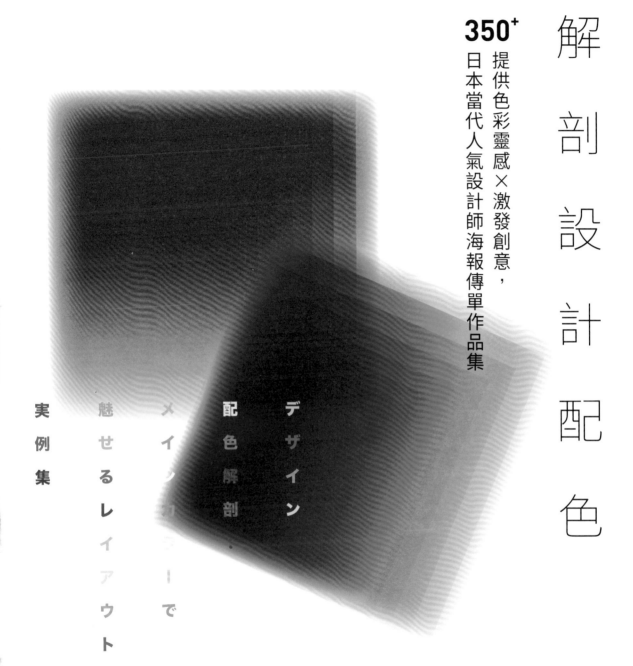

解剖設計配色

350⁺
提供色彩靈感×激發創意，
日本當代人氣設計師海報傳單作品集

実例集 魅せるレイアウト メイン カラーで 配色解剖 デザイン

U0020606

櫻井輝子 —— 監修　設計筆記編輯部 —— 編輯　嚴可婷 —— 譯

Introduction 前言

色彩會影響人類的情感，藉由不同的運用方式，可以大幅提升表現的
深度與說服力，是設計上不可或缺的要素。

本書以全日本當今活躍於第一線的藝術總監、設計師完成的海報與傳
單等為主，依照主色分類，收錄各種紙本媒介的設計實例。從無限的
色彩中，究竟要選擇什麼顏色、與哪些色彩搭配、又將如何在作品中運
用呢？在本書的案例中，充滿高手們卓越的設計與配色巧思。請各位欣
賞這些豐富的色彩，同時探索提升配色技巧的祕訣。

最後要向協助刊載實例作品的所有設計公司、諸位藝術總監、設計師
由衷致謝。

設計筆記編輯部

Contents 目錄

對於色彩的使用，
要保持有計畫或戰略性運用的意識。

櫻井輝子 SAKURAI TERUKO

INTERVIEW

PROFILE

1976 年生於東京。東京 COLOURS 株式會社代表董事。日本
色彩學會正會員。做為色彩諮詢界的權威，工作內容以企業的
商品促銷及空間設計等企畫案為主，並擔任在職進修與教育
機構的色彩學講師、參與色彩教材的企畫製作等，廣泛活躍
於各領域。具備的主要資格包括瑞典 NCS 色彩學院認證講
師、室內設計產業協會諮詢師。著作包括《配色點子手帖》、
《和色點子手帖》、《不失敗的配色》（失敗しないカラーリン
グ ／ソシム出版）等。

靈活運用於商業領域,「色彩」所扮演的角色

—— 首先想請教櫻井老師,就色彩知識在商業領域的實用性,您從平日的工作中感受到什麼?

櫻井 對色彩越敏銳的人,越難以感受到邏輯思考的必要性,所以很容易光憑感覺著手設計與配色,這大概是品味好的人之共通點。如果只是侷限在既定範圍內的工作,或許不會有什麼問題,也不至於面臨困境,但如果設計的成果要讓更多人看到,或是禁得起長期反覆運用,就必須追求「有理可循的配色」。因為如果做不到,就無法打動群眾的心,也無法確切地傳達訊息。

尤其是為大企業構思的提案,在定案前必須在社內不同單位之間流通,獲得立場各異的人們認可。更何況擁有決策權的企業高層,就算對設計毫無概念也不足為奇。在這樣的情況下,設計師為了讓自己的提案通過,包括配色在內,能否以語言表達「為什麼要這樣設計」的必然性就變得很重要。如果在配色時可以更有邏輯地理解色彩,並且融入感性,就能讓提案富有說服力,為設計帶來更多獲利的契機。

我認為本書是「有理可循」的配色寶庫,能做為自由遊走在感覺與理論之間的導覽手冊,如果常備在手邊,將提供強而有力的協助。

—— 從事創意相關工作的人,對於「色彩」應該先有什麼樣的概念?

櫻井 人們對於作品的第一印象,大約有60%由「色彩」決定。根據各種資料分析,在人類的五感中,視覺提供的資訊大約佔了80%,其中又有80%屬於來自色彩的訊息。8×8＝64%,所以大約佔了六成。當然平面設計光憑色彩仍無法成立,但色彩的確掌控了第一印象。

所以設計師不可偏離作品的目的或概念,必須時常保持有計畫或戰略性運用色彩的意識。對於商業用途的配色,必須撇開個人好惡或擅長與否,重要的是專注於追求「色彩將帶來什麼樣的效果與價值,以及是否必要?」不過,由於秉持這類意識的人並不多,我想設計師或創意相關人員也必須擔起啟蒙者的角色,啟發周遭共事者。

—— 在設計的種種條件限制下(譬如客戶的目的、費用預算、尺寸等),請問要如何發揮配色的優點?

櫻井 當無法對紙質或加工、使用特別色等印刷方式特別講究時,我們仍然可以藉由配色的力量為人們帶來驚奇、喜悅與感動。所以恰如其分的配色,以及能夠符合目標客層的偏好,那才是最重要的。

「色彩」對設計的影響

—— 您認為讓色彩充分展現魅力的設計,應該是什麼樣子?

櫻井 這樣的設計應該會為每種色彩賦予「明確的角色」。所謂色彩擔任的角色,包括「從第一印象吸引人」、「簡明易懂地確實傳達必要的資訊」、「讓表現的事物更有魅力」這三種。

就像戲劇中有主角也有配角,平面設計裡一定也有角色分配。譬如在同一張海報中,除了有讓人停下腳步、吸引目光的角色,也會有在旁陪襯的角色。另外或許也有某種角色,就像免責聲明,雖然自始至終都在提醒約束,仍必須提前加入。

色彩既然是構成平面設計的要素之一,因此只要依循原則上色,就會反映出色彩擔任的角色。做為主角時,必須跟底色保持相當的明度差,才能明確

傳達出真正想表達的訊息，相反地，如果是像免責聲明這類角色，可以藉由運用與底色明度差異小的色彩，完成的效果就不會過於醒目。

—— 就設計來說，「色彩」給社會帶來什麼樣的影響？

櫻井　正如我們所知，比起形狀（物體的輪廓）或質感，人類的大腦對於一瞬間的色彩與動態會有更深刻的印象，色彩所扮演的角色，會非常直接地吸引人們注意、打動人心。顏色本身沒有好壞之分，為了讓妥善運用的色彩獲得好評，配色時意識到了什麼目的、要傳達訊息給哪些對象，將完成為社會帶來更多正面影響的設計。

—— 景氣興衰或時代的變遷，也會對色彩的運用造成影響嗎？另外新冠肺炎疫情持續延燒，您覺得整個社會在用色方面產生什麼變化？

櫻井　在景氣繁榮時，流行彩度高的顏色（鮮豔的顏色）。以戰後的日本為例，相當於高度經濟成長期的一九六〇年代與泡沫經濟時期的一九八〇年代。在疫情持續蔓延的今日，象徵清潔的白色系；以及帶有消毒、殺菌意象的藍綠色系；讓人感到安全、安心的綠色系等，都是非常適合我們目前心靈狀態的顏色。將來等到疫情平息，回顧過往的時候，或許又會有新的發現。

藉由「色彩」進行溝通，以及配色設計的重點

—— 當客戶以語言傳達色彩的形象，像是「沉穩的感覺」、「要顯得自然」等，為了呈現最佳提案，該怎麼應對才好呢？

櫻井　除了色相以外，還可以藉由「明度」、「彩度」的向量，立體地分析色彩。如果說紅色一定象

徵著強烈、熾熱、熱情，也未必如此，只要少量運用像酒紅色之類的暗紅色做為點綴，就能形成芳醇的成熟品味，也會顯得穩重。另外像彩度較低的豆沙色這類紅色，經常可見於自然風格的設計作品。

—— 設計時如果運用到照片或插圖，有沒有什麼配色的祕訣，可以突顯視覺效果？

櫻井　有兩個方法。第一種是搭配「低彩度的同系色」，做為襯托圖像的底色。另一種方法是讓配色不遜於圖像，選擇「對比色做為強調色」。以上可以挑選一種。

—— 如果只憑配色構成平面設計，有沒有最佳的配色比例？

櫻井　配色整體的比例並沒有像公式般的定律。往往在每個不同案例，會隨著其中運用色彩的屬性而改變。儘管好像沒有絕對的公式或黃金比例，我想這也是色彩深奧而且有趣的地方。

增進配色功力的祕訣與訓練方法

—— 請問有沒有培養配色靈感的方法？

櫻井　可以大量參考當今正活躍的設計師作品。還有發現「感覺很有品味」的配色時，就像本書各頁的帶狀圖表（color scheme／色彩設計），可以列出其中運用的每一種顏色，計算佔畫面整體的比例，這樣的方法不僅能增進實力，同時也適用於培養色彩諮詢師。我自己在二十幾歲時，也曾經練習解構繪畫與海報的配色，計算其中使用色彩的比率，那對我很有幫助。

—— 要如何培養對色彩的敏銳度？請分享平常就能實踐的訓練方法。

櫻井 就像我們為了在關鍵時刻達到最佳表現，會持續自我訓練，對於色彩的敏銳度也是從平常就要累積磨練，自然就能發揮實力。

因此我認為以下三種方法會奏效：

1.對於自己不擅長搭配的色彩，可以蒐集能夠運用自如的設計者作品。

憑感覺蒐集自己覺得優秀的配色，後續再觀察這些作品，對於鍛鍊色彩的敏銳度很有效。

2.對於自己擅長的色彩領域，要深入探索。

每個人擅長的色彩領域各有不同。不妨試著研究自己接觸時感到興致盎然的色彩領域。我想這樣一定能開啟新的舞台，也能開拓工作領域。

3.如果看到自己覺得「失敗」的配色，請實際試著改善。

批評「這種配色好突兀」很容易，但是很少人能夠實際加以美化。就像一流的指導者不是光責備學徒的缺點，而是具體地提出對策，說明為了改善缺點該做些什麼，如果自己試著分析為什麼覺得失敗、加以改進，將會獲益良多，成為有助於學習的訓練。

（文：杉瀨由希）

為了掌握配色，可以先瞭解一些基礎知識。以下將介紹表現色彩樣貌的色相環、包括明度與彩度的色調，以及配色組合的代表例子。

顧問：櫻井輝子 柳敦子（東京COLOURS） 出處：《設計筆記 No.83》

色相
Hue

色相指的是「色彩的性質」，意謂著紅、黃、藍等顏色的差異。色相可區分為暖色、寒色、中性色三種，越是鮮明的顏色，色相帶來的印象與心理效果越直接，隨著彩度降低，色彩的特性也較不明顯。

●色相環

什麼是色相環：

在以太陽光分光的光譜中，依照波長的順序，可以觀察到紅・橙・黃・綠・藍・藍紫各種色彩。這種排列成環狀的色彩稱為色相環。為了銜接紅色（R）與青紫色（PB），穿插了紫色（P）與紅紫色（RP）。

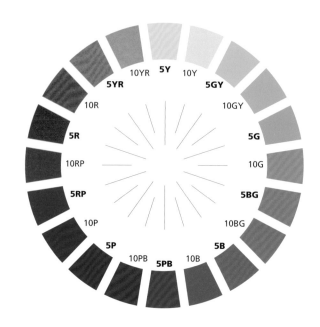

●類似色・對比色・互補色

色相的組合似乎有相當多樣化的種類，不過其實很簡單。同色系或是類似色的組合，都屬於【類似色相配色】、對比色或互補色的組合，都是【對照色相配色】。

類似色

與做為基準的色彩相鄰，順時鐘與逆時鐘方向的兩種色彩都是類似色。

對比色

相對於基準的色彩，順時鐘方向的第7 ～ 8種色彩與逆時鐘方向的第7 ～ 8種色彩即為對比色。

互補色

在色環上與基準色彩相對，呈180度的色彩即為互補色。有時正對面兩旁相鄰的色彩也視為互補色。

色調
Tone

以色彩學表現顏色時，必須同時標記「色相 明度 彩度」這三者，不過實際上明度（色彩明暗的程度）與彩度（色彩鮮艷的程度）往往是連動的，所以將明度與彩度統合為「色調」。即使是同樣的顏色，只要改變色調，給人的印象就會截然不同。

●色調

什麼是色調：

JIS（日本工業規格）未收錄「色調」這個用語。因此在這一頁，將色調定義為：JIS物體色的系統色名中「與明度及彩度相關的修飾語」，加以介紹。色彩學則是將明度與彩度的複合概念定義為Tone或色調。

*註
物體色：物體受光線照射後呈現的色彩。

JIS系統色名：共有350種。JIS有十個基本色名，「系統色名」則是以修飾語加基本色名表現。

同色調配色

由於同色調色彩的明度、彩度相近，效果會很協調。但有時無法帶來深刻的印象，使用時必須注意。

類似色調配色

將上圖中鄰近的色調顏色組合搭配。可以產生適度的變化，是容易運用的配色。

對照色調配色

明度對比的色彩搭配，很適合表現立體感或動態。彩度對比是時髦的高級技巧。

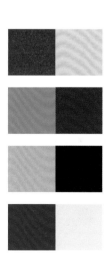

配色的基本

配色的定義是：搭配2種以上的顏色，形成「嶄新的效果」。在考量配色時，最重要的是釐清想要什麼樣的效果。

配色的方向只有兩種類型，以類似的色彩或色調搭配出安定、安心的感覺，或是以相反（對照）的色彩或色調，塑造出令人印象深刻或生動的感覺，通常屬於這兩者其中之一。

●主色

在配色中佔最大面積的顏色。將面積控制在百分之五十到七十之間，應該是最理想的。由於配色整體的印象由主色決定，所以仔細地思考、決定很重要。

●輔助色

以色相、色調與主色相近的顏色做為輔助色。為了與強調色銜接，這裡選擇「高明度的藍」與「低明度的黃」搭配。

●強調色

佔配色整體約百分之五到二十的範圍內效果最佳。如果強調色的面積過大，就會給人混雜紛亂的印象，所以祕訣是適度運用。

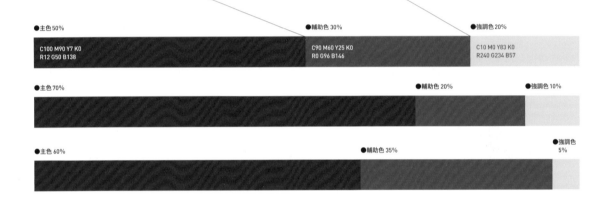

●主色 50%

C100 M90 Y7 K0
R12 G50 B138

●輔助色 30%

C90 M60 Y25 K0
R0 G96 B146

●強調色 20%

C10 M0 Y83 K0
R240 G234 B57

●主色 70%　　●輔助色 20%　　●強調色 10%

●主色 60%　　●輔助色 35%　　●強調色 5%

● 2色

如果以主色色相的類似色搭配，就會產生「安定容易親近的感覺」，若是以互補色搭配，則會形成「張力與緊張感」。運用兩種色彩的配色，盡情挑戰各式各樣的組合，將會創造出洗練的印象。

● 3色

2色配色可以做為確立配色概念與方向的有效手段，不過在實際設計時，藉由加入第三種色彩（輔助色），可以賦予各個顏色「角色」，大幅增加配色的實用性。第三種顏色如果與主色調近似，可以帶來安定感，如果跟強調色相近的話，能帶來活潑的流行印象。

● 多色

產品包裝設計多半以「雙色配色」或「三色配色」最為常見，不過平面設計往往需要運用更多種色彩，必然會演變成多色配色。當運用的色彩較多時，如果這些色彩具有共通點或呈現出某種概念，就不會失敗。

● 漸層色

據說漸層色是「令人感到愉悅的配色」。我們在日常生活所看到的大自然漸層，不就是黎明或日暮時天空的顏色嗎？當雨停時出現的彩虹，正是典型的色彩漸層。

根據主色構思配色

紅／RED

●紅：各種色彩之首，經常擔任主角，也是單色中最醒目的顏色。
●心理上的作用：象徵著熱情、興奮、愛等，發自內心洋溢的激烈情感或是領導力。

橙／ORANGE

●橙：介於紅、黃之間的色彩，偏紅的橙色與偏黃的橙色，會帶來不同的感覺。
●心理上的作用：給人溫暖、寬容的印象，是促進食慾的顏色，象徵著家族團圓或隊伍團結。

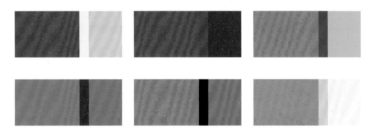

黃／YELLOW

●黃：色相中明度最高的顏色，如果與黑色搭配，將成為喚起注意的配色。
●心理上的作用：相當於光的色彩，在世界各地都是象徵著太陽的顏色。令人聯想到光明的希望與積極的心情。

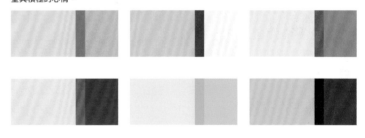

綠／GREEN

●綠：感覺既不溫暖也不冰冷，適度平衡的顏色。隨著搭配其他不同色彩，展現豐富變化。
●心理上的作用：除了是代表大自然的顏色，黃綠色也象徵著鮮嫩與成長，藍綠色暗示著敏銳的知性。

就跟人一樣，配色也有第一印象。決定印象的是色相，可以深刻影響觀賞者的情感。由於主色的選擇攸關色彩心理學，只要選擇與概念相符的色相就成功了。另外，據說色彩會帶來兩種心理效果：「喜歡、討厭」或「適合、不適合」都是由人的主觀感覺形成的效果。就這點來說，不分地域或年齡，大部分的人都會產生同樣的感情。譬如「紅色很溫暖」、「藍色很冷」的心理效果，幾乎是顏色固有的特質。藉由徹底瞭解這兩種顏色的心理效果，將衍生更多選擇顏色的可能。

藍／BLUE

●藍：幾乎沒有人會討厭，是廣受喜愛的顏色，但是在設計時必須仔細調整明度與彩度。
●心理上的作用：淺藍色表示希望，深藍色象徵信賴。偏綠的藍色使人聯想到南國的海洋，泛紫的藍則令人想起宇宙空間。

粉紅／PINK

●粉紅：擁有溫柔包容的力量，並有緩和緊張的效果。
●心理上的作用：表現幸福、可愛、安逸等，象徵善解人意與愛的顏色。

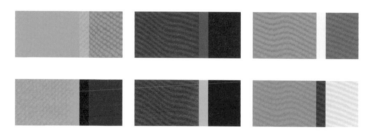

紫／ PURPLE

●紫：帶來優雅印象的顏色。在平安時代的日本，提到「色彩」幾乎就意謂著紫色。
●心理上的作用：融合暗示著熱情的紅色與冷靜沉著的藍色，象徵藝術性與神祕性。

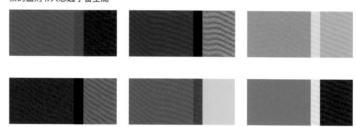

棕／BROWN

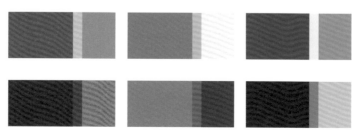

●棕：彷彿自然界的大地顏色，令人感受到沉穩的包容力。
●心理上的作用：令人聯想到信賴、安心等，有沉著、安定、樸素等印象。

配色設計

在著手配色計畫時,最應該釐清的是「目的為何?」,首先必須思考概念是否明確。單憑設計者的喜好配色,或許無法讓客戶理解。以下依序說明不失敗的配色原則。

■將目的明確化

配色是設計最具影響力的要素。色彩帶來的印象自然不用說,甚至還有打動觀賞者情感的效果。在包括兩種色彩以上的配色計畫中,最重要的是徹底明瞭目的。若以模擬兩可的關鍵字為出發點,配色也將陷入紊亂。譬如委託「幫我選出很棒的配色」,聽起來簡單但其實非常困難,因為每個人對「很棒」的定義各不相同。對於客戶腦海中的印象,用語言加以捕捉、磨合是段非常困難的過程。實現的第一步或許就是將概念明確化,取得共識吧。瞭解配色的法則、磨練配色的品味,將成為設計師最重要的利器。

■配色計畫的任務

一開始是藉著構思色彩配置,選出基準的顏色,接著就能做出許多不同的判斷。雖然現在有各種各樣的app會自動提供色彩搭配,但是首先自己試著跟顏色對決吧。不過忽然面對無數的色彩,自然會感到迷惘。首先從目的或概念判斷「究竟要表現什麼」,決定做為基準的色彩,建立配色的規則。將主色與無彩色搭配的配色、採用同系色的配色、利用色相差的配色等,因為已經有清楚明瞭的規則,不妨試著靈活運用吧。若基於「想讓這個訊息更明顯」等業主的要求,改以強烈的色彩配色,用色變得越來越紊亂,只會帶來混雜的印象。配色計畫的任務在於讓顏色不要處於無秩序的狀態,在版面上有一致性,可以更清晰地表現概念。

■色彩的面積

一般說來,配色的最佳比例是「70:25:5」,這在P10的「配色的基本」曾提到過,雖然與底色、輔助色、強調色的比例也有關,不過這是最協調富有美感的配色。如果以底色做為主色,輔助色與強調色自然也會定調。另外,色彩也有分「膨脹色」與「收縮色」,所謂膨脹色也就是比起實際上的面積,在心理的感覺會擴大的色彩,收縮色則是在心理上感覺收縮變小的色彩。色彩的搭配組合隨著面積比率,可以表現出膨脹而擴大的印象,或是收縮且更凝鍊的印象。

如何參考本書

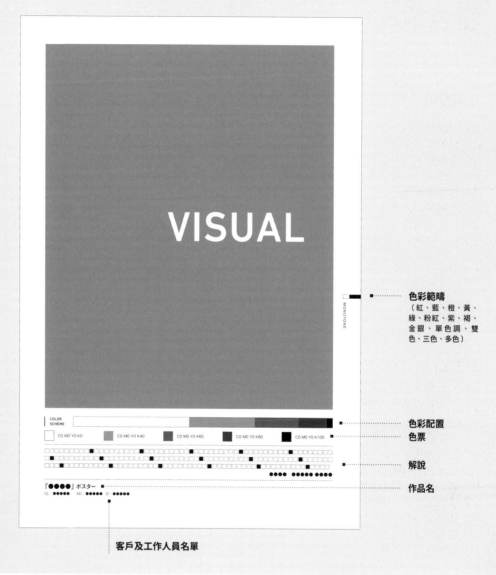

色彩範疇
（紅、藍、橙、黃、綠、粉紅、紫、褐、金銀、單色調、雙色、三色、多色）

色彩配置
色票

解說

作品名

客戶及工作人員名單

● 色彩範疇　依照色彩別收錄案例。

● 色彩配置　作品配色的色彩比率。

※部分照片依照色彩的印象，算出大致的估比。

● 色票　標記使用色彩

※包含多種色彩時，最多標示出五種顏色。
※本書的色票是CMYK。
※如果是照片或插圖，有時會以形象色彩（image color）標記。

● 解說　由設計者本人說明配色重點或設計目的等。

● 作品名

● 客戶及工作人員名單

● 名單的簡稱

CL…客戶
CD…創意總監
AD…藝術指導
D…設計師
P…攝影師
I…插畫
CW…文案
PR…製作
PL…計畫
DR…導演
ST…造型
MO…模特兒
AG…代理
※以上為代表縮寫。

●關於色彩的數值　本書所刊登的CMYK值或RGB值僅提供參考，不保證能重現相同色彩。另外RGB值與特別色等採用四色印刷的近似值。

●關於顏色的分類與配色方案　本書的顏色分類與配色方案，並非為研究目的根據精確數值進行分類與計算比例，而是依感覺分類、列出面積比。觀感因人而異，請各位諒察。

RED

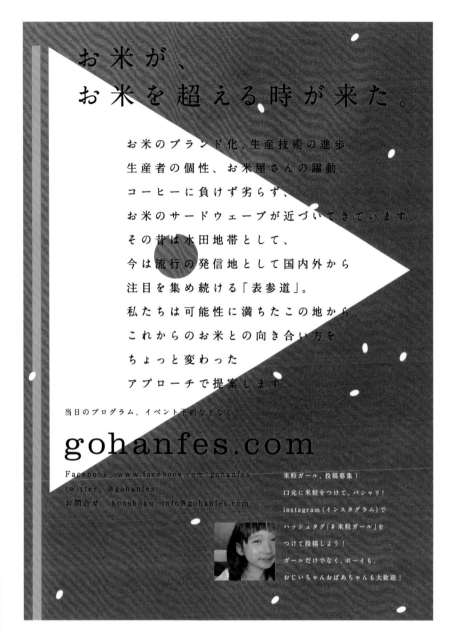

VARIATION

COLOR SCHEME

C11 M96 Y97 K0	C0 M0 Y0 K0	C77 M11 Y60 K0

藉由米粒如飄雪般紛飛的意象，呈現活動熱鬧的氣氛。藉由對比色的色彩搭配，展現視覺上的衝擊與活動洋溢創新的意圖。

長田敏希（株式會社 Bespoke）

「米飯節」活動海報

CD／長田敏希（株式會社 Bespoke）　AD　D／小杉幸一（onehappy）　CW／高野瞳　PR／平井巧　AG／Bespoke

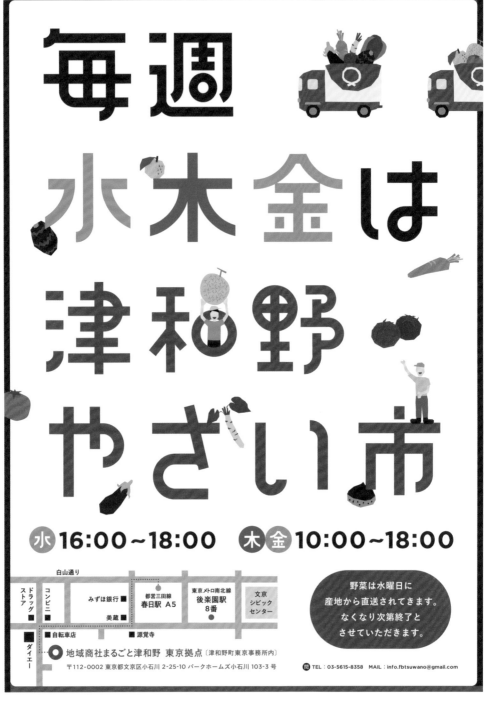

毎週
水木金は
津和野
やさい市

水 16:00～18:00　木金 10:00～18:00

野菜は水曜日に
産地から直送されてきます。
なくなり次第終了と
させていただきます。

白山通り

ドラッグストア
コンビニ
みずほ銀行
美蔵
都営三田線 春日駅 A5
東京メトロ南北線 後楽園駅 8番
文京シビックセンター

ダイエー
自転車店
源覚寺

◉ 地域商社まるごと津和野 東京拠点〔津和野町東京事務所内〕
〒112-0002 東京都文京区小石川 2-25-10 パークホームズ小石川 103-3 号

TEL : 03-5615-8358　MAIL : info.fbtsuwano@gmail.com

COLOR SCHEME

C18 M87 Y69 K0　　C40 M70 Y100 K50　　C91 M44 Y69 K0　　C12 M32 Y80 K9　　C69 M20 Y22 K0

這是由津和野町東京事務所「Tsuwano T-Space」舉辦，「津和野蔬菜市集」的海報。由於將原先在津和野町的市集整個轉移到東京，所以採用代表津和野色彩的石州瓦為意象，以「赤」為關鍵色，並選擇適合跟「赤」搭配，不會顯得混濁暗沉的色彩，表現農田的土壤與新鮮農作物。

株式會社minna

「完整重現 津和野蔬菜市集」海報

CL／津和野町　AD D／株式會社minna

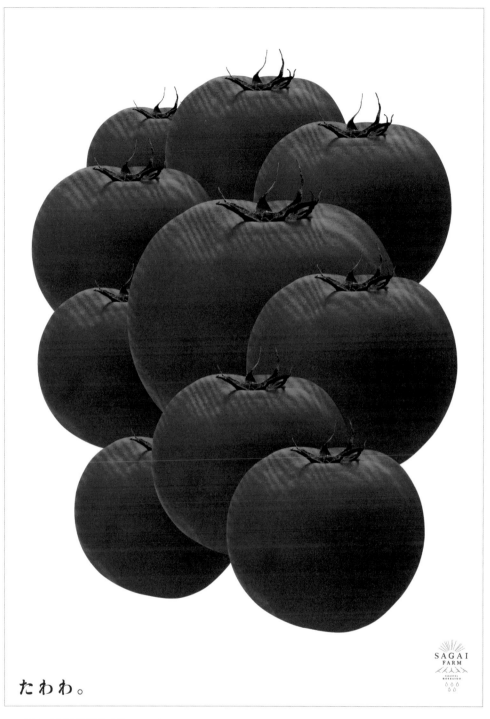

たわわ。

SAGAI FARM

COLOR SCHEME

| C0 M0 Y0 K0 | C25 M100 Y100 K0 | C73 M58 Y100 K25 |

將從圖檔中擷取下來的一顆番茄，反覆複製後構成圖像。藉由連成一整個團塊，傳達出番茄蘊含的飽滿能量。底色選擇留白，營造出番茄浮在空間中的效果。

寺島賢幸（寺島設計製作室）

佐賀井農場「番茄」海報

CL／佐賀井農場　AD D／寺島賢幸（寺島設計製作室）

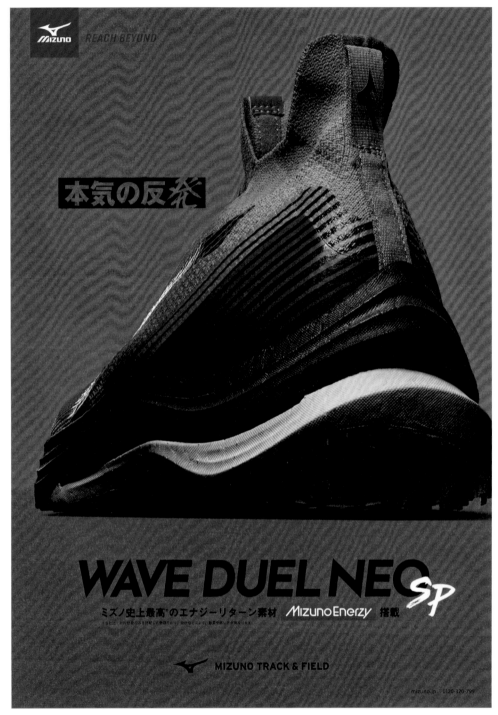

COLOR SCHEME

| IMAGE COLOR | IMAGE COLOR | IMAGE COLOR | IMAGE COLOR |

美津濃MIZUNO新推出陸上長距離跑鞋的商品廣告。針對做為特徵的厚底，以最適合傳達的角度呈現。在設計上藉由運用與跑鞋相同的橘紅色為底色，更鮮明地突顯白色的厚底部分。

增本智（ASHITANOSHIKAKU）

「WAVE DUEL NEO SP」雜誌廣告

CL／美津濃　AG／YRK and　DF／ASHITANOSHIKAKU　PL／松嶋伸治　AD／增本智（ASHITANOSHIKAKU）　D／橫井聖（ASHITANOSHIKAKU）　P／寺田智也　AE／菅野駿人

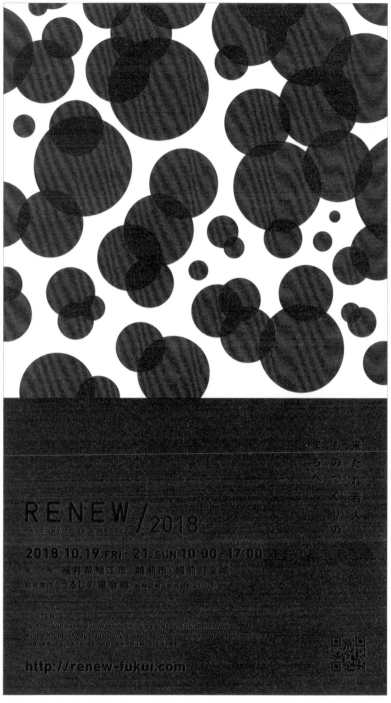

COLOR SCHEME

C0 M100 Y90 K0	C0 M0 Y0 K0	C0 M0 Y0 K100

在福井縣舉辦的工坊參觀活動「RENEW」傳單。設計掌握了福井工藝的特徵「變化、多樣性」，重疊的紅色圓形讓人聯想到當地生產的漆器色澤與眼鏡形狀，也呈現出節慶的氛圍。另外紅色圓形的透明度設定為90%，藉由各個圓重疊的部分，讓人聯想到產地的團結意識。尤其紅色圓形的部分有塗層加工，更能引起注意。

TSUGI

「RENEW2018」傳單

CL／RENEW實行委員會　CD／新山直廣（TSUGI）　AD　D／寺田千夏（TSUGI）

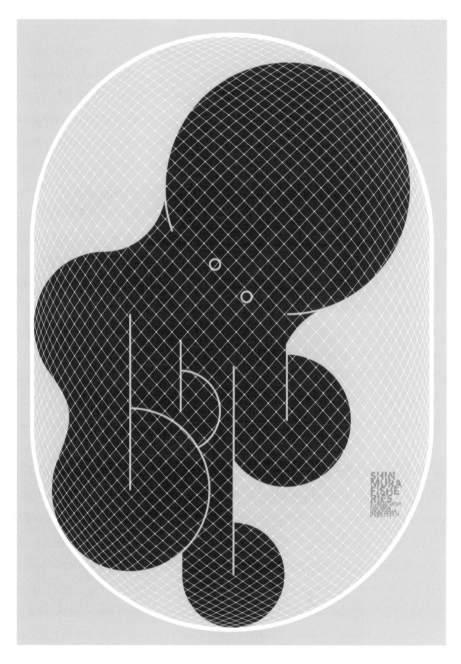

VARIATION

COLOR SCHEME

C10 M0 Y0 K10　　　C20 M100 Y100 K0　　　C0 M0 Y0 K0

新村水產所使用的「橢圓形魚籠」很有趣，因此採用這種魚籠為題材設計海報。為了讓魚籠看起來更立體，製作時在魚籠的網眼稍微下了點功夫。底色選擇了藍與綠，可以襯托出章魚的紅與星鰻的黑，也可以讓魚籠的線條顯得更美。

新村則人（株式會社garden）

「新村水産」海報

CL／新村水産　AD／新村則人（株式會社garden）　D｜／溝口功將（株式會社garden）

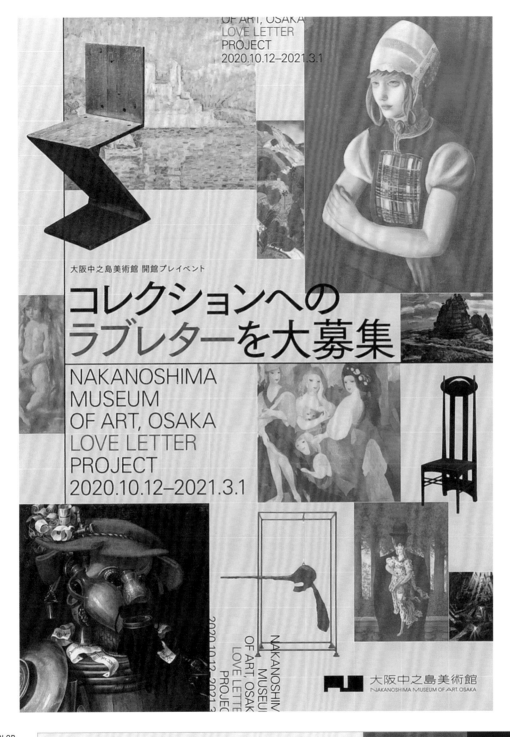

COLOR
SCHEME

C12 M8 Y8 K0 C0 M90 Y60 K0 C0 M0 Y0 K95

這張海報運用了美術館各種館藏的圖像，這些圖片原先的色相與色調相當多樣化，為了讓人聯想到標題的「情書」，活動的主色採用粉紅色。以主色與黑色為圖像加工，統一文字的色彩，讓設計富有整體感並締造活動的印象。此外，為了讓人聯想到豐富的展品，安排了圖片層疊的效果。

株式會社sato design

「徵求寫給館藏的情書」折頁DM

CL／大阪中之島美術館 AD D／株式會社sato design

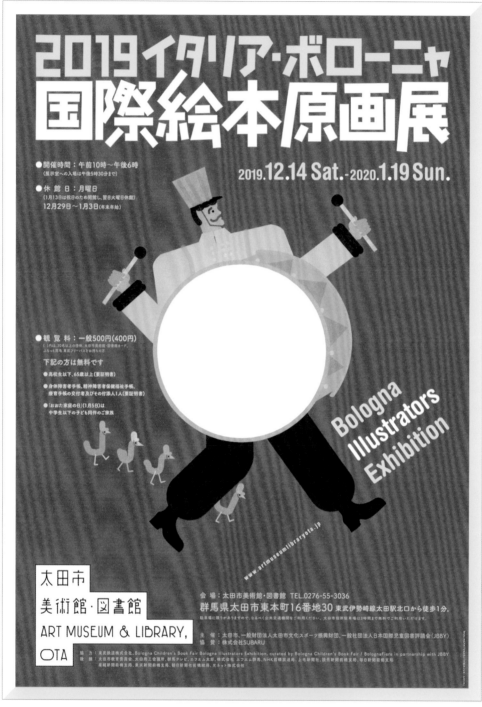

COLOR SCHEME

C0 M85 Y80 K0	C0 M0 Y0 K0	C0 M0 Y100 K0	C50 M50 Y50 K100

設計以蓋亞‧斯特拉可愛的插畫為主，將白色的鼓面安排在畫面中央，為了讓白色顯得更生動，以紅色為底色。為了與插畫的色調搭配，選擇了彩度稍微低一點的紅，但是運用明亮的黃，企圖以醒目的配色帶來深刻的印象。另外美術館LOGO是既定的黑白，與插圖黑色的部分相互輝映，成功地塑造出一致性。

佐藤正幸（Maniackers Design）

「2019義大利　波隆那國際繪本原畫展」海報

CL／太田市美術館‧圖書館　AD　D／佐藤正幸、佐藤麻美（Maniackers Design）　I／蓋亞‧斯特拉（義大利）《美妙的交響樂團》

	VARIATION

COLOR SCHEME					
C2 M3 Y7 K0	C34 M100 Y72 K0	C10 M76 Y86 K0	C34 M42 Y66 K0	C87 M82 Y52 K20	

以季節為主題的一系列海報。秋季海報的構想是將變色後繽紛的葉子排列成禮服。運用奶油色的底色營造出溫暖的效果。

早苗優里（寺島設計製作室）

季節的海報

CL／寺島設計製作室　AD　D／早苗優里（寺島設計製作室）

COLOR SCHEME		
C0 M0 Y0 K8	C0 M90 Y100 K0	C0 M0 Y0 K100

適逢日本中部地方著名的飛驒牛專賣店「YORO MEAT」開設新店，特別設計的海報。觀察其他同業的LOGO多半是橫向的牛，假設「YORO MEAT」以西式的牛隻繪畫方式呈現和牛又如何呢？因此以肉品界的橫綱牛送入神社奉納為意象來設計這張海報。海報中央牛隻的LOGO與字樣都經過特別放大。色彩選擇以神社為意象的紅色。為了加強整體印象，只運用紅與黑。

平井秀和（Peace Graphics）

養老肉品（YORO MEAT）COLORFUL TOWN 分店開幕宣傳海報

CL／飛驒牛養老肉品販售株式會社　AD　D／平井秀和（Peace Graphics）

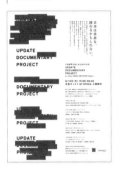

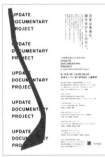

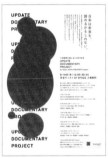

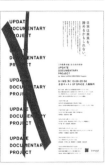

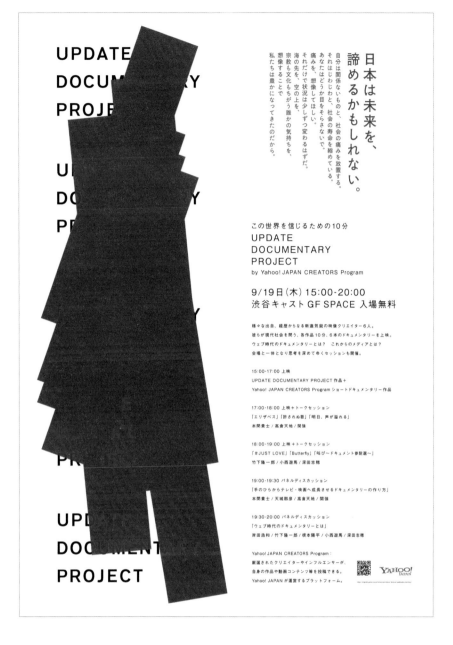

この世界を信じるための10分
UPDATE
DOCUMENTARY
PROJECT
by Yahoo! JAPAN CREATORS Program

9/19日(木) 15:00-20:00
渋谷キャスト GF SPACE 入場無料

様々な出自、経歴からなる新進気鋭の映像クリエイター6人。
彼らが現代社会を問う、各作品10分、6本のドキュメンタリーを上映。
ウェブ時代のドキュメンタリーとは？　これからのメディアとは？
会場と一体となり思考を深めてゆくセッションも開催。

15:00-17:00 上映
UPDATE DOCUMENTARY PROJECT 作品＋
Yahoo! JAPAN CREATORS Program ショートドキュメンタリー作品

17:00-18:00 上映＋トークセッション
「エリザベス」「許されぬ歌」「明日、声が溢れる」
本間貴士／高倉天地／関強

18:00-19:00 上映＋トークセッション
「#JUST LOVE」「Butterfly」「叫び〜ドキュメント参院選〜」
竹下隆一郎／小西遊馬／深田志穂

19:00-19:30 パネルディスカッション
「手のひらからテレビ・映画へ成長させるドキュメンタリーの作り方」
本間貴士／天城郎彦／高倉天地／関強

19:30-20:00 パネルディスカッション
「ウェブ時代のドキュメンタリーとは」
岸田浩和／竹下隆一郎／根本陽平／小西遊馬／深田志穂

Yahoo! JAPAN CREATORS Program：
厳選されたクリエイターやインフルエンサーが、
自身の作品や動画コンテンツ等を投稿できる。
Yahoo! JAPAN が運営するプラットフォーム。

日本は未来を、諦めるかもしれない。

自分は関係ないものと、社会の痛みを放置する。
それはじわじわと、社会の寿命を縮めている。
あなたはどうか目をそらさないで。
痛みを、想像してほしい。
それだけで状況は少しずつ変わるはずだ。
海の先で、空の上を舞う
宗教も文化もちがう誰かの気持ちを、
想像することで
私たちは豊かになってきたのだから。

COLOR
SCHEME

C0 M0 Y0 K0 R255 G255 B255	C0 M100 Y100 K0 R229 G0 B18	C0 M0 Y0 K100 R0 G0 B0

由於活動牽涉到重要主題，以彩度高的紅色稠密地覆蓋字體，表現油漆塗鴉般的意象。原本相同的海報隨著塗抹遮蔽的方式不同，呈現出多樣化的設計，也暗示著牽涉到各種主題。

相樂賢太郎（POLARNO）

Yahoo UPDATE DOCUMENTARY PROJECT

CL／Yahoo!JAPAN　CD／根本陽平（dentsu PR）　AD D／相樂賢太郎（POLARNO）　D／清水艦期（POLARNO）　CW／渡邊千佳（dentsu）

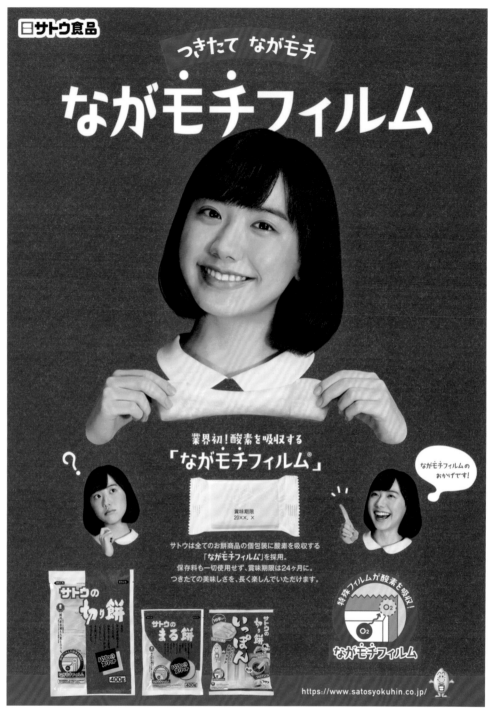

C0 M100 Y100 K0 R230 G0 B18	C0 M0 Y0 K90 R62 G58 B57	C0 M0 Y0 K0 R255 G255 B255	C6 M20 Y14 K0 R240 G214 B210	C96 M68 Y5 K0 R32 G103 B164

COLOR SCHEME

佐藤食品的麻糬餅採用「耐久保存包裝」獨家技術，藉由蘆田愛菜的手勢，展現符號般的效果。海報設計以包裝色彩的紅與白為基調，並採用包裝說明欄的藍為強調色。畫面中央從上到下依序是商品名、蘆田愛菜與拉長的餅、麻糬餅包裝，誘導視線的方向落在商品上。適度的安排，讓觀賞者對紅色與蘆田愛菜、麻糬餅留下印象。

藏本秀耶

佐藤食品麻糬餅 「耐久保存包裝」海報

CL／佐藤食品　AD／藏本秀耶　CD／才川翔一朗　D／瀧澤壯一、吉富安那、須山一成　P／木村疊　RE／大井一葉

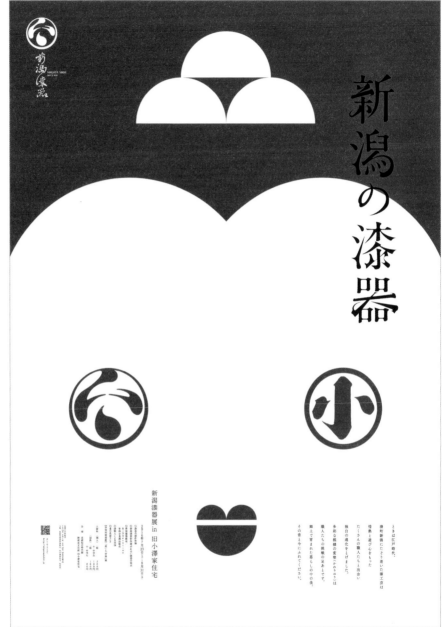

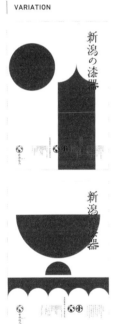

COLOR SCHEME

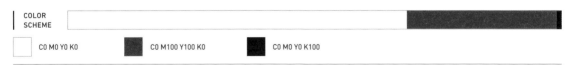

C0 M0 Y0 K0	C0 M100 Y100 K0	C0 M0 Y0 K100

這是一系列漆器的海報。 以漆碗以及日之丸等圖型為意象， 運用紅色的圓與半圓， 勾勒出新潟每年的情景。

株式會社Frame

「新潟漆器展」海報

CL／新潟漆器　AD　D／石川龍太（株式會社Frame）　D／長谷川步（株式會社Frame）

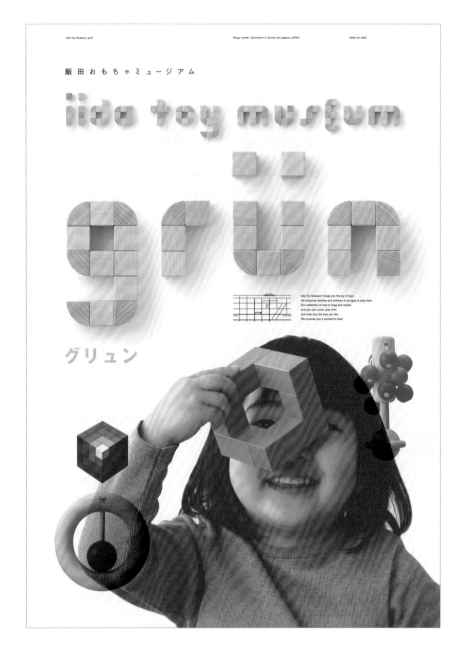

飯 田 お も ち ゃ ミ ュ ー ジ ア ム

iida toy museum

grün

グ リ ュ ン

Iida Toy Museum brings you the joy of toys.
We welcome families and children of all ages to play here.
Our collection of toys is huge and varied,
and you can come, play with,
and even buy the toys you like.
We promise you a wonderful time!

VARIATION

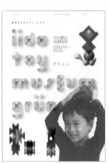

COLOR SCHEME

C2 M4 Y9 K0	C0 M100 Y100 K20	C8 M23 Y38 K0	C100 M0 Y100 K41	C0 M0 Y0 K0
R251 G247 B237	R199 G0 B11	R236 G204 B163	R0 G111 B47	R255 G255 B255

這是長野縣玩具博物館的海報，基本上以常見的積木玩具為概念，運用互為對比的鮮明紅與綠表現。目標是讓孩子們充滿朝氣地自在玩耍。館內有許多各年齡層人士都能樂在其中的精采玩具，因此在設計上也試圖吸引大人的目光。

樋口賢太郎（suisei）

飯田玩具博物館 grün

CL／株式會社伊藤　AD　D／樋口賢太郎（suisei）

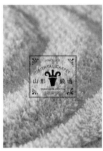

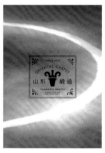

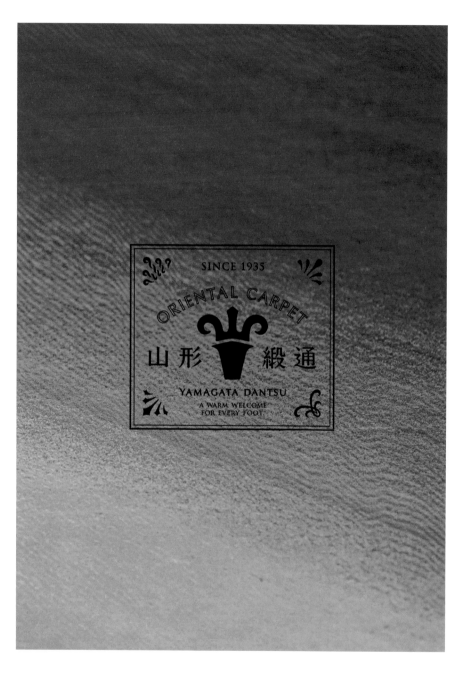

COLOR SCHEME

C8 M89 Y63 K0　　CO M50 Y67 K0　　C33 M100 Y60 K0　　C50 M96 Y60 K8　　CO M72 Y86 K0

這是為手工織地毯「山形緞通」宣傳手冊設計的封面。為了讓人一眼就能看出主角是地毯，並表現出織線纖細的色彩與素材的質感及外觀，封面採用每兩年發表一次的新產品特寫照，為宣傳手冊帶來新鮮感，並透過固定LOGO標章的位置，表現品牌屹立不搖的穩定性。

株式會社EIGHT BRANDING DESIGN

「山形緞通」品牌宣傳冊

CL／ORIENTAL CARPET株式會社　BD／西澤明洋、時藤愛、加藤七實（株式會社EIGHT BRANDING DESIGN）

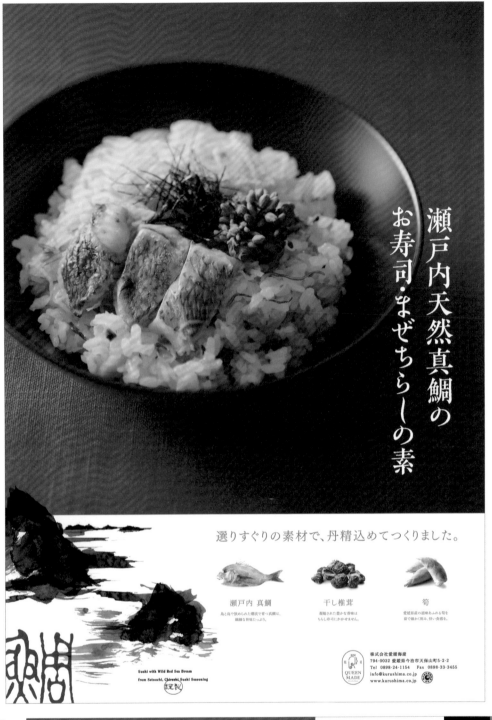

COLOR SCHEME

| C25 M88 Y83 K0 | C0 M0 Y0 K0 | C75 M80 Y80 K70 | C30 M55 Y89 K0 |

由於商品的素材包括鯛魚，所以採用象徵喜慶的紅色為主色。整體配置以大面積呈現活色生香的照片，留白的空間可以轉換色彩的印象，因此在這部分穿插商品簡介。另外也採用墨色濃的水墨插畫，展現渾厚的感覺。

松本幸二（株式會社Grand Deluxe）

「QUEEN MADE／瀬戸內天然真鯛壽司　拌飯飯友」海報

CL／株式會社愛媛海產　AD　D／松本幸二　P／川井征人　I／松本絢

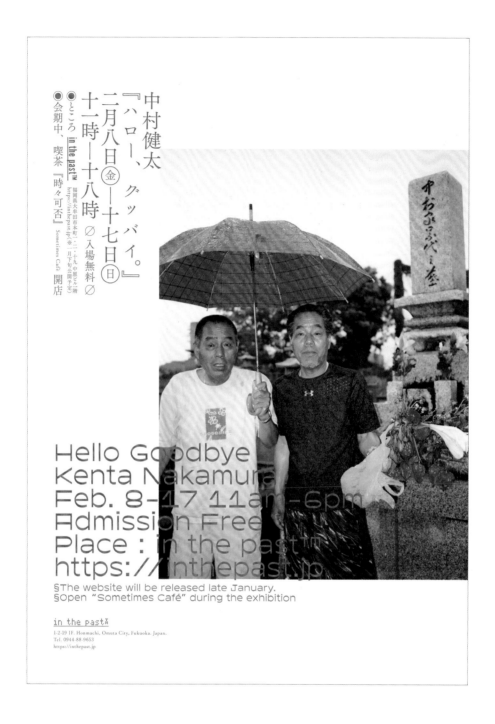

中村健太
『ハロー、グッバイ。』
二月八日(金)—十七日(日)
十一時—十八時 ∅入場無料∅
●ところ in the past™
福岡県大牟田市本町一丁目二番十九号中央ビル二階
https://inthepast.jp ●発 二月下旬公開予定
●会期中、喫茶『時々可否』Sometimes Café 開店

Hello Goodbye
Kenta Nakamura
Feb. 8-17 11am-6pm
Admission Free
Place : in the past™
https://inthepast.jp
§The website will be released late January.
§Open "Sometimes Café" during the exhibition

in the past™
1-2-19 1F. Honmachi, Omuta City, Fukuoka. Japan.
Tel. 0944-88-9653
https://inthepast.jp

COLOR
SCHEME

C0 M0 Y0 K0 | IMAGE COLOR | IMAGE COLOR | IMAGE COLOR | IMAGE COLOR

這是以祖母之死為主題的攝影展傳單。黑色容易讓人聯想到死亡,但因為這張掃墓的照片,決定以「紅」為基調。畫面中紅格紋的傘、中村先生的父親身穿緋紅色安德瑪(UA)休閒服,以及酸漿的橘紅色,如同韻腳般互相呼應。雨水從紅色傘面滾落,醞釀出獨特的質感。像這樣的質地、質感以及美麗的紅,令人看得入迷。紅色是血的顏色,也就是生命的顏色。這也暗示著生與死其實是相鄰的關係。

定松伸治(THISDESIGN)

中村健太 「哈囉,再見」展 傳單

CL／in the past™　AD　D　CW／定松伸治

STRAWBERRY

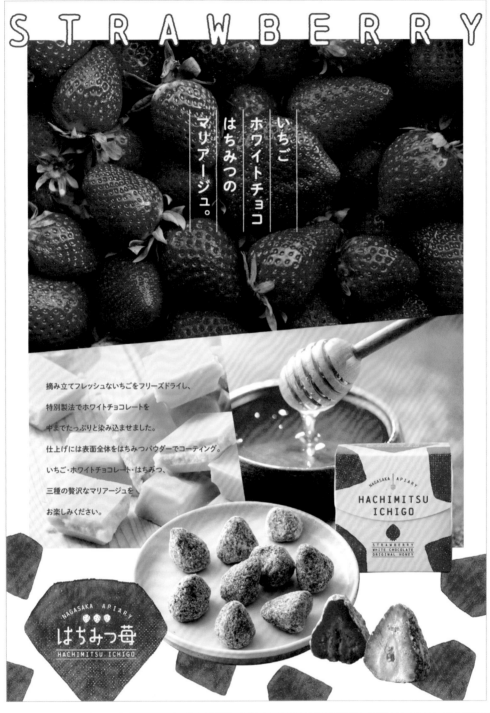

いちご
ホワイトチョコ
はちみつの
マリアージュ。

摘み立てフレッシュないちごをフリーズドライし、
特別製法でホワイトチョコレートを
中までたっぷりと染み込ませました。
仕上げには表面全体をはちみつパウダーでコーティング。
いちご・ホワイトチョコレート・はちみつ、
三種の贅沢なマリアージュを
お楽しみください。

COLOR SCHEME

C10 M100 Y100 K0	C0 M0 Y5 K0	C0 M30 Y100 K0

為了表現草莓的酸甜、白巧克力的甘甜、用來提味的蜂蜜奶油香氣，以照片簡明易懂地呈現出三種口味。尤其為了表現出草莓令人垂涎欲滴的效果，將照片放得很大，以紅色為整體基調。白巧克力的奶油色為輔助色，蜂蜜的黃色則是強調色。為了讓商品LOGO的圖像可以反覆使用，設計時讓商品名稱不僅醒目，也與海報上方的紅色互相映襯。

杉浦英明（design office Switch）

「蜂蜜莓」促銷海報

CL／長坂養蜂場　AD／杉浦英明

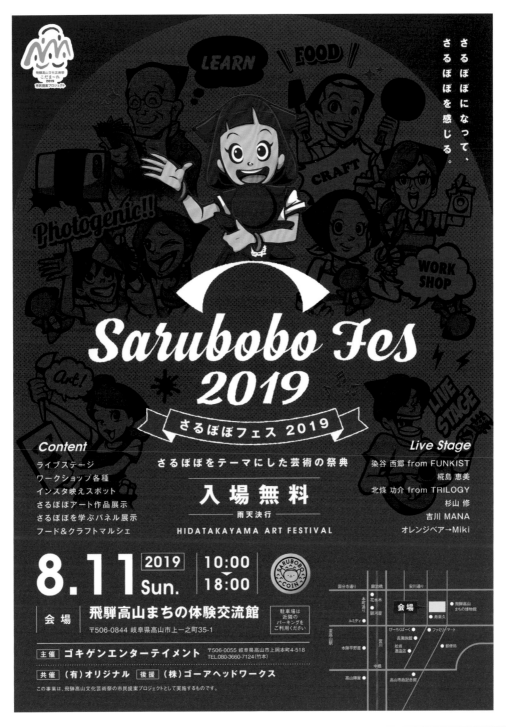

C30 M100 Y100 K0 R184 G28 B34	C0 M0 Y0 K100 R34 G24 B21	C0 M0 Y0 K0 R255 G255 B255	C0 M20 Y30 K5 R244 G210 B176	C0 M65 Y0 K0 R236 G122 B172

以飛驒地方的民藝品「猿寶寶」為主題舉辦的藝文活動「sarubobo fes」（猿寶寶嘉年華）的海報。由於猿寶寶的顏色通常採用略帶暗沉的紅與黑色，所以直接套用在海報設計。以整體設計而言，即使從遠處觀看也會產生猿寶寶般的印象。

竹本 純（株式會社GOAHEAD WORKS）

「sarubobo fes 2019」海報

CL／好心情娛樂事業（高山市）　D／竹本純（株式會社GOAHEAD WORKS）　I／河野政二（株式會社GOAHEAD WORKS）

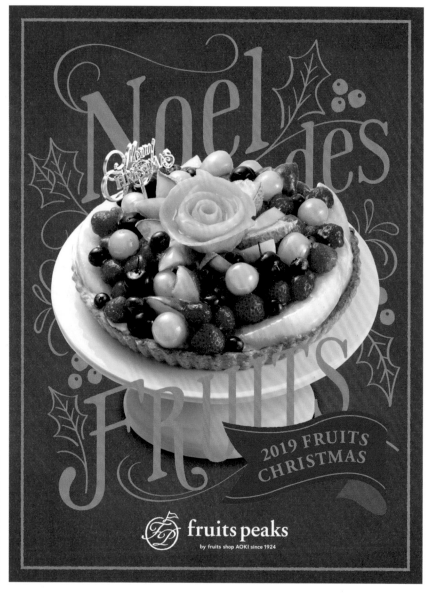

VARIATION

COLOR
SCHEME

C24 M98 Y94 K0　　C20 M30 Y70 K11　　C90 M0 Y84 K55

使用去背的水果塔照片和平面設計做出有統一感的宣傳摺頁，每年更換不同的背景色彩以形成差異。身為畫面主角的水果塔色彩繽紛，故設計上僅藉由一種主色，呈現華麗與一致的效果。

株式會社EIGHT BRANDING DESIGN

「fruits peaks」聖誕宣傳摺頁

CL／株式會社青木商店　BD／西澤明洋、清瀧泉（株式會社EIGHT BRANDING DESIGN）

URA

COLOR SCHEME		
C2 M2 Y10 K0		C25 M100 Y100 K0

這是一家名叫Yumiie的髮廊賀年宣傳品。插圖與文字只運用紅色單一色彩，使用活版印刷印在厚紙上。藉由單色印刷，效果反而變得更醒目。

内田裕規（HUDGEco.,ltd）

Yumiie 2021賀年明信片

CL／髮廊 Yumiie　AD　D／内田裕規（HUDGEco.,ltd）

BLUE

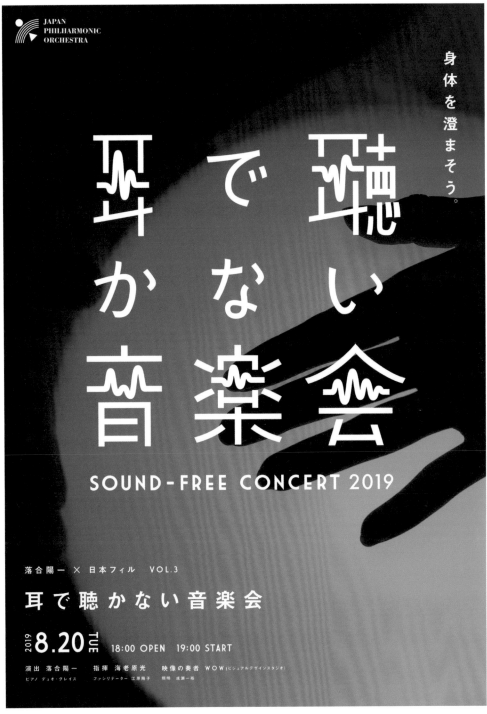

COLOR SCHEME

C100 M100 Y0 K87　　C67 M17 Y0 K28　　C100 M40 Y0 K37　　C0 M0 Y0 K0

運用振動聲音可以感受到光的裝置「SOUND HUG」，借助科技的力量舉辦音樂會，不只用耳朵聆聽，還可以藉由觸覺與視覺感受。海報設計運用了在黑暗中發光的SOUND HUG，以及正在感受振動的手部照片，不僅傳達出現場的氣氛，由於以藍色為主色，也塑造出帶有科技感的視覺效果。

伊藤裕平（TBWA\ HAKUHODO）

落合陽一 × 日本愛樂交響樂團VOL.3「不用耳朵聆聽的音樂會」海報

CD C／宇佐美雅俊（TBWA\HAKUHODO）　AD／伊藤裕平（TBWA\HAKUHODO）、畑尾佐助（TBWA\HAKUHODO）　D／戶矢渚（TBWA\HAKUHODO）　P／長野柊太郎（博報堂products）　Retoucher／小柴託夢（博報堂products）　PD／後藤疊（博報堂products）、前川早苗（博報堂products）

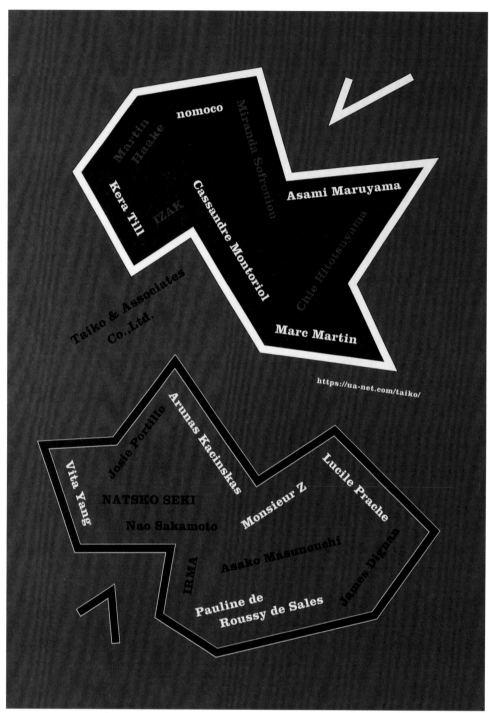

COLOR SCHEME

| | DIC2386 | | スリーエイトブラック | | C0 M0 Y0 K0 |

這是為插畫家、藝術家從事經紀活動的事務所海報。配合眾多洗鍊的作品，以「都市」、「地圖」為原型的圖像構成。創作者的名字是根據作品型態排列。主色的藍散發出都會感與知性，在這裡選擇了保有相當濃度紅的藍色。雖然藍色加上黑色只有雙色印刷，但是設計活用了沒有印刷而留白的部分，力求達到搶眼的配色。

KAISHITOMOYA（room-composite）

「TAIKO&ASSOCIATES」海報

CL／TAIKO&ASSOCIATES　AD　D／KAISHITOMOYA（room-composite）

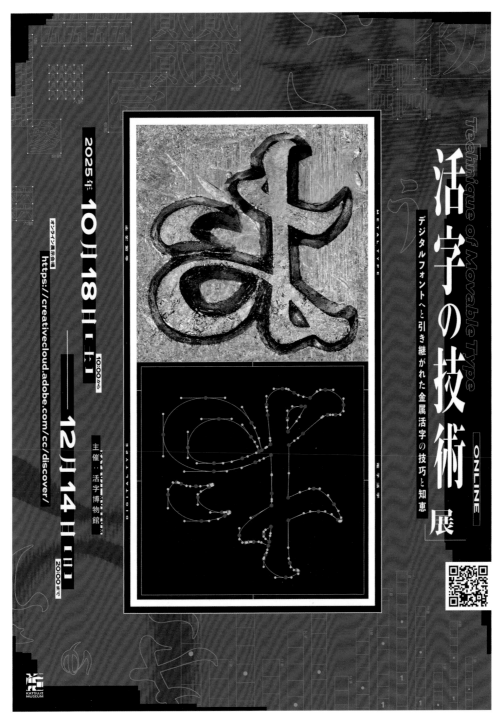

COLOR SCHEME

R17 G20 B246	R0 G0 B0	R185 G194 B203（写真）	R17 G20 B161	R255 G255 B255

這是場展覽的數位傳單，主題是從鉛字到數位字體流傳下來的技術。為了表現「類比技術與數位技術形成對比」的視覺概念，在配色時也試圖傳達出類比與數位這兩者的氛圍。除了以在RGB模式相當亮眼的藍呈現數位的感覺，也運用鉛字的照片表現類比的微妙差異。為了不讓鉛字的照片顯得過於突出，所以刻意讓照片的色調稍微接近背景的藍。

今市達也（株式會社MIMIGURI）

Adobe「Dream it. Design it.」「活字技術展」傳單

CL／Adobe　AD　D／今市達也（株式會社MIMIGURI）　P／市川森一

41

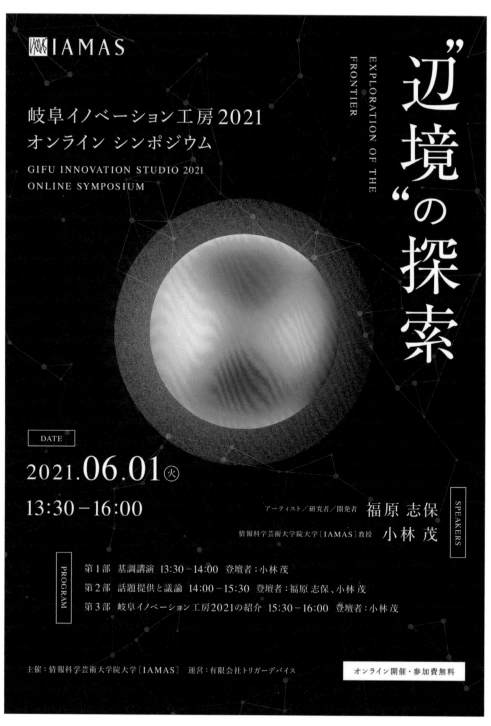

IAMS

岐阜イノベーション工房2021
オンライン シンポジウム

GIFU INNOVATION STUDIO 2021
ONLINE SYMPOSIUM

EXPLORATION OF THE
FRONTIER

辺境"の探索

DATE

2021.06.01 ㊋

13:30−16:00

アーティスト／研究者／開発者　**福原 志保**

情報科学芸術大学院大学［IAMAS］教授　**小林 茂**

SPEAKERS

PROGRAM

第1部　基調講演 13:30−14:00　登壇者：小林 茂
第2部　話題提供と議論 14:00−15:30　登壇者：福原 志保、小林 茂
第3部　岐阜イノベーション工房2021の紹介 15:30−16:00　登壇者：小林 茂

主催：情報科学芸術大学院大学［IAMAS］　運営：有限会社トリガーデバイス

オンライン開催・参加費無料

COLOR
SCHEME

C100 M100 Y0 K50	C0 M100 Y0 K0	C0 M0 Y100 K0	C100 M0 Y0 K0
R14 G1 B87	R194 G0 B123	R255 G240 B0	R0 G159 B230

為了讓畫面中央的圖像感覺像行星、象徵科技的點與線看起來像星座，背景選擇了紺色。為了不讓配置顯得單調，字體排印除了向左對齊，也運用直寫與向右對齊，並穿插大小不同的文字形成抑揚頓挫。

大津巖、早崎葵（THROUGH）

岐阜創新工房2021 宣傳主視覺海報

CL／資訊科學藝術大學院大學（IAMAS）

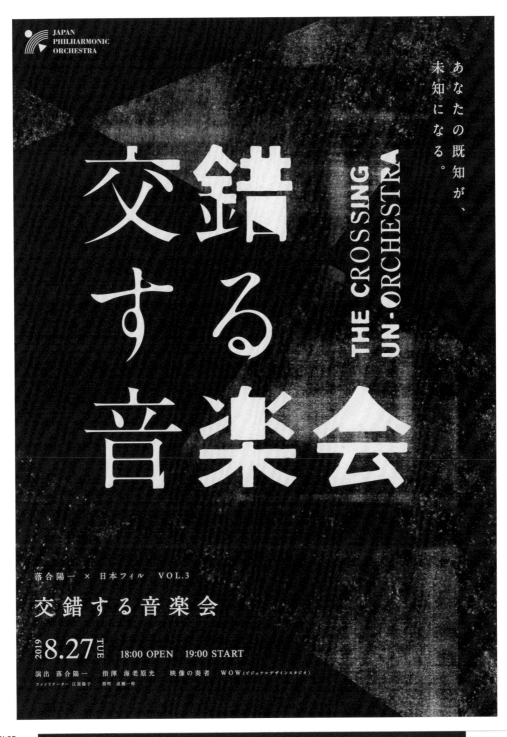

COLOR SCHEME

C72 M51 Y0 K62　　　C0 M0 Y0 K0

這場音樂會根據「如果巴哈還在世，應該也會為影像寫配樂吧」的假設，重新組合交響樂。藉由讓類比與數位、西洋與東方等不同元素互相交錯，創造出新的交響曲體驗。這樣的實驗彷彿在勾勒交響樂未來的藍圖，於是海報的設計以藍曬法為意象運用色彩。藉由採取沉靜的深藍色，呈現類比的感覺。

伊藤裕平（TBWA\ HAKUHODO）

落合陽一 × 日本愛樂交響樂團VOL.3「交錯的音楽會」海報

CD C／宇佐美雅俊（TBWA\HAKUHODO）　AD／伊藤裕平（TBWA\HAKUHODO）　D／戶矢渚（TBWA\HAKUHODO）、畑尾佐助（TBWA\HAKUHODO）

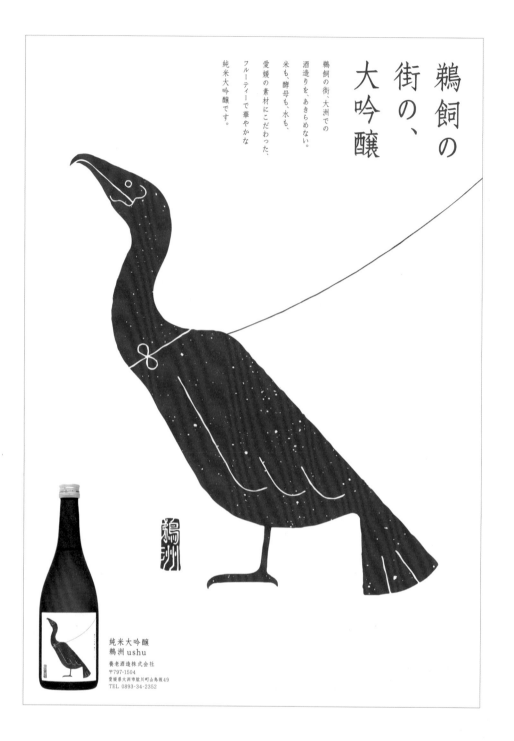

鵜飼の街の、大吟醸

鵜飼の街、大洲での
酒造りを、あきらめない。
米も、酵母も、水も、
愛媛の素材にこだわった、
フルーティーで華やかな
純米大吟醸です。

純米大吟醸
鵜洲 ushu

養老酒造株式会社
〒797-1504
愛媛県大洲市肱川町山鳥坂49
TEL 0893-34-2352

COLOR SCHEME

C0 M0 Y0 K0 　　　PANTONE 286 U 　　　PANTONE 199 U

來自「鵜飼之城」愛媛縣大洲市，由當地酒窖釀造的「純米大吟釀 鵜洲」促銷海報。畫面上有大幅留白，藉由富象徵性的鵜的輪廓，傳達品味與視覺衝擊。鵜的插畫以河川為意象，呈現藍色。整體構圖僅添加些微紅色朱印做為強調色。在配色方面除了參考日本的傳統色，為了給人清爽而且帶有水果味的印象，選擇成熟穩重又顯得爽朗的色彩搭配。

内田喜基（株式會社cosmos）

「純米大吟醸 鵜洲」海報

CL／養老酒造株式會社　CD AD／内田喜基（株式會社cosmos）　D I／並 聰理（株式會社cosmos）

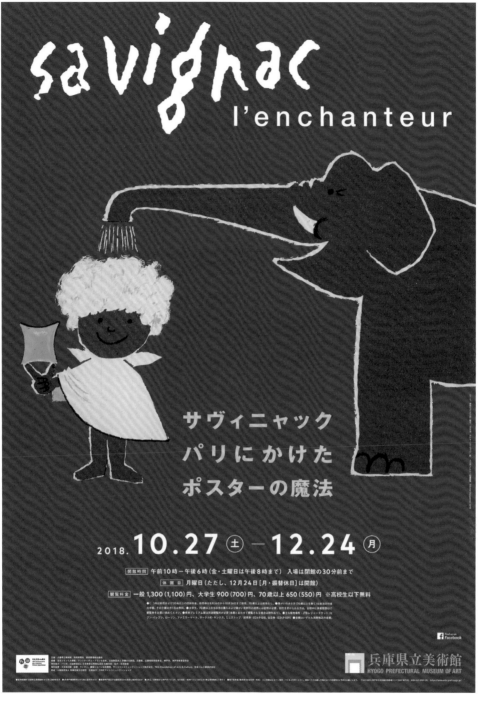

COLOR SCHEME

C100 M75 Y10 K0

C33 M96 Y98 K0（illust）

C0 M0 Y0 K0

C0 M15 Y100 K0

由兵庫縣立美術館舉辦，法國海報插畫家雷蒙德・薩維尼亞克（Raymond Savignac）展覽的宣傳海報。海報設計直接運用插畫家的作品，在畫作上添加展覽的標題。主標題的畫家名字也套用了插畫家本人的簽名。

近藤聰（明後日設計製作所）

展覽「薩維尼亞克　在巴黎施展的海報魔法」宣傳海報

CL／兵庫縣立美術館　AD／近藤聰（明後日設計製作所）D／中野真希（明後日設計製作所）

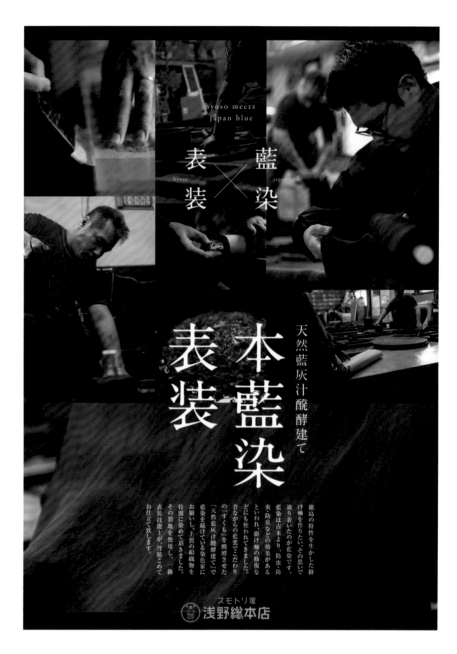

URA

COLOR SCHEME

| IMAGE COLOR | C50 M50 Y0 K100 | C15 M0 Y0 K35 |

這是地方傳統藍染與掛軸工匠合作製品的傳單。由於雙方都是擁有超過一百年歷史的職人，為了讓人感受到其中蘊含的執著與製作工法、深刻的用心，設計以藍色為基調，選出富有沉穩印象的攝影作品。另外包括背面在內，版面儘量排除多餘的顏色，試圖傳達傳統與職人真材實料的感覺。

坪井秀樹（Clover Studio）

「本藍染裱褙」傳單

CL／有限會社淺野掛軸店　D／坪井秀樹（Clover Studio）　AG／鳴門廣告社

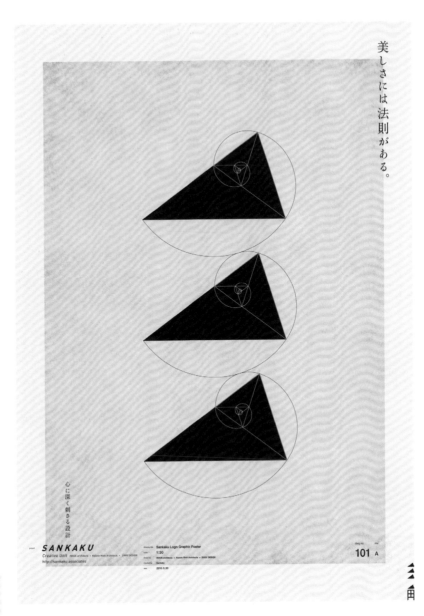

VARIATION

COLOR SCHEME

IMAGE COLOR

IMAGE COLOR

C100 M90 Y25 K0
R36 G56 B119

這是由三位建築師組成的團隊「三角」的宣傳海報。海報以設計圖的藍圖為主題，並以表示3人的漢字「三」為LOGO與標記。

中林信晃（TONE Inc.）

建築師團隊「三角」宣傳海報

CL／三角　CD／大久保浩秀　AD　D／中林信晃　C／大久保浩秀　PR／中野陽一　AG／日本代理社

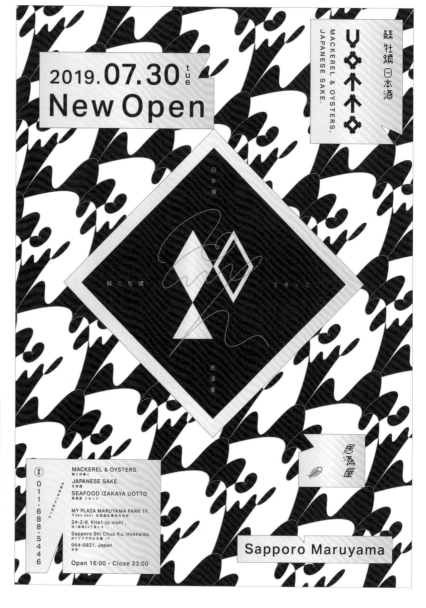

VARIATION

COLOR
SCHEME

DIC-F43	C20 M0 Y20 K0	C0 M5 Y20 K0	C0 M20 Y0 K0	DIC-621

版面上有象徵著藍色海洋、和食的線條，以鯖魚的藍色光澤、牡蠣貝殼為意象的漸層。這是一間對鯖魚與牡蠣、日本酒特別講究的高品質居酒屋之開幕海報。將「魚人」的漢字設計成書寫體，並且藉由格式化、上色，彷彿展現出豐收的鯖魚。使用豐富的配色，就像店家提供客人各式各樣的豬口杯，也希望杯墊、筷袋、暖簾、提燈的設計也讓人感到愉悅。

野村聰（STUDIO WONDER）

鯖魚 牡蠣 日本酒 「UOTTO圓山」海報

CL／株式會社WONDER CREW　AD　D／野村聰

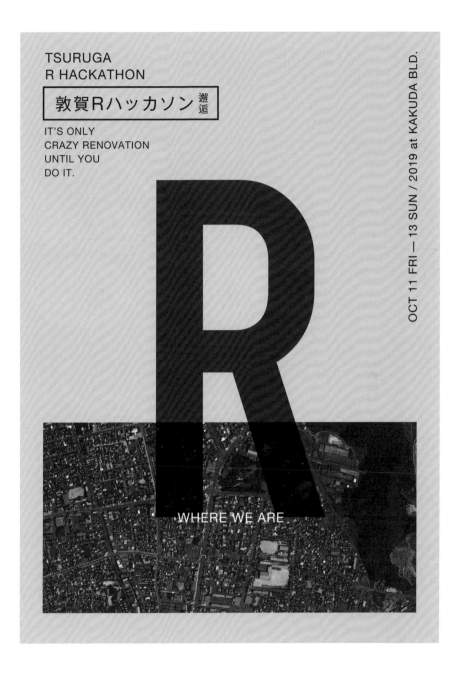

TSURUGA
R HACKATHON

敦賀Rハッカソン 邂逅

IT'S ONLY
CRAZY RENOVATION
UNTIL YOU
DO IT.

OCT 11 FRI — 13 SUN / 2019 at KAKUDA BLD.

WHERE WE ARE

URA

COLOR
SCHEME

C5 M5 Y10 K10	C100 M80 Y0 K0	C75 M70 Y70 K15

這是在福井縣敦賀市以「革新」為關鍵字，舉辦街道再生工作坊的傳單設計。為了讓標題「R黑客松」的「R」更顯眼，將字體置於中央，並抑制色彩的種類，以藍色呈現字體。這樣的配色雖然簡單，卻能傳達強烈的訊息。

內田裕規（HUDGEco.,ltd）

「敦賀R黑客松」A4傳單

CL／港都敦賀株式會社　AD　D／內田裕規（HUDGEco.,ltd）

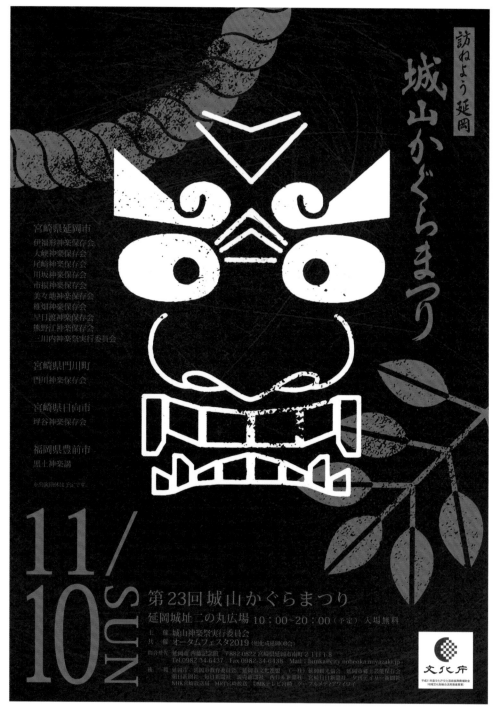

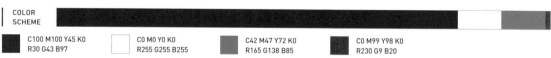

COLOR SCHEME

C100 M100 Y45 K0 R30 G43 B97	C0 M0 Y0 K0 R255 G255 B255	C42 M47 Y72 K0 R165 G138 B85	C0 M99 Y98 K0 R230 G9 B20

為了讓主圖像神樂面具插畫反白，底色採用較暗的顏色。整體設計將象徵夜神樂的紺色織品照片做為主色，為了確保織品質地的辨識度，以補色黃土色為輔助色。黃土色插圖將帶來彷彿摩擦剝落的金箔效果。

松田渉子（onokobodesign）

「城山神樂祭」海報

CL／城山神樂祭執行委員會　D／松田渉子（onokobodesign）

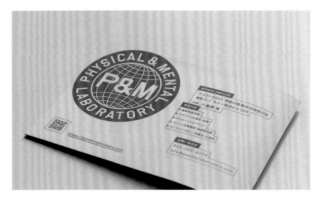

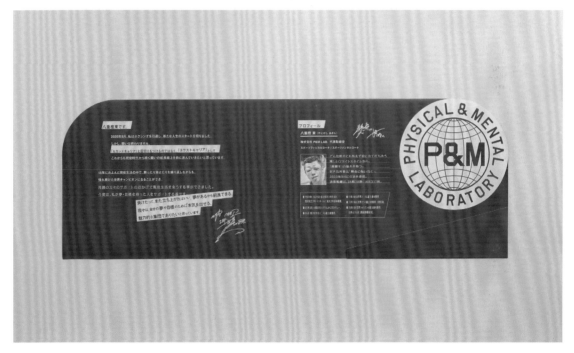

COLOR SCHEME

	DIC579C		C0 M0 Y0 K0

這次設計的對摺摺頁既是擴展業務的溝通途徑，也兼具資料夾的功能。為了讓客戶本人與著名事件、本人的印象、既有的象徵符號、企業識別色彩的印象連結在一起，只以特別色的藍色構成。打開後會產生整面都是藍色的衝擊，另外由於內容以文字資訊為主，在單色表現的限制下，仍致力讓文字區塊展現律動感。

<div align="right">辻浩史（cell division group）</div>

「株式會社 P&M LAB.」公司介紹 附名片夾的對摺頁

CL／株式會社 P&M LAB. AD D／辻浩史 DF S／CELL WORLDING

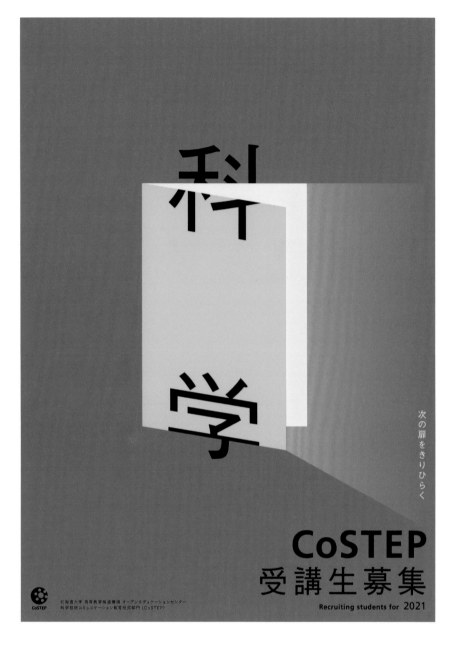

COLOR VARIATION

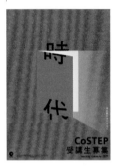

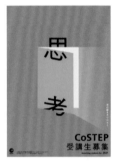

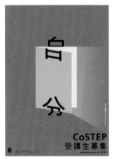

COLOR SCHEME

■ C80 M50 Y0 K0	■ C62 M7 Y0 K0	■ TOYO 10524

這是大學科學技術交流者的育成計畫。以2021年的主題「開拓新的道路」為意象製作。這些「科學技術交流者」身負將「科學」簡明易懂地傳達給社會的責任，必須具備各種知識與技術。因此以字體排印表現他們必須「開拓」的關鍵字。在配色方面也使其跟關鍵字的意象相符，海報採用CMYK四色印刷，門的部分以螢光黃呈現，表現期待與對未來的希望。

岡田善敬（札幌大同印刷株式會社）

「CoSTEP學員招生」傳單

CL／北大CoSTEP　AD　D／岡田善敬（札幌大同印刷株式會社）

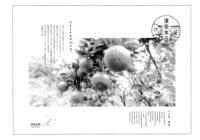

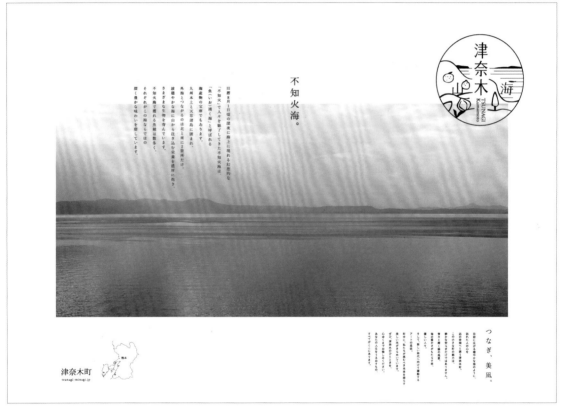

COLOR SCHEME					
C0 M0 Y0 K0	C20 M13 Y3 K0	C85 M49 Y8 K0	C53 M52 Y20 K0	C90 M85 Y40 K20	

這是位於熊本縣南部「津奈木町」的觀光海報。以被山與海圍繞的平靜城鎮為主題，製作了一系列共7幅海報介紹當地的風景與特產。「津奈木，美麗的風箏」（つなぎ、みなぎ）之文案將這座城鎮比喻為美麗的風箏。系列海報的LOGO與文案統一，照片的配置力求讓人印象深刻。

吉本清隆（吉本清隆設計事務所）

「津奈木町」觀光海報

CL／津奈木町　AD　D／吉本清隆　Retoucher／清原健太郎　CW／手島裕司　P／川畑和貴

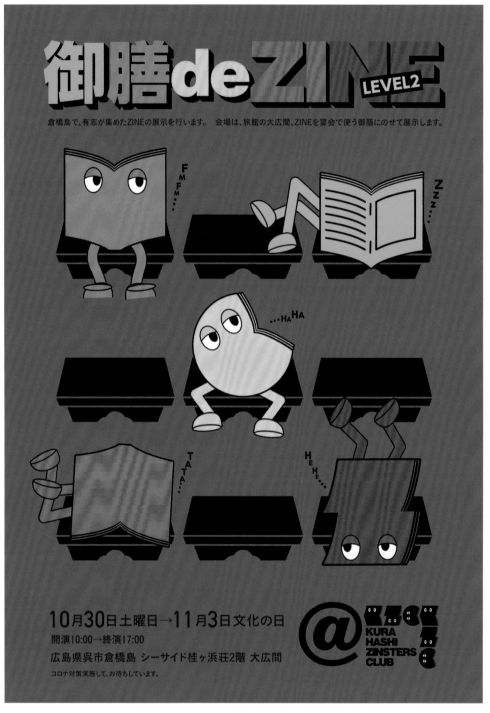

COLOR SCHEME

C100 M60 Y0 K0	C80 M0 Y70 K0	C0 M60 Y100 K0	C0 M80 Y0 K0	C0 M20 Y100 K0

這是宣傳ZINE活動的傳單。以靠近海的會場為意象，主色設定為藍色。以豐富多樣的色彩，表現出參加者分別帶來的ZINE之特色。

關浦通友（SEKIURA DESIGN）

御膳 deZINE

CL／KURAHASHI ZINESTERS CLUB　D／關浦通友（SEKIURA DESIGN）

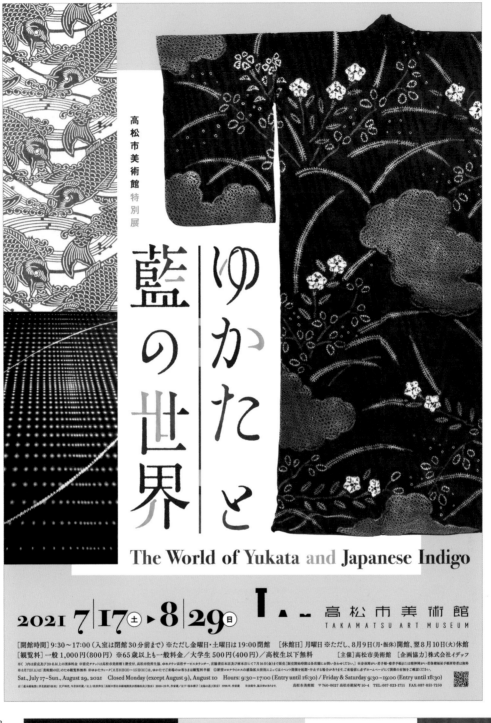

高松市美術館 特別展

ゆかたと藍の世界

The World of Yukata and Japanese Indigo

2021 7|17（土）▶ 8|29（日） 高松市美術館
TAKAMATSU ART MUSEUM

[開館時間] 9：30〜17：00（入室は閉館30分前まで）※ただし金曜日・土曜日は19：00閉館　[休館日] 月曜日 ※ただし、8月9日（月・振休）開館、翌8月10日（火）休館
[観覧料] 一般 1,000円（800円）※65歳以上も一般料金／大学生 500円（400円）／高校生以下無料　[主催] 高松市美術館　[企画協力] 株式会社イデップ
※（ ）内は前売及び20名以上の団体料金 ※前売チケットは高松市美術館1階受付、高松市役所生協、高松タウン情報サービスカウンター、宮脇書店本店及び県内各書店にお取り扱いください。前売期間は7月16日（金）まで※障がい者手帳・療育手帳・精神障がい者保健福祉手帳所持者は無料
※6月7日（土）は「高松市の日」のため観覧料無料　ゆかたウィーク［8月2日（月）〜15日（日）］は、ゆかたでご来場のお客さまは観覧料半額　□新型コロナウイルスの感染拡大状況によってはイベント開催を延期・中止する場合があります。ご来場前に必ずホームページにて開催の有無をご確認ください。
Sat., July 17–Sun., August 29, 2021　Closed Monday (except August 9), August 10　Hours: 9:30–17:00 (Entry until 16:30) / Friday & Saturday 9:30–19:00 (Entry until 18:30)
右「藍本雛菊模様（草花模様総絞）」江戸時代、今治市村上家／女上「松原帙（各種地獄絞模様総）」2010–19年、作家蔵／左下「絵本雛子「太阪の獄（部分）」1990年、作家蔵　井倉康一、藍はかわみせん。

高松市美術館　〒760-0027 高松市紺屋町10-4　TEL：087-823-1711　FAX：087-851-7250

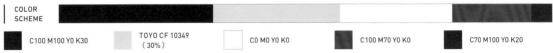

COLOR SCHEME

| C100 M100 Y0 K30 | TOYO CF 10349（30%） | C0 M0 Y0 K0 | C100 M70 Y0 K0 | C70 M100 Y0 K20 |

將「浴衣＝藍與白」、「藍染＝各種各樣的藍」這兩種主題視覺化構成海報。標題的LOGO根據藍染紙樣的意象設計。為了傳達藍染的豐富多彩，以有細微差異的四種藍色搭配，藉由統一色系，清楚地表現出夏天的感覺。

野村勝久（野村設計工作室）

高松市美術館 「浴衣與藍染的世界」展覽海報

CL／高松市美術館　AD D／野村勝久（野村設計工作室）　D／岡田一星（野村設計工作室）

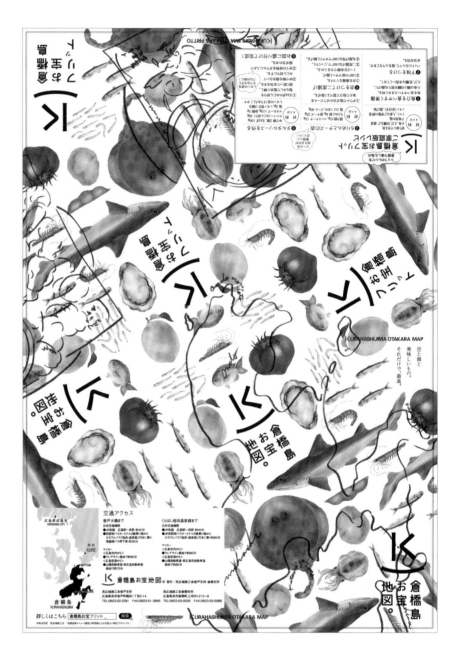

URA

COLOR SCHEME		
C0 M0 Y0 K0	C100 M100 Y25 K25	C0 M100 Y100 K0

倉橋島的新鄉土料理「倉橋島海鮮蔬果天婦羅」宣傳傳單。運用關鍵色紺色這個單色（網點）表現「倉橋島海鮮蔬果天婦羅」使用食材的插畫，也做為整體設計的主色。

關浦通友（SEKIURA DESIGN）

「倉橋島海鮮蔬果地圖。」傳單

CL／吳廣域工會會　D／關浦通友（SEKIURA DESIGN）　I／井上朝美

COLOR SCHEME

C80 M40 Y30 K0 　　C0 M0 Y0 K0 　　C65 M60 Y55 K5 　　C75 M70 Y70 K40 　　C30 M25 Y10 K0

這場展覽的作品皆以黑白攝影與字體構成。海報的配置預留相當空間，讓照片與文字得以充分發揮。融合取自山陰自然風景的色彩，因此海報的主色採用能夠傳達山陰地方獨特空氣感的沉靜藍綠色。

node Inc.

「攝影與文字設計展 en 與 in」海報

AD　D／品川良樹

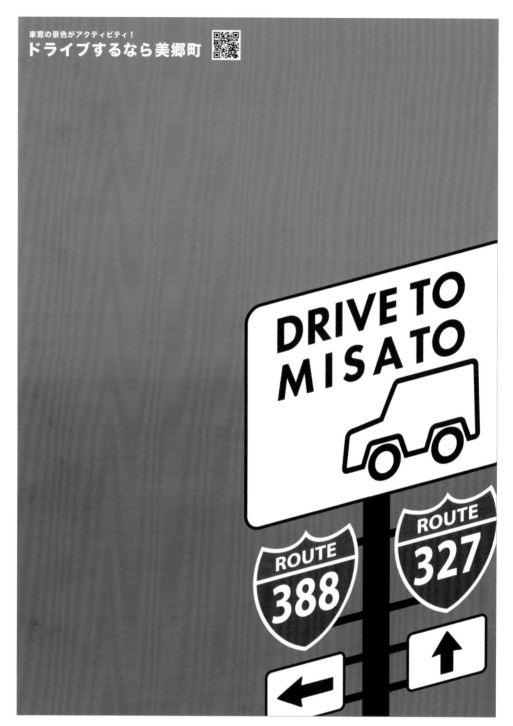

車窓の景色がアクティビティ！
ドライブするなら美郷町

COLOR
SCHEME

C82 M41 Y12 K0 R9 G125 B180	C0 M0 Y0 K0 R255 G255 B255	C0 M0 Y0 K100 R35 G24 B21	C100 M86 Y27 K0 R2 G59 B123	C0 M99 Y98 K0 R230 G9 B20

為了強調兜風暢快的印象，保留大幅空間給背景的藍色。底色的藍並不是整面單一色彩，而是運用上下明度有些微妙變化的掃描圖像。
以招牌為主要構想的LOGO部分，是由缺乏立體感的平面圖像表現，藉由讓背景有些微妙的變化，可以避免整體變得過於單調。另外以
少許紅色為強調色，試圖與天空形成對比。

小野信介（onokobodesign）

「DRIVE TO MISATO」海報

CL／宮崎縣美鄉町　D／小野信介（onokobodesign）

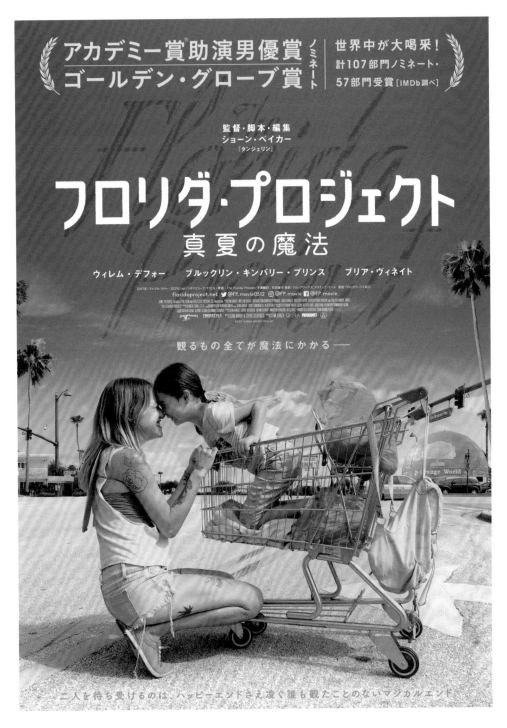

COLOR
SCHEME

IMAGE
COLOR　　IMAGE
COLOR　　IMAGE
COLOR　　IMAGE
COLOR　　IMAGE
COLOR

這是部以佛羅里達為背景的電影，製作時試圖讓觀眾對當地豐富的色彩與空氣感一目瞭然。包括建築、服裝、各種細節的色彩都統一為相同的色調，力求直接傳達印象。像片名或文案等採用從主視覺之照片中選出的顏色，使整體的印象顯得協調，讓文字的大小與色彩發揮預期的效果，顯現出資訊的優先順序。

山崎禮（HYPHEN）

電影【佛羅里達計畫 盛夏的魔法】宣傳海報

CL／THE KLOCKWORX ©2017 Florida Project 2016, LLC.　AD　D／山崎禮（HYPHEN）

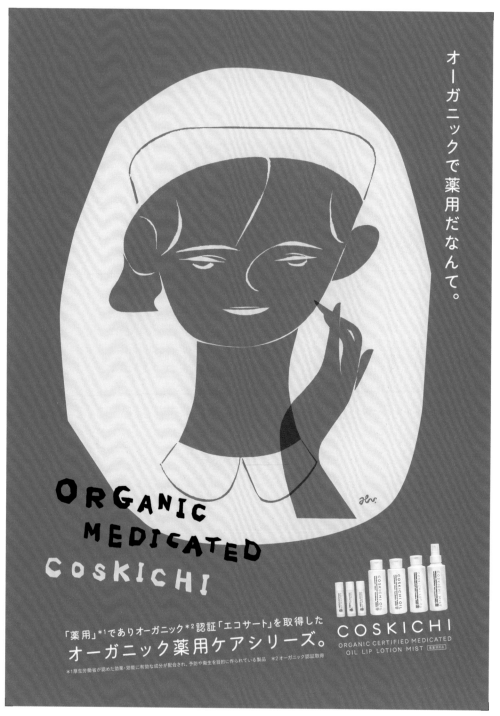

COLOR SCHEME

C100 M33 Y15 K0　　C11 M7 Y16 K0　　C0 M0 Y0 K100　　C0 M0 Y0 K0

將品牌本身的主題色「藍色」做為主色使用。由於產品兼具有機與藥用的特性，設計時委託插畫家描繪護士的形象。考量到整體要與插畫取得協調，用紙雕般的字體去點綴。

underline graphic

「COSKICHI」雜誌廣告

CL／株式會社MASH Holdings　AD／石田清志　D／坪田理美　D／原田陽奈子　I／西山寬紀

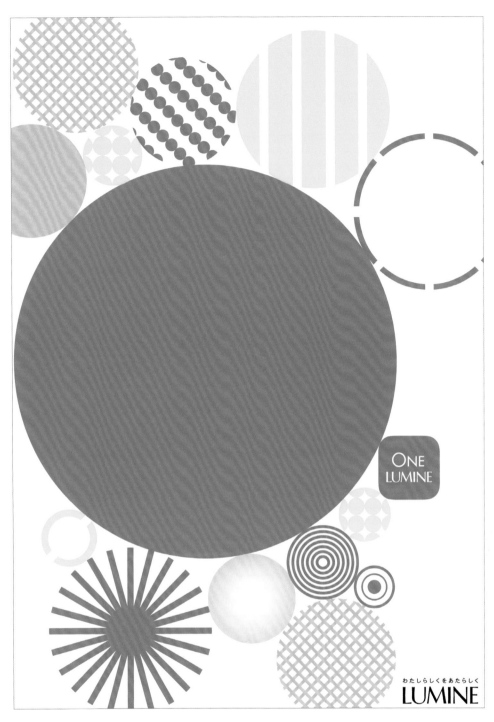

COLOR SCHEME

C100 M20 Y0 K0 R0 G140 B210	C0 M10 Y100 K0 R255 G225 B0	C0 M0 Y0 K30 R200 G200 B200

為了將app的概念可視化，以色彩繽紛的正圓形為主角，構圖則大膽地使用各種抽象、裝飾性的圖樣去設計。藉由運用各式各樣的圓，表現app涵蓋的各種內容。透過令人印象深刻的正圓形，打造出與其他交通廣告或影像有密切關連的氛圍。

YUMI IDEI（OUWN）

「ONE LUMINE」視覺意象海報

CL／LUMINE CO.,LTD. PR／JR Higashi Nihon Kikaku、GENKI YAMAOKA（TOHOKUSHINSHA FILM CORPORATION） MOTION／KAZUHIRO YAMAMOTO CD／ATSUSHI ISHIGURO（OUWN） AD D／YUMI IDEI（OUWN）

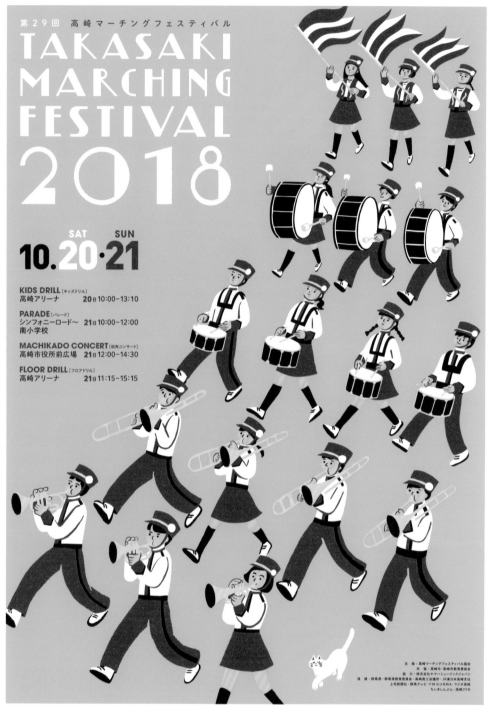

COLOR
SCHEME

| C70 M0 Y5 K0 | C0 M0 Y5 K0 | C0 M100 Y85 K0 | C100 M100 Y40 K20 | C0 M10 Y85 K0 |

在2021年，高崎的傳統遊行慶典已邁入第32屆，這是2018年的宣傳海報。背景整面都是明亮清爽的藍色，跟做為強調色的紅色形成對比，帶來視覺衝擊。文字中使用的紺色跟插圖相同，形成一致性。另外白色的部分調整為Y5%，即使海報設計以寒色為主色，依然令人感到溫暖可愛。

佐藤正幸（Maniackers Design）

「第29屆 高崎遊行慶典 TAKASAKI MARCHING FESTIVAL 2018」海報

CL／高崎遊行慶典協會　AD　D／佐藤正幸（Maniackers Design）　I／佐藤麻美（Maniackers Design）　AG／Grassroad株式會社

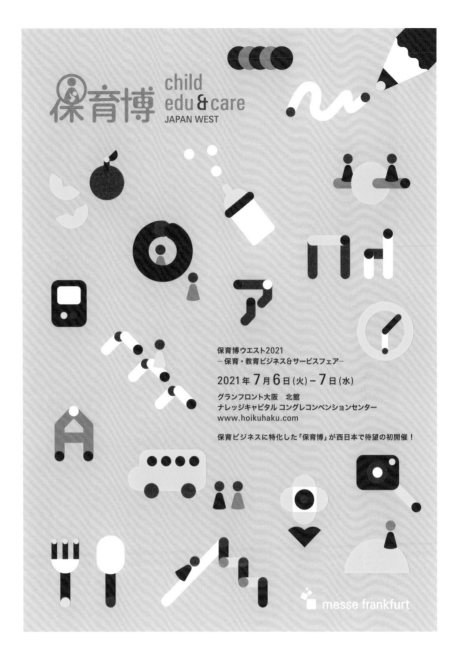

COLOR VARIATION

COLOR SCHEME

C38 M6 Y0 K0	C92 M91 Y15 K0	C0 M0 Y100 K0	C0 M100 Y100 K0	C0 M55 Y100 K0

這是為專門介紹托兒所與幼兒園、認可兒童園（註）等相關保育設施的「保育博覽會」設計的傳單。為了與嬰幼兒的感覺相符，底色選擇柔和的色彩。不過如果整體都是淺色，將無法呈現展覽預期帶來的雀躍期待，一方面藉由大面積的底色保持柔和的印象，另一方面運用適合小型圖示與象形符號的鮮明色彩，試圖在視覺上突顯主題。

株式會社minna

「保育博覽會2021」傳單

CL／Messe Frankfurt Japan 株式會社　AD　D／株式會社minna

註：符合日本政府各項法規，照顧嬰幼兒及學齡前兒童的機構，兼具托嬰中心與幼兒園的功能。

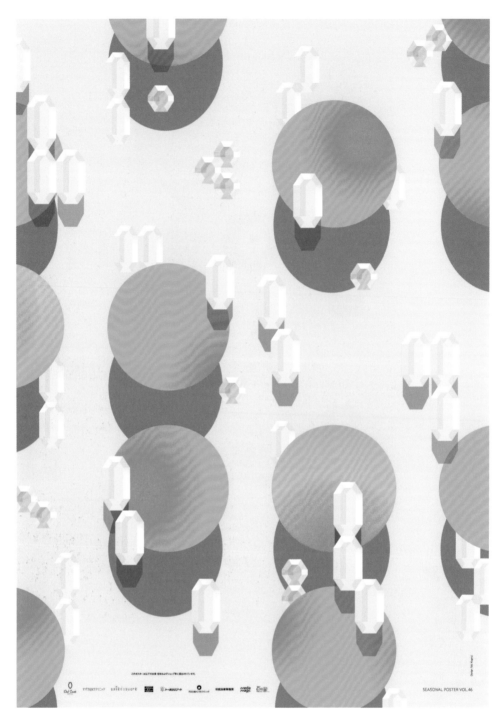

COLOR SCHEME				
C30 M0 Y0 K0	C35 M5 Y100 K0	C30 M20 Y0 K0	C0 M50 Y50 K0	C5 M10 Y80 K0

以初夏為主題、浸漬著梅酒的玻璃瓶為意象而設計的海報。為了使人感覺涼爽，整體以寒色系呈現。在綠色加上粉紅的漸層，表現出梅子的立體感與美味。運用圖層再現影子的交疊、梅子與冰糖相互覆蓋，呈現有縱深與立體感的圖像。多角形且帶有直線漸層的冰糖，藉由色彩的搭配可以表現出晶亮的感覺。

光源寺咲希（寺島設計製作室）

季節的海報

CL／寺島設計製作室　AD　D／光源寺咲希（寺島設計製作室）

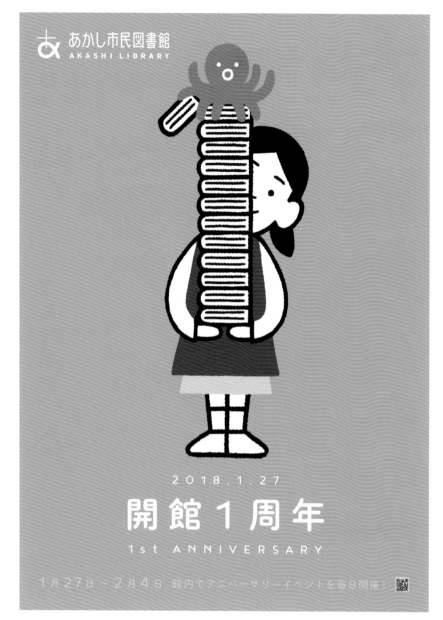

VARIATION

COLOR SCHEME				
C60 M15 Y0 K0	C0 M0 Y0 K0	C86 M76 Y30 K0	C7 M63 Y53 K0	C0 M13 Y75 K0

這是明石市立圖書館的開館週年紀念海報，同樣的設計也運用在宣傳週年紀念活動的傳單。色彩選擇館內使用的基本色。藉由圖書館員與書的插畫結合數字，構成簡明易懂的圖像，希望能達到明快的溝通效果。預計同系列海報每年都會持續推出，讓圖書館開幕週年活動更廣為人知。

近藤聰（明後日設計製作所）

活動告知 「開館週年紀念活動」海報

CL／明石市立圖書館　AD D／近藤聰（明後日設計製作所）　I／山內庸資

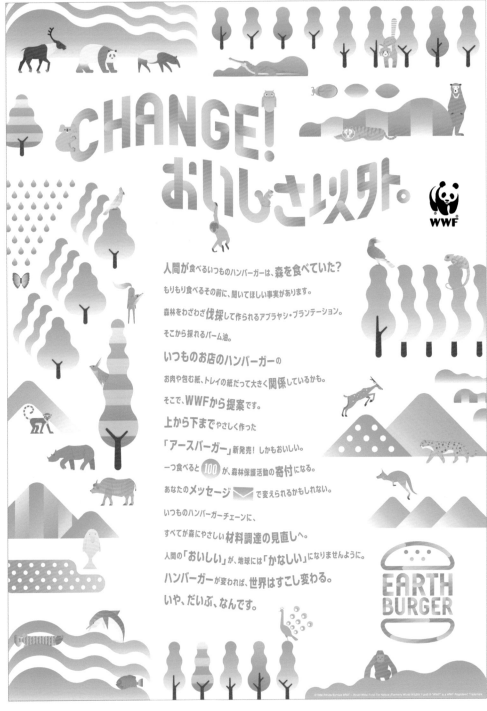

COLOR SCHEME				
C0 M0 Y0 K0 R255 G255 B255	C50 M0 Y0 K0 R126 G206 B244	C100 M0 Y0 K0 R0 G160 B233	C85 M0 Y100 K0 R0 G163 B62	C0 M27 Y81 K0 R251 G198 B59

由世界自然基金會（WWF）提議，開發名為「EARTH BURGER」的漢堡，每銷售一個就捐贈100日圓協助環境保育。宣傳海報以白色為底色，配色藉由藍、綠、黃的重疊，反映出地球的色彩。為了讓大自然與動物和諧地在畫面共存，展現魅力，以漸層色彩讓不同的元素富有韻律感地分布，看起來疏密一致。

藏本秀耶

WWF JAPAN 「EARTH BURGER」海報

CL／WWF JAPAN　CD／增田總成　AD　D／藏本秀耶　CW／小藥元　D／齋藤正和、後藤浩文　I／重松淳也　AE／川上大稀

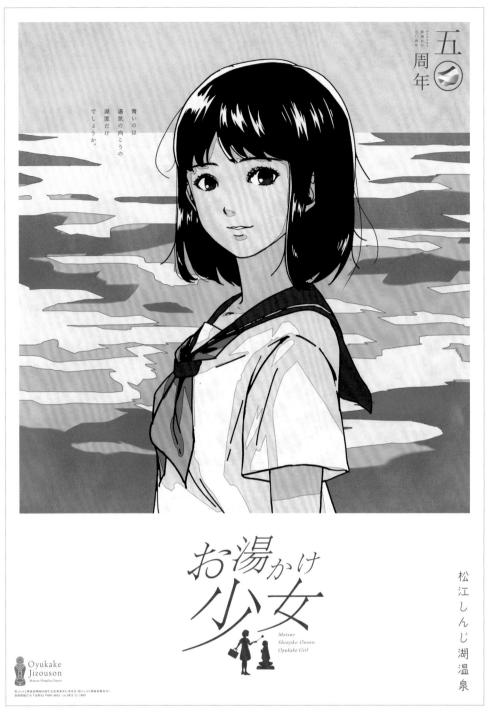

COLOR SCHEME					
C80 M45 Y20 K0	C60 M15 Y10 K0	C30 M10 Y10 K0	C10 M15 Y10 K0	C100 M70 Y30 K0	

適逢松江宍道湖溫泉開業50週年，做為行銷活動的一環，敝公司負責設計宣傳海報及各種形式的圖像設計。此系列以原創角色「溫泉少女」為核心，為呈現「少女的透明感」與「溫泉」、「宍道湖的湖面」的意象，將「藍色」定為版面的主色。

Birdman / node Inc.

「松江宍道湖溫泉開湯50週年」海報

CL／松江宍道湖溫泉組合　CD　AD　D／品川良樹　D／梶野一穗、小村貴弘　I／原香織　AG／Birdman Inc.　Planner　Project Manager／石原雅人

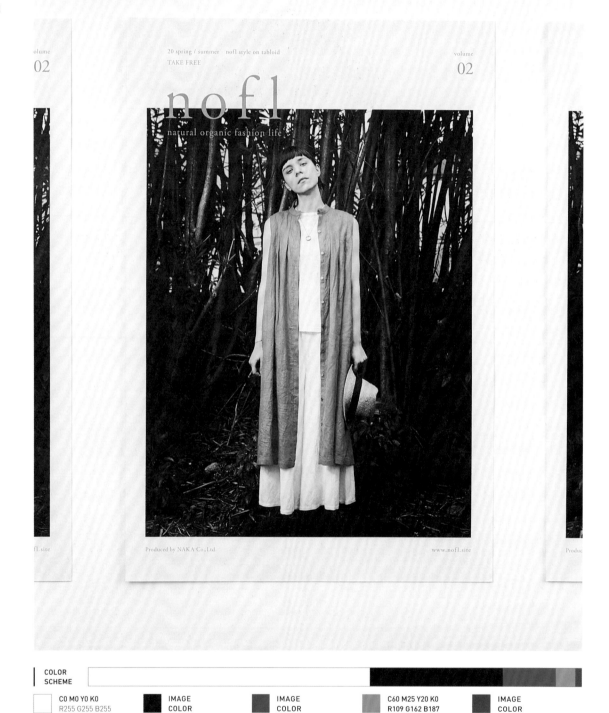

volume
02

20 spring / summer nofl style on tabloid
TAKE FREE

volume
02

nofl

natural organic fashion life

nofl.site

Produced by NAKA Co.,Ltd.

www.nofl.site

Produc

COLOR SCHEME							

C0 M0 Y0 K0 R255 G255 B255	IMAGE COLOR	IMAGE COLOR	C60 M25 Y20 K0 R109 G162 B187	IMAGE COLOR

自然而然，忠於自我地穿著、生活，這正是服飾品牌「nofl」的概念。以平靜澄澈的瀨戶內海為背景，隨著時間流逝，用心地製作出一件件衣物。品牌宣傳冊也是每季都在當地拍攝。為了讓色彩鮮明的藍色亞麻衣物成為目光焦點，選擇低彩度的環境為攝影背景。為了與邊框的留白相襯，採用顯眼的穿搭配色與版面配置。

GREENFIELDGRAFIK INC.

「nofl」服飾品牌宣傳冊

CL／中商事株式會社 AD D／GREENFIELDGRAFIK INC.

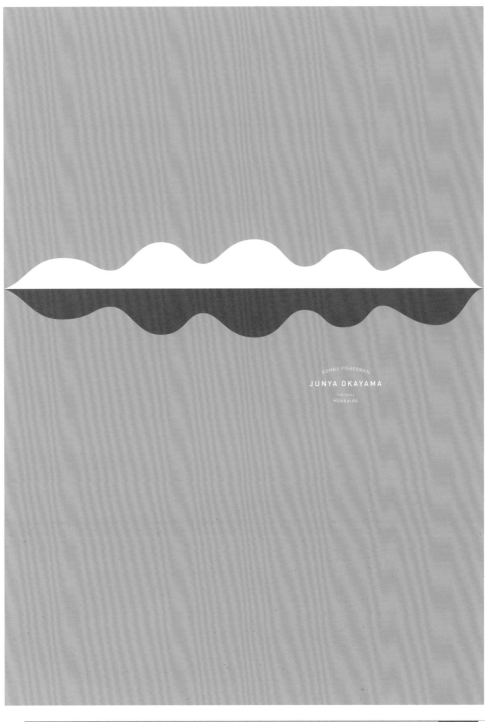

KOMBU FISHERMAN

JUNYA OKAYAMA

Todohokke
Hokkaido

**COLOR
SCHEME**

DIC68	DIC579	C0 M0 Y0 K0

這幅海報表現的是昆布加工食品品牌，由函館昆布採集達人岡山潤也創立。設計時將昆布的形狀水平放置，試圖讓人聯想到積雪的北海道陸地與映在海中的倒影。將昆布的形狀調整為左右適中的尺寸，以同樣的藍色表現天空與海洋。

寺島賢幸（寺島設計製作室）

JUNYA OKAYAMA 「昆布」海報

CL／JUNYA OKAYAMA　AD　D／寺島賢幸（寺島設計製作室）

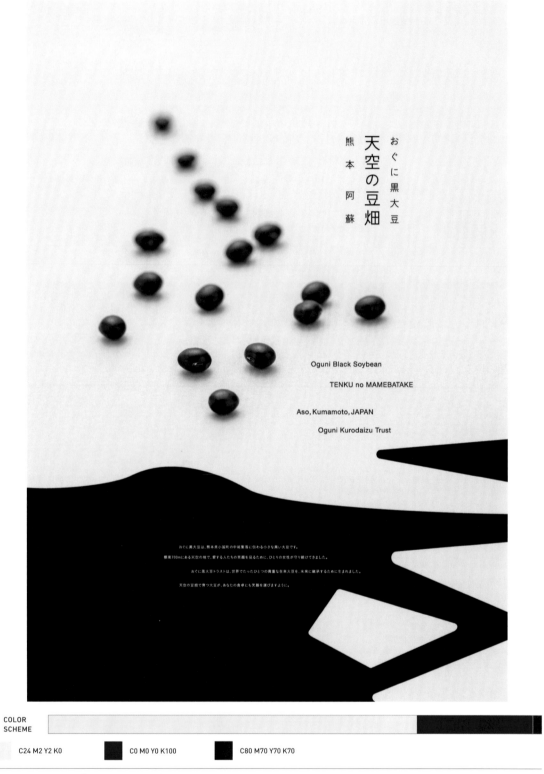

おぐに黒大豆
天空の豆畑
熊本阿蘇

Oguni Black Soybean

TENKU no MAMEBATAKE

Aso, Kumamoto, JAPAN

Oguni Kurodaizu Trust

おぐに黒大豆は、熊本県小国町の中城集落に伝わる小さな黒い大豆です。

標高700mにある天空の地で、愛する人たちの笑顔を見るために、ひとりの女性が守り続けてきました。

おぐに黒大豆トラストは、世界でたったひとつの貴重な在来大豆を、未来に継承するために生まれました。

天空の豆畑で育つ大豆が、あなたの食卓にも笑顔を運びますように。

COLOR SCHEME		
C24 M2 Y2 K0	C0 M0 Y0 K100	C80 M70 Y70 K70

這是日本原生種大豆「小國黑豆」，來自熊本縣阿蘇郡小國町的中尾集落。自古以來就只有這個集落栽培黑色的小巧大豆。時至今日，當地僅有一位栽培者財津瑞子小姐。正如位於山間的「天空的豆田」意象，天空、黑豆、山間的田地這三者以三色構成。

吉本清隆（吉本清隆設計事務所）

「小國黑豆 天空的豆田」海報

CL／小國黑豆商業信託　AD　D／吉本清隆　PD／佐藤由美　P／川畑和貴

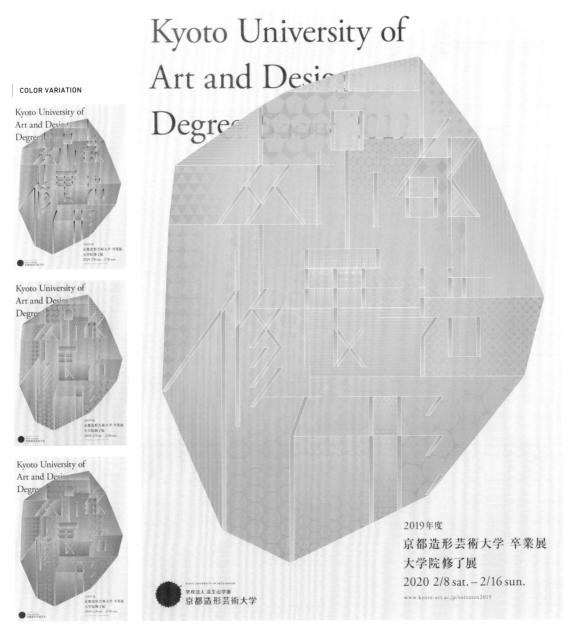

COLOR VARIATION

Kyoto University of
Art and Design
Degree Show 2019

COLOR SCHEME

C100 M0 Y0 K0 C0 M0 Y0 K0

這是涵蓋美術、設計、影像與漫畫，橫跨各領域的大學畢業展主視覺海報。2019年度以「結晶」為主題製作。在設計軟體完成的成果加上漸層，並且在多角形的部分上局部光與抑制反光加工，隨著光線從不同角度照耀，視覺效果將產生變化，有助於襯托設計的主題。

坂田佐武郎（Neki inc.）

「2019年度 京都造形藝術大學・研究所 畢業製作展」海報

CL／京都藝術大學　AD　D／坂田佐武郎（Neki inc.）　設計助理／桶川真由子（Neki inc.）

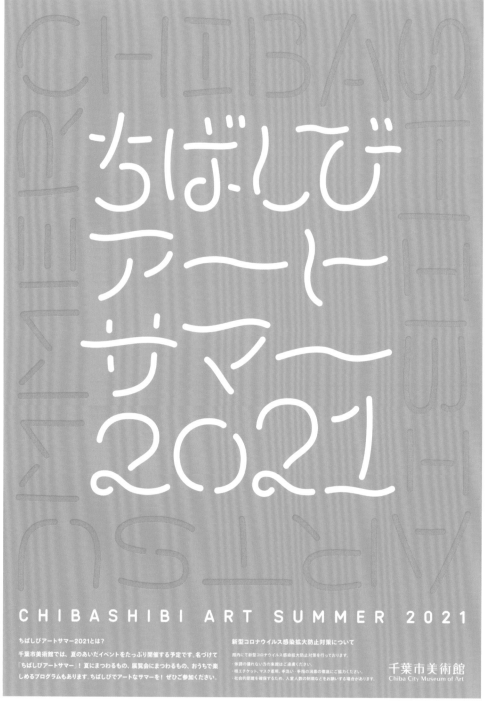

COLOR SCHEME

DIC-2174 DIC-F4 C0 M0 Y0 K0

這份傳單整合了千葉市美術館在暑期舉辦的工作坊等活動資訊。因主要在千葉市內的小學發送，所以運用彩度較高的顏色，帶來流行歡樂的印象。

三尾康明、齊藤真彌子（KARAPPO Inc.）

「千葉市美術館 藝術之夏2021」傳單

CL／千葉市美術館　AD　D／三尾康明（KARAPPO Inc.）　D／齊藤真彌子（KARAPPO Inc.）

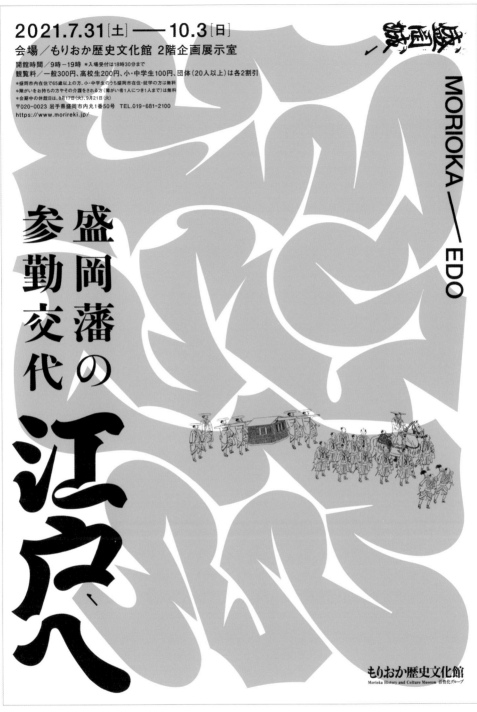

COLOR SCHEME

DIC 96	C0 M0 Y0 K0 R255 G255 B255	C0 M0 Y0 K100 R0 G0 B0

這是介紹江戶時代盛岡藩參勤交代的展覽傳單。主視覺以綿延的一長條線表現通往江戶的長路。以線條的形狀表現路途的坎坷崎嶇。由於這是盛夏時節的展覽，所以色彩以涼爽的淺藍色表現。這份視覺設計運用的範圍包括傳單及戶外看板。因此選擇的色彩儘量要讓位於城市中心的會場周圍顯得涼爽。一方面安排密度高且感覺厚重的黑，另一方面運用清爽的顏色塑造整體印象。

黑丸健一（homesickdesign）

企畫展「通往江戶 盛岡藩的參勤交代」傳單

CL／盛岡歷史文化館　AD D／黑丸健一　AG／川口印刷工業株式會社

DESPERADO 2021 SPRING & SUMMER COLLECTION

URA

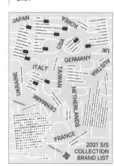

DESPERADO 1F Shibuya Sakuragaoka Bldg 4-23 Sakuragaoka-cho Shibuya-ku Tokyo 150-0031 JAPAN
TEL 03-5459-5505　OPEN 12:00-19:00　CLOSE Wednesday　www.desperadoweb.net

COLOR
SCHEME

C0 M0 Y0 K0	C42 M0 Y20 K0	C61 M32 Y0 K72

這是澀谷的選物店「DESPERADO」春夏季銷售的品牌清單。傳單的設計僅運用兩種顏色：宣告春季來臨的清爽淺藍與海軍藍。版面整體只以織品為要素構成，但在配置上仍然能讓人感受到DESPERADO的玩心。除了版面上的兩種顏色，也藉由妥善利用留白的部分簡化色彩種類，儘量在設計上不讓人感到複雜。

坂元夏樹

「DESPERADO 2021 S/S BRANDLIST」傳單

CL／DESPERADO　D／坂元夏樹

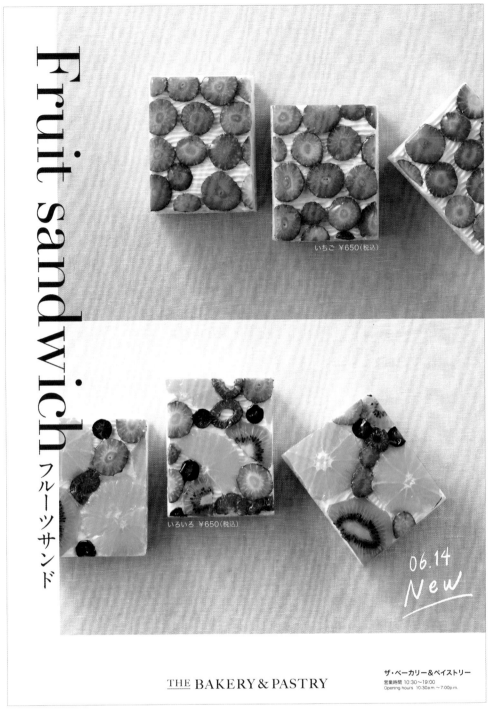

Fruit sandwich フルーツサンド

いちご ¥650(税込)

いろいろ ¥650(税込)

06.14 New

THE BAKERY & PASTRY

ザ・ベーカリー＆ペイストリー
営業時間 10:30〜19:00
Opening hours 10:30a.m.〜7:00p.m.

COLOR SCHEME

| C35 M20 Y5 K0 | C10 M90 Y80 K0 | C0 M0 Y0 K0 | C7 M35 Y90 K0 | C0 M0 Y0 K100 |

水果剖面看起來很美的三明治海報。為了襯托水果的鮮度，以象徵初夏清爽印象的水藍色為背景。海報的照片並沒有放到滿版，藉由在左側與下方留白，創造出涼爽的印象。

早苗優里（寺島設計製作室）

札幌格蘭飯店「水果三明治」海報

CL／札幌格蘭飯店　CD／寺島賢幸（寺島設計製作室）　AD D／早苗優里（寺島設計製作室）　P／相坂紀子（maQ studio）

COLOR SCHEME				

| IMAGE COLOR | C0 M0 Y0 K0
R255 G255 B255 | IMAGE COLOR | IMAGE COLOR | IMAGE COLOR |

四國水族館以70個水景展現「四國水景」。其中最大的魅力在於水族館以瀨戶內海為背景,立地極佳。為了傳達出僅此地可以體會到的獨特魅力,封面以「直接」與「躍動」為訴求,以1:1的比例在中央安排水平線與LOGO。海報上只以從四國水族館內實際拍攝的瀨戶內海與標記呈現,藉此釐清想要傳達的優先順位,維持簡單的要素。

GREENFIELDGRAFIK INC.

「四國水族館」導覽手冊

CL／四國水族館　AD　D／GREENFIELDGRAFIK INC

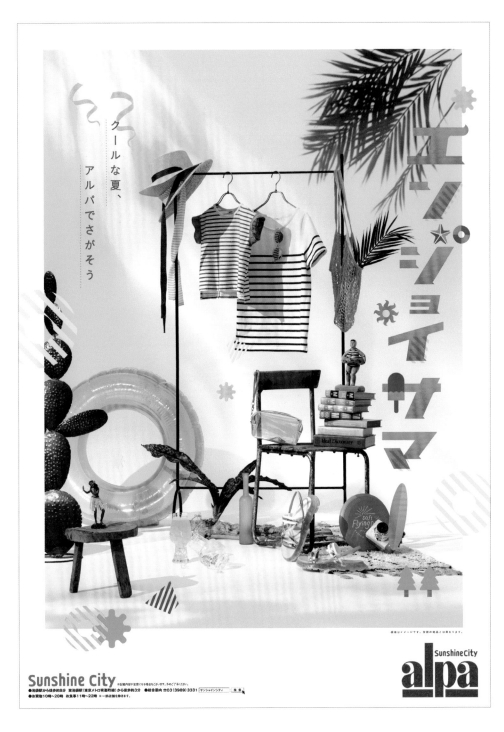

COLOR SCHEME

C40 M0 Y0 K0　　C100 M0 Y60 K0　　C0 M70 Y0 K0　　C0 M30 Y0 K0　　C90 M65 Y0 K0

在整體以清爽薄荷藍為基調的照片上，標題以淡粉色呈現的設計作品。乍看之下配色似乎太過通俗，但是藉由沉穩的色調統一整體，在通俗中仍創造出時髦的印象。

綱川裕一（株式會社SOLO）

「alpa 2021」SUMMER VISUAL 海報

CL／株式會社太陽城　AD　D／綱川裕一（株式會社SOLO）　P／市川森一　PR／株式會社PARCO SPACE SYSTEMS

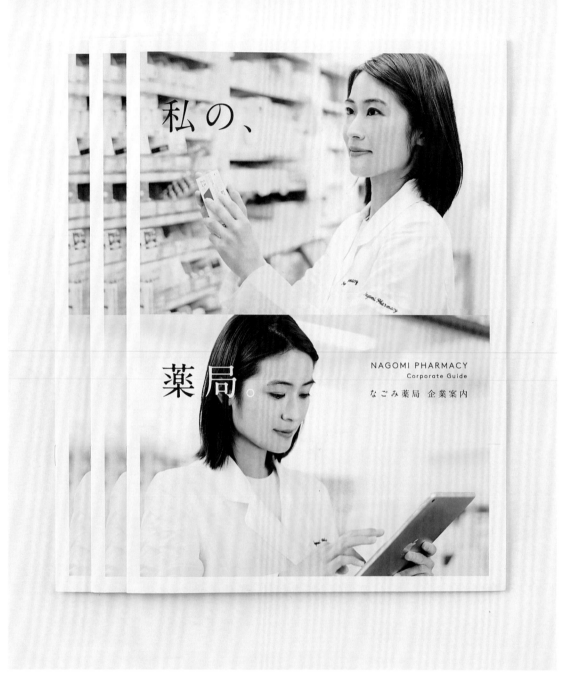

私の、

薬局。

NAGOMI PHARMACY
Corporate Guide

なごみ薬局 企業案内

COLOR SCHEME				
C0 M0 Y0 K0 R255 G255 B255	IMAGE COLOR	IMAGE COLOR	IMAGE COLOR	C0 M0 Y0 K100 R0 G0 B0

「和煦藥局」是開設在東京都內的處方箋藥局。客戶希望這份手冊也能發揮招募管道的作用，所以文案訂為「我的，藥局。」封面以偏藍的色調呈現出清潔感與清涼感。透過別緻的裝潢與公司文化，流露出時髦的感覺。由相同的模特兒拍攝兩組照片，上下排列，展現人道關懷、活用IT技術等讓民眾安心的特質。

GREENFIELDGRAFIK INC.

「和煦藥局」企業手冊

CL／株式會社和煦藥局　AD　D／GREENFIELDGRAFIK INC.　DR／株式會社Mynavi

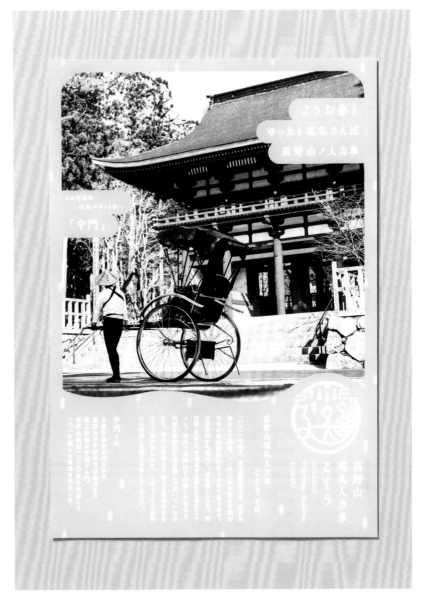

URA

COLOR SCHEME

C53 M0 Y0 K0 C0 M0 Y0 K0 IMAGE COLOR

高野山位於和歌山縣北部的山域，可說是佛教的聖地。在當地土生土長的民宿經營者提出人力車服務的構想，並委託設計LOGO與宣傳摺頁。以「虛空」這個詞延伸的「空色」為主色。我希望LOGO與商標或印刷品的印象，能讓人一窺高野山豐富的自然與莊嚴，並積極地融入生活機能的要素。

坂田佐武郎（Neki inc.）

「高野山巡禮人力車 虛空」摺頁

CL／株式會社DUT　AD　D／坂田佐武郎（Neki inc.）　助理設計師／桶川真由子（Neki inc.）

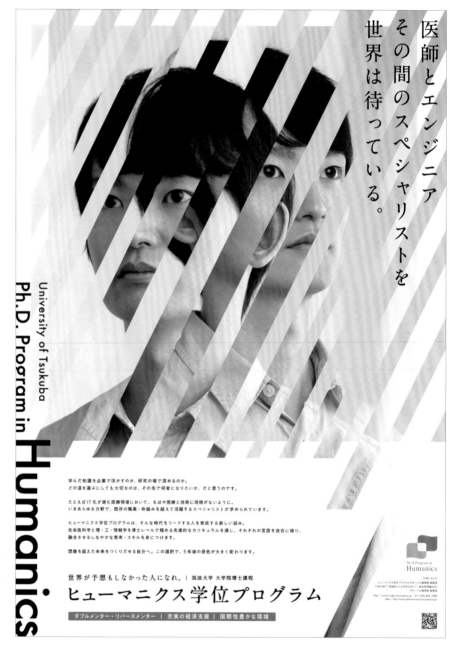

VARIATION

COLOR
SCHEME

| C0 M0 Y0 K0
R255 G255 B255 | C49 M28 Y0 K0
R140 G167 B215 | C10 M5 Y0 K3
R230 G235 B245 | C0 M0 Y0 K100
R0 G0 B0 |

以培育下個世代諾貝爾獎提名人選為目標的筑波大學研究所，推出獨家「人類學學位計畫」的宣傳海報。那是將生命醫學與理工・資訊科學兩種不同學問提升到博士水準的新領域，為了表現這樣的特質，將同一個人以兩種角度拍攝的照片加工，製作合成影像。海報的日文版與英文版主色也分別採用了這個計畫的LOGO色彩；水藍色與橙色。

笹目亮太郎

「筑波大學 人類學學位計畫」海報

CL／筑波大學　CD／笹目亮太郎　AD　D／岡部和弘

BLUE

COLOR
SCHEME

C52 M15 Y6 K0	C10 M19 Y88 K0	C100 M85 Y0 K0	C0 M0 Y0 K0

這是個人音樂會的海報設計。在藍天映襯下，身穿黃色系連身洋裝的女孩象徵著金絲雀，彷彿鳥兒啁啾般輕盈。標題繽紛的色彩也帶來清爽明亮的印象。

中野勝巳（有限公司　中野勝巳設計室）

「鷹野日南 10週年紀念音樂會」海報

CL／鷹野日南　AD D／中野勝巳　D／石田美和　P／出地瑠以　PD／黑田和彥

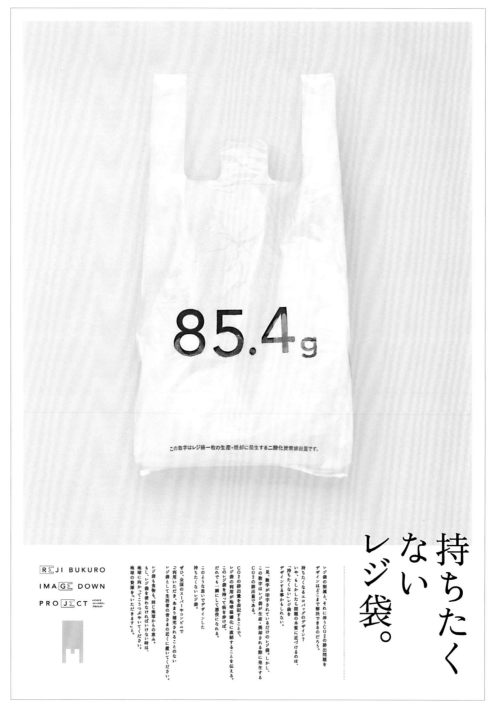

85.4g

この数字はレジ袋一枚の生産・焼却に発生する二酸化炭素排出量です。

REJI BUKURO
IMAGE DOWN
PROJECT

持たくない。レジ袋。

レジ袋の削減と、それに伴うCO2の排出問題をデザインはどこまで解決できるのだろう。「持ちたくなるエコバッグのデザイン?」いや、もしかしたら問題の本質に近づけるのは、「持ちたくない」レジ袋をデザインする事かもしれない。

一見、数字が印字されているだけのレジ袋。しかし、この数字はレジ袋が生産・焼却される際に発生するCO2の排出量である。

CO2の排出量を表記することで、レジ袋の利用が地球温暖化に直結することを伝える。だれでも一瞬にして悪役になれる、このような黒いデザインしたレジ袋を持って街を歩けば、持ちたくないレジ袋。

ぜひ、全国のスーパーやコンビニでご利用いただき、あまり補充されることのないレジ袋として生活者の皆さまの近くに置いていただけますと、地球の負担をいただけますと、もし、レジ袋を使わなければいけない時は、レジ袋も食物も、同じ地球からの恵み、地球に向かってこうつぶやいてください。

COLOR SCHEME

C14 M5 Y2 K0 C20 M16 Y12 K0 C0 M0 Y0 K100

為了簡單且寫實地傳達每生產、焚毀一個塑膠袋，就會製造排放出「85.4g」的二氧化碳，因此排除其他色彩，整體以單色調構成。

長田敏希（株式會社Bespoke）

「塑膠袋負面印象計畫」海報

CD AD／長田敏希（株式會社Bespoke）　CD C／安田健一　AD D／關翔吾　AG／Bespoke

meiji

まぶしいだけが、青春なのかな?

くだらなくて。映えなくて。

涙も汗も、別になくて。

トクベツでも何でもないこの日々も。

たぶん、かけがえのない日々ってやつだ。

株式会社 明治

VARIATION

COLOR SCHEME

C0 M0 Y0 K0 R255 G255 B255	C100 M100 Y0 K10 R27 G28 B128	C20 M3 Y7 K0 R212 G232 B237	C85 M56 Y13 K0 R32 G103 B164	C0 M100 Y100 K0 R230 G0 B18

「說到一般市售冰淇淋,明治超級杯最好吃。」為了突顯出這樣的印象,我想透過間接暗示達到效果。為了展現超級杯冰淇淋的獨一無二,品牌色彩以白色為基調,象徵著純淨,背景的藍襯托清爽的美味,產品外包裝點綴著少許吸睛的紅色,藉此吸引目光,商品的照片安排在文案之下。整體以不平衡的配置表現高中生轉瞬的心情。

藏本秀耶

「Meiji Essel 超級杯冰淇淋 × 『瑛人的新歌 嘗試依照歌詞拍攝! #依照歌詞 《Right Now》』現在」海報

CL／明治 AD D／藏本秀耶 CD／才川翔一朗 CW／片岡良子 CP／井上直也 D／宮澤武士、吉富安那、長瀧美姬 P／馬込將充

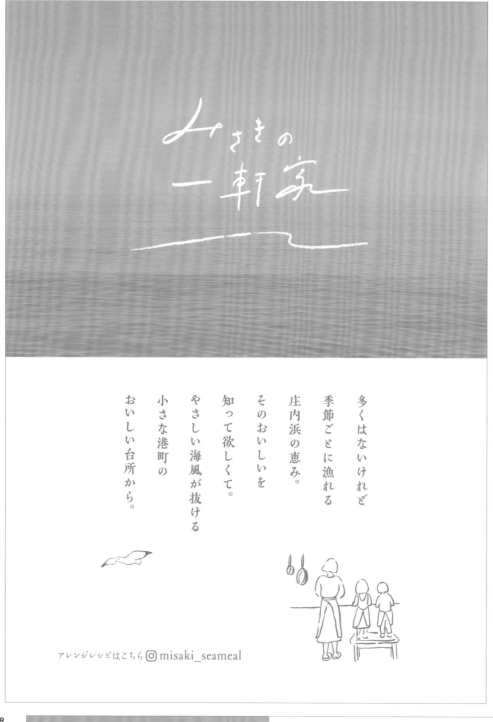

みさきの
一軒家

多くはないけれど
季節ごとに漁れる
庄内浜の恵み。
そのおいしいを
知って欲しくて。
やさしい海風が抜ける
小さな港町の
おいしい台所から。

アレンジレシピはこちら ⓞ misaki_seameal

COLOR SCHEME

C50 M15 Y17 K0 　 C0 M0 Y0 K0 　 C41 M13 Y16 K0 　 C63 M26 Y25 K0 　 C85 M20 Y15 K10

「美崎的一間家屋」是以居住在庄内浜的某戶人家，餐桌上呈現的豐富海濱食材為主題。品牌色以優美的藍色為主色，呈現單一色系的配色。以隨著四季變化的大海藍色、充滿生活感、令人覺得很舒服的照片與插圖表現這幅海報。

大瀧香奈子（HANDREY INC.）

「美崎的一間家屋」海報

CL／株式會社岡崎　AD／佐藤天哉　Ｄ Ｉ Ｐ／大瀧香奈子

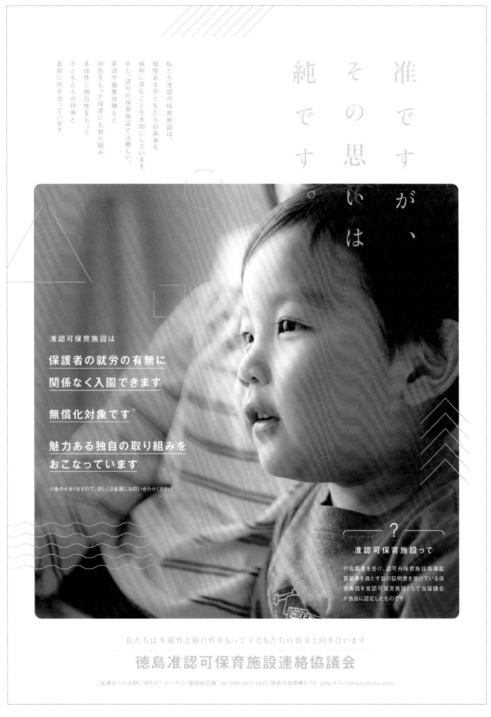

COLOR SCHEME				
C0 M0 Y0 K0	IMAGE COLOR	C75 M0 Y0 K0	IMAGE COLOR	IMAGE COLOR

這間位於德島的準認可育幼機構（註），特色是採取注重兒童獨特性與多樣性的教養方式。為了一掃「準」這個字的負面觀感，傳達「純」的印象，以象徵澄澈清流的清爽藍色為主色。

坪井秀樹（Clover Studio）

「德島準認可保育施設連絡協議会」雜誌廣告

CL／德島準認可保育施設連絡協議会　D／坪井秀樹（Clover Studio）

註：　尚未獲得都道府縣首長許可，但符合「認可外保育施設指導監督基準」的育幼機構。

ORANGE

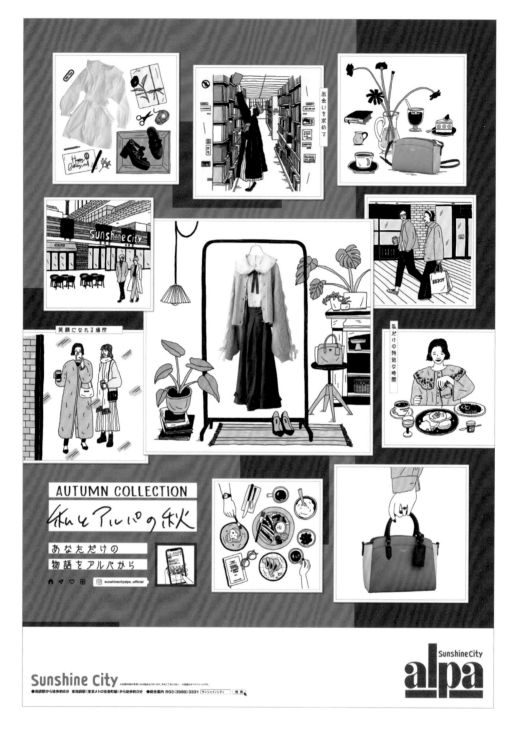

COLOR SCHEME				
C15 M75 Y100 K0	C50 M80 Y100 K25	C30 M10 Y15 K0	C40 M25 Y55 K0	C20 M25 Y35 K0

整體以接近沉穩朱紅色的橙色，表現秋季的感覺。除了靈活運用黑色的線畫，也藉由控制色彩的種類，表現沉穩的色調，在可愛中又流露出成熟感。

綱川裕一（株式會社SOLO）

「alpa 2021」AUTUMN VISUAL 海報

CL／株式會社太陽城　AD D／綱川裕一（株式會社SOLO）　I／Kanako　PR／株式會社PARCO SPACE SYSTEMS

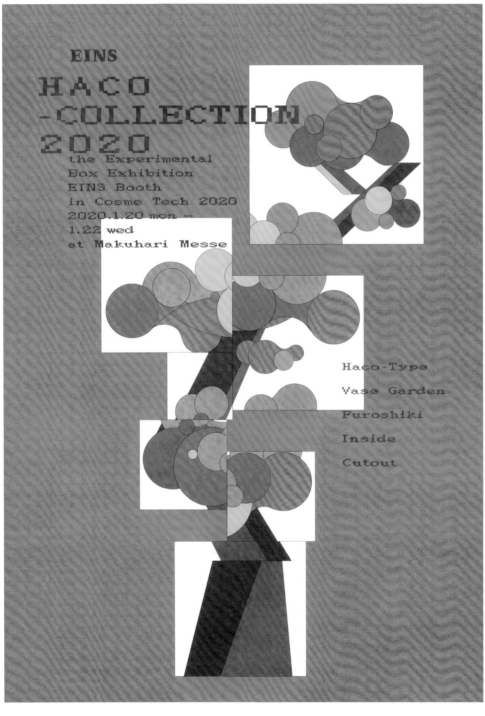

DIC588　　　　DIC642　　　　LR輝ゴールド　　　　Pantone812C　　　　DIC569

這是印刷公司的技術推廣海報。由多種富有實驗性的箱型原型構成展覽的主視覺，展示空間以日本庭園為主題，因此製作出將松樹抽象化的圖形。由於海報印刷在和紙質地的新局紙上，在上色的面形成不均的效果，為鮮明的色彩空間增添細微的變化。海報的背景是整片螢光橘，搭配金色的文字，試圖達到光暈效果。

KAISHITOMOYA（room-composite）

「Haco-Collection 2020」海報

CL／EINS　AD　D／KAISHITOMOYA（room-composite）

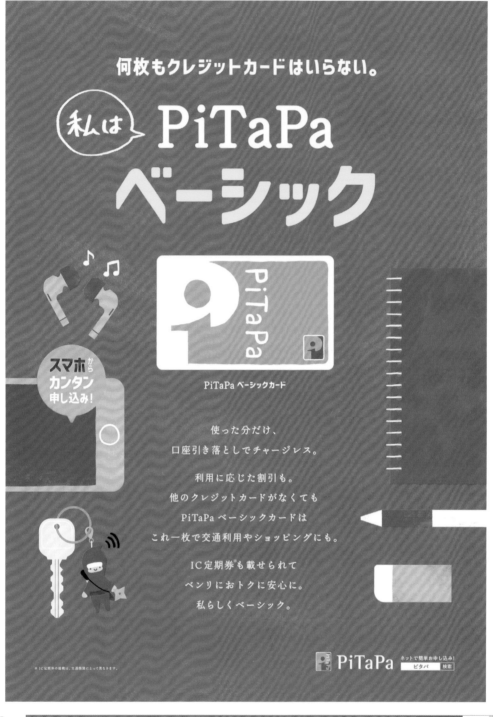

COLOR SCHEME

| C0 M70 Y85 K0 | C65 M55 Y0 K0 | C0 M0 Y0 K0 | C23 M20 Y0 K0 | C0 M0 Y100 K0 |

PiTaPa交通票證的海報之前多半採用紫色或藍色等寒色系，跟IC卡正面一致，但海報有時也會在秋冬期間張貼，因此特地以感覺較溫暖的顏色統合整體，配色上以IC卡正面的色彩做為強調色。此外藉著為標題加入最明亮的黃色，並妥善安排主題與文案的位置，讓人一眼就能看到標題與票卡正面。

横井聖（ASHITANOSHIKAKU）

「PiTaPa基本訴求」海報

CL／Surotto KANSAI　DF／（ASHITANOSHIKAKU）　AD／中谷吉英（ASHITANOSHIKAKU）　D／横井聖（ASHITANOSHIKAKU）　AE／島本哲彰（HIGH-FIVE）

COLOR VARIATION

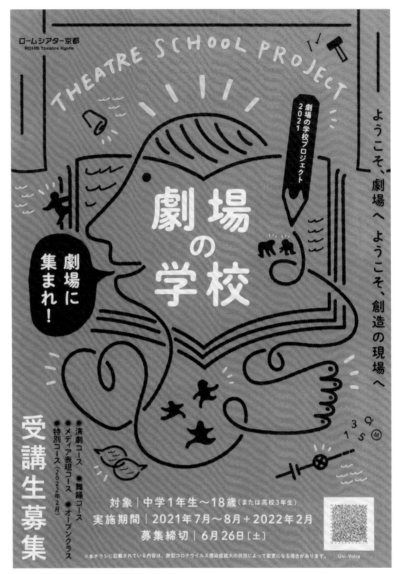

COLOR SCHEME

	C0 M70 Y95 K0		C0 M0 Y0 K100		C0 M0 Y0 K0

這是以劇場為空間的工作坊宣傳摺頁設計，以中學生至18歲以下的青少年為對象，為了讓年輕世代對劇場感到更親近而進行的企畫。在京都市內的中學班級發放宣傳摺頁。考量藉由隨機發放不同顏色的摺頁，或許會讓學生對活動產生好奇，因此製作了四種顏色的版本。

坂田佐武郎、桶川真由子（Neki inc.）

「劇場的學校 2021」摺頁

CL／ROHM THEATRE京都　AD／坂田佐武郎（Neki inc.）　D／桶川真由子（Neki inc.）

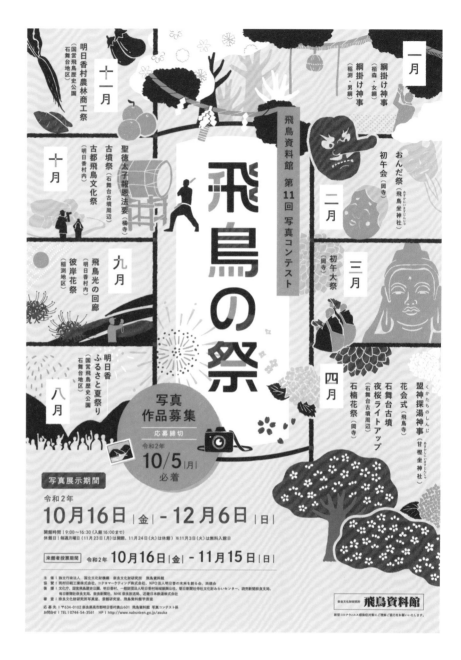

VARIATION

COLOR
SCHEME

DIC C185 　　DIC C60 　　DIC F239

在一年之中，奈良縣當地會舉辦令人感受到飛鳥今昔的各種慶典。將這些一整年內舉辦的慶典如同月曆般，以一目瞭然的配置呈現。

飛鳥資料館第11屆攝影比賽 「飛鳥之祭」海報・手冊・傳單

CL／奈良文化財研究所 飛鳥資料館　D／Marble.co

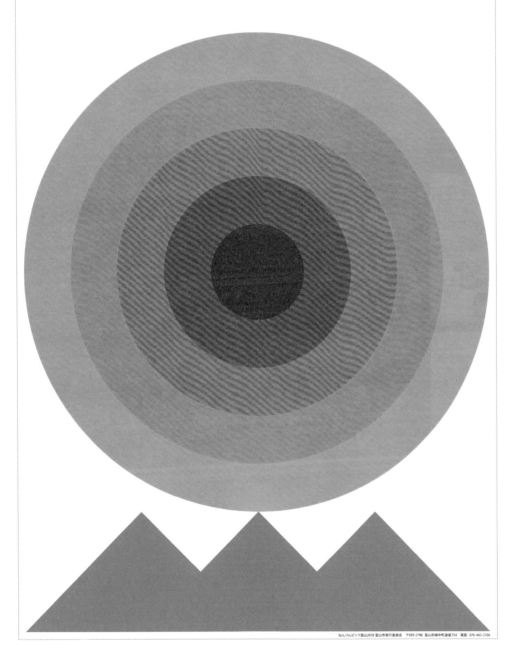

COLOR SCHEME

DIC G262	C0 M20 Y100 K0	C0 M40 Y100 K0	C0 M60 Y100 K0	C0 M80 Y100 K0

在設計時選擇了象徵主視覺太陽的色彩。為使畫面顯得華麗，以漸層表現太陽。為了讓海報具有象徵作用，只運用五層漸層，文字資訊集中在版面上下兩端，為畫面帶來緊張感。

宮田裕美詠（STRIDE）

「全國健康福祉祭富山2018」海報

CL／全國健康福祉祭富山2018富山市實行委員会　AD／宮田裕美詠　CD／佐伯德生　D／宮田裕美詠、柿本萌　PPM／片山新朗　ORG／厚生勞動省、富山縣、長壽社會開發中心

VARIATION （傳單）

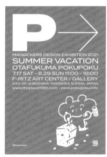

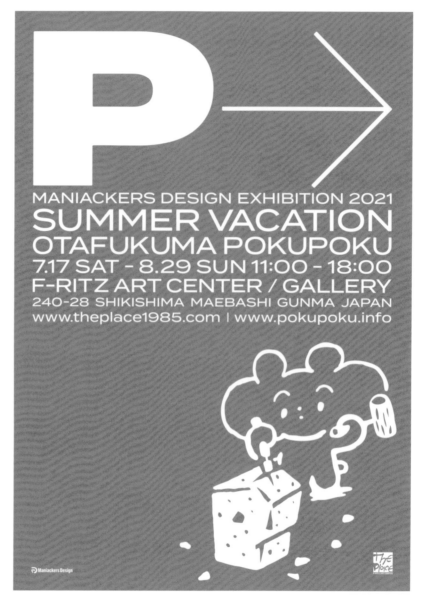

COLOR SCHEME

C0 M60 Y100 K0	C0 M0 Y0 K0

以2021年暑期舉辦的Maniackers Design吉祥物「Otafukuma Pokupoku」的原畫為主，設計展覽的宣傳海報與傳單。海報採用展示的主題色橙色，會場各地也都運用橙色。橙色象徵太陽，深綠代表森林，藍色則有夏日晴空的意象。藉由簡潔的單色表現希望讓人留下深刻印象。

<div align="right">佐藤正幸（Maniackers Design）</div>

「MANIACKERS DESIGN EXHIBITION 2021 〔P→〕 SUMMER VACATION OTAFUKUMA POKUPOKU」海報

CL／F-Ritz Art Center　AD　D／佐藤正幸（Maniackers Design）　I／佐藤麻美（Maniackers Design）

MoonStar & KURASHIKI HAMPU
Pop-up Shop / Date : 2020. 9. 19 Sat. - 10. 4 Sun.

MoonStar

Open : 0pm - 6pm Close : Wednesday
Place @inthepast™

Take a small trip with new shoes & bags

in the past™
1-2-19 1F. Honmachi, Omuta City, Fukuoka. Japan.
Tel. 0944-88-9653 info@inthepast.jp

時口可否
SOMETIMES COFFEE

COLOR SCHEME

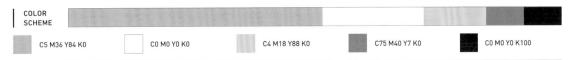

C5 M36 Y84 K0	C0 M0 Y0 K0	C4 M18 Y88 K0	C75 M40 Y7 K0	C0 M0 Y0 K100

這是為福岡縣久留米市的老字號布鞋製造商「MoonStar」，與岡山縣倉敷市以自家工廠製造帆布包的「倉敷帆布」的共同展示所設計的傳單。因為不想明確呈現特定商品的造型，所以在視覺上選擇符號般的插圖。說到符號般的插圖，自然會參考迪克‧布魯納風格的配色，使用明亮的黃色系、橙色系，以及具反差性的藍色。置於插圖下方的橫列黑色字體，則採用我們公司自行製作的字體。

定松伸治（THISDESIGN）

「倉敷帆布與MoonStar展」傳單

CL／in the past™ AD D CW I／定松伸治

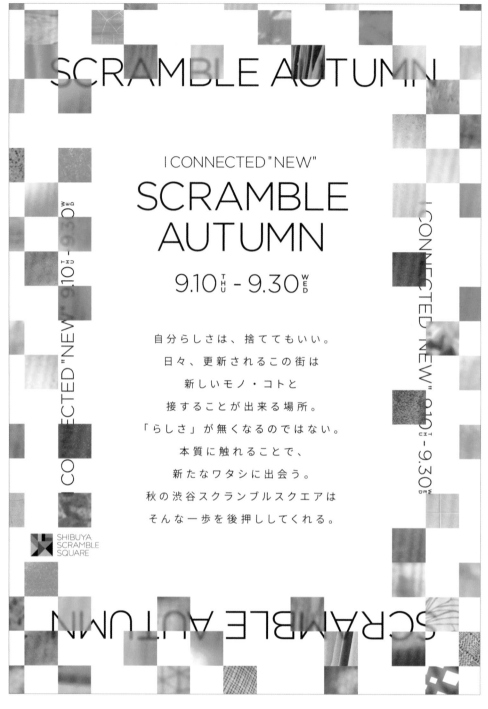

I CONNECTED "NEW"

SCRAMBLE AUTUMN

9.10 THU – 9.30 WED

自分らしさは、捨ててもいい。
日々、更新されるこの街は
新しいモノ・コトと
接することが出来る場所。
「らしさ」が無くなるのではない。
本質に触れることで、
新たなワタシに出会う。
秋の渋谷スクランブルスクエアは
そんな一歩を後押ししてくれる。

SHIBUYA SCRAMBLE SQUARE

COLOR SCHEME

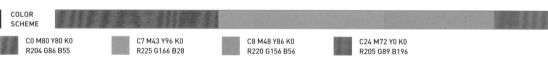

C0 M80 Y80 K0 R204 G86 B55	C7 M43 Y96 K0 R225 G166 B28	C8 M48 Y86 K0 R220 G156 B56	C24 M72 Y0 K0 R205 G89 B196

位於形形色色的人與文化交織的澀谷，從「SHIBUYA SCRAMBLE SQUARE」擷取商場的景致。為表現季節感，製作出有秋意的圖像。在象徵秋季的顏色中，選出彩度較高的色彩配色，讓人看了會感受到活力與勇氣等正向的心情。藉由將這些色彩安排成正方形，除了保有溫暖的感覺，也塑造出時髦的印象。

YUMI IDEI（OUWN）

「商業設施」季節視覺海報

CL／SHIBUYA SCRAMBLE SQUARE　PR／JR Higashi Nihon Kikaku　AD D／YUMI IDEI（OUWN）　CD AD CW／ATSUSHI ISHIGURO（OUWN）

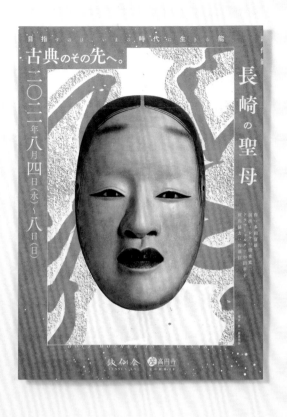

COLOR SCHEME

TOKA UV螢光 P-805 レッドDX	C0 M0 Y0 K0	C4 M12 Y15 K0	C45 M55 Y60 K0	C70 M75 Y75 K45

將令人印象深刻的能面面具置於版面中心,背景由象徵現代要素的螢光朱色搭配古意盎然的書法構成,藉著將白色與朱色顛倒過來,很容易辨識出不同戲碼。傳單的用色顯眼,即使隔著一段距離,依然引人注目。除了古典藝術既有的愛好者,也試圖吸引年輕族群的注意。

西頭慶恭(UMMM)

能劇新作【雅各的井】、【長崎的聖母】宣傳傳單

CL／鑄仙會　D／西頭慶恭(UMMM)

YELLOW

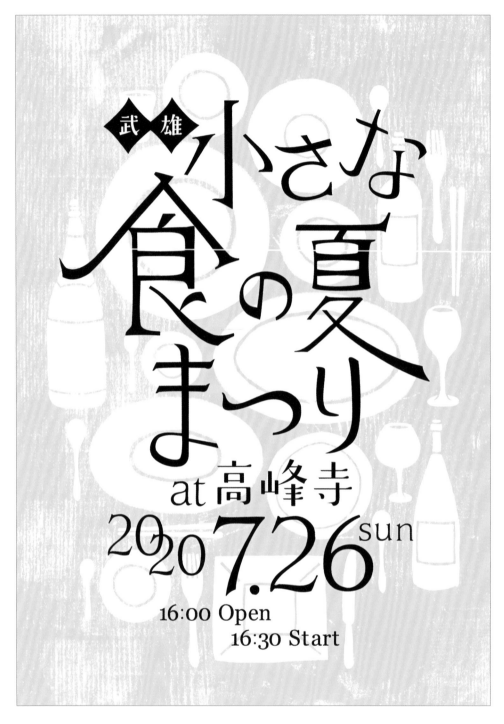

武雄

小さな食の夏まつり

at 高峰寺

2020 7.26 sun

16:00 Open
16:30 Start

COLOR SCHEME

C0 M5 Y90 K0　　　C0 M0 Y0 K0　　　C0 M0 Y0 K100

以「食與夏」為意象，黃色為主色，活動名稱等資訊則以黑色統一，藉由只以對比很強的兩種顏色配色，明確地傳達文字資訊。

長尾行平（yukihira design）

「小型的食物夏季慶典」海報

CL／小型夏季慶典實行委員會　AD　D／長尾行平（yukihira design）

COLOR SCHEME

C3 M6 Y75 K0　　　C0 M70 Y100 K0　　　C15 M30 Y75 K0

在令和年間，首張富有紀念價值的自社賀年明信片。為了烘托出莊嚴的喜慶氣氛，設計以元旦的日出與鳳凰構成。太陽是橙色，閃耀光輝的天空以黃色表現，鳳凰與雲則以假金色呈現。另外，以太陽和雲示令和二年（〇二）。為了讓太陽與鳳凰的搭配顯得協調，特別經過染色。

光畫設計

令和二年設計室賀年明信片

CL／自行製作　D／光畫設計

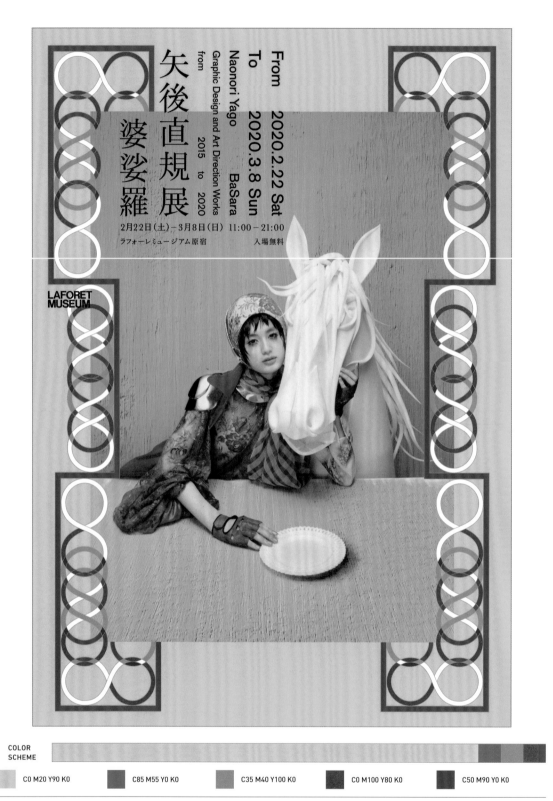

COLOR SCHEME

C0 M20 Y90 K0　　C85 M55 Y0 K0　　C35 M40 Y100 K0　　C0 M100 Y80 K0　　C50 M90 Y0 K0

以清真寺風格的樣式，搭配荷蘭風格派運動的配色，讓截然不同的文化互相衝擊，目標是實現無國籍的設計風格。

矢後直規（株式會社SIX）

矢後直規展「婆娑羅」海報

CL／LAFORET原宿　AD／矢後直規（株式會社SIX）　P／瀧本幹也　服裝設計／伊藤佐智子　髮型設計／稻垣亮貳　MO／八木莉可子　PR／重村洋佑

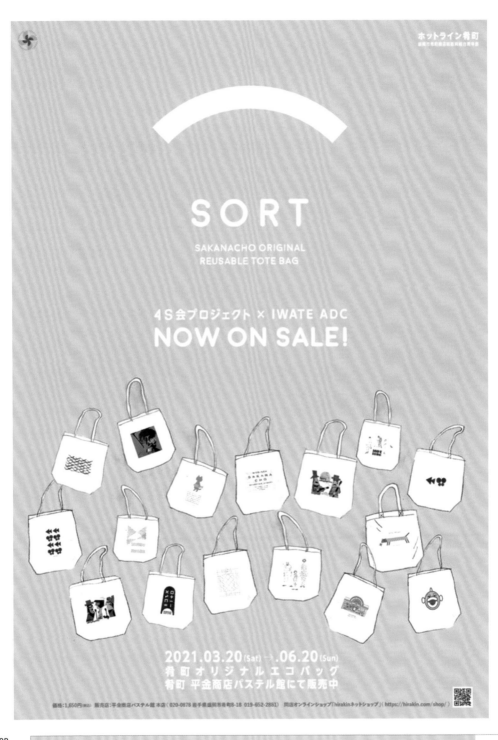

YELLOW

COLOR SCHEME

C4 M15 Y84 K0

做為活化在地商店街的一環，這是業主與多位創作者合作的聯名商品。由於宣傳內容以商品本身為主，設計時儘量以均等大小呈現托特包。海報上方列出象徵拱廊與托特包提把的簡化標示與字體，色彩調整為不受限於季節感，帶有偏暗橙色的黃色。另外，商品附帶介紹創作者的摺頁也以相同風格呈現。

佐藤集（atelier s.h.u設計事務所）

「SORT計畫」海報

CL／盛岡市肴町商店街振興組合青年部（4S會）

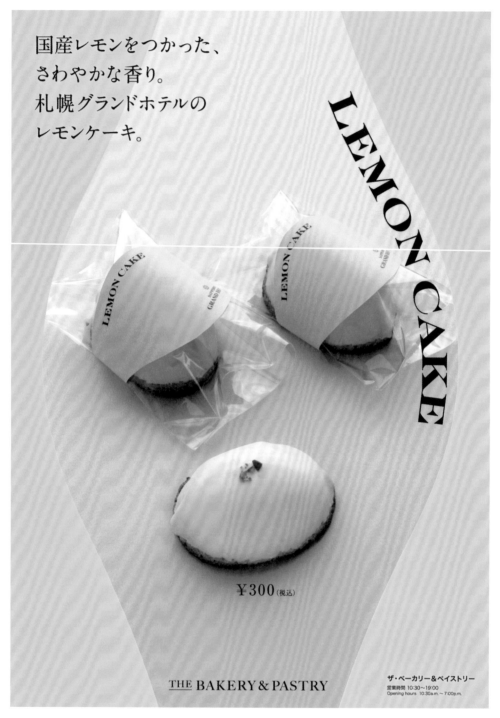

COLOR SCHEME		
■ C0 M10 Y75 K0	■ C15 M20 Y40 K0	■ C0 M0 Y0 K100

只以一枚檸檬形狀紙片裹起甜點的包裝設計。運用同樣的造型縱向排列，並且置入照片做成海報。由於包裝只運用到黃色與黑色，海報也搭配相同的色彩。

寺島賢幸（寺島設計製作室）

札幌格蘭飯店 「檸檬蛋糕」海報

CL／札幌格蘭飯店　AD／寺島賢幸（寺島設計製作室）　D／寺島賢幸、光源寺咲希（寺島設計製作室）

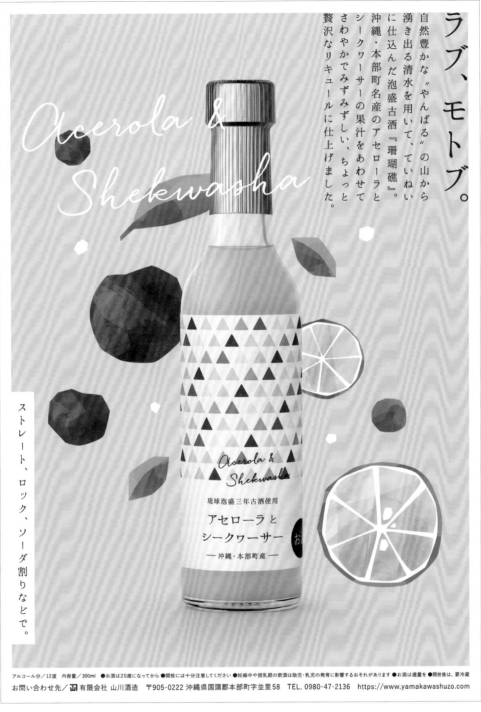

ラブ、モトブ。

自然豊かな"やんばる"の山から
湧き出る清水を用いて、ていねい
に仕込んだ泡盛古酒『珊瑚礁』。
沖縄・本部町名産のアセローラと
シークヮーサーの果汁をあわせて
さわやかでみずみずしい、ちょっと
贅沢なリキュールに仕上げました。

Acerola & Shekwasha

ストレート、ロック、ソーダ割りなどで。

琉球泡盛三年古酒使用
アセローラと
シークヮーサー
―沖縄・本部町産―

アルコール分／12度　内容量／300ml　●お酒は20歳になってから　●開栓には十分注意してください　●妊娠中や授乳期の飲酒は胎児・乳児の発育に影響するおそれがあります　●お酒は適量を　●開栓後は、要冷蔵
お問い合わせ先／山川酒造　〒905-0222 沖縄県国頭郡本部町字並里58　TEL. 0980-47-2136　https://www.yamakawashuzo.com

COLOR SCHEME

C0 M14 Y58 K0	C0 M90 Y100 K0	C100 M0 Y100 K0	C0 M2 Y100 K0	C0 M5 Y25 K0

位於沖繩縣國頭郡本部町的泡盛酒造所「山川酒造」的新商品「西印度櫻桃與沖繩香檬」。業主希望泡盛古酒能更廣泛受到喜愛，因此添加同為本部町的名產「西印度櫻桃與沖繩香檬汁」，製作成利口酒。以色調明亮的插圖與文案，傳達這種概念與新鮮的風味，呈現帶有親和力的設計。選擇象徵西印度櫻桃與沖繩香檬的色彩，表現新鮮與容易親近的氣息。

池上直樹（KOTOHOGI DESIGN）

利口酒 「西印度櫻桃與沖繩香檬」廣告傳單

CL／山川酒造　AD　D／池上直樹（KOTOHOGI DESIGN）CW／小島奈緒子　I／Shunsuke Satake　Photo Retouch／舟橋正修

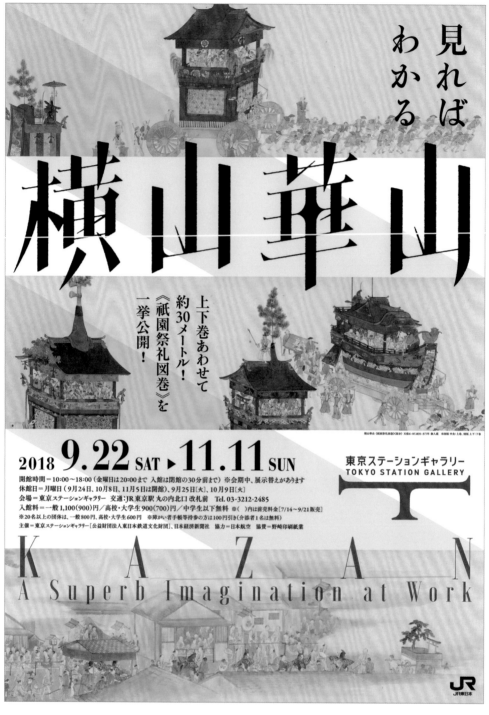

YELLOW

COLOR SCHEME

C0 M0 Y100 K0　　C0 M0 Y0 K0　　C60 M40 Y40 K100　　C0 M85 Y100 K10

藉由黃色的長帶銜接古畫，展現繪卷的連續性。也彷彿像光線射入，被聚光燈照亮。傾斜的黃帶也為水平的配置增添些許變化。

野村勝久（野村設計製作室）

東京車站藝廊「橫山華山展」海報
CL／東京車站藝廊　AD D／野村勝久（野村設計製作室）

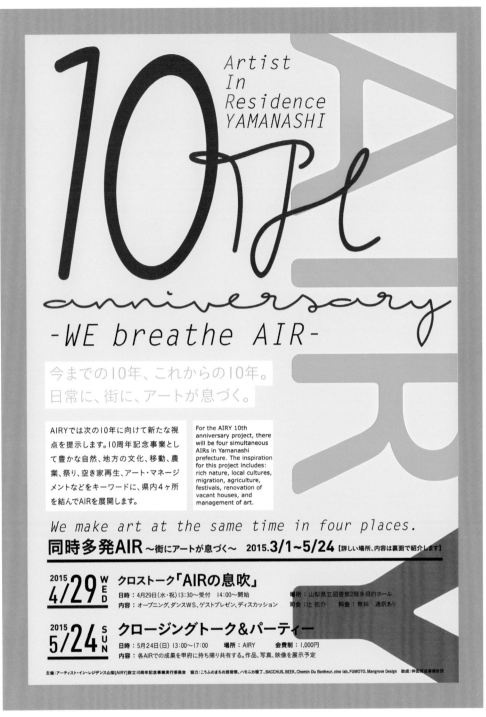

COLOR SCHEME

C0 M0 Y100 K0　　C16 M37 Y58 K0　　C80 M0 Y0 K0　　C0 M0 Y0 K0　　C75 M100 Y0 K0

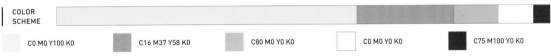

以黃色與水藍色這兩個對比明顯的配色構成設計。藉由添加淺色的外框，讓整體的印象更集中。由於配置簡單且富有動態感，配色讓設計顯得更生動。

土屋誠（BEEK DESIGN）

AIRY 10 週年 「We breathe AIR」傳單

CL／AIRY　AD　D／土屋誠

COLOR
SCHEME

| C0 M0 Y0 K0 | C5 M8 Y15 K0 | C100 M80 Y30 K0 | C5 M30 Y10 K0 |

我想實現在翻開報紙時，一瞬間讓人彷彿感受到「溫柔的覺醒」般細膩又溫和的配色。藉著深藍色這個關鍵色與略帶粉紅的膚色搭配，希望能傳達出相處融洽的夫婦彼此互相體諒的感覺。

上田崇史（STAND Inc.）

KUREHA 「持續進化的家庭」報紙廣告

CL／KUREHA　CD CW／山崎優一（ADEX）　AD／上田崇史（STAND Inc.）　I／里見佳音

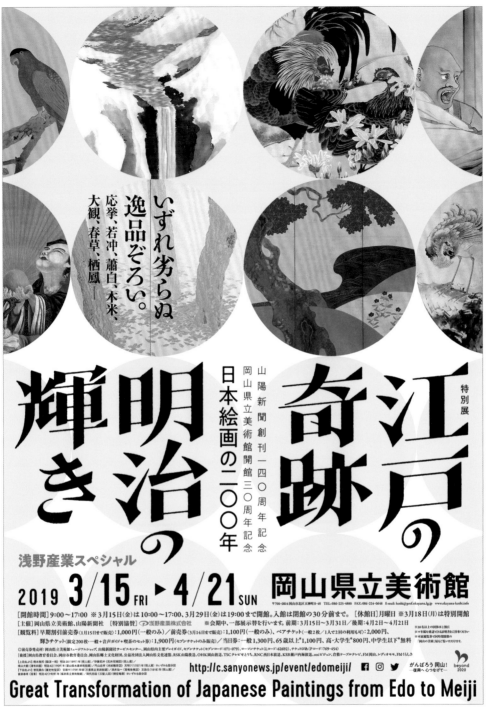

COLOR SCHEME

TOKA FLASH VIVA DX 610（螢光イエロー）｜C0 M0 Y0 K0｜C60 M40 Y40 K100｜IMAGE COLOR｜IMAGE COLOR

為了表現展覽中有各種各樣的畫家，以螢光黃的圓與畫作的圓並列。螢光黃象徵著展覽名稱的「光輝」，而且圓與圓之間縫隙的形狀看起來像星星，帶來更耀眼的意象。

野村勝久（野村設計製作室）

岡山縣立美術館 「江戶的奇蹟・明治的光輝——日本繪畫200年」展覽海報

CL／岡山縣立美術館、山陽新聞社　AD D／野村勝久（野村設計製作室）　D／岡田一星（野村製作室）

COLOR SCHEME				
C1 M1 Y10 K0	C4 M20 Y48 K0	C3 M10 Y29 K0	C22 M67 Y77 K0	C55 M40 Y5 K0

為了表現鬆餅柔軟的口感，以奶油色做為主色，讓畫面整體以同系色統一。描繪人物插畫的筆觸與鬆餅不同，藉由著上生動的顏色，讓渺小的人物也有存在感。

早苗優里（寺島設計製作室）

「KANON PANCAKES」海報

CL／KANON PANCAKES　AD　D／早苗優里（寺島設計製作室）

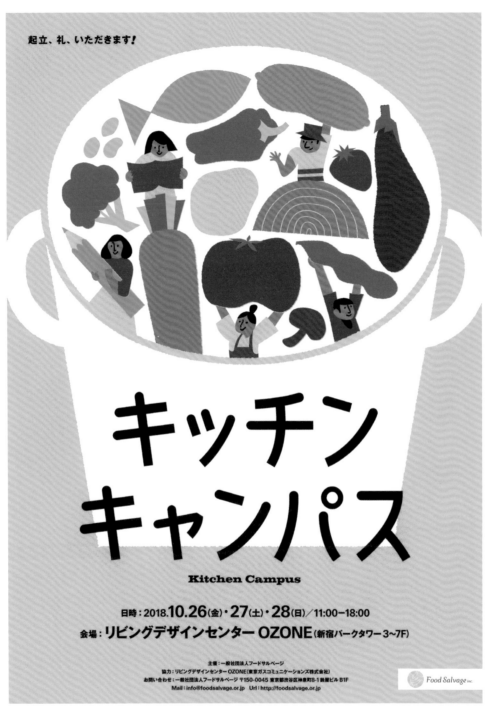

COLOR SCHEME

C6 M23 Y89 K0	C0 M0 Y0 K0	C0 M0 Y0 K100

所謂的廚房校園，也就是不浪費食材地烹飪、愉快用餐的場所。以環保的觀點選擇食材，在享受美味的過程中，學習食譜設計及徹底運用食材的重要性。為了表現「飲食與學習場所的結合」，將人們在鍋中愉快學習的樣子視覺化。以營運公司的企業色彩為基調，為了突顯食材的色彩，減少食材以外的色彩，控制資訊量。

長田敏希（株式會社Bespoke）

「Kitchen Campus」小冊子

CD／長田敏希（株式會社Bespoke）　AD　D／三浦佑介　CW／安田健一　PR／平井巧　AG／Bespoke

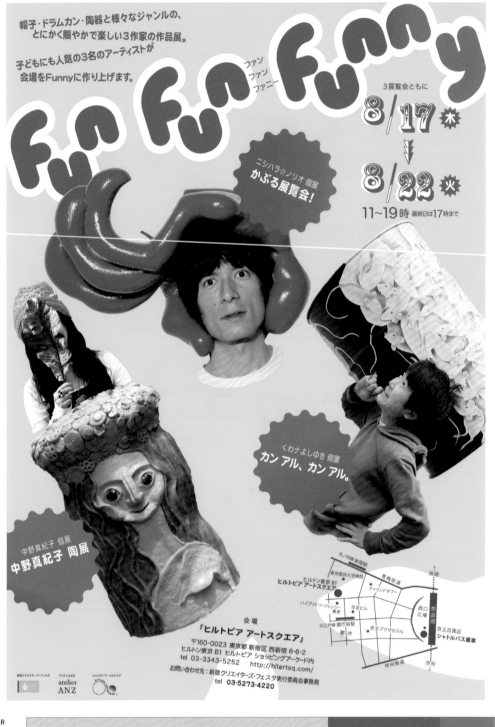

YELLOW

COLOR SCHEME			
C20 M5 Y90 K0	C85 M50 Y0 K0	C50 M45 Y60 K0	C0 M0 Y0 K0

海報運用帽子鮮明的藍色以及補色黃色。由於這幅海報張貼在東京都新宿區西口一帶與地下街,所以選擇從遠處也很容易辨識的黃色。

Kazunori Sadahiro

「Fun Fun Funny」海報

CL／Atelier ANZ　D／Kazunori Sadahiro

OTHER SIDE

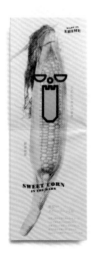

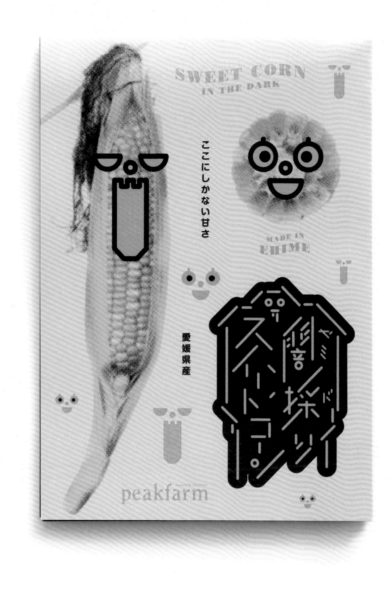

COLOR
SCHEME

C16 M12 Y20 K0　　C72 M73 Y75 K53　　C10 M33 Y80 K0　　C18 M20 Y83 K0　　C41 M10 Y74 K0

配色運用與玉米黃相反的黑色，試圖帶來衝擊。將甜玉米的照片以網點的風格呈現，展現流行感，背景色採用米色，形成柔和的氣氛。

松本幸二（株式會社Grand Deluxe）

「夜間採收甜玉米」

CL／peakfarm　AD　D／松本幸二

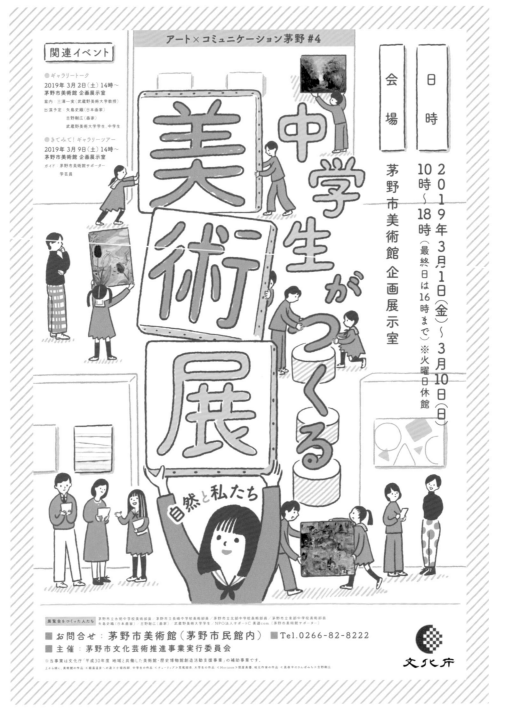

COLOR SCHEME

C0 M0 Y5 K0	C100 M60 Y0 K0	C0 M0 Y10 K25	C0 M10 Y100 K0	C0 M40 Y100 K0

利用美術館的展覽室，由中學生企畫籌備的美術展海報。海報上筆觸柔和的插畫，描繪出學生在美術館學藝員、老師協助下，策畫美術展的情景。並將實際展出的作品融入插畫中。標題採用與插畫風格相近的手寫字，也是一項特徵。利用黃色、橙色這兩種明亮的顏色，字體則以紺色標示，創造出柔和的印象。

佐藤正幸（Maniackers Design）

茅野市美術館 「中學生策畫的美術展」A2 海報

CL／茅野市美術館　AD　D／佐藤正幸（Maniackers Design）　I／佐藤麻美（Maniackers Design）

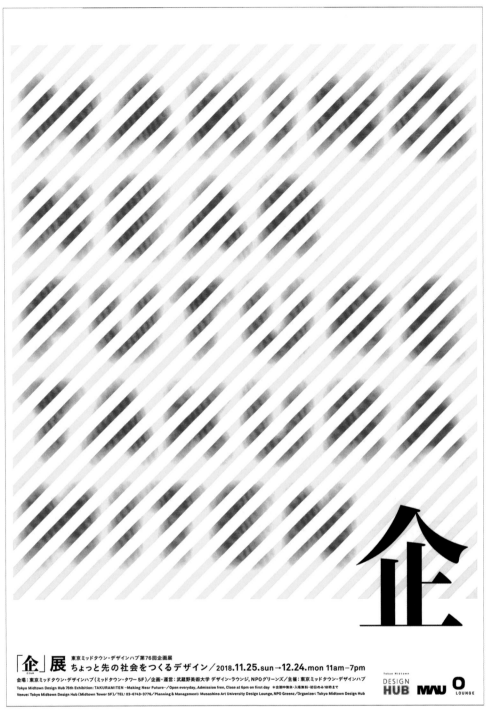

「企」展 東京ミッドタウン・デザインハブ 第76回企画展
ちょっと先の社会をつくるデザイン／2018.11.25.sun→12.24.mon 11am–7pm
会場：東京ミッドタウン・デザインハブ（ミッドタウン・タワー 5F）／企画・運営：武蔵野美術大学 デザイン・ラウンジ、NPOグリーンズ／主催：東京ミッドタウン・デザインハブ
Tokyo Midtown Design Hub 76th Exhibition: TAKURAMITEN –Making Near Future– ／Open everyday, Admission free, Close at 6pm on first day　※会期中無料・入場無料・初日のみ10時まで
Venue: Tokyo Midtown Design Hub（Midtown Tower 5F）／TEL: 03-6743-3776／Planning & Management: Musashino Art University Design Lounge, NPO Greenz／Organizer: Tokyo Midtown Design Hub

Tokyo Midtown
DESIGN HUB　MAU　○ LOUNGE

COLOR SCHEME			

PANTONE 803 C　　　PANTONE 226 C　　　PANTONE 806 C　　　Rich black

以略帶朦朧的英文字表現近未來。斜線與模糊的文字效果是拍攝用紙做成的素材，特別強調質感與自然的散景效果。粉紅色使用螢光與濃郁的特色，讓畫面飽和度夠高，字體也有縱深效果。黑色的CMYK值是在印刷廠調整的。

三上悠里

「企展」海報

CL／武藏野美術大學、LOUNGE設計、NPO GREENS CO.,LTD.　D／三上悠里

**Disaster
Prevention
in Okura Village**

もしもの災害にしっかり備える

大蔵村防災
災害対策マニュアル

Copyright © Ohkura Village All Rights Reserved

COLOR SCHEME				
C0 M15 Y100 K0 R255 G217 B0	C0 M0 Y0 K20 R220 G221 B221	C0 M0 Y0 K0 R255 G255 B255	C0 M0 Y0 K90 R62 G58 B57	C0 M0 Y0 K100 R0 G0 B0

大蔵村公所的災害對策說明書,為了讓大家一眼就能看出這是「黃色的災害對策手冊」,在設計時儘可能減少色彩的種類,黃色是有彩色中最明亮的色彩,而且不分晝夜都很容易辨識,通常會用來做為吸引注意力的顏色。在插圖中的淺灰色是常跟黃色互相搭配,本身不會太強烈,可以襯托其他顏色的調和色。文字的黑色與背景色的黃色形成強烈對比,提高了可讀性。

萩原尚季(株式會社corron)

大藏村防災 「災害對策手冊」摺頁

CL／山形縣大藏村公所 防災對策課　AD D／萩原尚季

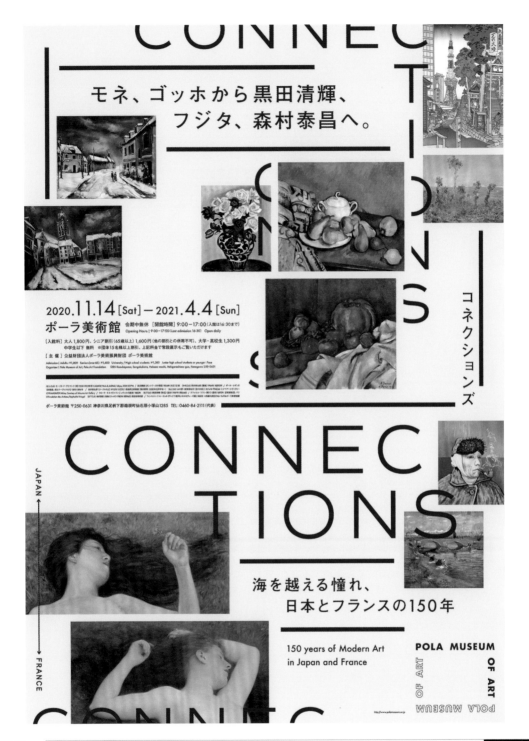

COLOR SCHEME		
PANTONE 386 C		C60 M60 Y40 K100

從展覽標題「CONNECTIONS」產生聯想，以日本與法國的交流及差異等關鍵字為意象設計海報。為了在一張圖面中呈現近代到現代風格各異的藝術作品，並使其產生統一感，經過反覆嘗試之後，最後決定與這11幅繪畫相襯的顏色是萊姆黃。

underline graphic

「Connections——越洋的憧憬，日本與法國150年」海報

CL／POLA美術館　AD／石田清志　D／坪田理美

GREEN

| COLOR SCHEME

	C100 M40 Y90 K0		C100 M69 Y0 K0		C0 M0 Y0 K0
	R29 G116 B78		R22 G80 B159		R255 G255 B255

新誕生的「野野市大學城富陽」示意圖。藉由插圖表現自然、育兒、購物、學校、食材、交通的優點，色彩以藍與綠表現天空與水岸、綠地，以能夠感受自然與地域寬廣的印象完成設計。

中林信晃（TONE Inc.）

「野野市大學城富陽」視覺圖像

CL／「野野市」市中林土地區劃整理組合　CD C／松井涼　AD D／中林信晃　I／池島由賀子　AG／日本代理

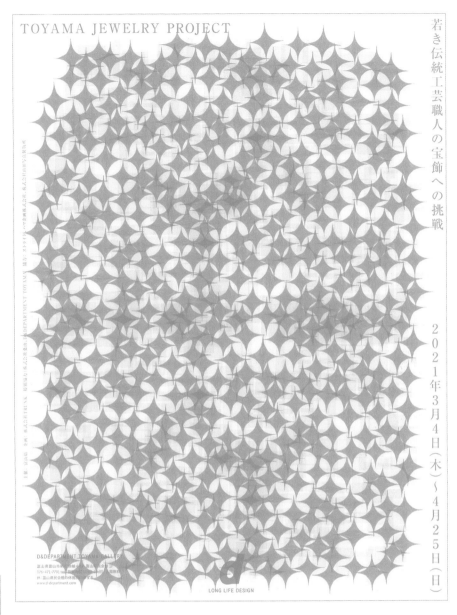

TOYAMA JEWELRY PROJECT

若き伝統工芸職人の宝飾への挑戦

2021年3月4日（木）〜4月25日（日）

COLOR VARIATION

COLOR SCHEME		

	DIC92		C0 M0 Y0 K0

以海報主題「年輕的傳統工匠」為意象，選擇新綠這樣耀眼鮮嫩的色彩。為了以單色印刷呈現年輕工匠令人眼睛一亮的清新感，在綠色上又做出濃淡與質地的變化。設計以閃耀的圖像為主，將文字資訊安排在角落。

宮田裕美詠（STRIDE）

「TOYAMA JEWELRY PROJECT」海報

CL／D&DEPARTMENT　AD　D／宮田裕美詠　PPM／片山新朗

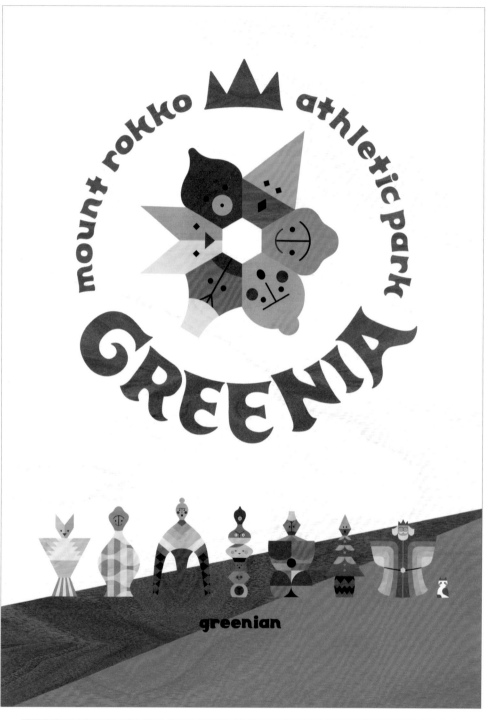

| COLOR SCHEME | | | | |

C6 M6 Y10 K0 R241 G238 B230	C70 M10 Y80 K0 R74 G168 B90	C90 M45 Y75 K10 R0 G108 B84

以六甲山的綠色為基調，將守護日本規模最大競技公園「GREENIA」七個區塊的吉祥物（國王與大臣們）之色彩當作強調色。為了讓更廣泛年齡層的人體驗自然的樂趣，海報以象徵符號為主。

大垣學（ASHITANOSHIKAKU）

「六甲山競技公園GREENIA」海報

CL／六甲山觀光株式會社　DF／ASHITANOSHIKAKU　AD　D／大垣學（ASHITANOSHIKAKU）　D／伊原夏海（ASHITANOSHIKAKU）

COLOR SCHEME					

C80 M29 Y100 K0	C56 M53 Y34 K0	C23 M18 Y81 K0	C35 M36 Y98 K0	C3 M91 Y48 K0

添加天然保濕成分「水前寺藍藻多醣」的化妝水品牌KOGANE BY SACRAN系列宣傳圖像。因為這種化妝水只能在福岡縣黃金川這條小河製作，因此以黃金川周邊環境為意象設計。先以色鉛筆描繪動植物，然後在電腦展開拼貼，試圖讓觀賞者感到野生的力量。色彩則是將在黃金川實地體驗的景致色卡化。

矢後直規（株式會社SIX）

「KOGANE BY SACRAN」海報

CL／KOGANE BY SACRAN　AD　D／矢後直規（株式會社SIX）

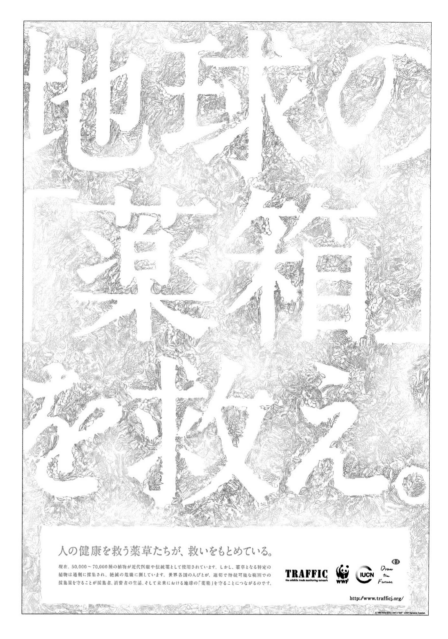

| VARIATION

| COLOR
 SCHEME

C17 M6 Y89 K0　　　C70 M16 Y86 K0

以植物、海陸之各種生物的形狀交織，突顯出文案的輪廓。為了表現生物各種各樣的鼓動，以柔和的配色搭配以光為主題的漸層。

長田敏希（株式會社Bespoke）

「WWF」海報

CD　AD／長田敏希（株式會社Bespoke）　CD　C／安田健一　AD　D／關翔吾　AG／Bespoke

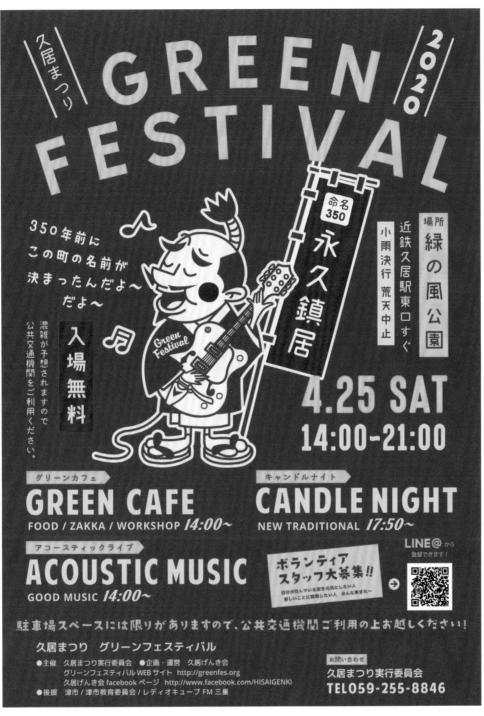

COLOR SCHEME

C84 M56 Y71 K17
R46 G91 B79

C0 M22 Y100 K0
R253 G205 B0

C4 M5 Y12 K0
R247 G243 B229

C0 M89 Y85 K21
R199 G49 B32

主色選擇綠色系，可以跟活動名稱與做為場地的草坪公園連結。考量到活動的概念是「男女老幼都能樂在其中」，選擇讓整體帶點復古的配色。另外，由於這是地方鄉間的活動，太過有個性的設計恐怕會讓長者不想參加，因此設計時特別注意「不要太裝腔作勢、不要太時髦」。版面儘可能維持簡單，所以各項內容的細節標示在網頁，或是張貼在社群網站。

田中勝政（TOSCA KITCHEN DESIGN WORKS）

「GREEN FESTIVAL 2020」海報

CL／久居元氣會 久居節慶實行委員會　AD　D／田中勝政

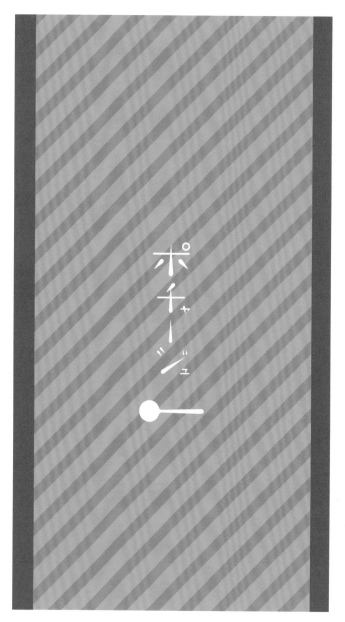

COLOR SCHEME		
■ C50 M7 Y98 K0	■ C33 M46 Y59 K23	■ C70 M16 Y90 K0

這是由靜岡的製茶公司推出的茶濃湯「pochage」。以茶濃湯的三種顏色做為主題色。濃綠色代表抹茶，柔和的亮綠色是靜岡茶，棕色是焙茶。鮮明的雙色條紋代表茶圃，兩旁的棕色具有收束的效果。傳單設計成可以運用在展覽等宣傳場合需要陳列時做為背景，表現連綿的茶田。

池谷知宏（goodbymarket）

「pochage」傳單、包裝設計

CL／丸福製茶株式會社　AD　D／池谷知宏

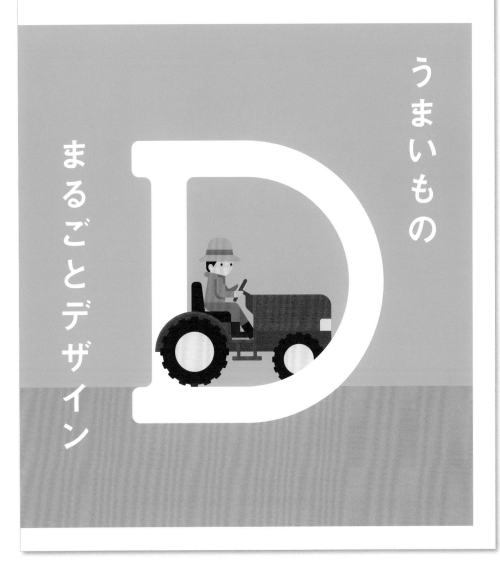

Agriculture, forestry and fisheries
will be created more valuable
with Design

山形県農林水産部農政企画課

デザインを活用した農林水産業魅力アップ事例集

うまいもの

まるごとデザイン

COLOR SCHEME

C60 M0 Y100 K0 R111 G186 B44	C15 M30 Y95 K0 R223 G182 B3	C0 M0 Y0 K0 R255 G255 B255	C0 M95 Y95 K0 R231 G36 B24	C0 M0 Y0 K100 R0 G0 B0

這是山形縣「農業×設計」案例集的封面設計。以田地為意象，採用綠色與淺棕色為主色。綠色象徵田裡的農作物，這裡選擇像新芽或嫩葉般明亮的顏色，淺棕色則代表田裡的土。畫面呈現耕耘得很漂亮的土地。插畫中的卡車採用最能夠吸引視線的紅色。白色則是與封面明亮色調協調的顏色。

萩原尚季（株式會社corron）

「把好吃的東西，完整納入設計」案例集手冊

CL／山形縣農林水產部農政企畫課　AD D／萩原尚季

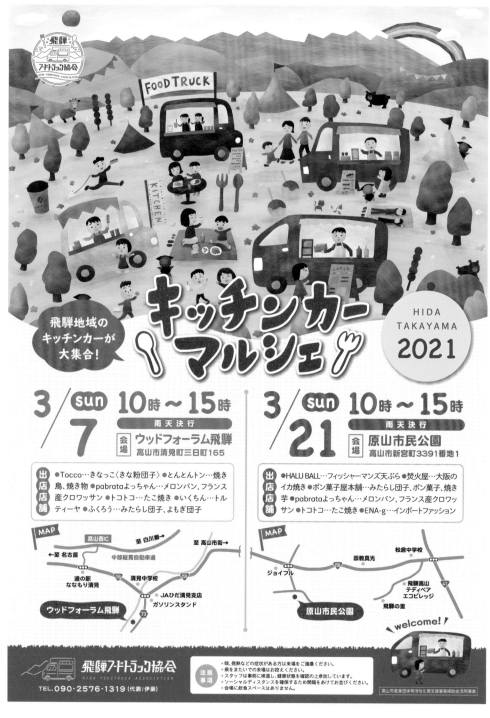

COLOR
SCHEME

| C90 M0 Y100 K35 | C0 M0 Y20 K0 | C0 M100 Y100 K0 | C0 M80 Y95 K0 | C0 M0 Y100 K0 |
| R0 G123 B48 | R255 G252 B219 | R230 G0 B18 | R234 G85 B20 | R255 G241 B0 |

岐阜縣飛驒地方餐車聚集的市集海報。透過插圖表現在飛驒高山豐饒的自然環境中，大家都自由愉快地參加活動的情景。由於在綠意盎然的環境舉辦，設計與插圖中也運用到大量綠色。

清水真規子（株式會社GOAHEAD WORKS）

「餐車市集」海報

CL／飛驒餐車協會　D／清水真規子（株式會社GOAHEAD WORKS）

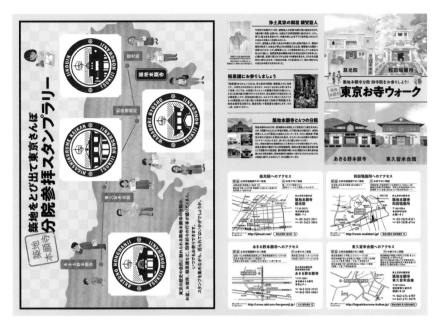

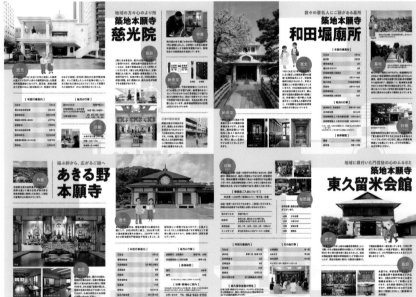

GREEN

VARIATION

COLOR SCHEME					

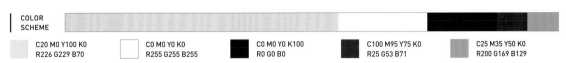

C20 M0 Y100 K0 R226 G229 B70	C0 M0 Y0 K0 R255 G255 B255	C0 M0 Y0 K100 R0 G0 B0	C100 M95 Y75 K0 R25 G53 B71	C25 M35 Y50 K0 R200 G169 B129

以沉穩的和風配色為基本，並搭配讓人感到親近、富有現代感的維他命色彩黃綠色。整張地圖的色彩經過精心搭配。欄高50公分的報紙廣告則以金色為底色，展現富有歷史感的配色效果。

三宅美奈子（Tobu Business Solution Corp.）

「築地本願寺分院四寺院　東京寺社散步」地圖（16頁折）

CL／築地本願寺　CD AD／三宅美奈子（Tobu Business Solution Corp.）

GREEN

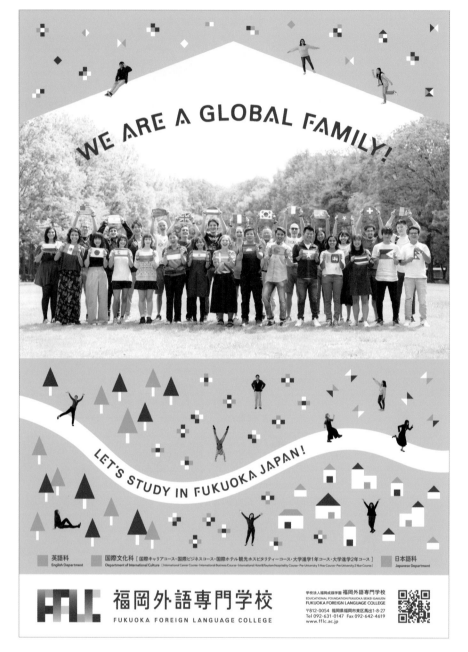

VARIATION

COLOR SCHEME

C40 M0 Y90 K0	C100 M0 Y90 K60	C90 M0 Y90 K0

福岡外語專門學校聚集了來自日本與全世界30多國的學生，國際色彩濃厚。為體現國際化、自由的校風，提出品牌概念「We are a global family!」。LOGO設計為表現出學員包含各種各樣的人，以積木的堆砌構成。品牌色彩設定為三種綠色，象徵如植物般成長的眾多學生。在設計上採用房屋的形狀，以及學生與教職員的去背照片，在豐富熱鬧中又不失親切感。

株式會社EIGHT BRANDING DESIGN

「福岡外語專門學校」學校介紹海報

CL／學校法人福岡成蹊學園　BD／西澤明洋、村上香、岩崎菜月（株式會社EIGHT BRANDING DESIGN）　P／谷本裕志

VARIATION

COLOR SCHEME

C30 M23 Y21 K0	C100 M0 Y100 K0	C10 M7 Y7 K0	C65 M56 Y53 K4

為了讓圖樣看起來呈現折紙般的效果，用色接近市面上色紙的原色印象。藉由打洞，讓紙張在折疊後的顏色重疊，形狀也產生變化。

原健三（HYPHEN）

海報展「FOLD」展示海報

CL／8% AD D／原健三（HYPHEN）

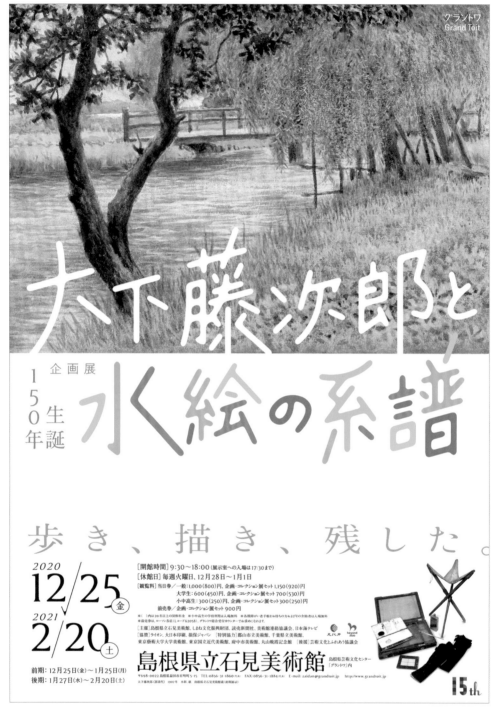

COLOR SCHEME

C25 M0 Y100 K15　　C50 M0 Y80 K0　　C50 M0 Y30 K0　　C40 M50 Y50 K0　　C100 M0 Y100 K0

藉由水彩顏料接連塗抹的印象，表現展覽的標題。將畫作中的顏色也做為構成展覽名稱的色彩。從字體可以感受到水彩顏料富有「透明感」、「滲入」、「色彩重疊」的特質，形成柔和的印象。

野村勝久（野村設計工作室）

島根縣立石見美術館 「誕生150年 大下藤次郎與水彩繪的系譜」展覽海報

CL／島根縣立石見美術館　AD D／野村勝久（野村設計工作室）　D／岡田一星（野村設計工作室）

葉書

graphic design SADAHIRO KAZUNORI http://sadahirokazunori.com

URA

COLOR
SCHEME

C50 M20 Y60 K0 C0 M0 Y0 K0

「國立本店」位於東京都JR中央線旁，店家有個隱藏的主題就是「中央線」。因此店內的地板、牆壁、天花板採用跟中央線車廂的駕駛室完全相同的色彩。延續類似的印象，背面採用「國立本店」牆面的放大照片。

SADAHIRO KAZUNORI

「國立本店」DM

CL／國立本店 D／SADAHIRO KAZUNORI

URA

COLOR SCHEME

| C0 M0 Y0 K10 | C0 M0 Y0 K100 | C50 M0 Y65 K0 | C65 M70 Y85 K35 | C55 M50 Y55 K0 |

藉由「千年未來工藝祭」的活動傳單，表現這場在室內舉辦，期待傳承到未來的盛會，所以配色也富有未來感。主色雖然透過照片呈現，但是藉由淺灰色的底色襯托，讓做為強調色的綠色更顯眼。

内田裕規（HUDGEco.,ltd）

「千年未來工藝祭」A4 傳單

CL／工藝祭實行委員會（主辦）、越前市（協辦）　AD／内田裕規（HUDGEco.,ltd）　D／川崎裕貴

COLOR SCHEME					
C0 M8 Y9 K0	C0 M0 Y0 K0	C21 M12 Y10 K0	C85 M22 Y100 K4	C40 M23 Y24 K0	

這是為福岡的法國古董家具店「unloop」與熊本・小代瑞穗窯福田琉衣的共同展示會設計的傳單。藉由去背照片呈現可愛愉悅的氛圍，嘗試表現出琉衣老師與unloop店主爽朗的特質。搭配柔和的奶油色背景色，畫面洋溢著法式風情，字體則是由我們公司自行製作，帶有手寫的感覺。

定松伸治（THISDESIGN）

「歐洲古道具與琉衣老師的陶器展2021」傳單

CL／in the past™　AD　D　CW　P／定松伸治

COLOR SCHEME

C92 M59 Y78 K29	C80 M3 Y71 K58	C41 M11 Y83 K15	C5 M5 Y18 K0	C16 M8 Y73 K0

以製茶過程為主題，製作成抽象圖案的樣式。為了在組合時可以感受到茶的世界，設計以關鍵色綠色為中心，搭配由圖案與圖案銜接而成的圖樣，從整體可以感受到豐富的變化。

株式會社EIGHT BRANDING DESIGN

「nana's green tea」壁貼

CL／株式會社 七葉：nana's green tea　BD／西澤明洋、渡部孝彦、北原圭祐（株式會社EIGHT BRANDING DESIGN）

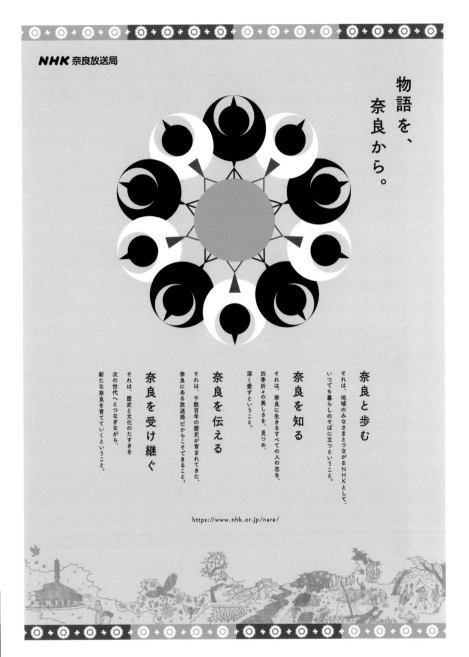

VARIATION

COLOR SCHEME				
C0 M0 Y10 K10 R239 G238 B223	C75 M0 Y85 K0 R27 G173 B85	C60 M40 Y40 K100 R0 G0 B0	C0 M0 Y0 K0 R255 G255 B255	C15 M100 Y60 K0 R208 G7 B70

奈良會讓你聯想到什麼顏色？經過反覆調查與討論，從跟奈良相關的色彩中選出五色，設定為品牌色彩。墨（書法‧油煙墨）是歷史悠久的奈良名產，紅（在正倉院文書中經常可見的字彙）是與美相關的顏色，綠青（自然顏料）象徵豐富的自然風景，白（民間服飾的白布‧白衣）意謂著在地的生活。伴隨著有歷史的顏色，表現奈良嶄新的色彩。

北川恭子（kamihiko-ki）

NHK奈良電視台 形象設計

CL／NHK奈良電視台　AD　D／北川恭子　C／脇田謙一　I／西村友宏　歷史考證／株式會社 薙

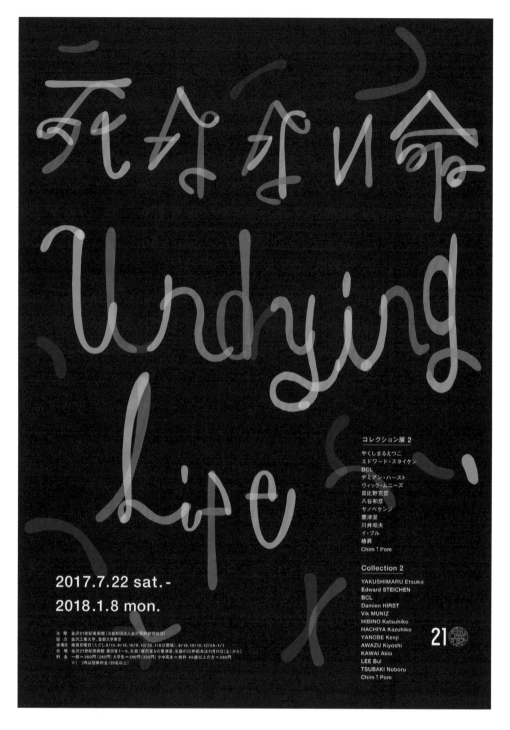

コレクション展 2

やくしまるえつこ
エドワード・スタイケン
BCL
デミアン・ハースト
ヴィック・ムニーズ
日比野克彦
八谷和彦
ヤノベケンジ
粟津潔
川井昭夫
イ・ブル
椿昇
Chim↑Pom

Collection 2

YAKUSHIMARU Etsuko
Edward STEICHEN
BCL
Damien HIRST
Vik MUNIZ
HIBINO Katsuhiko
HACHIYA Kazuhiko
YANOBE Kenji
AWAZU Kiyoshi
KAWAI Akio
LEE Bul
TSUBAKI Noboru
Chim↑Pom

2017.7.22 sat.-
2018.1.8 mon.

主 催 金沢21世紀美術館[公益財団法人金沢芸術創造財団]
協 力 金沢工業大学、首都大学東京
休館日 毎週月曜日（ただし9/14、9/18、10/9、10/30、1/8は開館）、9/19、10/10、12/29～1/1
会 場 金沢21世紀美術館 展示室1～6、光庭（展示室5の粟津潔、光庭の川井昭夫は11月11日(土)から）
料 金 一般＝360円（280円）大学生＝280円（220円）小中高生＝無料 65歳以上の方＝280円
※（ ）内は団体料金（20名以上）

21

COLOR SCHEME				
C92 M0 Y23 K86	C70 M20 Y0 K0	C0 M20 Y15 K0	C0 M69 Y15 K0	C9 M16 Y74 K0

從參考的資料照片看到DNA彷彿在發光的樣子，因此以DNA染色體為意象的字體表現標題「不死的生命」，呈現與「死」字相反的感覺。設計時藉著彩色的有機曲線交疊，希望帶給人愉快的印象。

平野篤史（AFFORDANCE inc.）

「不死的生命」收藏展 海報

CL／金澤21世紀美術館　AD　D／平野篤史（AFFORDANCE inc.）

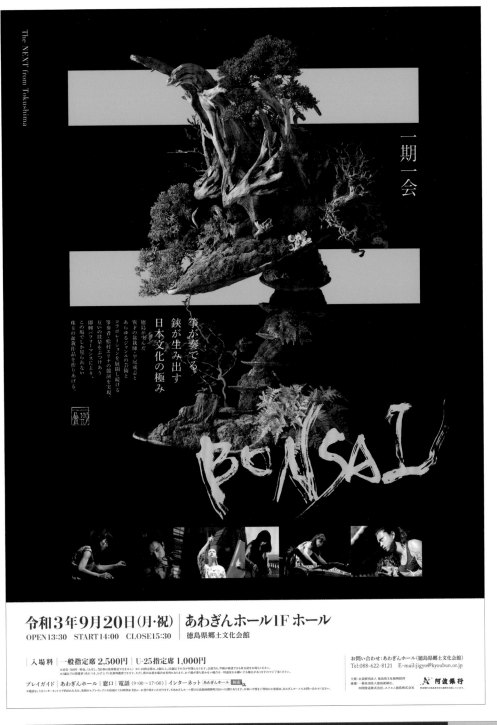

COLOR SCHEME

C0 M0 Y0 K100　　　　C50 M0 Y100 K0　　　　DIC621

在彷彿象徵演奏空間的一片漆黑中，有盆栽浮起，做為海報的主視覺圖像。兩條綠色的橫線表現主題「一期一會」中的兩個漢字「一」，同時也表示現場搭配古箏的音色，即興插盆栽的盆栽師與樂師兩人互相較勁的關係，以及在彼此較量後出現的答案「＝」。在盆栽包含的各種綠色中，選出與底色相襯，顯得特別鮮明的黃綠色。

大東浩司（AD FAHREN）

「BONSAI　一期一會」海報

CL／公益財團法人德島縣文化振興財團　D／大東浩司（AD FAHREN）

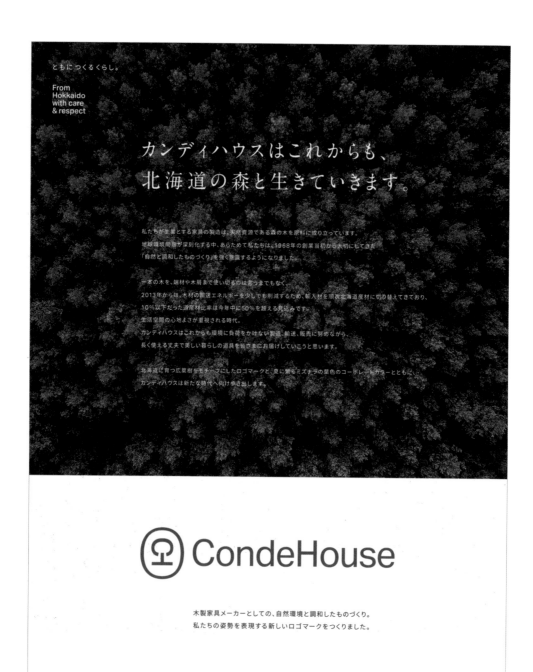

COLOR SCHEME

C87 M36 Y73 K30 R21 G101 B76	K100 R35 G24 B21

CondeHouse的品牌再造海報，由北海道深綠色森林的照片及以綠色為基調的「櫟樹」新標誌與LOGO構成。以北海道產的闊葉樹水楢為主題，「CH」的字首為模組，根據CondeHouse的理念與柔軟度、地域性、對未來的願景等，透過簡單的設計呈現將公司定位為「森林保護者」（Custodian）的角色。

矢筈野義之（20% inc.）

CondeHouse 品牌再造 「與北海道的森林共生」海報

CL／株式会社CondeHouse　AD／矢筈野義之　D／矢筈野義之、大坂裕香　C／西川佳乃〔文屋〕

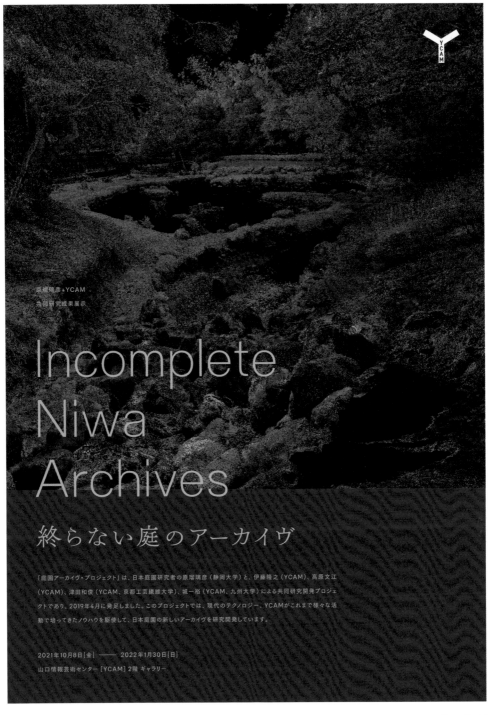

原瑠璃彦＋YCAM
共同研究成果展示

Incomplete
Niwa
Archives

終らない庭のアーカイヴ

「庭園アーカイヴ・プロジェクト」は、日本庭園研究者の原瑠璃彦（静岡大学）と、伊藤隆之（YCAM）、高原文江（YCAM）、津田和俊（YCAM、京都工芸繊維大学）、城一裕（YCAM、九州大学）による共同研究開発プロジェクトであり、2019年4月に発足しました。このプロジェクトでは、現代のテクノロジー、YCAMがこれまで様々な活動で培ってきたノウハウを駆使して、日本庭園の新しいアーカイヴを研究開発しています。

2021年10月8日[金] ━━━ 2022年1月30日[日]
山口情報芸術センター[YCAM] 2階 ギャラリー

COLOR
SCHEME

C95 M82 Y87 K21 R24 G58 B54	C0 M0 Y0 K27 R207 G208 B208	C0 M0 Y0 K0 R255 G255 B255

企畫標題「未完成的庭園檔案」，出自作家三島由紀夫探討日本庭園時提及的「未完成的庭園」。配色以無止盡、未完成的狀態為意象，選擇接近黑色的深綠。標題等文字的要素以灰色呈現，場地的LOGO則是白色，在版面上雖然只佔些許空間，卻能形成縱深，讓整體不顯得單調。

三尾康明（KARAPPO Inc.）

原瑠璃彦＋YCAM 共同研究成果展示「Incomplete Niwa Archives ━━━ 未完成的庭園檔案」傳單

CL／原瑠璃彦＋山口資訊藝術中心（YCAM） AD D／三尾康明（KARAPPO Inc.） D／齋藤真彌子（KARAPPO Inc.）

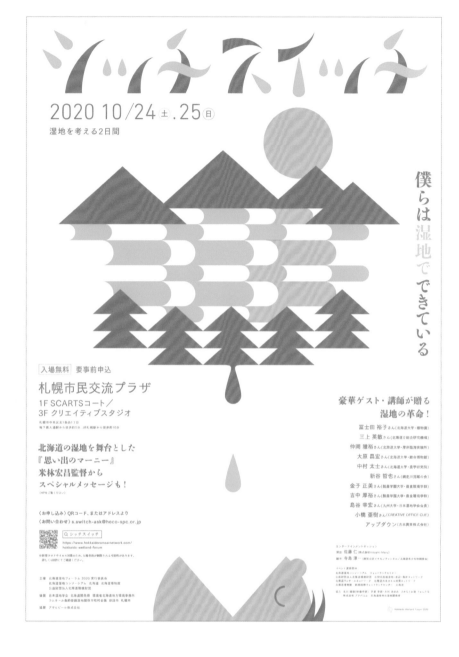

VARIATION

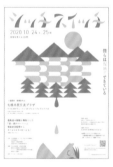

COLOR SCHEME

| CO MO YO KO | TOYO 10900 | TOYO 10395 | TOYO 10134 |

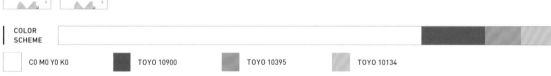

這是宣導濕地重要性的活動海報，藉由插畫與文案，表現我們仰賴濕地而活。首先最重要的是讓大家感興趣，所以儘量避免沉重的氣氛，色彩則是非常重要的元素。在配色上讓肌膚的顏色跟夕陽的色彩一致，減少用色的種類，藉由這樣的特色，表現出復古且柔和的氣氛。

岡田善敬（札幌大同印刷株式會社）

「啟動濕地」活動海報、傳單等

CL／北海道濕地論壇 2020 實行委員會　AD　D／岡田善敬（札幌大同印刷株式會社）

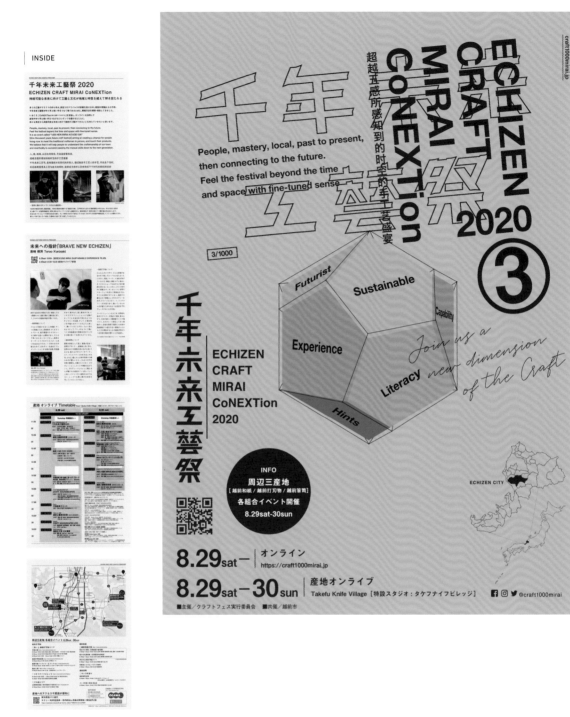

COLOR SCHEME

C50 M5 Y40 K0

C0 M0 Y0 K100

所謂的千年未來工藝祭，企圖藉由工藝活動的小冊子展現未來感，因此配色也設法讓人感覺到未來。雖然內容以照片為主，但是藉由淺灰的底色襯托，可以讓做為強調色的綠色更顯眼。

内田裕規（HUDGEco.,ltd）

「千年未來工藝祭」小冊子

CL／工藝祭實行委員會（主辦）、越前市（共同主辦）　AD　D／内田裕規（HUDGEco.,ltd）

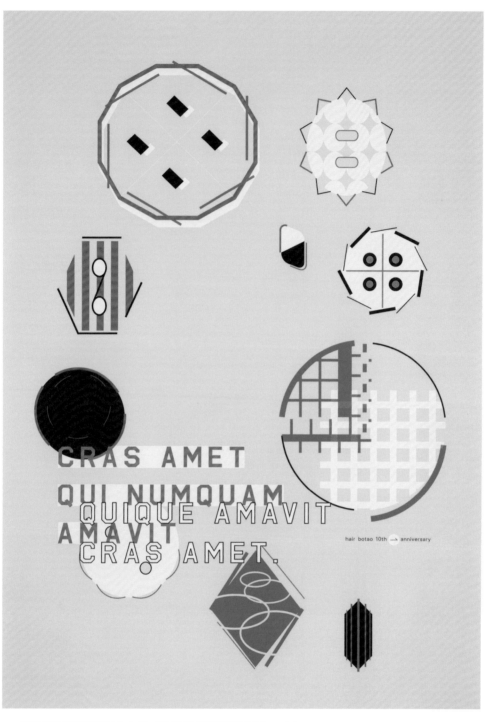

CRAS AMET
QUI NUMQUAM
QUIQUE AMAVIT
AMAVIT
CRAS AMET.

hair botao 10th → anniversary

COLOR SCHEME				

NTラシャ あさぎ（用紙色）	オペークホワイト	DIC410	LR輝ゴールド	TOKA FLASH VIVA DX400

這是名為「鈕扣」的髮廊店內裝飾海報。適逢開幕十週年，以十顆鈕扣為意象的抽象形態構成。在著上乳白色時，也遮蔽了紙張的部分淺藍綠色，再讓橘色與金色的光輝形成細微的變化。讓橘色與深藍色相鄰，或是金色與白色相鄰，藉由鄰近色彩交接產生的光暈現象也相當有趣。

KAISHITOMOYA（room-composite）

「鈕扣十週年」海報

CL／鈕扣髮廊　AD D／KAISHITOMOYA（room-composite）

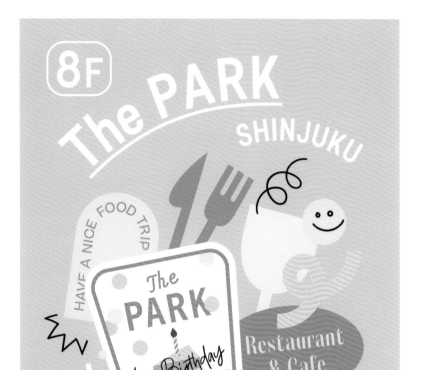

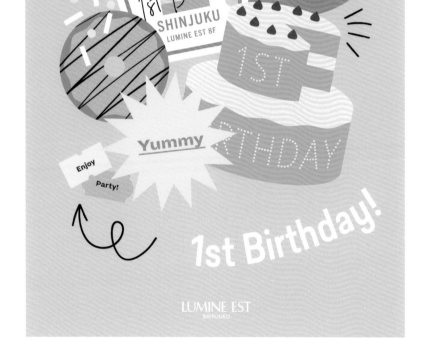

VARIATION

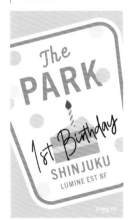

COLOR SCHEME

C35 M0 Y18 K0 R176 G220 B217	C0 M0 Y0 K0 R255 G255 B255	C6 M0 Y63 K0 R255 G245 B119	C78 M10 Y63 K0 R0 G162 B122	C0 M20 Y10 K0 R250 G219 B221

這是位於LUMINE新宿8樓的餐飲空間「The PARK SHINJUKU」的開幕週年海報,將可愛的LOGO做成週年慶版本,以貼紙層疊黏貼,傳達愉快的印象。為符合JR東日本的形象,以綠色做為主色,再用黃色跟粉紅色修飾,由白色點綴出自由即興的感覺。藉由黑色與深綠色的強調色讓淺色系的版面更有焦點,背景也用綠色以產生層次感。

GRAPHITICA

「The PARK SHINJUKU 1st Birthday」海報

CL／株式会社LUMINE　AG／株式會社JR東日本企畫　D／GRAPHITICA

PINK

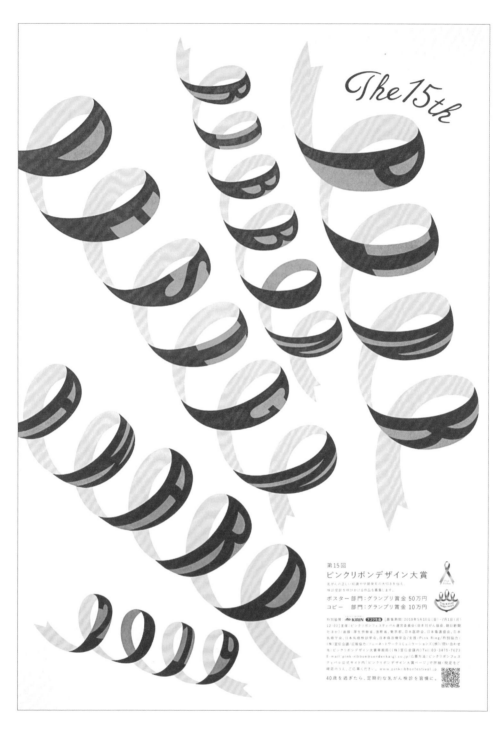

COLOR
SCHEME

C0 M0 Y0 K0 DIC112 C4 M17 Y4 K0

第15屆粉紅絲帶設計節設計大賞的海報。利用字體詮釋象徵粉紅絲帶節的LOGO與標章。英文字體顯示在充滿彈性飛出的絲帶上。色彩與形狀都經過估算，遠看像是彎成弧形的絲帶，接近時可明顯看出字體。以明亮的意象表現粉紅絲帶運動的意志與希望。

内田喜基（株式會社cosmos）

「第15屆粉紅絲帶節設計大賞」海報

CL／公益財團法人 日本抗癌協會　AD／內田喜基（株式會社cosmos）　D／細川華歩（株式會社cosmos）

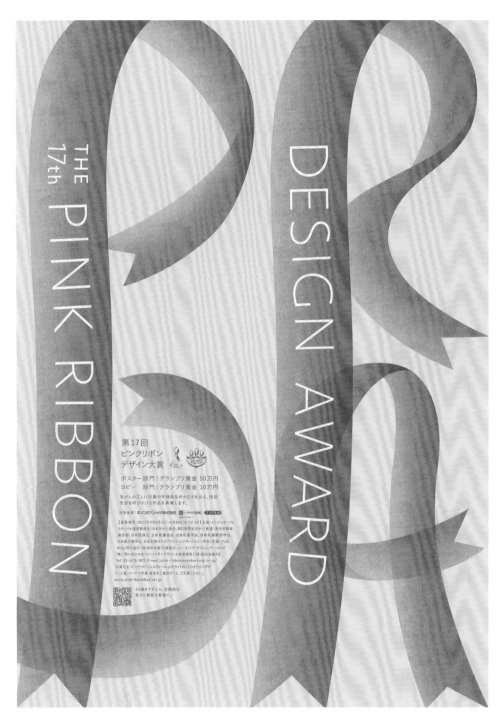

COLOR SCHEME

| PANTONE 7436 U | DIC18版 154 | C0 M0 Y0 K0 |

第17屆粉紅絲帶節設計大賞的海報。藉由絲帶展現設計賞的英文拼字。相對於整面單一的背景，為絲帶添加漸層與質感，強調輕薄柔軟如絲般的素材感。舉辦的時間是2021年6月。彷彿要讓因新冠肺炎疫情停滯的空氣流通，注入新鮮空氣，刻意做出輕快流暢的設計。

内田喜基（株式會社cosmos）

「第17屆粉紅絲帶節設計大賞」海報

CL／公益財團法人 日本抗癌協會　AD／内田喜基（株式會社cosmos）　D／毛利美侑紀（株式會社cosmos）

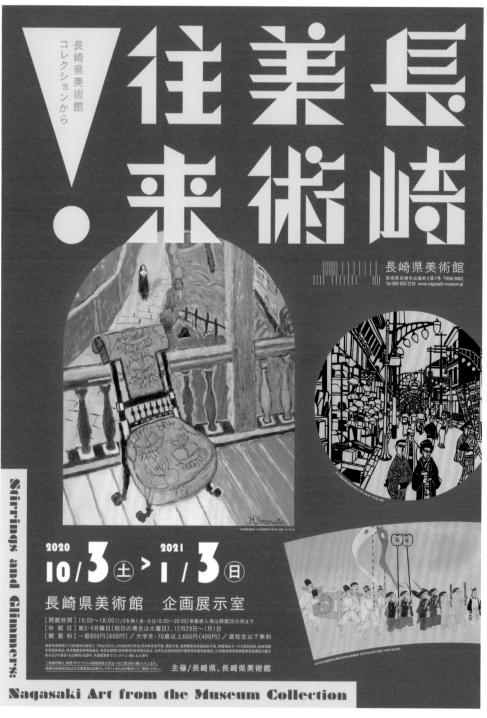

PINK

COLOR SCHEME

C0 M100 Y0 K0	C0 M0 Y100 K0	C20 M15 Y19 K0	C70 M70 Y70 K80	C15 M33 Y87 K0

藉由採用鮮明的粉紅色與黃色，讓原本用色和諧的美術作品反過來變成顯眼的配色。帶有幾何學風格的「長崎美術往來！」文字設計以及切割成窗型與扇形的美術作品則是重點。入場券則隨著種類不同，強調色也有所改變，採用水藍色與黃綠色，跟粉紅色互相襯托。

DEJIMAGRAPH Inc.

「長崎美術往來！」海報、傳單、票券

CL／長崎縣美術館　AD　D／羽山潤一（DEJIMAGRAPH Inc.）

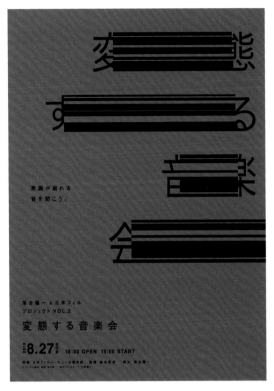

COLOR
SCHEME

C13 M96 Y15 K0 　　　C0 M0 Y0 K100

藉由科技的力量重生，彷彿生物般會變態的音樂會。將一般的五線譜解體，重新構築成「變態的五線譜」，製作標識與宣傳海報。為了有別於傳統音樂會的印象，在設計上藉由鮮豔的色彩表現特殊性與衝擊性，毫無違和感地傳達音樂會的內容。

伊藤裕平（TBWA\HAKUHODO）

落合陽一 × 日本愛樂交響樂團「會變態的音樂會」

SCD／近山知史（TBWA\HAKUHODO）　CD+C／宇佐美雅俊（TBWA\HAKUHODO）　AD／伊藤裕平（TBWA\HAKUHODO）　D／畑尾佐助（TBWA\HAKUHODO）　P／長野柊太郎（HAKUHODO PRODUCT'S INC.）　Retoucher／中里有貴　小柴託夢（HAKUHODO PRODUCT'S INC.）　PD／後藤疊（HAKUHODO PRODUCT'S INC.）

COLOR VARIATION

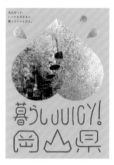

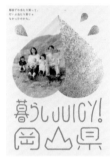

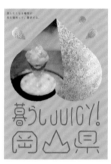

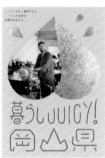

お日様、食べ物、
海山自然。

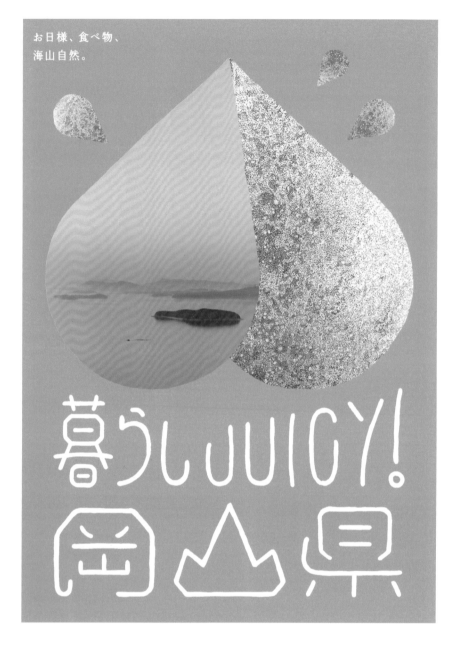

COLOR SCHEME

C0 M43 Y5 K0 R255 G170 B200	IMAGE COLOR	C0 M0 Y0 K0 R255 G255 B255

考量到岡山是晴天之國，以令人愉悅的明亮色彩，塑造出不屬於都會、適合岡山色調的印象。

相樂賢太郎（POLARNO）

生活 JUICY！岡山縣

CD／小桑元　AD／相樂賢太郎　Web Dir／宗佳廣　D／清水艦明　P／中村力也　I／maimaido　BP／川越卓郎　BD／吉田洋基　Printing／SHOEI

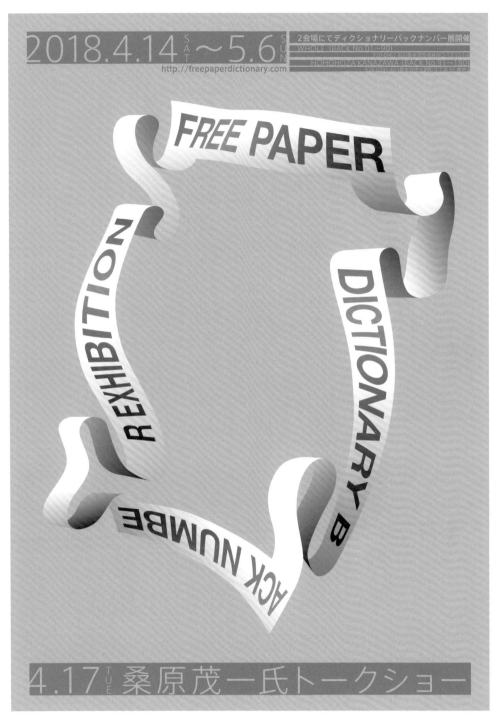

PINK

COLOR SCHEME					

C0 M35 Y19 K0 R231 G187 B184	C0 M0 Y0 K60 R135 G135 B136	C0 M0 Y0 K0 R255 G255 B255

即將迎向30週年的Free Paper《dictionary》 過刊展與早期選曲家桑原茂一的談話節目宣傳海報。以非主流的設計，詮釋為日本文化
開創新局面的桑原先生過去所經手的 《dictionary》 展出。

中林信晃（TONE Inc.）

「free paper 《dictionary》 過刊展」海報

CL／HOHOHOZA KANAZAWA、WHOLE　AD　D／中林信晃

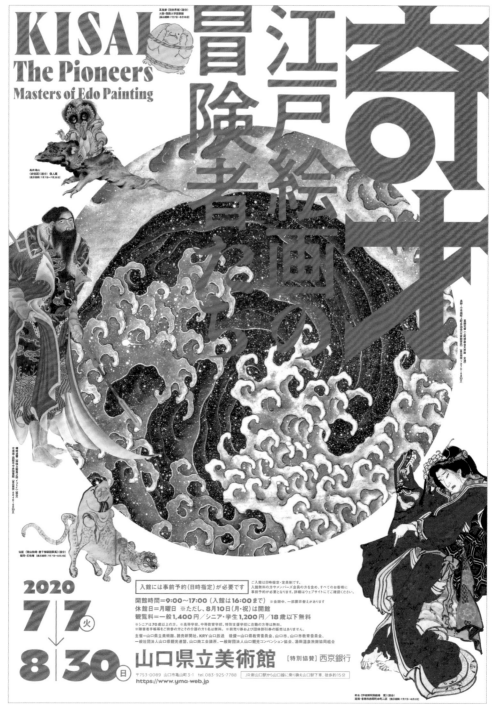

| | CO MO YO KO | ■ TOKA FLASH VIVA DX 190（螢光粉紅） | ■ IMAGE COLOR | ■ IMAGE COLOR |

因為「奇才」這個詞彙，想設計成富有衝擊性的海報。基於這樣的考量，選擇鮮豔的螢光粉紅做為主題色。紙質採用鏡面光澤紙，螢光粉紅與鏡面白底的反差，構成吸引目光的海報。

野村勝久（野村設計工作室）

山口縣立美術館「奇才──江戶繪畫的冒險者」展覽海報

CL／山口縣立美術館　AD　D／野村勝久（野村設計工作室）　D／岡田一星（野村設計工作室）

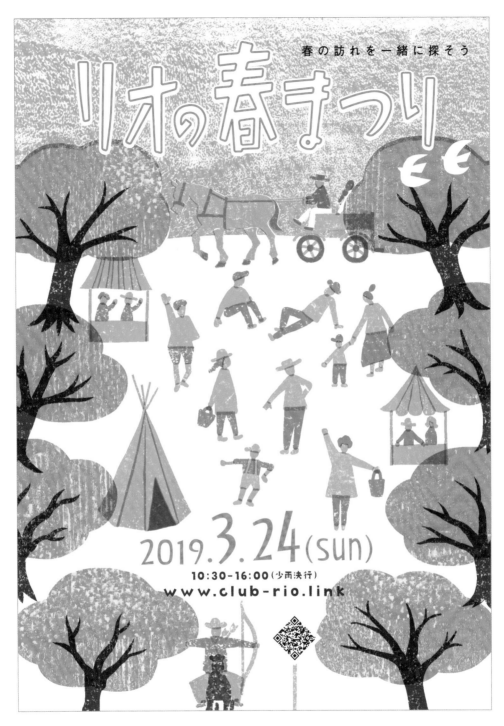

春 の 訪 れ を 一 緒 に 探 そ う

リオの春まつり

2019.3.24(sun)
10:30-16:00（少雨決行）
www.club-rio.link

COLOR SCHEME

C0 M0 Y0 K0　　C0 M62 Y20 K0　　C0 M0 Y0 K80　　C65 M35 Y0 K0　　C60 M0 Y45 K0

設計成套色版畫風格的海報。因為場地有成排的櫻花樹，故以粉紅色為主色。由於當天可以乘坐馬車，也有手工藝擺攤，因此採用帶有懷舊氛圍的配色。

長尾行平（yukihira design）

「里約的春季慶典」海報

CL／CLUB RIO　AD　D／長尾行平（yukihira design）

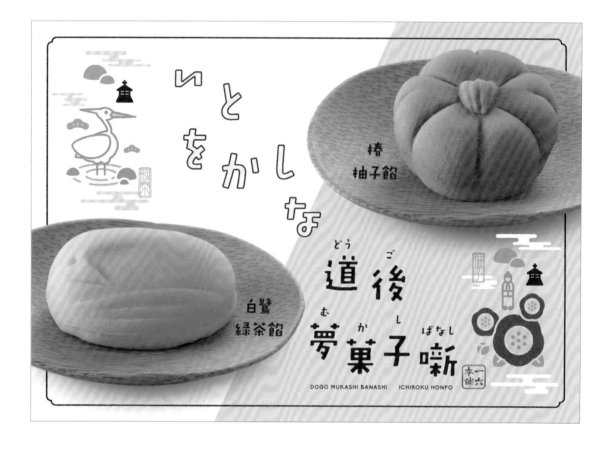

COLOR
SCHEME

C0 M0 Y5 K0	C2 M20 Y2 K0	C18 M26 Y38 K0	C40 M65 Y90 K2	C12 M11 Y26 K0

因為紅、白色的和菓子是商品，所以配色選擇柔和的粉彩色。在顏色的選擇上儘量不要太複雜，面積比例也經過多次檢視，最後以日本最古老的溫泉——道後相關的民間故事為主題，完成可愛又高雅的設計。

松本幸二（株式會社Grand Deluxe）

「道後夢菓子噺」

CL／株式會社一六本舖　AD　D　I／松本幸二　P／畦地浩

COLOR VARIATION

Imagine all the people

Thrilling! Plus & Cross

中之町

https://nakanocho1597.com

COLOR
SCHEME

| DIC585 | PANTONE 803 C | PANTONE 811 C | PANTONE 802C |

中之町商店街的歷史已超過四百年，表現中之町品牌象徵的海報設計則是商店街行銷的一環，為了讓商店街的店家與客人都有「喜悅」、「愉快」的心情，感到朝氣蓬勃，因此選擇螢光色系的明亮色彩。此外，商店街有由多種業態聚集的性質，故海報也以繽紛的色彩呈現，即使在商店街也很醒目。

田中雄一郎（QUA DESIGN style）

中之町商店街海報

CL／協同組合 中之町商店會　AD　D／田中雄一郎（QUA DESIGN style）

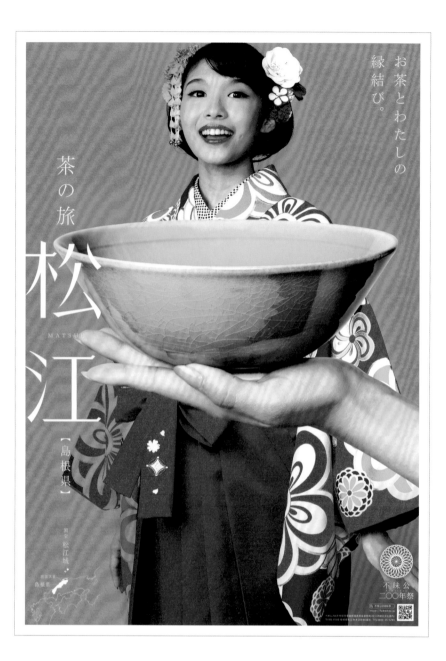

VARIATION

COLOR
SCHEME

| C0 M65 Y15 K0 | C0 M95 Y95 K0 | C70 M5 Y10 K0 | C100 M100 Y20 K0 | C5 M0 Y85 K0 |

著名的大名松平不昧（1751～1818）曾促使茶文化在松江紮根，為配合他歿後兩百年的活動，我們公司接受設計案委託，製作出兩種版本的海報。為年輕族群設計的版本，希望能讓觀賞者更輕鬆地享受喝茶的樂趣，因此以「粉紅」為主色，偏向流行風格 ; 為茶道愛好者設計的版本則散發正統的氣息，採用感覺沉穩的「綠」。

node Inc.

「不昧公200年祭」海報

CL／不昧公二百年祭記念事業推進委員會　CD／野々内政美　AD　D／品川良樹　P／山田泰三　AG／株式會社 山陰中央新報社

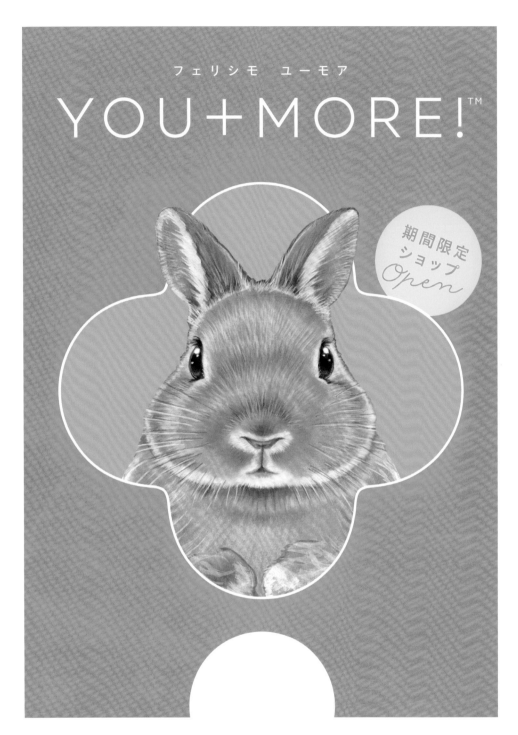

COLOR SCHEME

C0 M56 Y18 K0	C42 M7 Y8 K8	C0 M0 Y0 K0	C0 M0 Y75 K0	C68 M17 Y8 K0

由郵購公司FELISSIMO推出的趣味雜貨暨動物雜貨品牌YOU+MORE!。這是在百貨公司辦活動參展時，為了吸引目光在現場張貼的海報。表現品牌風格，藍色與粉紅色相間的海報，與配色顛倒過來的另一種版本交替張貼，在各種環境下，都能打造出屬於自己品牌的賣場。

近藤聰（明後日設計工作室）

臨時店宣傳「YOU+MORE! 期間限定商店」海報

CL／株式會社FELISSIMO　AD／近藤聰（明後日設計製作所）　D／中野真希　井澤真優（明後日設計製作所）　I／Akiko Shirato

PINK

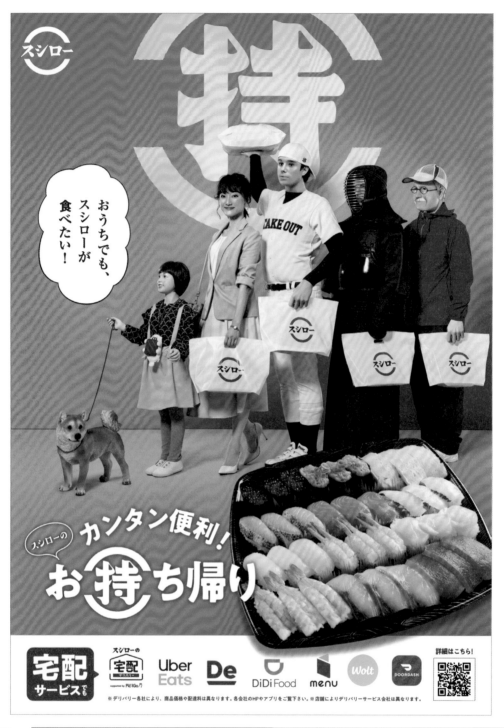

COLOR
SCHEME

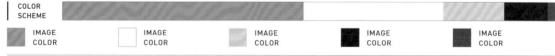

| IMAGE COLOR | IMAGE COLOR | IMAGE COLOR | IMAGE COLOR | IMAGE COLOR |

壽司郎的外帶類別設定為粉紅色（在網頁中點選的外送與內用類別設定為不同顏色http:// www.akindo-sushiro.co.jp/doreha/）。為了讓觀看者的視線停留在「持」的標記上，以人體模特兒表現形形色色有外帶需求的客人，試圖留下深刻的視覺印象。

MASUMOTO SATOSHI（ASHITANOSHIKAKU）

「壽司郎 外帶訴求」傳單

CL／FOOD & LIFE COMPANIES　DF／ASHITANOSHIKAKU　AD／MASUMOTO SATOSHI（ASHITANOSHIKAKU）　D／横井聖（ASHITANOSHIKAKU）　P／島田洋平　ST／淺野正雄　HM／日野泰治

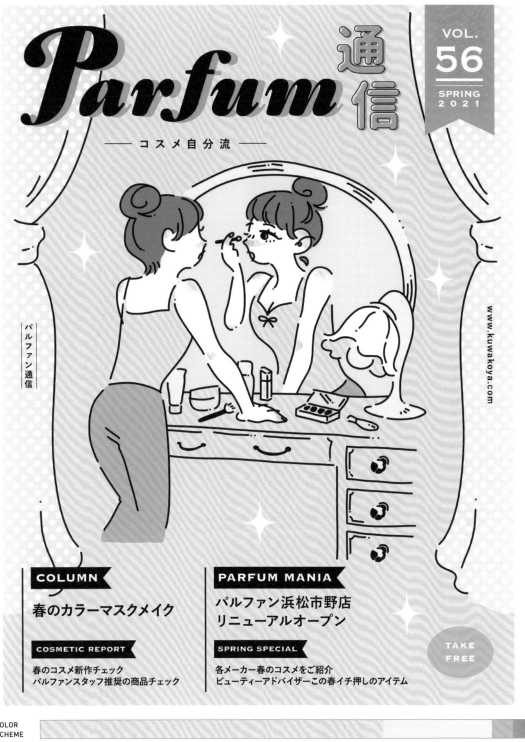

Parfum 通信

―― コスメ自分流 ――

パルファン通信

www.kuwakoya.com

VOL.
56
SPRING
2021

COLUMN

春のカラーマスクメイク

COSMETIC REPORT

春のコスメ新作チェック
パルファンスタッフ推奨の商品チェック

PARFUM MANIA

パルファン浜松市野店
リニューアルオープン

SPRING SPECIAL

各メーカー春のコスメをご紹介
ビューティーアドバイザーこの春イチ押しのアイテム

TAKE
FREE

COLOR SCHEME

C0 M15 Y10 K0	C25 M0 Y10 K0	C50 M5 Y65 K0	C0 M50 Y35 K0	C5 M0 Y30 K0

以插圖表現在日常生活中享受化妝的女性，為了展現春天的氣息，以粉紅色為底色，綠色為點綴色。整體以粉彩色系統一，塑造出輕柔的印象。插圖中安排了許多小物品，讓畫面更一目瞭然。以簡單的線條表現流行的主題。在設計時思考目標客層的取向，表現出「成熟的可愛」，並考慮視覺動線。標題字使用文字效果增添份量感。

壁谷瑠海（design office Switch）

「**Parfum通信 2021 Spring vol.56**」免費刊物

CL／Parfum 株式會社桑子屋

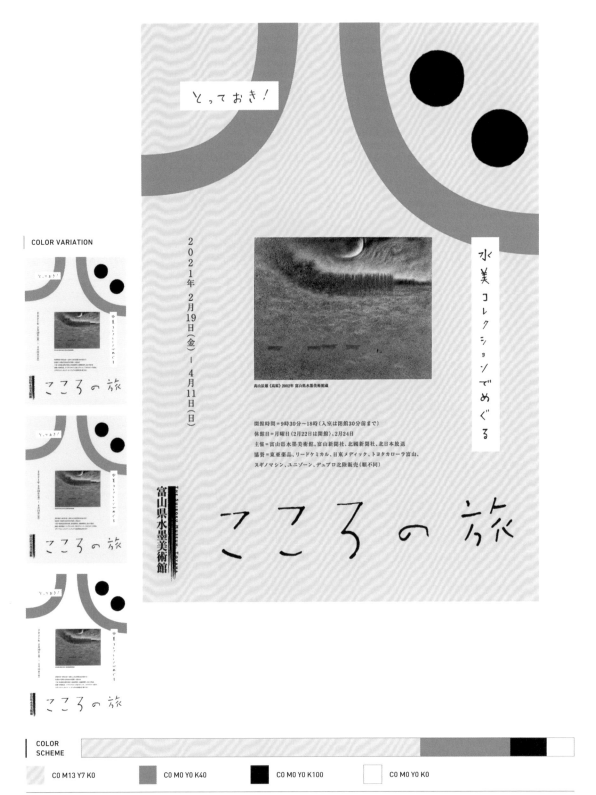

PINK

COLOR VARIATION

COLOR SCHEME

	C0 M13 Y7 K0		C0 M0 Y0 K40		C0 M0 Y0 K100		C0 M0 Y0 K0

為了春之企畫展，以柔和的春日為意象選擇關鍵色，推出四種版本。除了關鍵色以外，並搭配水墨畫，構成簡單的畫面。在安排文字資訊時，也試圖讓配置展現輕盈的氛圍。

宮田裕美詠（STRIDE）

「心之旅」傳單

CL／富山縣水墨美術館　AD　D／宮田裕美詠　PPM／東澤吉幸

第68回
横浜能

令和2年
6月6日（土）

横浜能楽堂　午後1時開場／午後2時開演

【チケット料金】S席4,000円／A席3,500円／B席3,000円

【チケット発売】令和2年3月14日（土）正午より〈初日は電話・WEBのみ〉

※3月14日（土）午前10時より、WEB先行発売があります。
※WEBでのご予約・ご購入には、「オンライン会員」への登録（無料）が必要です。
※発売初日にチケットが売り切れた場合、窓口での販売はございません。

横浜能は昭和28年に第1回が開催されて以来、
半世紀にわたり市内の能楽愛好者団体である
横浜能楽連盟が中心になって開催してきた催しです。
横浜ゆかりの能楽師や、横浜ゆかりの演目でお送りします。

狂言　見物左衛門（けんぶつざえもん）

深草祭　和泉流　野村萬

能　巴（ともえ）

喜多流　中村邦生

お申し込み・お問い合わせ
横浜能楽堂　TEL 045-263-3055
〒220-0044 横浜市西区紅葉ケ丘27-2

横浜能楽堂　検索

主催／横浜能楽連盟
横浜能楽堂（公益財団法人横浜市芸術文化振興財団）

COLOR SCHEME				
C7 M34 Y24 K0 R235 G186 B178	DIC621	C15 M64 Y44 K0 R214 G119 B116	C55 M15 Y18 K0 R120 G180 B200	C0 M0 Y0 K100 R0 G0 B0

【巴】這齣能劇是描述女武者巴御前與木曾義仲最後分離的故事。在配色方面，根據做為主視覺的演員衣物搭配，試圖讓版面整體帶有統一感。考量到跟故事的搭配，以彷彿花朵飄散、帶有夢幻印象的色調表現視覺效果。在設計中以銀色表現象徵巴御前「戰鬥」的薙刀武藝，淺藍色則象徵水邊的場景與巴御前的眼淚。以色調表現雄壯淒美的巴御前故事所隱含的「悲痛氛圍」。

相澤事務所

「第68屆橫濱能」傳單設計

CL／橫濱能樂堂（公益財團法人橫濱市藝術文化振興財團）　D／相澤事務所

華めく
栄える
さかほまれ

| OTHER SIDE

| COLOR
| SCHEME

C0 M10 Y5 K5 | C10 M8 Y12 K0 | C45 M35 Y40 K0 | C0 M0 Y0 K0

這份促銷手冊介紹福井縣歷經長時間改良的酒米。這種酒米的香氣華麗濃郁，可以釀造出女性喜愛的清酒，因此以女性為客層制定促銷企畫。色彩的表現也以淺色為關鍵色，基本上以三色搭配。

内田裕規（HUDGEco.,ltd）

「坂譽」酒米促銷手冊

CL／福井縣農林水產部 福井縣酒造組合　AD　D／内田裕規（HUDGEco.,ltd）

| VARIATION

| COLOR
| SCHEME

C0 M17 Y7 K0　　　C35 M100 Y0 K0　　　C0 M0 Y0 K0　　　C100 M0 Y55 K0　　　C0 M0 Y0 K100

以「解體」為主題的自主製作設計案。將要素解體時，依照點點樣式讓色彩、上色的面、格線的色彩這三要素重疊，製作成解體前看不出的樣貌。不同版本的海報設計以對比的方向配置色相，在重合時顏色衝突的效果將更明顯。由於印刷在塗料加工較少的紙上，可以預料彩度會降低，因此指定CMYK中僅兩種數值的色彩。

KAISHITOMOYA（room-composite）

「Dissolve」海報

CL／自主製作　AD　D／KAISHITOMOYA（room-composite）

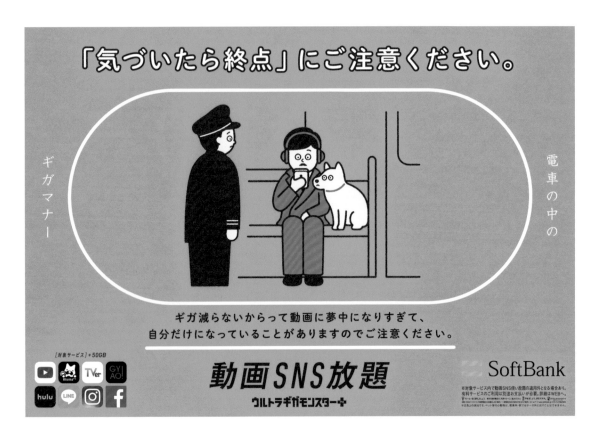

VARIATION

COLOR SCHEME				
	PANTONE1625U		R95 G30 B60 C0 M70 Y0 K75	R255 G255 B255 C0 M0 Y0 K0

戲仿電車禮貌宣導的廣告。設計時為了突顯和禮貌宣導廣告在用色上的差異，刻意使用明顯的螢光色。

相樂賢太郎（POLARNO）

Soft Bank 電車中的3C禮儀

CL／softbank　ECD／佐佐木宏（singata）　ECD／澤本嘉光（dentsu）　CD／尾上永晃（dentsu）　AD／相樂賢太郎（POLARNO）　D／清水艦期（POLARNO）　I／松本清二　CW
／水本普平（dentsu）　W／秋山玄樹（dentsu）　Pr／瀧口裕

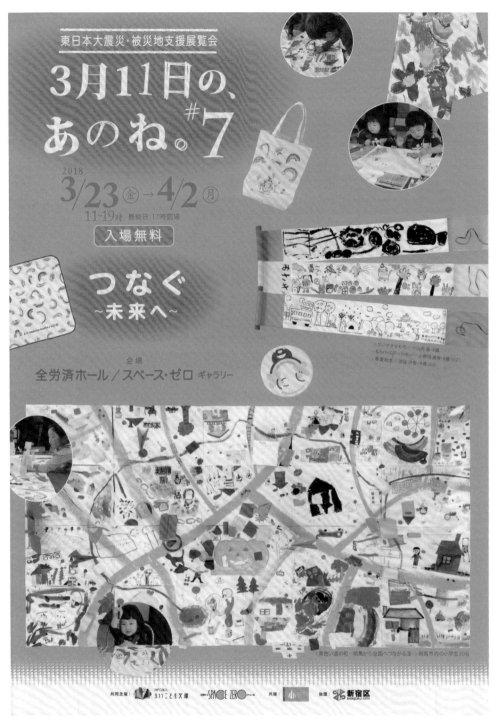

COLOR SCHEME

C15 M50 Y35 K0	C20 M70 Y40 K0	C100 M90 Y7 K0	C75 M50 Y20 K0	C0 M0 Y0 K0

在東日本大震災後，由福島縣相馬市的孩子們所描繪的兒童畫。這是為展覽設計的傳單。兒童畫的畫風都很明亮，為了傳達作品的氛圍，選擇使用粉紅色。

Sadahiro Kazunori

「嘿，又到了3月11日。 第7年」傳單

CL／NPO法人3.11兒童文庫　D／Sadahiro Kazunori

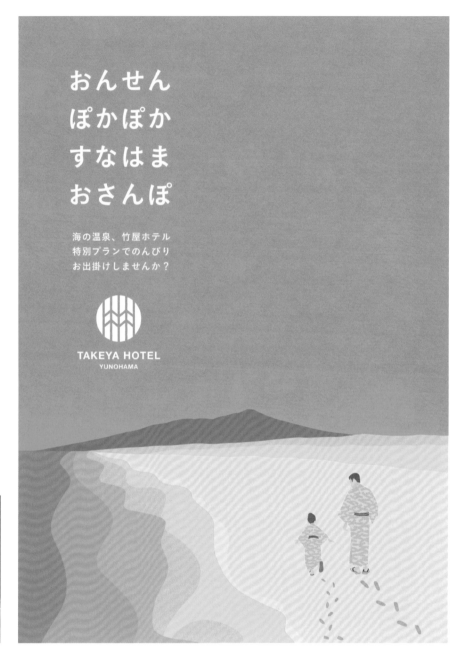

VARIATION

COLOR
SCHEME

| C0 M45 Y15 K0 | C0 M10 Y20 K0 | C50 M20 Y0 K10 | C20 M5 Y30 K0 | C10 M60 Y40 K0 |

以配色柔和的插圖，表現從飯店就可以一覽無遺、四季皆美的海岸風景，以及悠閒度假的旅客。在版面中儘量減少資訊量，保持大量留白，讓插圖中的空氣感與律動的標題文案發揮特色。春季以淡淡的色調表現溫暖的空氣與櫻花的意象，夏季則以涼爽色調呈現海風吹來的海灘煙火之夜。

度會薰（HANDREY INC.）

季節旅宿計畫傳單

CL／竹屋飯店　AD／佐藤天哉　D I／度會薰

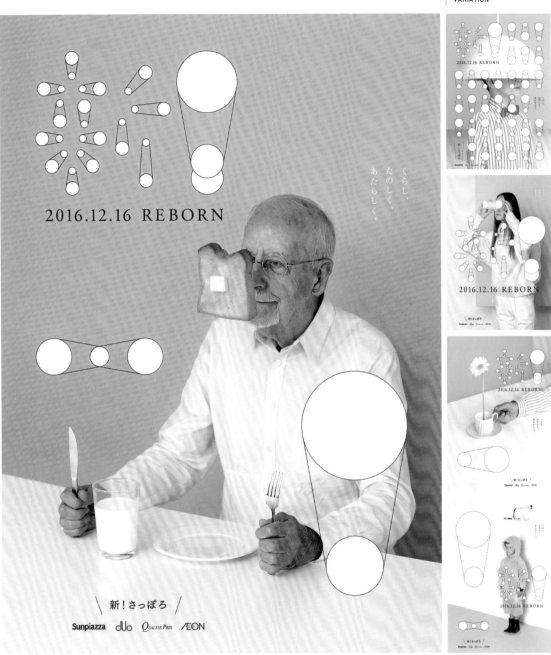

COLOR
SCHEME

IMAGE COLOR IMAGE COLOR IMAGE COLOR IMAGE COLOR IMAGE COLOR

這是位於札幌衛星都市的大型複合商業空間，改裝後重新開幕的廣告。將「新！」昇華為嶄新的字體，以粉彩色系且帶有時尚感、令人印象深刻的系列海報進行廣告宣傳。正如文案「生活、愉快、嶄新。」擷取日常生活中稍微有些超現實、令人發笑的瞬間，藉由這樣的視覺表現，將可以享受時尚與生活的空間詮釋為「煥然一新的新札幌」。

COMMUNE

「Shin! Sapporo Reborn」 大型複合商業空間 改裝新開幕廣告

CL／札幌副都心開發公社　CD／增田光紀　AD／上田亮（COMMUNE）　D／鈴木大輔（COMMUNE）、上田亮（COMMUNE）　P／長谷川裕之　ST／番場直美　HM／扇本尚幸　MO／Yana P.、Sebastian F.、Patrick M.　FD／青山綱紀

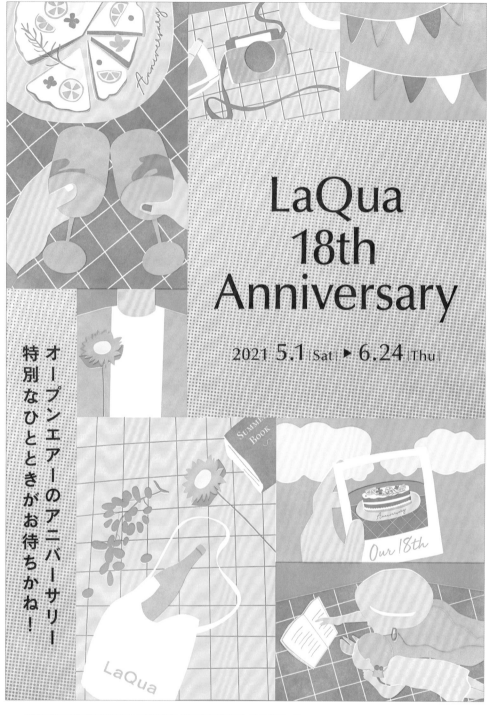

LaQua
18th
Anniversary

2021 5.1 |Sat| ▶ 6.24 |Thu|

オープンエアーのアニバーサリー
特別なひとときがお待ちかね！

COLOR SCHEME

C0 M50 Y0 K0 R241 G158 B194	C50 M0 Y0 K0 R126 G206 B244	C0 M0 Y0 K0 R255 G255 B255	C0 M20 Y60 K0 R252 G212 B117	C60 M0 Y65 K0 R106 G189 B121

綜合娛樂設施「LaQua 商場與餐廳」的週年慶視覺設計。從各種角度擷取一家人在草地廣場休憩的情景。因為既有的主色彩是粉紅與綠，因此這張海報以粉紅色為主色，綠色、藍色與黃色則是強調色。運用濃淡不同的粉紅色，創造帶有一致性與流暢節奏感的配色。運用RISO印刷風的加工方式，再現自然的印刷套色誤差與磨擦效果，塑造出溫暖的氣氛。

GRAPHITICA

「LaQua Season Visual 2021」 LaQua 18 週年海報

CL／LaQua（株式會社東京巨蛋） D／GRAPHITICA CW／增川千春 DR／株式會社PARCO SPACE SYSTEMS

PURPLE

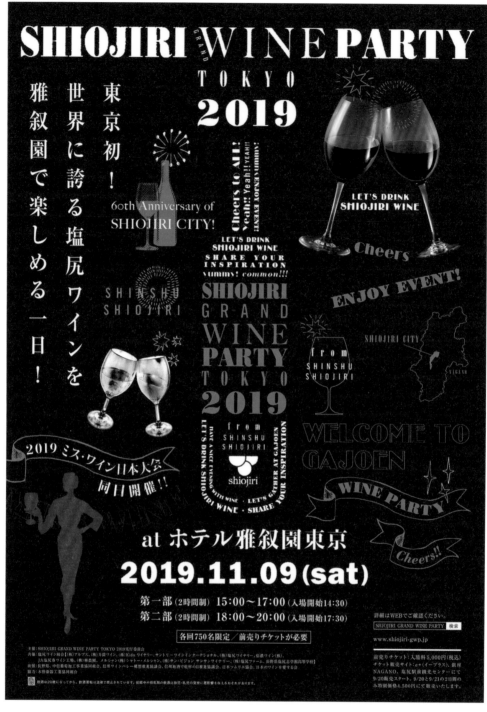

COLOR SCHEME		
C65 M100 Y39 K37	C0 M0 Y0 K0	C37 M50 Y100 K0

適逢長野縣塩尻市舉辦國產酒的活動，對象設定為「精通紅酒的行家」，海報底色選擇令人聯想到葡萄酒的深紫色。為了詮釋高貴的質感，採用跟紫色互相輝映的金色，構成海報主要內容的資訊字體是白色的，受到燈光照耀時會特別醒目。為了同時舉辦的競賽，安排亮紫色的插圖誘導視線，設計上相當注重娛樂性。

藤澤厚輔（NICE GUY）

「SHIOJIRI GRAND WINE PARTY TOKYO 2019」海報

CL／塩尻市　CD PR／武田智幸（D-FREE）　AD D／藤澤厚輔（NICE GUY）

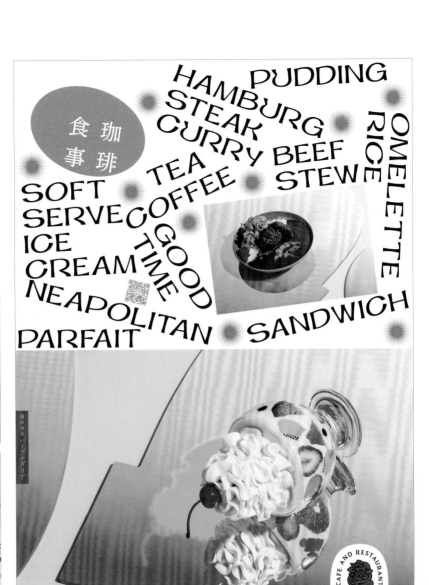

VARIATION

COLOR SCHEME

| R184 G150 B193 | R160 G211 B185 | R255 G255 B255 | R255 G171 B199 | R181 G222 B249 |

做為店面室內設計的一環，以「倒映薄野的鏡子」反射光的印象配色。配置的文字彷彿從菜單墜落，感覺頗有份量。照片也同時散落在版面上，略帶昭和風般傾斜，這也是個實驗，試圖重現過去的「時髦感」。拍攝的對象是食物樣品，藉由設計、攝影、用色，表現店家既懷舊又新穎的概念。

野村奏（STUDIO WONDER）

薄野喫茶 PURPLE DAHLIA

CL／株式會社WONDER CREW　AD　D／野村奏　P／古瀨桂

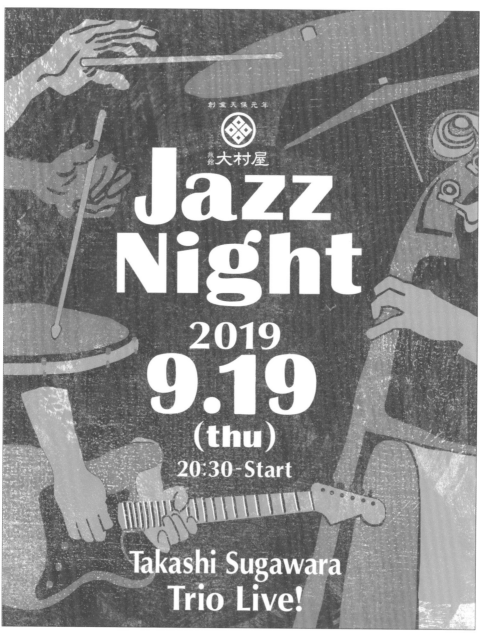

COLOR SCHEME

C75 M55 Y0 K0	C5 M55 Y0 K0	C75 M5 Y0 K0	C0 M0 Y0 K0

設計成雙色套色的版畫風。利用兩色重疊形成的顏色，以及沒有印到的白色部分，共以四色完成設計。因為以木刻版為素材，為了避免看起來太樸實，採用比較流行的配色。

<div align="right">長尾行平（yukihira design）</div>

「大村屋JAZZ NIGHT」傳單

CL／旅館 大村屋　AD　D／長尾行平（yukihira design）

COLOR SCHEME			
R123 G3 B13	R154 G104 B98	R61 G25 B120	R165 G52 B86

以呈現唇膏原本的色彩、質感、曲線等，帶出其中蘊含的美為目標。視覺圖像裡的顏色都是唇膏本身的色澤。因為注重色彩的精確度，所以藉由RGB分色完成設計稿。

<div align="right">花原正基</div>

SHISEIDO「LIPSTICKS」GLOBLE COMMUNICATION用視覺圖像

CL／株式會社資生堂　CD AD／花原正基　P／伊東祥太郎　PR／橋本紗希

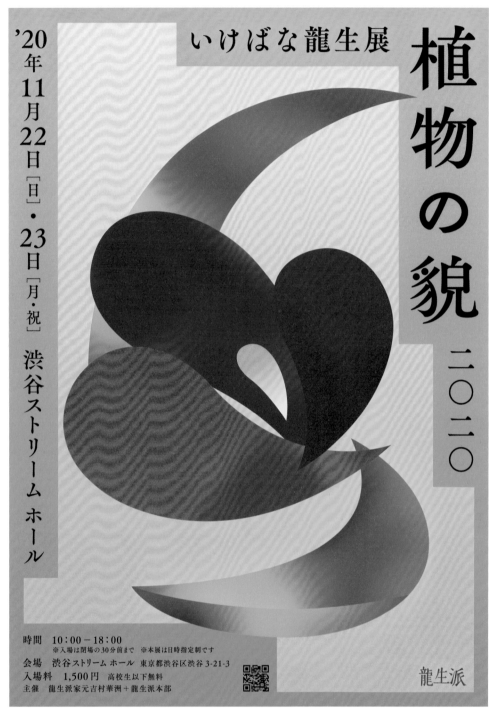

いけばな龍生展 植物の貌 二〇二〇

'20年11月22日［日］・23日［月・祝］

渋谷ストリーム ホール

時間　10：00 − 18：00
※入場は閉場の30分前まで　※本展は日時指定制です
会場　渋谷ストリーム ホール　東京都渋谷区渋谷 3-21-3
入場料　1,500 円　高校生以下無料
主催　龍生派家元吉村華洲＋龍生派本部

龍生派

COLOR SCHEME				
C0 M20 Y10 K0	C5 M45 Y3 K0	C60 M100 Y0 K0	C80 M45 Y80 K0	C0 M87 Y40 K0

這是為插花展覽設計的海報。彷彿用毛筆描繪的色塊形狀構成花朵。運用透過花的照片做出的有機漸層，令人感受到花的生命力。由於這是在11月舉辦的展覽，藉由使用略濃的紫色與粉紅色表現秋意，背景也採用淺粉紅色的漸層，跟文字與花的圖像達成協調的效果。

酒井博子（coton design）

「龍生派插花展 植物的面貌 2020」海報
CL／插花龍生派　AD　D／酒井博子（coton design）

BROWN

COLOR SCHEME

C15 M60 Y80 K20	C0 M0 Y5 K0	C0 M25 Y100 K0

場地包括據說建築已有超過兩百年歷史的倉庫、水泥建造的長屋、咖啡館等，在有趣的地點定期舉辦小而美的市集活動傳單。活動名稱由場地「鹿手袋」這個地名而來。每次傳單的基本設計格式都不變，只改變整體的配色，藉此形成差異。在聖誕時期的活動海報採用白＋紅＋綠的配色。

佐藤正幸（Maniackers Design）

「小鹿手套市集」B6傳單

CL／株式會社 DYER FRONTIER　AD　D／佐藤正幸（Maniackers Design）　I／佐藤麻美（Maniackers Design）

BROWN

COLOR SCHEME

C35 M65 Y65 K0	C70 M80 Y85 K50	C5 M51 Y93 K0	C71 M22 Y6 K0	C75 M8 Y100 K0

為了承襲柳宗悅提倡的「民藝」價值觀，在設計時精心挑選標題字體的色調及樣式、既有的商品照片。配色參考由日本民藝館製作，柚木沙彌郎與芹澤銈介的型繪染海報等作品。色彩豐富的歐文字體則採用公司自行研發的字體。

定松伸治（THISDESIGN）

「民藝奧村展 2020」傳單

CL／in the past™ AD D CW／定松伸治 P／民藝 奧村

2021.6 OPEN!

不動産には愛がある。

不動産には所有者さまの様々な愛がつまっています。
また1つとして同じものはありません。

「子供の成長にあわせて家を建てた」
「セカンドライフのステージとして中古戸建てを購入した」
「テナントを借りて、夢だったお店を開店した」などです。

不動産屋というと土地や建物の売買や賃貸といった
モノを介したビジネスに思われがちです。
しかし私たちは不動産を人と人、夢と希望の間で、
必要とされるモノを必要とされる方へお届けすることを
信念としております。

これまでのカタチにした思いを、
また次の方の思いへバトンタッチしていき、
それぞれの目指す目的地へ届けていく。

そんなお一人お一人の不動産に愛を持って、愛を届ける。
私たちと一緒に幸せの目的地までご一緒させてください。
どうぞよろしくお願いします。

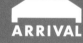

ARRIVAL

COLOR SCHEME

DIC337 C0 M0 Y0 K0

這是不動產公司的開幕廣告傳單。業主表示風格不必像既有的不動產公司那麼氣派，希望更注重設計感。版面採用與LOGO、標章同色的棕色為底色，簡單地排列出「開業日期」、「文案」、「LOGO」。重要性僅次於開業日期的是「對不動產有愛」之文案。設計時也表達出業主期許，他們將用心經營客戶寄予厚望的不動產。

中村圭太（PRISM!）

開幕廣告傳單

CL／ARRIVAL　D　CW／中村圭太

OMOTE

URA

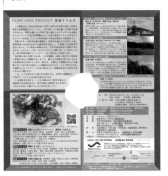

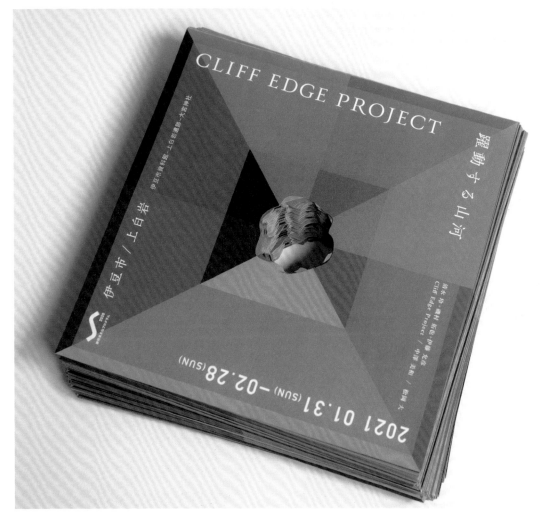

COLOR
SCHEME

| C0 M0 Y0 K65 （不透明度79％） | C46 M31 Y100 K7 | C59 M43 Y100 K15 | C38 M49 Y100 K29 | C38 M70 Y100 K67 |

在伊豆舉辦的藝術活動「CLIFF EDGE PROJECT」之傳單。由於主題包括地形、地質與災害，為了在紙上呈現斷層，於傳單中央安排形狀不規則的洞。在隨機地疊上傳單後，將會出現各種顏色的斷層。與客戶參訪過現場後，根據實際見聞選擇以綠色、咖啡色為基調的大地色系。為了提升文字的辨識度，表面以透明度79％的灰重疊，讓色彩呈現更豐富的樣貌。

池谷知宏（goodbymarket）

「CLIFF EDGE PROJECT 躍動山河」傳單

CL／CLIFF EDGE PROJECT　AD　D／池谷知宏

BROWN

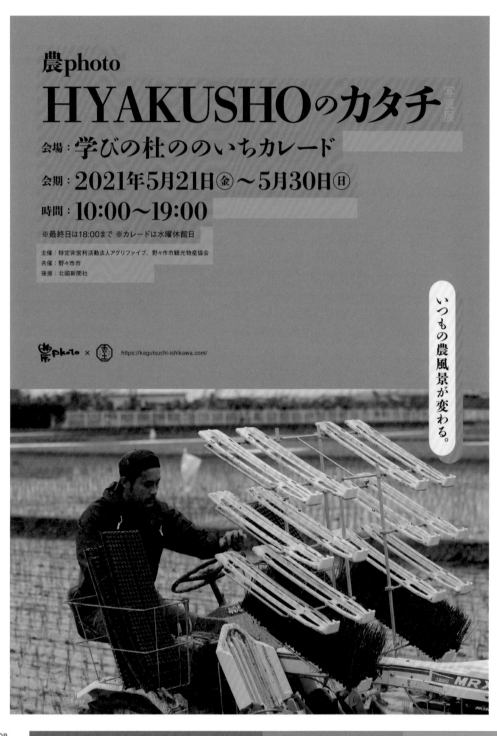

農photo
HYAKUSHOのカタチ 写真展

会場：学びの杜ののいちカレード

会期：2021年5月21日㈮～5月30日㈰

時間：10:00～19:00

※最終日は18:00まで ※カレードは水曜休館日

主催：特定非営利活動法人アグリファイブ、野々市市観光物産協会
共催：野々市市
後援：北國新聞社

農photo × 香土 https://kagutsuchi-ishikawa.com/

いつもの農風景が変わる。

COLOR SCHEME

IMAGE COLOR	C26 M43 Y65 K9 R175 G144 B95	C85 M0 Y100 K10 R68 G144 B66	C0 M0 Y0 K50 R158 G158 B159

藉由持續拍攝農地景像的攝影師西鍛治個展，促進農業與生產者、消費者的溝通，傳達訊息。海報設計運用的土色與綠色，也成為會場佈置的主色。

中林信晃（TONE Inc.）

「HYAKUSHO 的型態」農地攝影展宣傳海報

CL／香土（kagutsuchi） AD D／中林信晃 P／西鍛治綾

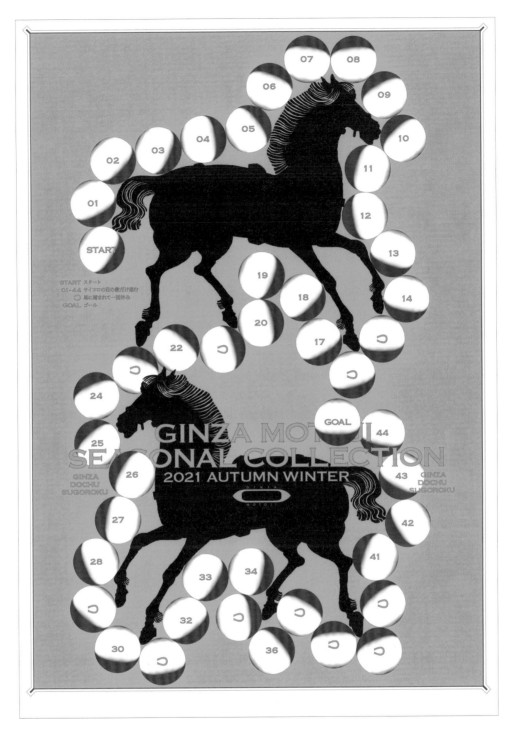

BROWN

COLOR SCHEME					
C0 M43 Y49 K0	C49 M100 Y100 K24	C94 M78 Y0 K0	C0 M45 Y91 K0	C0 M95 Y92 K0	

這次完成了以「銀座道中雙六」為概念的設計，根據和服專賣店銀座MOTOJI第二代老闆所收集，描繪明治時代銀座的錦繪，以其中的圖像為元素重新編排設計。全系列共有五種雙六，在這個版本如果停在馬蹄下的位置，就必須休息一次。道中雙六據說是江戶時代旅行剛開始流行時出現的遊戲。設計時將參考用的錦繪色彩稍微簡單化，也因此更富有現代感。

矢後直規（株式會社SIX）

「GINZA MOTOJI SEASONAL COLLECTION 2021 AUTUMN WINTER」視覺圖像（A3）

CL／GINZA MOTOJI AD D／矢後直規（株式會社SIX）

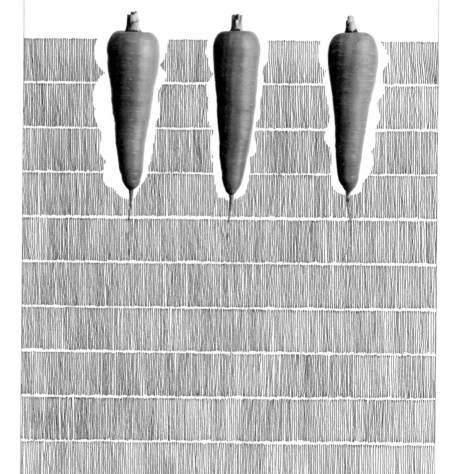

VARIATION

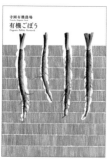

COLOR SCHEME			
C0 M0 Y0 K0 R255 G255 B255	C23 M50 Y55 K48 R130 G90 B69	C17 M77 Y100 K4 R204 G87 B20	C95 M38 Y85 K40 R0 G85 B54

這是位於廣島縣，西日本最大規模有機農場的海報，設計時以手繪的褐色線條為特色，希望讓人憑感覺就能理解這是有機農產品。有些人可能覺得這些直線象徵土壤，也可能聯想到密集生長的農產品。整體以「有機」的隱喻為概念。

樋口賢太郎（suisei）

寺岡有機農場

CL／寺岡有機農場　AD　D／樋口賢太郎（suisei）

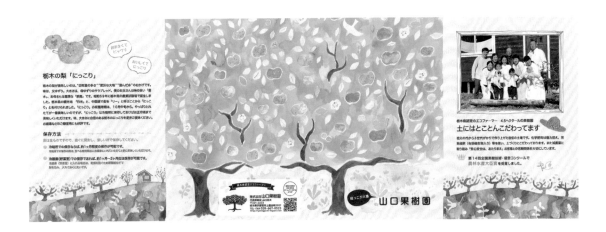

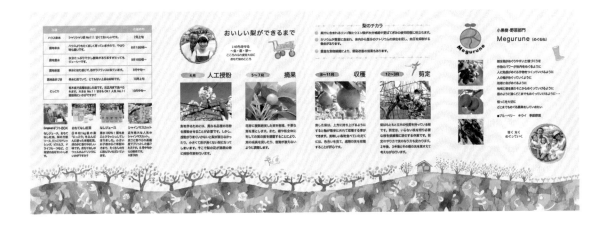

COLOR SCHEME				
C3 M5 Y10 K0	C70 M5 Y70 K0	C25 M60 Y80 K0	C10 M30 Y70 K0	C40 M5 Y70 K0

封面與封底都以梨樹的綠蔭為主，表現果樹結實纍纍的情景。這裡安排了跨頁的插畫，攤開時可以感受到果樹園整體的氣氛。主人對於飽含微生物，富含從樹上掉落的果實、花朵等養分的土壤相當重視，這些用心都反映在插畫上。以土色、梨色、葉片的綠色為中心，運用自然的色彩展現溫暖的配色。

八木澤弘美（machimusume）

山口果樹園宣傳折頁

CL／株式會社山口果樹園　D／八木澤弘美　I／荒井瑪麗亞　P／阿久津惠美子（一部）

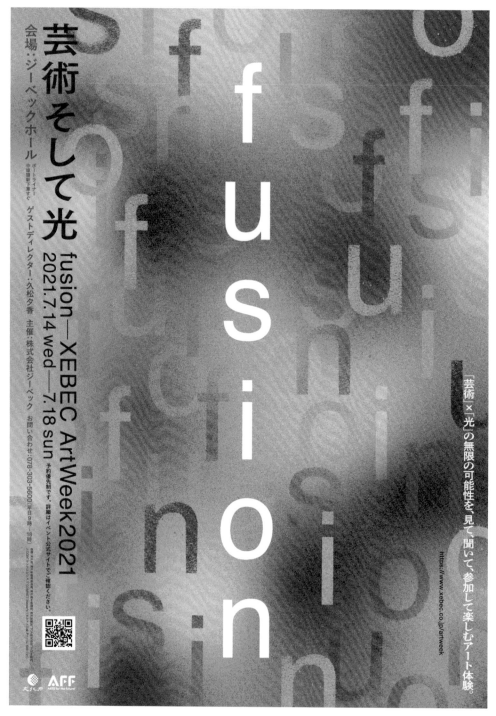

COLOR
SCHEME

C25 M40 Y65 K0　　C37 M100 Y100 K20　　C100 M100 Y25 K25　　C0 M0 Y0 K90

以西班牙阿爾塔米拉的洞窟畫為意象，色彩的濃淡等也是跟資料照片比對後決定，實際上以手工完成，運用噴畫的技法表現。透過 Illustrator檢查色彩數值與配置，再跟手工製作的部分組合成一幅作品。

三上悠里

「fusion─XEBEC ArtWeek2021」海報

CL／株式會社XEBEC　D／三上悠里

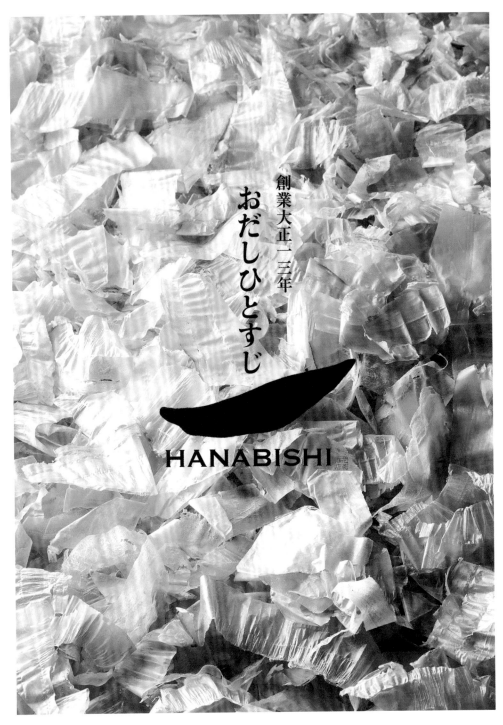

創業大正一三年
おだしひとすじ

HANABISHI

COLOR SCHEME				
IMAGE COLOR	IMAGE COLOR	IMAGE COLOR	IMAGE COLOR	IMAGE COLOR

花菱商店即將迎向創業97週年。適逢新的象徵標誌誕生，藉著這個機會設計展售會的海報。以主力商品柴魚片的照片為背景，只簡單地安排黑色的文案與LOGO、商標，藉此刺激購買慾望。設計概念重視的是美味、對企業的信賴度這兩項要素。

立花賀津子（立花設計事務所）

展售會用海報

CL／株式會社花菱商店　D／立花賀津子（立花設計事務所）　P／studio uni

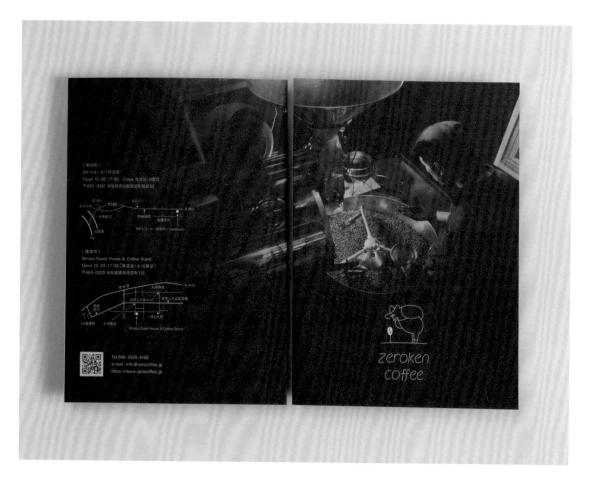

INSIDE

COLOR
SCHEME

| IMAGE COLOR | IMAGE COLOR | 紙の地色（アラベール 生成） |

已有相當歷史的烘豆機與烘焙室的照片氣氛獨特，摺頁跨頁採用這幅照片。色調令人聯想到咖啡豆。在內容頁的部分活用紙張本身的顏色（素色），只印上黑字構成簡單的配色。

SHUHARI Art Design Production Inc.

「從零開始的咖啡研究所」商品介紹摺頁

CL／從零開始的咖啡研究所　AD　D／石川誠規（SHUHARI Art Design Production Inc.）　P／鈴木健之（Frame）　I／森田雅美（SHUHARI Art Design Production Inc.）

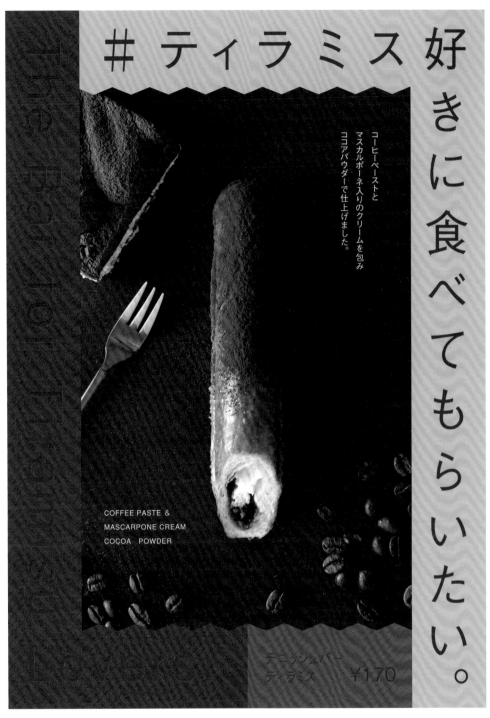

COLOR SCHEME

C70 M75 Y75 K55　　C8 M25 Y57 K0　　C40 M90 Y90 K20　　C35 M80 Y100 K0

海報設計使用的配色，是為了讓提拉米蘇的美味與優雅的照片發揮相乘作用，傳達時尚感而選擇的。根據商品屬性選出的同色系三色，依照希望閱讀文案的優先順序，以及顏色搭配後的美感，經過調整後決定最後的配色。

上田崇史（STAND Inc.）

danish Bar「提拉米蘇」海報

CL／MERMAID BAKERY PARTNERS Co.,Ltd.　AD／上田崇史（STAND Inc.）　P／Tatsuya Suenaga

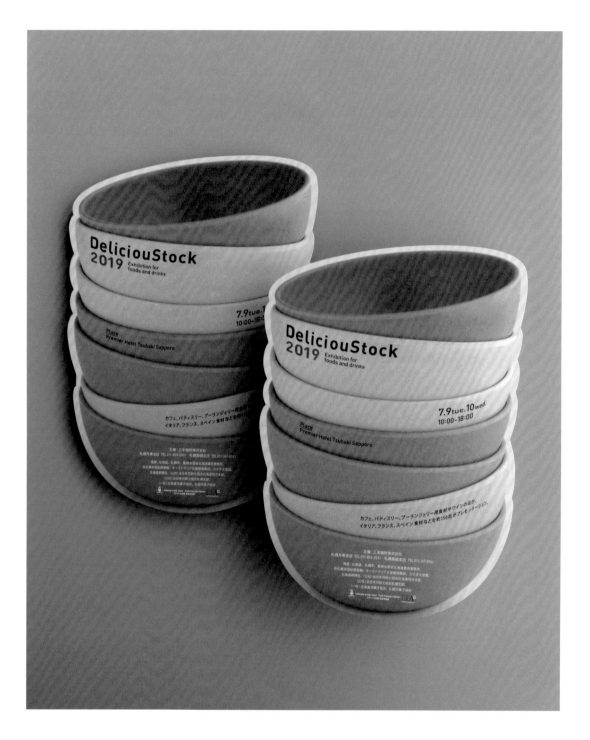

COLOR
SCHEME

C26 M35 Y46 K0　　C46 M77 Y58 K4　　C15 M25 Y40 K0　　C45 M35 Y40 K0　　C15 M50 Y30 K0

這是為美食活動設計的DM，將三種顏色的碗疊起拍攝。考量到目前攝取有益健康的食物已成為潮流，採用自然的色調統一整體。最後再配合器物形狀的輪廓裁切，加強視覺衝擊。

寺島賢幸（寺島設計製作室）

「Delicious Stock」DM

CL／三瓶咖啡　AD／寺島賢幸（寺島設計製作室）　D／光源寺咲希（寺島設計製作室）

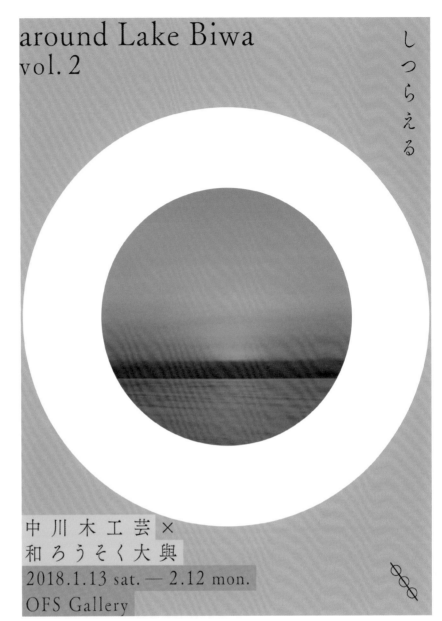

around Lake Biwa
vol. 2

しつらえる

中川木工芸 ×
和ろうそく大與
2018.1.13 sat. — 2.12 mon.
OFS Gallery

around Lake Biwa vol.3

| VARIATION

| COLOR
 SCHEME

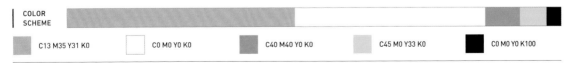

| C13 M35 Y31 K0 | C0 M0 Y0 K0 | C40 M40 Y0 K0 | C45 M0 Y33 K0 | C0 M0 Y0 K100 |

這是介紹琵琶湖周邊工匠的展覽，位於海報中央的是琵琶湖，外圍的白圈象徵湖的周邊。由於展出內容包括木製工藝品與蠟燭，為了讓大家聯想到木頭與火焰的顏色，擷取夕暮時分的琵琶湖風景為主色調。為了與底色的卡其色系形成對比，採用了在照片中依稀可見的綠色做為點綴色。並以字體表現木質的柔韌與火焰、暮色的變化等印象。

汐田瀬里菜

展覽 「around Lake Biwa vol.2 裝飾」 海報

CL／OFS Gallery　AD　D／汐田瀬里菜

191

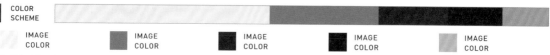

COLOR SCHEME					
IMAGE COLOR	IMAGE COLOR	IMAGE COLOR	IMAGE COLOR	IMAGE COLOR	

「Sweets Works Eclair」的烘焙點心是人氣商品。將甜點師傅的理念「用心盡可能純粹地表現食材的優點」列入考量,設計摺頁時以照片為主。將細緻且種類豐富的烘焙點心陳列在略帶復古風的JB AdeV REGARD大皿,表現手工製作的感覺。

立花賀津子(立花設計事務所)

烘焙點心宣傳摺頁封面

CL／Sweets Works Eclair　D／立花賀津子(立花設計事務所)

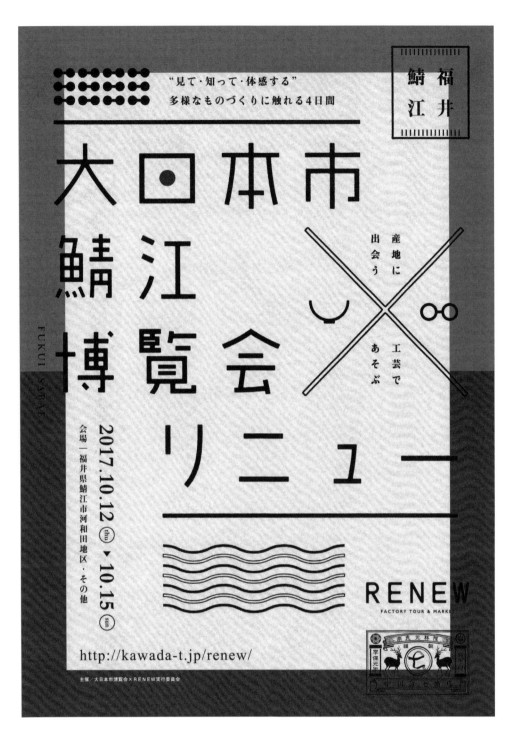

COLOR SCHEME	C13 M12 Y13 K0	C15 M100 Y90 K45	C60 M63 Y100 K20 / C0 M0 Y0 K100

這是在福井縣舉辦的工廠參觀計畫「RENEW」，與中川政七商店共同舉辦的「RENEW×大日本市鯖江博覽會」傳單。因為是傳統工藝活動，所以由傳達出大和與傳統的配色為底色。由於參加者有半數以上是年輕人，字體與符號的搭配盡量明快，試圖表現出新傳統工藝的樣貌。

TSUGI

「RENEW×大日本市鯖江博覽會」傳單

CL／中川政七商店、RENEW實行委員會　AD　D／寺田千夏、新山直廣（TSUGI）　I／寺田千夏（TSUGI）　P／出地瑠以

COLOR
SCHEME

| | C0 M15 Y25 K0 | | C0 M5 Y15 K0 | | C0 M16 Y30 K68 | | C90 M40 Y30 K0 |

這是場以人為主角的活動，不只販售物品，還有由活版印刷相關從業人員舉辦的工作坊與講座。文案標題採用英文手寫字體，呈現復古的感覺，文字彷彿躍出版面般，並採用接近與背景色呈對比的藍色，達到顯眼的效果。左半部的文字與地圖的部分藉由活版印刷更明顯地表現凹凸，其他的部分採用平板印刷的膠印，為版面創造立體層次。

株式會社sato design

「活版 WEST2018」傳單

CL／活版 WEST 實行委員會　AD　D／株式會社sato design

GOLD SILVER

GOLD SILVER

COLOR SCHEME

	DIC620		C0 M90 Y85 K0 R200 G59 B45		C100 M100 Y0 K0 R35 G37 B132

正如「新春美術館」的標題，呈現出新春的喜慶意象與豪華的氛圍。背景以不同透明度的特色金交錯為市松圖樣，產生有和風感的設計。在配置上盡量讓字體的位置與留白的平衡恰到好處。

大津嚴（THROUGH）

Media Cosmos 新春美術館 2020 海報

CL／岐阜市、Media Cosmos 新春美術館實行委員會

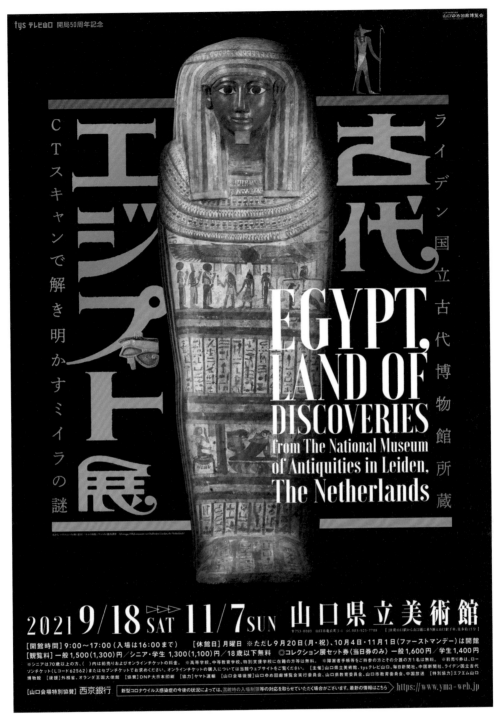

GOLD SILVER

COLOR SCHEME

■ C60 M40 Y40 K100	■ LR輝金色	■ C0 M80 Y80 K10	■ C80 M0 Y30 K10

提到「古埃及」自然會聯想到黃金，因此海報設計採用了輝度特別高的特別色金屬油墨。通常特別色的金色會先以Y100%打底，印出來的效果是偏黃的華麗金色，但這次設計的金色希望帶有歷史感，所以刻意省略底色。紅色與藍色的長帶狀底紋則是呼應木乃伊棺木上的彩繪。藉此搭配讓木乃伊棺木與整體視覺更有一體感。

野村勝久（野村設計工作室）

山口縣立美術館「萊登國立古代博物館館藏 古埃及展」海報

CL／山口縣立美術館　AD D／野村勝久（野村設計工作室）　D／岡田一星（野村設計工作室）

GOLD SILVER

COLOR SCHEME				
C0 M0 Y0 K0 R255 G255 B255	C36 M44 Y95 K0 R179 G145 B39	C0 M0 Y0 K15 R230 G230 B230	C54 M43 Y9 K0 R132 G140 B185	C0 M0 Y0 K80 R89 G87 B87

為了讓海報設計跟李晶玉的畫作達到協調的效果，以畫中象徵性的「金色」做為主色。為了襯托金色，選擇在配色上不衝突的「黑色」與「銀色」為輔助色，形成簡單的色調。另外，金色與圖像中的「天藍色」互補，也為版面帶來視覺上的起伏。

相澤事務所

「尋找歐亞大陸──約瑟夫‧博伊斯與白南準」海報設計

CL／渡邊真也　D／相澤事務所　畫家／李晶玉

COLOR SCHEME

PANTONE 2597C C80 M100 Y0 K0 ／ R84 G27 B134	大日精化工業 LR輝金 C10 M30 Y100 K30 ／ R183 G146 B0

有感於顏色的重要性，主題色設定為紫＋金。這種搶眼的配色源自於德川葵及名古屋城的鯱鉾等與愛知縣有關的事物。將既有的象徵符號「往來的箭頭」與紫、金配色運用在宣傳冊子與商品、會場告示等處。設法讓統一的識別系統透過各種型態散佈在市區，停留在參觀者的視線中。

氏設計

「愛知縣三年展 2019」

CL／Aichi Triennale Organizing Committee　AD　D／氏設計

KASAMA
CERAMIC
AWARD 2020

伝統も
オブジェも
食器も
どんとこい！

KASAMA
CERAMIC
AWARD 2020
笠間陶芸大賞展

作品募集

応募締切｜2020年5月15日（金）

一部｜公募部門
優れた発想と技術による陶芸作品を募集いたします。
伝統を踏まえた表現、オブジェ・立体造形、あるいは実用的な和洋の食器など、ジャンルは問いません。

審査員（五十音順、敬称略）
石崎 泰之（山口県立萩美術館・浦上記念館副館長）｜唐澤 昌宏（東京国立近代美術館工芸課長）｜小山 登美夫（小山登美夫ギャラリー代表）
寺本 守（陶芸家、茨城工芸会長）｜花里 麻理（茨城県陶芸美術館学芸部長）｜藤田 翔一（現代美術画廊代表）

二部｜指名コンペ部門
「生活の器・食器」をテーマに、現代の器シーンに携わるスペシャリストの推薦による
30名程度の作家の作品を紹介し、賞の選考を行います。

推薦委員（五十音順、敬称略）
ナガオカケンメイ（デザイン活動家、D&DEPARTMENT代表）｜新妻 明土（陶芸家）｜橋爪 辰夫（陶芸家）
松本 武明（ギャラリーうつわノート店主）｜広瀬 一郎（桃居店主）

主催｜笠間陶芸大賞展実行委員会、茨城県陶芸美術館

茨城県陶芸美術館
IBARAKI CERAMIC ART MUSEUM
〒309-1611 茨城県笠間市笠間2345番地［笠間芸術の森公園内］
Tel. 0296-70-0011 Fax.0296-70-0012 URL http://www.tougei.museum.ibk.ed.jp/

応募についての詳しい情報は、
茨城県陶芸美術館ウェブサイトを
ご覧下さい。

GOLD SILVER

COLOR
SCHEME

C0 M0 Y0 K100
R0 G0 B0

特別色／LR輝
R190 G161 B109

C0 M0 Y0 K0
R255 G255 B255

這是第一屆笠間陶藝大賞展徵件的海報。為了簡單明瞭地傳達這場展覽與之前的陶藝公募展在概念上截然不同，海報上並沒有出現
「陶藝品」的圖像，只在黑色的底圖上呈現陶藝家手部的動態，設計相當簡單。為了讓手的圖樣更令人印象深刻。印刷時採用比特色
金更耀眼的「LR輝」油墨，以求在眾多公募展海報中綻放異彩。

笹目亮太郎

「笠間陶藝大賞展 作品募集」海報

CL／茨城縣陶藝美術館　AD　D／笹目亮太郎

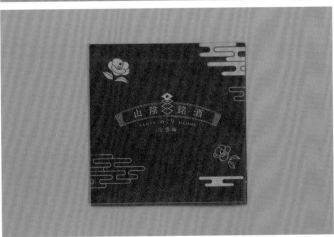

COLOR SCHEME			
C0 M0 Y0 K0	C100 M80 Y50 K50	C40 M40 Y65 K0	C0 M0 Y0 K100

介紹四款山陰銘酒試飲組合的摺頁。依照鳥取＝因幡篇，島根＝出雲篇的系列對比，以「白色的因幡」、「濃紺的出雲」、共通的「金色」表現。紙張預計採用素面阿拉貝爾紙，因此白色的部分將會呈現紙張原色，而濃紺不確定將產生什麼程度的摩擦效果，另外金色也稍微減少Y的數值，印在素面的紙質上不知將呈現什麼樣的濃度，這些都在印刷廠歷經各種嘗試，最後呈現照片中的效果。

SHUHARI Art Design Production Inc.

「山陰地方優質伴手禮 山陰銘酒巡禮 因幡篇・出雲篇」宣傳冊

CL／西日本旅客鐵道 株式會社米子分社　CD／遠藤亨（APPLE HOUSE 有限公司）　AD D／石川誠規（SHUHARI Art Design Production Inc.）　AG／株式會社JR西日本行銷傳播 山陰分公司　PR／高津尚志（株式會社JR西日本行銷傳播 山陰分公司）　製作公司／APPLE HOUSE 有限公司

COLOR SCHEME		
紙色		PANTONE 9183 C

推出新型態佛壇的若林佛具製作所「raison d'être」企畫DM。以佛壇的主要素材木頭為意象，選擇木質色印刷LOGO與商標，並以數位印刷機「SCODIX」施加覆膜，表現立體感與上漆般的增豔效果。高雅簡單的設計不僅符合企畫內容，也希望讓收到的人感到驚喜，想把DM留下來。

內田喜基（株式會社cosmos）

「raison d'être」DM

CL／株式會社若林佛具製作所　CD AD／內田喜基（株式會社cosmos）　D／和田卓也（株式會社cosmos）

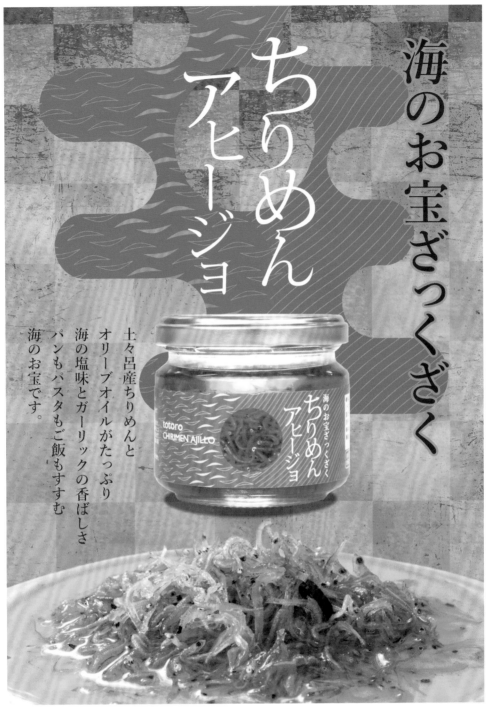

海のお宝ざっくざく

ちりめんアヒージョ

土々呂産ちりめんと
オリーブオイルがたっぷり
海の塩味とガーリックの香ばしさ
パンもパスタもご飯もすすむ
海のお宝です。

COLOR SCHEME

C18 M18 Y87 K0 R220 G200 B48	C31 M40 Y96 K0 R190 G154 B31	C84 M45 Y35 K0 R20 G118 B146	C80 M36 Y4 K0 R6 G133 B196	C0 M0 Y0 K100 R0 G0 B0

為了表現「海中之寶」的概念，並且與產品包裝的海藍色形成對比，主色選擇黃色（金色）。除此之外，商品內容物的照片不含黃色以外的色彩，試圖塑造固定的商品印象。

小野信介（onokobodesign）

「橄欖油封鯷仔魚」海報

CL／高橋水産　D／小野信介（onokobodesign）

Applied Typography 30
日本タイポグラフィ年鑑 2020 作品展

2020年6月18日(木)－8月12日(水)

会場　株式会社竹尾 見本帖本店2F
入場無料

主催　NPO法人日本タイポグラフィ協会
後援　株式会社竹尾
協力　株式会社エス・イー・オー

見本帖本店

GOLD SILVER

COLOR SCHEME

DIC621	C0 M0 Y0 K0 R255 G255 B255	C84 M60 Y18 K0 R41 G102 B210

日本字體年鑑展的海報。由於這是邁入令和年代之後的首屆年鑑展，將「令和」以原型化的圖標表現，「令和」之字體則透過深藍色的影子與圓點樣式代代傳承。為了讓畫面整體散發沉靜的感覺，背景採用銀色。

笠井則幸

日本字體 2020 年鑑展

CL／日本字體協會、竹尾　AD　D／笠井則幸

GOLD SILVER

COLOR SCHEME

HAIPICA E2F銀（紙）	C65 M0 Y0 K0	C0 M0 Y80 K0	C0 M60 Y0 K0

包裝設計大賞展的宣傳海報。將常用於包裝的箱子或瓶罐等容器的輪廓設計成字體。藉由將箱子打開，露出裡面的隔層等，花些巧思將物體轉化為文字。色彩隨機採用青色、洋紅、黃色。直接採用四色印刷的原色，並且不混色，呈現鮮豔的色調。

平井秀和（Peace Graphics）

日本包裝設計大賞 2021 巡迴展 於名古屋

CL／公益社團法人 日本包裝設計協會　AD　D／平井秀和（Peace Graphics）

少数精鋭

A Select Few Colors:
From the DNP Graphic Design Archives
March 1 – June 10, 2018

2018.3.1 (木) → 6.10 (日)

DNPグラフィックデザイン・アーカイブより

の色たち

開館時間 ｜ 午前10時～午後5時（入館は午後4時45分まで）
休 館 日 ｜ 月曜日（4月30日は開館）、3月22日（木）、5月1日（火）※会期前2月28日（水）までは冬期休館、会期後6月11日（月）～6月15日（金）は展示替え休館
入 館 料 ｜ 一般300円／学生200円／小学生以下と65才以上、および障がい者手帳をお持ちの方は無料
主 催 ｜ 公益財団法人DNP文化振興財団／CCGA現代グラフィックアートセンター
〒962-0711 福島県須賀川市塩田宮田1 Phone. 0248-79-4811 http://www.dnp.co.jp/foundation/

GOLD SILVER

COLOR
SCHEME

DIC617 （シルバー）	C100 M0 Y0 K0	C0 M100 Y0 K0	C0 M0 Y0 K100
C39 M32 Y22 K0 ／ R171 G170 B182	R0 G160 B233	R228 G0 B127	R35 G24 B21

為了將「少數精銳色彩」的企畫概念運用於平面設計，刻意採用有限的色彩，實驗性地進行多樣化的色彩表現。考量到印刷時產生的誤差（莫列波紋／偏移），將C、M、K＋銀4色的點點以公釐為單位移開，讓色彩交錯產生的視覺偏移及心理錯位的感覺更立體。另外，藉由使用銀色的特別色，再現彷彿全息圖（hologram）般的氛圍。

遠藤令子（Helvetica Design株式會社）

少數精銳色彩 ： 取自DNP平面設計檔案

CL／公益財團法人DNP文化振興財團 CCGA現代平面設計中心　AD　D／遠藤令子

MUSASHINC ART
UNIVERSITY
DEGREE SHOW
2019

令和元年度 武藏野美術大學

卒業・修了制作展

2020.1.16.thu—1.19.sun
9:00—17:00

武藏野美術大學 鷹の台キャンパス

MAU

GOLD SILVER

COLOR SCHEME					
PANTONE 877 C	C90 M0 Y0 K0	C40 M40 Y0 K0	C82 M0 Y80 K0	C0 M50 Y0 K0	

從海報設計的構圖可以感覺到將作品齊聚於一堂的「集合」，與畢業生出社會的「擴散」，在製作上對圓點散開的方式也相當講究。
每一個圓都象徵著學生，遠看彷彿是整體的動態，近看時可以察覺到色彩與色彩（個性與個性）的互相碰撞，隨著距離不同，觀賞者
的看法也會有所改變。四色印刷的部分藉由Kaleido®完成。

三上悠里

「武藏野美術大學　畢業製作展」海報

CL／武藏野美術大學　D／三上悠里

GOLD SILVER

COLOR SCHEME

C0 M0 Y0 K100　　　DIC607　　　C0 M0 Y0 K0

九州ADC AWARD獎的海報。福岡、大分、宮崎、鹿兒島、熊本、長崎、佐賀、沖繩、山口九縣的特殊字體以均等的面積隨機配置，並搭配偏綠的銀色。版面呈現各縣不同個性之餘，也表現出九州是一個整體。傳單採用同樣的設計，但採用偏紅的銀色。

吉本清隆（吉本清隆設計事務所）

「KYUSHU ADC AWARD 2018」海報

CL／九州 Art Directors Club　AD　D／吉本清隆　CW／手島裕司

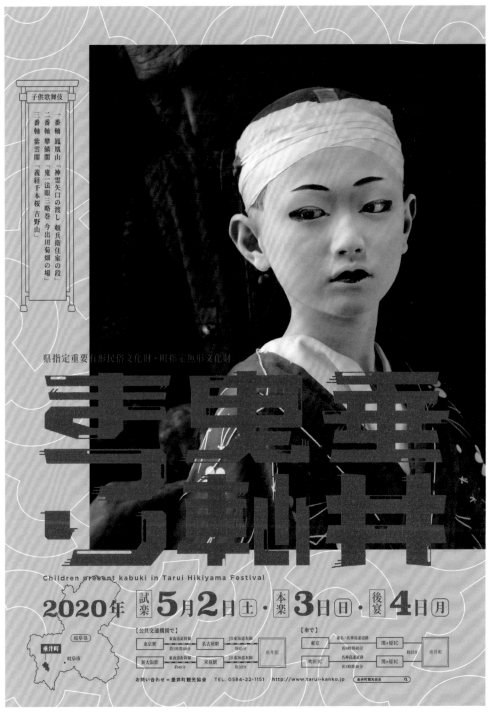

GOLD SILVER

COLOR SCHEME		

攝影（黑白）	DIC621	C0 M100 Y90 K0 R197 G0 B37

為了襯托黑白照片凜然的神韻，背景採用銀色的特別色。版面上的字體選擇紅色，即使隔著一段距離看依然顯眼，透過配色與設計，試圖傳達地域傳統節慶的氣氛。

大津嚴（THROUGH）

垂井曳軸慶典 海報

CL／垂井町公所

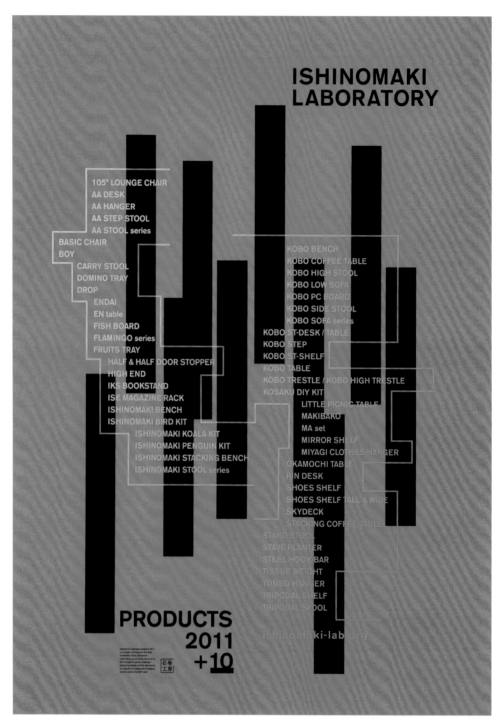

ISHINOMAKI
LABORATORY

105° LOUNGE CHAIR
AA DESK
AA HANGER
AA STEP STOOL
AA STOOL series
BASIC CHAIR
BOY
CARRY STOOL
DOMINO TRAY
DROP
ENDAI
EN table
FISH BOARD
FLAMINGO series
FRUITS TRAY
HALF & HALF DOOR STOPPER
HIGH END
IKS BOOKSTAND
ISE MAGAZINE RACK
ISHINOMAKI BENCH
ISHINOMAKI BIRD KIT
ISHINOMAKI KOALA KIT
ISHINOMAKI PENGUIN KIT
ISHINOMAKI STACKING BENCH
ISHINOMAKI STOOL series

KOBO BENCH
KOBO COFFEE TABLE
KOBO HIGH STOOL
KOBO LOW SOFA
KOBO PC BOARD
KOBO SIDE STOOL
KOBO SOFA series
KOBO ST-DESK / TABLE
KOBO STEP
KOBO ST-SHELF
KOBO TABLE
KOBO TRESTLE / KOBO HIGH TRESTLE
KOSAKU DIY KIT
LITTLE PICNIC TABLE
MAKIBAKO
MA set
MIRROR SHELF
MIYAGI CLOTHES HANGER
OKAMOCHI TABLE
RIN DESK
SHOES SHELF
SHOES SHELF TALL & WIDE
SKYDECK
STACKING COFFEE TABLE
STAND STOOL
STAVE PLANTER
STEEL HOOK BAR
TISSUE WEIGHT
TOMBO HANGER
TRIPODAL SHELF
TRIPODAL STOOL

ishinomaki-lab.org

PRODUCTS
2011
+10

GOLD SILVER

COLOR
SCHEME

| | TOKA VIVA DX500 | | 女神 super black | | LR輝銀 |

這是家具製造商的品牌海報。以象徵十塊木材的長條表現十週年，和螢光橘的背景形成高度反差。在版面上垂直與水平曲折的直線，
會隨著背景轉變為橘色或銀色，呈現富有動態的印象。品牌推出的家具製品名稱以銀色印刷，因此橘色的背景、黑色的形狀、銀色的
家具名稱依色彩分成三層，立體地重疊。

KAISHITOMOYA（room-composite）

「石卷工房2021」海報

CL／石卷工房　AD　D／KAISHITOMOYA（room-composite）

COLOR SCHEME			
■ 888 black	■ Pantone802C	▨ LR輝銀	

為WEB製作公司設計的海報。在電腦剛問世時常見於銀幕（CRT）的黑底印上綠色的光，成為既定的風格。為了讓海報上的綠帶有光的印象，選擇螢光綠。透過電腦下指令畫線描繪出的僵硬文字型態，隨著多角形的不同邊會有微妙的粗細變化，表現在黑暗空間中發光的樣子。拍攝「手的動作」的照片經過漸層處理，以銀色印刷。

KAISHITOMOYA（room-composite）

「tebito 2016」海報

CL／tebito　AD　D／KAISHITOMOYA（room-composite）　P／星川洋嗣

GOLD SILVER

COLOR SCHEME					

特別色 銀　　　　C5 M0 Y100 K0　　　　C40 M40 Y100 K0　　　　C20 M20 Y50 K0

ART NAGOYA是在飯店舉辦的藝術活動，將客房轉變為藝廊。因此以文字模擬門，加以插圖化。從門的對面有光透過來。光的印刷分色是Y100%＋C5%。由於添加微量青色，看起來彷彿螢光色。模糊散發微光的部分，為了避免漸層的色調分離，以點點表現。背景整體印刷成銀色，製造華麗的印象。

平井秀和（Peace Graphics）

ART NAGOYA 2020

CL／ART NAGOYA 實行委員會、株式會社TOKEN　AD　D／平井秀和（Peace Graphics）

GOLDSILVER

COLOR SCHEME					
C0 M0 Y0 K0	C60 M40 Y40 K100	女神No.7100 super sliver	C60 M0 Y40 K0	C60 M0 Y0 K0	

以作品令人印象深刻的「眼」為意象，描繪同心圓製作主視覺圖。為了呈現出會隨著光線閃耀變化的「眼」，背景的主題採用銀色。
另外，雕塑作品雙眼的色彩分別是「藍＝海藍」、「藍綠＝森林綠」，也將此特色運用在英文的標題LOGO上。

野村勝久（野村設計製作室）

北九州市立美術館 「三澤厚彦 ANIMALS 2021 IN KITAKYUSHU」展海報

CL／北九州市立美術館　AD D／野村勝久（野村設計製作室）　D／岡田一星（野村設計製作室）

GOLD SILVER

COLOR SCHEME		
C82 M0 Y0 K0	DIC-C-295（銀）	C0 M88 Y93 K0

以銀色印刷展覽作品中的圖文日記，配置在整個版面。水藍色的「Nikki」字樣塗鴉，是將實際噴漆的字體掃描後使用。噴漆而成的字體與稍微帶點斑駁的紅色文字要素，表現出隱藏在展覽名稱的主題。

宗幸（UMMM）

「Co-jin Collection 6ix Nikki」展覽傳單

CL／京都身心障礙者文化藝術推進機構 art space co-jin　D／宗幸（UMMM）

GOLDSILVER

COLOR
SCHEME

| | DIC621 | | C0 M0 Y0 K100 |

舉辦於岡山縣湯鄉溫泉的谷崎泰特拉演講傳單。設計時收到了谷崎教授的宣傳照，因覺得其目光炯炯有神，因此以銀色印刷與墨色這兩色為基調，襯托出訊息的重要性與地方所需的公民驕傲，展現內斂的光彩。

鈴木宏平（nottuo）

「谷崎泰特拉演講」傳單

CL／季譜之里　D／鈴木宏平（nottuo）

MONOTONE

COLOR VARIATION

COLOR SCHEME

☐ C0 M0 Y0 K0	■ C0 M0 Y0 K100

此為位於新潟縣阿賀野市（舊名水原町），自江戶時代傳承至今的越後龜紺屋藤岡染工場慶賀成立270週年的海報。設計週年紀念LOGO時運用既有的商標，融入海報設計中。採用品牌的關鍵色：黑與白，藉由簡潔的用色表現傳統、威嚴及力道。

Frame

「藤岡染工場創立 270 週年」海報

CL／越後龜紺屋 藤岡染工場　AD　D／石川龍太（Frame）

MONOTONE

COLOR SCHEME		
DIC543	DIC582	C0 M0 Y0 K0

這是在理髮店內裝飾用的海報。為了與店內沉穩的配色達到協調的效果，以灰色與黑色兩種特別色構成。色彩的濃淡以粗點表現，遠看與近看時的視覺效果有所不同。由於重心稍微有些往上，整體的配置除了稍微有些不安定感，也略帶緊張感。藉由重疊細點以及採用細線，表現造型師用心且細膩的工作情景。

前川景介（room-composite）

「CITA2016」海報

CL／CITA　AD　D／前川景介（room-composite）

TONE-F
EXHIBI-
TION

2月8日(水)-3月31日(金)
会場：ペーパーボイス東京
9:00〜17:00 土日祝 休み

印刷／日研美術株式会社／デザイン・ディレクション：三上悠里



MONOTONE

COLOR
SCHEME

C26 M20 Y19 K0	C4 M9 Y11 K0	C47 M39 Y38 K0	C72 M67 Y73 K30	C60 M56 Y58 K3

掃描有灰色漸層的紙TONE-F，調整影像色彩後再以CMYK重現。完全以紙張色彩的漸層構成海報。

三上悠里

「TONE-F EXHIBITION」宣傳用海報

CL／平和紙業　D／三上悠里

219

MONOTONE

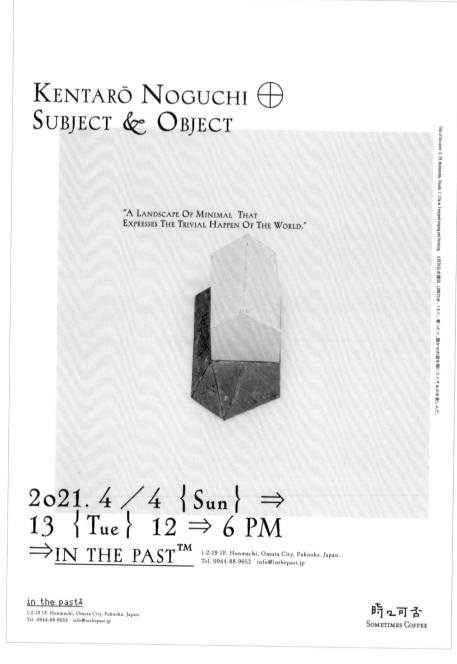

COLOR SCHEME

C13 M6 Y7 K0 C0 M0 Y0 K0 C60 M50 Y28 K0

在製作白色房屋型的立體作品之後，模擬光線投射映出的影子也做成立體作品，讓這兩者互為對照，成為「Subject & Object」系列作品。配色設計以「白與黑」為基調，傳達讚賞寂靜的作品氛圍，以簡單的作品圖像做為主視覺。在表現影子時以光照射，而影子彷彿生物般出現，帶來巫術般的印象，因此字體也以符號般形成咒語似的氣氛。

定松伸治（THISDESIGN）

野口健太郎 「主體與客體」展 傳單

CL／in the past™　AD　D　P　CW／定松伸治

COLOR SCHEME		

C0 M0 Y0 K0 C0 M0 Y0 K15 C0 M0 Y0 K100

在福岡市「TanneL」藝廊舉辦「白色街道」展覽的對折傳單設計。在設計上如標題般直接呈現白色印象。展覽的概念是在白色的空間裡排列出房屋形狀的立體作品，以「創造白色街道」為概念，所以在大片留白中安排作品。讓作品與影子的色調顯得協調，不破壞白色印象，呈現不可思議的立體感，在傳單背面隨機排列出製作過程的照片。

野口劍太郎（SHIROKURO）

作品展「白色街道」宣傳傳單

CL／4696-1616 D／野口劍太郎（SHIROKURO）

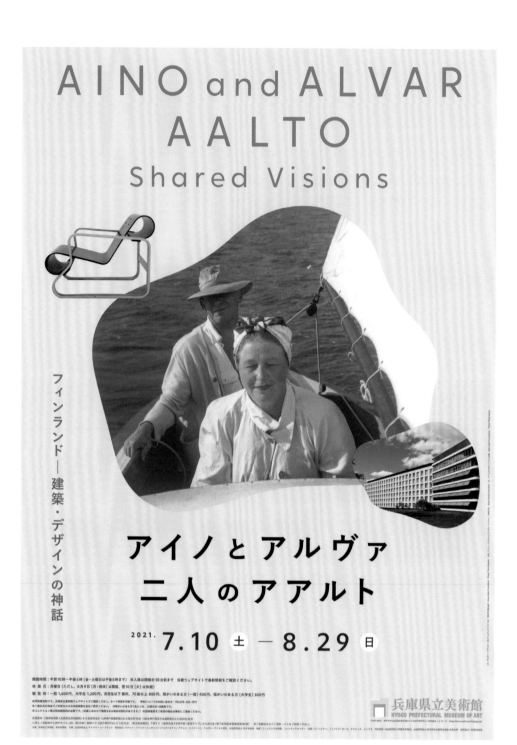

MONOTONE

COLOR SCHEME

| C11 M8 Y8 K0 | C0 M0 Y0 K100 | C0 M0 Y0 K0 | C70 M40 Y0 K0 | C0 M80 Y70 K0 |

介紹活躍於世界的芬蘭現代主義建築師Alvar Aalto，與跟他一起工作的妻子Aino Aalto活動軌跡的展覽宣傳海報。以兩人的合影為主視覺，照片輪廓裁切成夫婦代表作之一的玻璃器皿形狀。為了靈活運用融入自然主題的有機形狀，背景選擇沉靜的灰色，而佔面積比例較大的主標題採用照片裡也有的藍色。

近藤聰（明後日設計製作所）

「愛諾與阿爾瓦‧阿爾托夫婦，芬蘭建築‧設計的神話」展覽宣傳海報

CL／兵庫縣立美術館　AD／近藤聰（明後日設計製作所）　D／井澤真優（明後日設計製作所）

美意識という道標。
松山光明展

人間が生きることの大切さが美意識であり、それを
高めることがデザインの仕事である。福井のデザインを
牽引してきた、松山光明の情熱と志の人生の軌跡。
◎福井市美術館　◎令和2年1月30日（木）〜2月5日（水）
午前9時〜午後5時15分（最終日は4時まで）◎入場無料
主催／松山光明展実行委員会、福井県デザイナー協会　後援／福井新聞社、FBC、
福井テレビ、FM福井、ウララコミュニケーションズ、福井工業大学、仁愛女子短期大学

COLOR
SCHEME

C47 M38 Y40 K0　　　　C0 M0 Y0 K100

在美術館舉辦的平面設計師回顧展。這是介紹福井縣設計界先驅暨重要前輩松山光明先生的展覽宣傳。製作海報時，謹記著松山老師
設計時注重篤實穩健、有力而簡單的特質。印刷時在NK貝魯內・金屬色澤的紙張印上墨色。

中野勝巳（有限公司　中野勝巳設計室）

「松山光明展」傳單

CL／福井縣設計師協會　AD　D／中野勝巳　PD／西畑敏秀

[GRAVURE]
Tsutomu Ono
Exhibition

2020.12.13 –
2020.12.20
11:00 – 20:00

Gallery TSUKIGIME
3-12-4 Higashiyama,
Meguro-ku,Tokyo

COLOR
SCHEME

IMAGE COLOR IMAGE COLOR IMAGE COLOR IMAGE COLOR

新銳攝影師小野努以寫真偶像為主題的作品展。以「裏起、隱藏、隱約的性感」的攝影概念為出發點，將拍攝的影像與水滴的圖層重疊後，再度攝影製作成海報。照片的色彩明度也是考量到配色的效果所做。

原健三（HYPHEN）

個展 「[GRAVURE] Tsutomu Ono Exhibition」

CL／小野努　AD D／原健三（HYPHEN）

COLOR SCHEME

C17 M12 Y8 K0
R218 G221 B228

C0 M0 Y0 K100
R0 G0 B0

採用無彩色色調容易形成對比強烈的設計，不過由於想要表現質地柔軟與清潔的印象，使用了灰黑搭配。並不是整面純粹的灰色，而是實際運用照片背景的濃淡，藉由不明顯的漸層與陰影，帶來張力的同時，也表現出整體的縱深。

ATSUSHI ISHIGURO（OUWN）

成衣「免燙襯衫」視覺海報

CL／THE SUIT COMPANY　PR／HAKUHODO magnet INC.　CD／YUYA SASAKI　AD　D／ATSUSHI ISHIGURO（OUWN）

BUILD A WALL
AROUND ONESELF

AM 6:20

COLOR SCHEME

| C0 M0 Y0 K20 | C0 M0 Y0 K30 | C0 M0 Y0 K45 | C0 M0 Y0 K75 | C0 M0 Y0 K90 |

以充滿奇想的女孩在一天內的情感變化為主題，舉辦海報展。其中一幅「AM 6:00的慵懶」則是充分展現明度差異的作品。運用鉛筆、壓克力顏料等各種素材，在 Illustrator合併路徑，運用同系色的搭配依然能襯托出空間感。

網川裕一（株式會社SOLO）

「solo exhibition」 海報

CL／SOLO Co., Ltd. 　AD　D／網川裕一（株式會社SOLO）　P／當瀬真衣

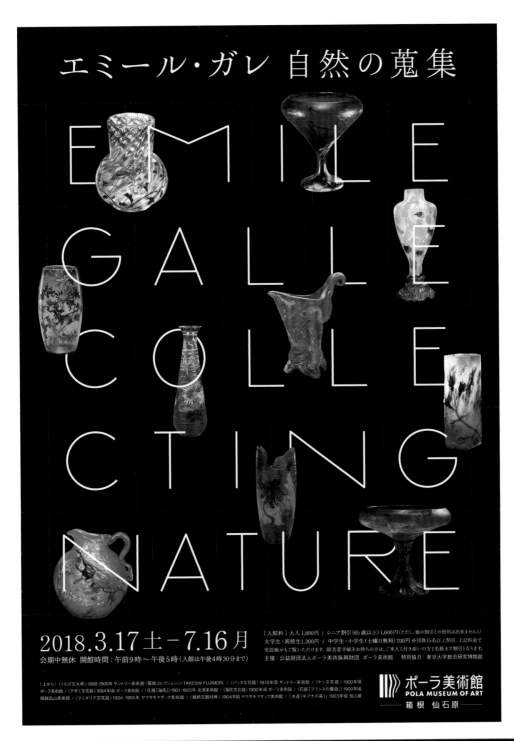

COLOR SCHEME

■ C60 M60 Y40 K100 □ C0 M0 Y0 K0

因為展覽名稱的「蒐集」兩字，讓格線如架層般，文字與作品井然有序地排列其中。出於展示品受到聚光燈照射的靈感，將背景安排為黑色，彷彿玻璃作品浮現在一片漆黑之中。

underline graphic

「埃米爾‧加萊──自然的蒐集」傳單

CL／POLA美術館　AD／石田清志　D／坪田理美

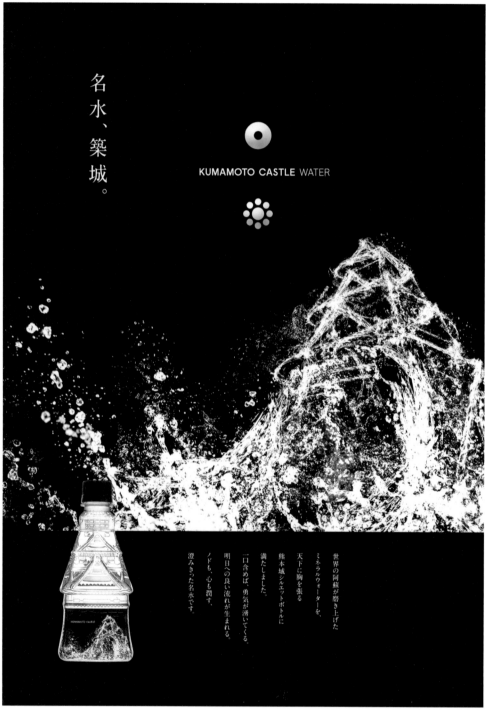

名水、築城。

KUMAMOTO CASTLE WATER

世界の阿蘇が磨き上げた
ミネラルウォーターを、
天下に胸を張る
熊本城シルエットボトルに
満たしました。
一口含めば、勇気が湧いてくる。
明日への良い流れが生まれる。
ノドも、心も潤す。
澄みきった名水です。

COLOR
SCHEME

C30 M30 Y30 K100	C0 M0 Y0 K0	C52 M42 Y48 K0	C58 M45 Y24 K0	C85 M0 Y0 K0

以熊本城造型的瓶身，裝盛南阿蘇泉源的礦泉水，就是KUMAMOTO CASTLE WATER。設計時以「水之熊本城」傳達這個概念的主視覺。拍攝水花，表現富有名城氣派的熊本城。威風凜凜的城堡印象則以黑色塑造。水滴的透明感與黑色的濃度是在摸索中決定百分比。藉由對比的白襯托出黑色的深。加藤清正與細川家的兩種家紋則結合了水的意象，使用水藍色的漸層設計。

吉本清隆（吉本清隆設計事務所）

「KUMAMOTO CASTLE WATER」海報

CL／hicom株式會社　AD　D／吉本清隆　Retoucher／清原健太郎　CW／手島裕司　P／川畑和貴

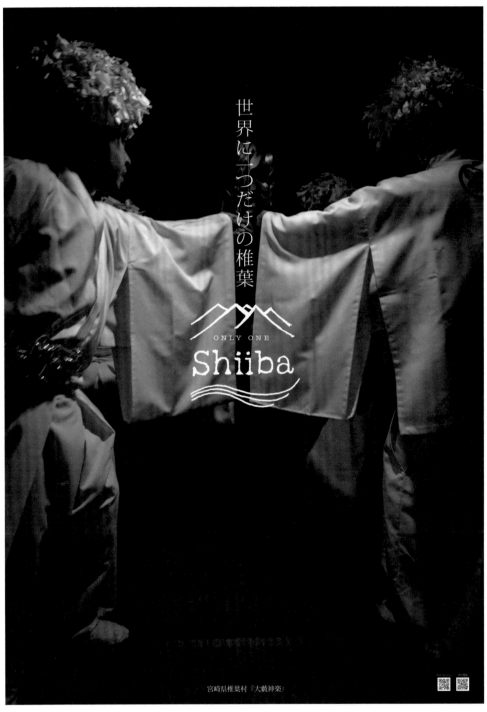

世界に一つだけの椎葉

ONLY ONE
Shiiba

宮崎県椎葉村『大藪神楽』

COLOR SCHEME

C86 M80 Y80 K70	C7 M9 Y14 K0	C50 M50 Y55 K0	C68 M52 Y87 K10
R28 G21 B20	R240 G233 B221	R146 G128 B112	R97 G108 B68

這幅觀光海報運用了神樂的照片。為了傳達身穿白衣配合神樂舞蹈的神聖氛圍，降低照片的彩度，使用接近無彩度的配色。在閱讀中央的文案時，也試圖讓榊木葉的綠色映入眼簾。

小野信介（onokobodesign）

「椎葉村」觀光海報

CL／宮崎縣椎葉村　D／小野信介（onokobodesign）

COLOR
SCHEME

C0 M10 Y15 K40 C0 M0 Y0 K0

神戶市既是大都市，也有豐富的農漁物產，以在城市地域推廣有「農」的生活風格「都市農業」（Urban Farming）為主題，做為事業一環舉辦企畫展的宣傳傳單。以單色呈現在神戶市實際採收的蔬果剖面，試圖讓觀賞者感到農產品的形狀與質感。連續反覆的展覽標題，也出現在會場與網頁上。

近藤聰（明後日設計製作所）

展覽宣傳「KOBE URBAN FARMING week」傳單

CL／神戶市　AD D／近藤聰（明後日設計製作所）　P／岩本順平

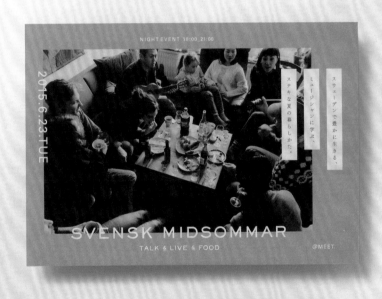

COLOR SCHEME					

IMAGE COLOR	IMAGE COLOR	IMAGE COLOR	IMAGE COLOR	IMAGE COLOR

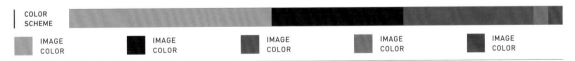

以「向樂手效法瑞典夏季的生活方式，過著富足的生活」為題，從瑞典邀請打擊樂演奏家Petter Berndalen與Yaneka，舉辦講座與合作音樂會。以暖灰色為背景，穿插瑞典家庭派對及菜餚的照片，搭配象徵國家代表色的深藍色字體，製作出傳達北歐靜謐氛圍的傳單。

COMMUNE

TALK & LIVE EVENT「SVENSK MIDSOMMAR」傳單

CL／公司發起企畫活動　CD AD PL D P／上田亮（COMMUNE）　Artist／Petter Berndalen、Yaneka

COLOR
SCHEME

	C0 M0 Y0 K0		C0 M0 Y0 K100		C0 M100 Y100 K10

「GALLERYN安政」位於福岡縣浮羽市，據說此藝廊是將建於安政三年，位於主屋旁的倉庫改裝成的。這裡曾舉辦奇妙的吉祥物展，這是傳單設計。以白色牛皮紙表現「倉庫白漆喰壁」的質感，為了展現不可思議的存在感，運用活版印刷。墨水微妙的磨擦痕跡與輕微的凹凸，使得效果並不單調，與作品的氣氛相符。選用紅色讓QR CODE看起來像落款，展現和風的印象。

野口劍太郎（SHIROKURO）

吉祥物展覽「良藥苦口」傳單

CL／4696-1616 D／野口劍太郎（SHIROKURO）

INSIDE

COLOR SCHEME

| C0 M0 Y0 K0 | C20 M20 Y25 K0 | C80 M75 Y70 K30 | C15 M25 Y75 K20 |

精選全世界單一年份葡萄酒販售的公司「THE HOUSE OF OTIUM」宣傳冊。封面以添加些微粉紅黃的灰為底色，LOGO與標誌藉由燙金襯托出高級感。另外，使用的紙張採用略帶黃的米白色，讓照片與文字的視覺效果更柔和。

內田裕規（HUDGEco.,ltd）

「THE HOUSE OF OTIUM」宣傳冊

CL／THE HOUSE OF OTIUM　AD／內田裕規（HUDGEco.,ltd）　D／松倉健太郎

COLOR SCHEME				
IMAGE COLOR	IMAGE COLOR	IMAGE COLOR	IMAGE COLOR	IMAGE COLOR

愛媛縣頗富歷史的釀酒商「雪雀酒造」將包裝設計更新，試圖卸下過往的印象再進化。以「透過與時俱進的酒造與設計，創造出新的日本酒」為概念，開發品牌LOGO，過程包括塑造品牌故事及選定酒瓶，設計酒標、包裝、各種促銷宣傳等。酒標設計運用日本傳統色，藉由徹底改頭換面的新酒瓶照片與強烈的訊息，直接而簡潔地提出訴求。

正岡昇（Simple Inc.）

「雪雀」全新換裝海報

CL／雪雀酒造株式會社

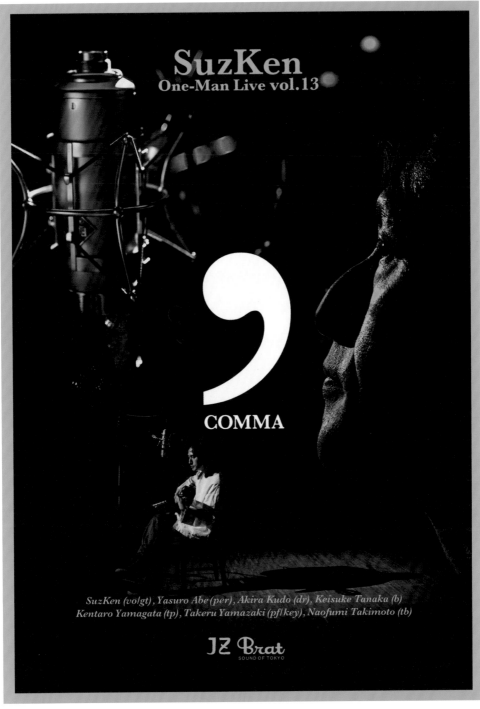

COLOR SCHEME

C90 M87 Y87 K78	C80 M0 Y20 K0	C0 M0 Y20 K0

最近的宣傳變成以網頁為主，因此選擇能夠觸摸到質感的紙張做為媒介，紙張也給人隨著時間劣化、彩度會稍微減弱的印象。黑白與藍的配色，是受到紐約Blue Note Records封套設計的影響。同時藉由在無彩色反映出靜謐藍色火焰的意象，表現標題「COMMA」蘊含著演奏者克服自身罹患的大病，以此做為分水嶺的隱喻。

堀川達也（horikawa design office）

SuzKen One Man Live 'COMMA' Flyer

CL／Tribalphonics　D／堀川達也　P／宮本昭二　會場／JZ Brat

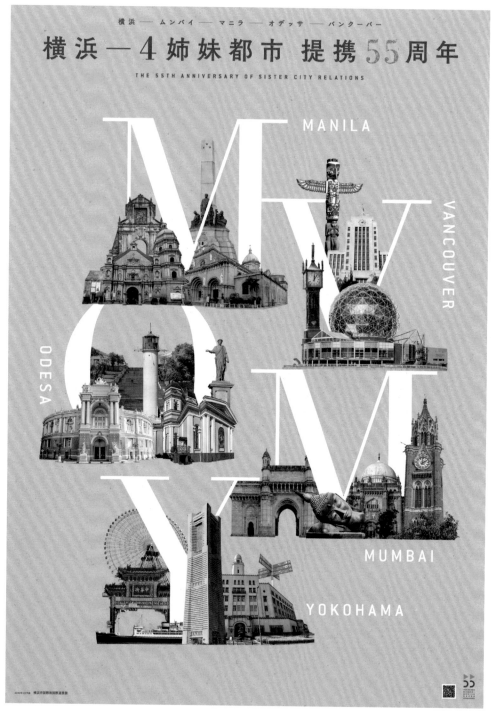

横浜 — ムンバイ — マニラ — オデッサ — バンクーバー

横浜—4姉妹都市 提携55周年

THE 55TH ANNIVERSARY OF SISTER CITY RELATIONS

MANILA

VANCOUVER

ODESA

MUMBAI

YOKOHAMA

COLOR SCHEME

C21 M17 Y17 K0	C0 M0 Y0 K0	C15 M0 Y0 K80
R208 G208 B206	R255 G255 B255	R77 G83 B87

以泛灰的色調，表現橫濱與孟買、馬尼拉、奧德薩、溫哥華四座城市維繫55年的友好關係。藉著採用中間色「灰」，除了表示中立，也能與各種各樣的色調協調，在保有高雅沉穩氣氛的同時，以色彩表現「友好＝聯繫」。為了襯托當作主視覺的城市照片，刻意嘗試選擇彩度低的配色。

相澤事務所

「橫濱市與四姉妹市 交流55週年紀念」海報設計

CL／橫濱市　D／相澤事務所

BICOLORE

長崎大学の女性管理職（教授）の割合は12%。この数字が示す現実に、今いちど、男女関係なく目を向けて欲しいと思うのです。男性は仕事を頑張るべき。女性は家庭を守るべき。自分らしく生きる前に、男らしく、女らしく生きることを選ばざるを得なかった。違う選択をすることすら思いつかなかった人生があることを、まずは知ってほしいのです。そして、あなたにも起こるかもしれないことだと伝えたいのです。長崎大学のダイバーシティ推進センターでは、女性研究者のキャリアアップを「仕組み」と「資金」で具体的にサポートしています。例えば、海外派遣時の助成。加えて、派遣中に講義を担当する代替者の雇用も支援しています。新たに教授になった女性研究者には、スタートアップの助成も。出産、育児の時も、頼ってください。研究が好きで、この仕事で生きていきたいと願う女性が、悪気なく押し付けられる女性らしさに屈せずに仕事に打ち込めるよう、私たちはあなたを守り、応援します。一見、女性優遇にも思えてしまうこの制度は、男性を男らしい生き方から解放してくれるものでもあります。女性が自分らしく生きることで、男性も自由を手に入れられるという考え方。男女関係なくみんなが自分らしく生きていけることがダイバーシティなのです。自分らしい生き方をあきらめる人をなくしたい。誰にも、世の中にも遠慮せずとことん頑張ってほしい。女性研究者の皆さん、ぜひこの制度を、そして私たちを活用してください。

女性優遇？

文部科学省科学技術人材育成費補助事業（2019〜2024年度）
「ダイバーシティ研究環境実現イニシアティブ（先端型）」

●新規上位職の研究助成
　新たに教授に登用された女性研究者のスタートアップを支援

●海外派遣助成
　短期や長期の海外派遣を通じて研究力向上を支援
　海外派遣中の教育・講義の代替者を支援

●英語論文作成費助成
　英語論文校正・校閲費用の一部を支援

ダイバーシティ推進学習プログラム開発
管理職・教職員・学生それぞれを対象としたプログラムの履修

働き方見直しプログラム　医療・医学研究分野の強化

2024年までの目標

上位職（教授）女性比率	新規採用研究者の女性比率
12% → 16%	31% → 33%

国立大学法人長崎大学
ダイバーシティ推進センター
長崎市文教町1-14　TEL.095-819-2889
https://www.cdi.nagasaki-u.ac.jp/

長崎大学は本気です。

BICOLORE

COLOR SCHEME

C0 M0 Y0 K0	C0 M100 Y100 K0	C0 M0 Y100 K0

這是幅以文案為主體的海報設計。由配色與整體的配置，襯托文案標題與本文。主要採用可以直接吸引目光的紅色。背景中的「12%」字形與圓形圖表選擇黃色，既不妨礙辨識度，又能喚起注意力。

DEJIMAGRAPH Inc.

「優待女性？」多樣性研究環境實現主導（前衛型）海報

CL／Nagasaki University Center for Diversity and Inclusion　AD　D／羽山潤一（DEJIMAGRAPH Inc.）　CD　CW／MURAKAWA MARUCHINOYŪKO（DEJIMAGRAPH Inc.）

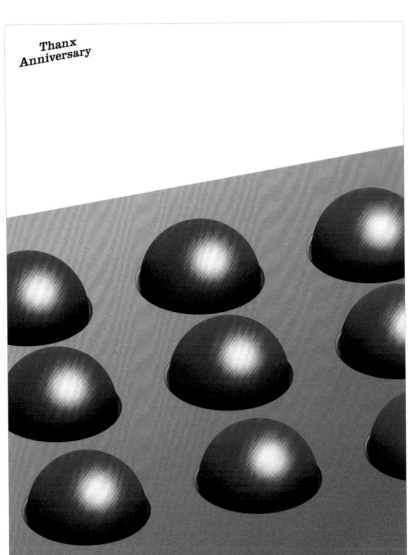

Thanx
Anniversary

Thank you
for
7years

Hokkaido Italian bar Veggy
Celebration party 2017.08.28 Mon.

VARIATION

COLOR
SCHEME

| C69 M18 Y89 K0 | C16 M100 Y97 K0 | C0 M0 Y0 K0 | C0 M0 Y0 K10 | C0 M0 Y0 K100 |

慶祝義大利餐廳開幕7週年的海報，這家餐廳的LOGO是番茄。設計的概念是「番茄工廠」，頗富喜感地呈現過去7年間餐廳營運的情景。配色採用番茄色，彷彿鮮紅番茄般的圓球，在像莖的各種綠色機械表面上滾動。文字尾隨著番茄的動作配置，彷彿正在表現球體如何移動。由許多番茄呈現出的一連串動態，訴說著餐廳在這7年間的奮鬥歷程。

野村奏（STUDIO WONDER）

「Veggy 之家 7 週年」海報

CL／株式會社WONDER CREW　AD　D／野村奏

239

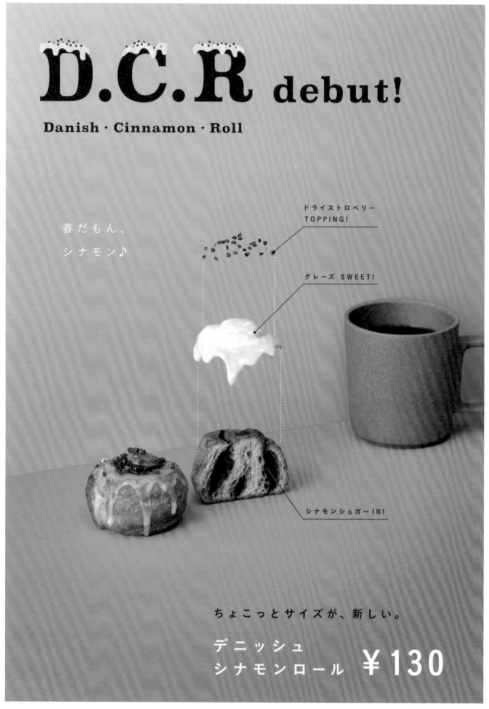

BICOLORE

COLOR SCHEME		
C60 M20 Y5 K0	C8 M60 Y5 K0	C45 M100 Y100 K25

趁著宣傳新產品的機會，試圖塑造出品牌彷彿來自紐約，既獨特又流露時尚感的氣氛，因此背景主要以藍色與粉紅色的平面構成。配色不是根據味覺的聯想，而是以色彩流露的故事性決定，這應該是我用色時主要的考量。

上田崇史（STAND Inc.）

丹麥條「丹麥肉桂捲」海報

CL／MERMAID BAKERY PARTNERS Co.,Ltd.　AD／上田崇史（STAND Inc.）　CW／神尾香奈子　P／枝川昌幸

URA

COLOR
SCHEME

■ PANTONE 806 C ■ PANTONE 801 C

圖為津山市發行的免費刊物 《Tu》，以「Take free」為隱藏的主題。為了讓免費刊物在讀完後不會直接遭到丟棄，在報紙兩面印上鮮豔的色彩以便再次使用，透過圖像化的要素讓整體有一致感。

谷口由佳（nottuo）

「Tu vol.01」免費刊物

發行／ＮＰＯ法人 Marui Engagement Capital　企畫 編輯／平澤洋輔（conote inc.）　攝影 文／平澤洋輔（conote inc.）、鍋島奈保子　D／谷口由佳（nottuo）

COLOR SCHEME			
IMAGE COLOR	C0 M0 Y0 K0	TOKA極光線	TOKA酒神洋紅

由於這場展覽是從「諷刺畫」的角度，重新聚焦於古典繪畫巨匠的作品，為了讓摺頁的用色與配置跟作品形成反差，以螢光色與橫紋等要素構成版面，希望能吸引古典西洋繪畫迷以外的民眾。另外，印刷除了採用單色調、兩種螢光特別色，也將從畫作擷取的圖像做上光效果，隨著光線從不同角度照射，觀感也有所不同。

坂田佐武郎（Neki inc.）

「哥雅 理性的睡去——《Los Caprichos》中的奇想與創意」展覽摺頁

CL／伊丹市立美術館　AD　D／坂田佐武郎（Neki inc.）　助理設計師／桶川真由子（Neki inc.）

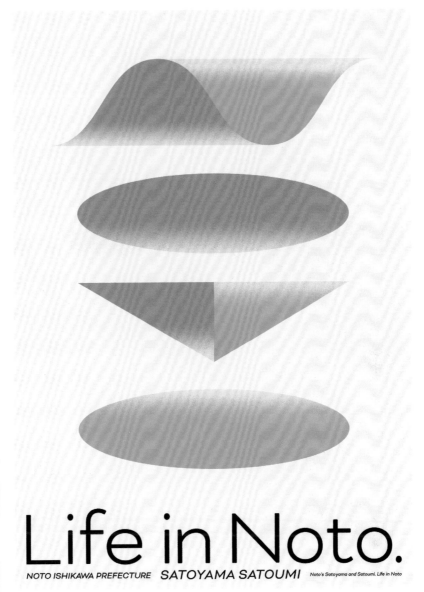

VARIATION

Life in Noto.

Life in Noto.

COEXISTENCE withNATURE

Life in Noto.

NOTO ISHIKAWA PREFECTURE *SATOYAMA SATOUMI* *Noto's Satoyama and Satoumi. Life in Noto*

COLOR SCHEME

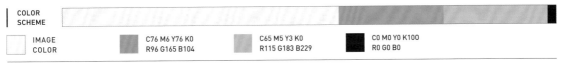

IMAGE COLOR	C76 M6 Y76 K0 R96 G165 B104	C65 M5 Y3 K0 R115 G183 B229	C0 M0 Y0 K100 R0 G0 B0

以石川縣能登半島的里山里海為意象，設計視覺圖像。山脈以層積的綠表現，海洋則是湧出的藍。在圖像中「NOTO」的字體沒有輪廓，純粹以色彩的分界表現。

中林信晃（TONE Inc.）

「能登的里山里海」視覺圖像

CL／TONE Inc.　HOHOHOZA金澤　D／宇津木園子、中林信晃、安本須美枝

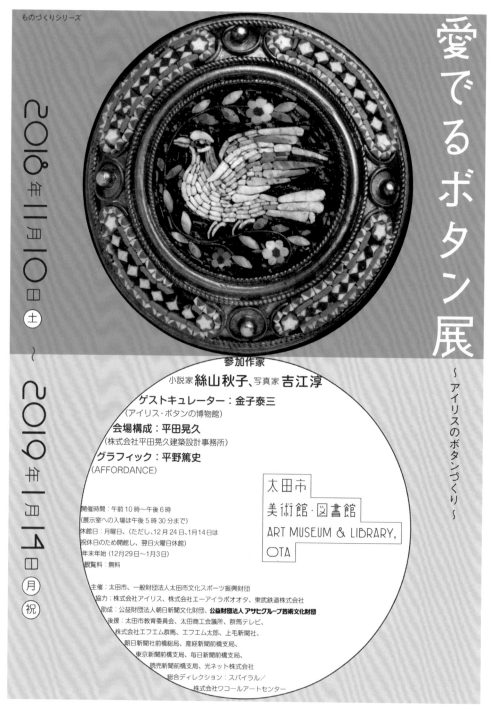

ものづくりシリーズ

愛でるボタン展

〜アイリスのボタンづくり〜

2018年11月10日（土）〜2019年1月14日（月・祝）

参加作家

小説家 絲山秋子、写真家 吉江淳

ゲストキュレーター：金子泰三
（アイリス・ボタンの博物館）

会場構成：平田晃久
（株式会社平田晃久建築設計事務所）

グラフィック：平野篤史
（AFFORDANCE）

太田市
美術館・図書館
ART MUSEUM & LIBRARY, OTA

開催時間：午前10時〜午後6時
（展示室への入場は午後5時30分まで）
休館日：月曜日、ただし、12月24日、1月14日は
祝休日のため開館し、翌日火曜日休館）
年末年始（12月29日〜1月3日）
観覧料：無料

主催：太田市、一般財団法人太田市文化スポーツ振興財団
協力：株式会社アイリス、株式会社エーアイラボオオタ、東武鉄道株式会社
助成：公益財団法人朝日新聞文化財団、公益財団法人アサヒグループ芸術文化財団
後援：太田市教育委員会、太田商工会議所、群馬テレビ、
株式会社エフエム群馬、エフエム太郎、上毛新聞社、
朝日新聞社前橋総局、産経新聞前橋支局、
東京新聞前橋支局、毎日新聞前橋支局、
読売新聞前橋支局、光ネット株式会社
総合ディレクション：スパイラル／
株式会社ワコールアートセンター

COLOR SCHEME

C0 M0 Y0 K0 　 C53 M23 Y32 K0 　 C0 M19 Y0 K0 　 C0 M0 Y0 K100

因為一開始已決定設計採用鈕扣的照片，希望可以充分發揮效果。設計時摸索著最能襯托照片中鈕扣的配色，最後由彩度偏低的綠與粉紅色平分畫面，兩個圓形也各佔一半。藉由下半部標示著文字資訊的白色圓形，可以明確解讀訊息。

平野篤史（AFFORDANCE inc.）

「令人喜愛的鈕扣展」海報

CL／太田市美術館 圖書館　AD D／平野篤史（AFFORDANCE inc.）

COLOR SCHEME

| C0 M0 Y0 K100 | DIC 591 | C0 M0 Y0 K0 |

海報設計採用了綠色，這是寶塚市立文化藝術中心的關鍵色之一。由於以黑白停格畫面做為主視覺，在選色時盡量不要讓印象變得暗沉。因為是希望讓人印象深刻的主題色，所以採用螢光色。海報用紙選擇了會降低彩度的紙質，使螢光綠轉暗，所以視覺印象不會過於鮮明。縱向貫穿的停格畫面表現出時間的流動感。依照整體的配置，如果將A2尺寸的海報裁成4份，就會出現4種不同的傳單。

株式會社sato design

「摩登寶塚的傳奇──關西第一的摩登仙境」海報

CL／寶塚市立文化藝術中心　AD　D／株式會社sato design

C0 M0 Y0 K0 R255 G255 B255	C0 M90 Y70 K0 R232 G56 B61	C100 M80 Y0 K50 R0 G32 B99

這是壽司店的品牌海報，配色只運用構成LOGO的紺色與紅色。客人透過簡便的流程，就能輕鬆自在地品嚐店內以精挑細選的食材用心製作的正統壽司。海報以極簡的設計運用色彩與構成要素，營造出摩登的氣氛。LOGO設計傳達出魚的新鮮度與湛藍的海面，海報上的壽司圖樣與字體也反映出同樣的特徵。

大森拓二（CANVAS）

「滿腹」壽司店 海報

CL／滿腹　AD　D／大森拓二（CANVAS）

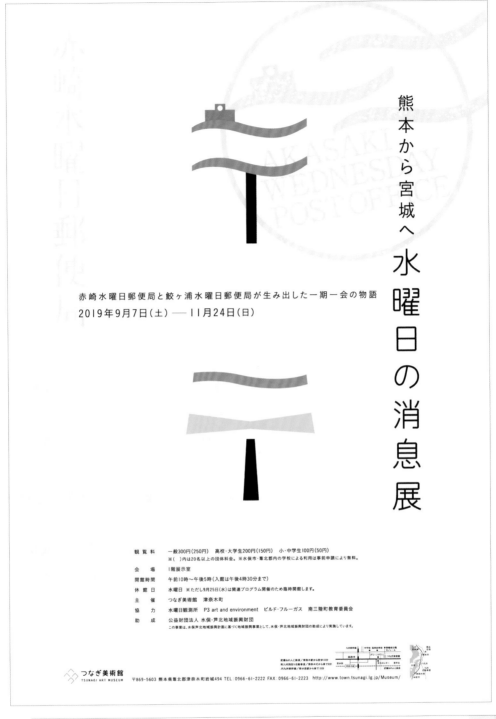

熊本から宮城へ 水曜日の消息展

赤崎水曜日郵便局と鮫ヶ浦水曜日郵便局が生み出した一期一会の物語
2019年9月7日(土)── 11月24日(日)

観 覧 料	一般300円(250円)　高校・大学生200円(150円)　小・中学生100円(50円) ※(　)内は20名以上の団体料金。※水俣市・芦北郡内の学校による利用は事前申請により無料。
会 場	1階展示室
開館時間	午前10時〜午後5時(入館は午後4時30分まで)
休 館 日	水曜日 ※ただし9月25日(水)は関連プログラム開催のため臨時開館します。
主 催	つなぎ美術館　津奈木町
協 力	水曜日観測所　P3 art and environment　ビルド・フルーガス　南三陸町教育委員会
助 成	公益財団法人 水俣・芦北地域振興財団 この事業は、水俣芦北地域振興計画に基づく地域振興事業として、水俣・芦北地域振興財団の助成により実施しています。

つなぎ美術館
TSUNAGI ART MUSEUM
〒869-5603 熊本県葦北郡津奈木町岩城494 TEL:0966-61-2222 FAX:0966-61-2223 http://www.town.tsunagi.lg.jp/Museum/

BICOLORE

COLOR
SCHEME

C0 M0 Y0 K0	C0 M0 Y20 K5	C16 M0 Y0 K6	C95 M0 Y15 K0	C15 M0 Y100 K0

海報中的展覽，回顧著熊本與宮城縣星期三郵局的故事。在這個企畫中，當事人要寫下星期三的故事，寄給某位不知名的對象。海報上的赤崎與鮫浦星期三郵局分別以浮在海上的小學、燈塔的光為意象。藉著採用兩間郵局LOGO的代表色，以及蓋上象徵郵務的彩色郵戳，在相同概念下呈現出兩種個性。

吉本清隆（吉本清隆設計事務所）

「TSUNAGI ART MUSEUM 從熊本到宮城 星期三的書信展」海報

CL／TSUNAGI ART MUSEUM　AD D／吉本清隆

BICOLORE

| VARIATION |

COLOR SCHEME

C0 M0 Y0 K8　　C80 M0 Y0 K0　　C0 M0 Y20 K0　　C0 M0 Y0 K100

以視覺表現「典範轉移」的概念是個難題，為此我曾試著以各種各樣的文獻為線索尋找答案。聽到客戶希望以「PARA SHIF」為題，今後持續展開哲學對話，想到可以藉著更改每次的關鍵色，構成一系列宣傳視覺的設計。

福岡南央子（woolen）

「哲學對話 PARA SHIF 典範轉移」傳單

CL／公益財團法人世田谷文化財團 生活工房　AD　D／福岡南央子（woolen）

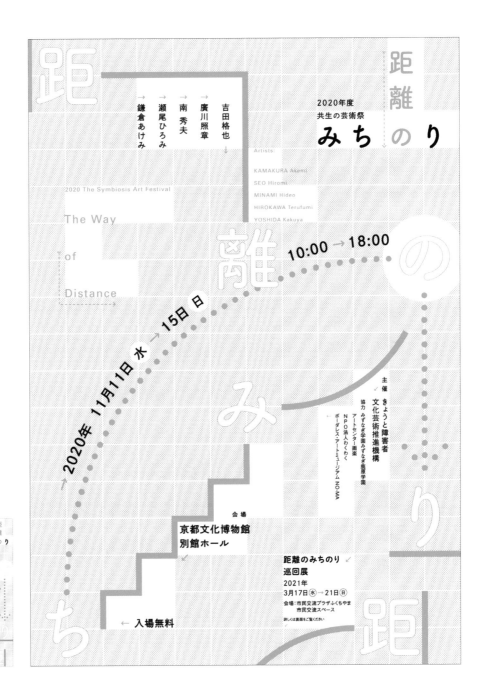

COLOR VARIATION

COLOR
SCHEME

| C20 M14 Y14 K0 | C0 M0 Y0 K0 | DIC 591 | C0 M0 Y0 K100 |

雖是美術展的宣傳品，業主希望不穿插任何圖像即可完成，因此考量或許能以螢光色為主色，完成令人印象深刻的設計案。另外，因應不同場地需要製作兩種版本，所以藉由變更關鍵色（DIC 587）形成變化。

TANAKA TATSUYA

「2020年共生藝術節 ： 距離的行程 （福知山會場・京都會場）」傳單

CL／京都身心障礙者文化藝術推進機構（art space co-jin） AD D／TANAKA TATSUYA

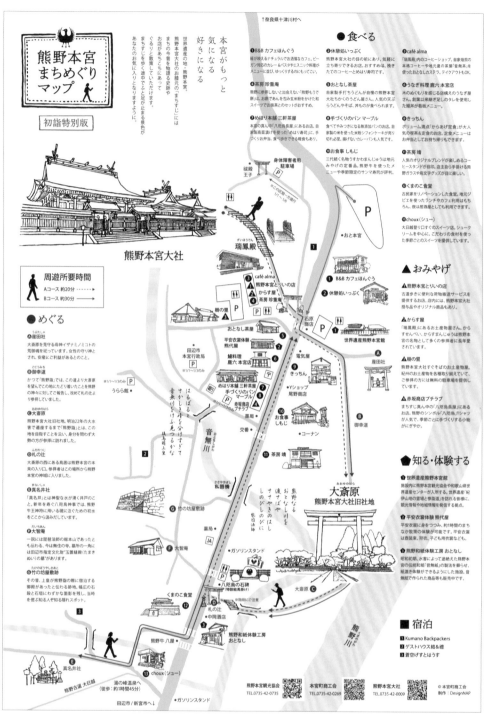

COLOR SCHEME

| C0 M0 Y0 K0 | C0 M0 Y0 K20 | C100 M100 Y0 K0 | C0 M100 Y100 K0 | C0 M0 Y0 K85 |

受到新冠肺炎疫情影響，為了引導民眾分流展開新年參拜，特別製作參拜路徑介紹暨街道巡禮地圖。手繪的插畫讓人感覺樸實溫暖，建築物與名勝採用紺色，遊覽路線採用紅色，使配色容易辨識。雖然內容包含龐大資訊量，但是藉由白色的背景及減少用色種類，減輕視覺負擔。

designNAP

熊野本宮街道巡禮地圖

CL／本宮町工商會　D／藤戶佐千世、松村憲志

BICOLORE

きね
と
うす

COLOR
SCHEME

C12 M7 Y25 K0　　C0 M0 Y0 K0　　C10 M20 Y20 K85

在新潟縣長岡市舉辦的搗麻糬活動「杵與臼」宣傳海報。刻意不畫出杵或臼，只以躍動的感覺呈現製作出來的麻糬，試圖讓觀賞者的腦海中自然浮現「杵與臼」。為了突顯麻糬（白色塊狀物）的躍動感，大膽採用看起來較沉穩的帶米色調的淺綠色為底色。

池上直樹（KOTOHOGI DESIGN）

搗麻糬活動「杵與臼」宣傳海報

CL／八衛門　AD　D／池上直樹（KOTOHOGI DESIGN）

BICOLORE

益子×セントアイヴス100年祭
─友情は海を越えて─

COLOR SCHEME

C0 M0 Y0 K0 R255 G255 B255	C26 M28 Y42 K0 R199 G182 B150	C0 M0 Y0 K100 R0 G0 B0	C35 M60 Y80 K25 R149 G97 B52	C60 M11 Y11 K0 R98 G181 B214

慶祝益子町與聖艾夫斯交流一百年的活動海報。起初是益子國寶級人物濱田庄司與他的陶藝家朋友伯納德‧里奇促成兩地交流，因此用兩人的臉構成「100」的圖樣LOGO與標誌，當作主視覺。在海報中，庄司的臉是益子燒傳統釉藥「柿釉」褐，里奇的臉則是象徵聖艾夫斯海的水藍，以這兩種色彩為關鍵色。為了襯托圖像，設計時採用紙白、米色等不太強烈的配色。

笹目亮太郎

「益子町×聖艾夫斯100年慶典」B2海報

CL／益子町×聖艾夫斯100年慶典事業實行委員會　AD　D／笹目亮太郎

BICOLORE

COLOR SCHEME

C0 M0 Y0 K0	C14 M14 Y30 K0	C0 M100 Y100 K0

傳單在介紹促進小學生與在地居民交流的活動。內容說明將由高齡長者教導孩子們過去的遊戲，增進彼此互動。由可愛的插圖與縱向排列的內容，表現親切溫暖的設計與文案。配置看起來不會太繁雜的配色，與適度的色彩濃淡取得平衡。為了讓印刷也帶有獨特的韻味，以更半紙搭配數位孔版印刷技術。

中村圭太（PRISM!）

「北陽熱呼呼慶典」傳單

CL／北陽小校區社區連絡橋議會　D｜CW／中村圭太

西都はじめる
PROJECT
はじまる。

豊かな自然に恵まれた西都市を舞台に、
新しい暮らしや仕事、遊びを
"はじめる人"を応援するプロジェクトが
はじまります!

**HAJIMERU
SUPPORT
PROGRAMS**

..........................

これから西都に住む人も、今西都に住んでいる人も。
西都市があなたのはじめるをサポート!

ピーマンづくり、 はじめる!	レストラン、 はじめる!	新しい働き方、 はじめる!	のびのび子育て、 はじめる!	自分らしい暮らし、 はじめる!	地元と移住者の交流、 はじめる!
就農 サポート	起業 サポート	リモートワーク サポート	子育て サポート	移住 サポート	つながり サポート

はじめるまち。
西都市
あなたのはじめるを応援するまちへ。

COLOR SCHEME

C0 M0 Y0 K0 R255 G255 B255	C0 M0 Y0 K100 R0 G0 B0	C0 M10 Y94 K0 R255 G226 B0	C90 M0 Y95 K0 R0 G160 B72	C100 M64 Y0 K0 R0 G86 B168

宮崎縣西都市鼓勵遷徙計畫的宣傳海報。將計畫關鍵色黃色做為圖像符號的點綴色,醞釀接下來即將展開什麼的期待感。為了形成計畫啟動的印象,設計時讓圖案化的文字、商標與標誌成為海報主要的部分。

三尾康明、齊藤真彌子(KARAPPO Inc.)

「西都啟動PROJECT」海報

CL／西都市　AD D／三尾康明（KARAPPO Inc.）　D／齊藤真彌子（KARAPPO Inc.）　AG／讀賣廣告社　AE／塚本圭治、姬野章、松下剛平　CD／大屋翔平、小辻文明　CW／小辻文明

COLOR SCHEME					
C0 M0 Y0 K94	C0 M46 Y25 K0	C11 M27 Y64 K15	C0 M0 Y0 K33	C81 M9 Y11 K0	

這是為介紹時尚品牌「matohu」的書籍特別製作的海報。封面共有6種顏色，海報設計是將其中兩色的封面直接上下並排而成。書籍封面採用了燙金與燙銀的印刷技術，但海報採用印刷四分色模式，因此以CMYK數值置換成接近黑與粉紅的近似色。

平野篤史（AFFORDANCE inc.）

書籍 《言葉之服》宣傳海報

CL／LEWS纏　AD　D／平野篤史（AFFORDANCE inc.）

みみ・はな・のど・睡眠・日帰り手術

Medical Corporation

OOKA CLINIC

大岡医院

七条診療所 ／ 稲荷診療所

COLOR SCHEME			
C81 M0 Y100 K0	C0 M30 Y100 K0	C7 M40 Y100 K0	C100 M30 Y100 K0

手冊內容是介紹京都市內有兩家門診的大岡醫院。運用這兩間門診慣用的關鍵色，重新構成既令人安心又能吸引目光的配色。將專門的領域「耳鼻咽喉科」、「睡眠科」圖標化，效果簡單明瞭又平易近人。

Marble.co

大岡醫院宣傳小冊

CL／醫療法人 大岡醫院　D／Marble.co

日常を見限らない 音風景のワークショップ

鳥越けい子［音風景研究家／サウンドスケープ・デザイナー］

永田壮一郎［作曲家／音楽家］

主催：公益財団法人せたがや文化財団 生活工房 後援：世田谷区／世田谷区教育委員会

2020年11月1日［日］11：00 - 13：00 15：00 - 17：00

11月21日［土］13：00 - 17：00

会場：生活工房ワークショップルーム 三軒茶屋・キャロットタワー4F

世田谷文化生活情報センター
生活工房
Lifestyle Design Center

BICOLORE

COLOR SCHEME			

C0 M0 Y0 K0	C100 M50 Y0 K0	C0 M100 Y100 K0

留意「日常」的「聲音」是工作坊的宗旨，如何以視覺表現則是設計師的課題。這次的宣傳品為了引起注意，在設計上雖不是無彩色，卻選擇讓人感覺／意識不出的顏色加以搭配，完成製作。

福岡南央子（woolen）

「不對日常設限　聲音風景的工作坊」傳單

CL／公益財團法人世田谷文化財團 生活工房　AD　D／福岡南央子（woolen）

BICOLORE

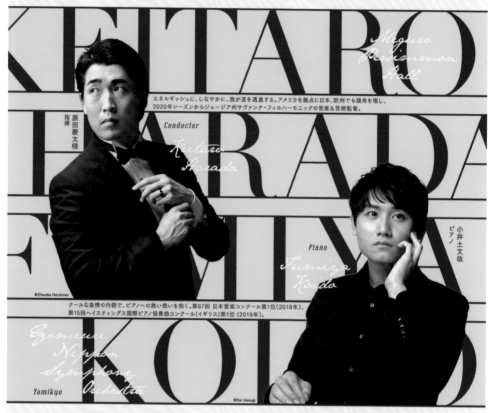

フレッシュ名曲コンサート

Meguro
Persimmon Hall

読響 × 原田慶太楼/指揮 × 小井土文哉/ピアノ

エネルギッシュに、しなやかに、我が道を邁進する。アメリカを拠点に日本、欧州でも頭角を現し、2020年シーズンからジョージア州サヴァンナ・フィルハーモニックの音楽＆芸術監督。

指揮 原田慶太楼
Conductor

クールな表情の内側で、ピアノへの熱い想いを抱く。第87回 日本音楽コンクール第1位（2018年）、第15回ヘイスティングス国際ピアノ協奏曲コンクール（イギリス）第1位（2019年）。

ピアノ 小井土文哉
Piano

©Claudia Hershner
©Kei Uesugi

ロッシーニ：歌劇「セビリアの理髪師」序曲
グリーグ：ピアノ協奏曲 イ短調 Op.16
チャイコフスキー：交響曲 第5番 ホ短調 Op.64

G. Rossini: "The Barber of Seville" Overture
E.Grieg: Piano Concerto in A minor, Op.16
P.I.Tchaikovsky: Symphony No.5 in E minor, Op.64

1/30 土 2021

開場 14:15／開演 15:00

ウェルカム・コンサート
14:30〜 大ホールステージにて
読響メンバーによるミニコンサートを開催します。

会場 めぐろパーシモンホール 大ホール
出演 原田慶太楼［指揮］、小井土文哉［ピアノ］、読売日本交響楽団［管弦楽］

Persimmon hall
meguro

東京都目黒区八雲1-1-1
東急東横線「都立大学駅」より徒歩7分

主催 公益財団法人目黒区芸術文化振興財団／公益財団法人東京都歴史文化財団（東京文化会館）
企画協力 東京オーケストラ事業協同組合

全席指定 S席 **4,000**円 A席 **3,300**円 学生 **1,000**円

めぐろパーシモンホールチケットセンター
電話/窓口 ☎03-5701-2904 （10:00〜19:00）
オンライン https://www.persimmon.or.jp
イープラス https://eplus.jp/
チケットぴあ https://t.pia.jp/ ☎0570-02-9999 ［Pコード:186-940］
ローソンチケット https://l-tike.com/ ［Lコード:33293］

チケット発売日 8/22（土）10:00

※未就学児入場不可
※中学生以上の学生券購入者は入場時に学生証をご提示ください。
※車椅子席4,000円（学生1,000円）はホールチケットセンター電話・窓口のみ取扱。

COLOR
SCHEME

C50 M0 Y20 K0	C0 M0 Y0 K100	C5 M5 Y8 K0
R182 G223 B227	R0 G0 B0	R245 G242 B235

「新穎名曲音樂會」是由新一代指揮、鋼琴家合作演出的音樂會。在配色方面，為了以色調表現「年輕=新穎」，選擇「清爽的淺藍」。考量到古典音樂的屬性，輔助色採用正式的「黑色」，在保有高雅的「音樂的品格」時，也帶來「清爽的印象」。

相澤事務所

目黒 Persimmon 音樂廳 「新穎名曲音樂會 讀響×原田慶太樓×小井土文哉」傳單設計

CL／公益財團法人目黒區藝術文化振興財團　D／相澤事務所　P／Claudia Hershner（原田慶太樓）、Kei Uesugi（小井土文哉）

COLOR VARIATION

COLOR SCHEME

DIC-2136	C33 M62 Y100 K0

這是以高中生、考生為對象的大學校園開放日導覽DM。因應每座校園開放日時的季節，配色選用讓人期待想要打開的愉悅色彩。內容物的摺頁採用特別色，寬度超出封套印刷的整面色塊邊界，形成鮮明對比。校園開放日的實際內容圖樣必須打開信封（門）才看得到。右下角為了貼郵寄地址，保持空白。

宗幸（UMMM）

「京都藝術大學校園開放日」導覽DM

CL／京都藝術大學　D／宗幸（UMMM）

BICOLORE

COLOR SCHEME

C0 M0 Y0 K0 R255 G255 B255	C0 M100 Y100 K0 R255 G0 B0	C0 M0 Y0 K100 R0 G0 B0	C0 M0 Y0 K70 R77 G77 B77

匯集日本、中國、韓國、越南等亞洲各國藝術大學，上映學生作品的電影節海報。因為是將年輕學生的力量轉化為電影，以手臂與拍片的機器為象徵，強而有力地表現拍攝影像的姿態。以帶有俄羅斯前衛運動風格，既強悍又熱情的紅色加上粗黑的輪廓，達到令人印象深刻的效果。

笠井則幸

「亞洲大學生電影節」海報

CL／亞洲大學生電影節、日本大學藝術學部　CD／木村政司　AD　D／笠井則幸

COLOR SCHEME

C0 M0 Y0 K0 R255 G255 B255	C100 M7 Y40 K0 R0 G152 B165	C5 M88 Y57 K0 R226 G60 B80

這是為了順應像遷居、定居、交流等與盛岡市相關經濟活動人口的增加，「名為盛岡的星星」社區中心徵求實習生的傳單。藉由將編輯部外太空化的圖像、以明亮的綠松色為主色，塑造出既有趣又不可思議的印象。主色與輔助色紅色正好是補色，形成不平衡的對比，不可思議的是在視覺上搭配效果良好，能讓觀看的人覺得新奇有趣。

牧野沙紀、安藤里美（homesickdesign）

名為盛岡的星星（編輯部）實習計畫宣傳單

CL／盛岡市　AD／牧野沙紀　D／安藤里美、牧野沙紀

BICOLORE

COLOR SCHEME

| C0 M0 Y0 K0 | C0 M100 Y90 K0 | C70 M0 Y100 K0 |

琴海地區採用番茄與蘆筍做為食材的在地餐館，於限定期間內舉辦活動的傳單。這次根據過去累積數年的經驗，採用原創的字體製作設計稿。配色活用主要食材番茄與蘆筍的紅、綠補色關係，並且把番茄與蘆筍的插畫區分出大小、輕重，配置成擴散開來的效果，展現活動熱鬧的氣氛。

中村圭太（PRISM!）

「琴海番茄蘆筍嘉年華2019」傳單

CL／琴海番茄蘆筍嘉年華實行委員會　D／中村圭太

日本一短い手紙

古城のある福井県坂井市では、日本一短い手紙を募集しています。今年のテーマは「笑顔」です。
どんなときも「笑顔」は人をほっこりさせ、人と人との絆を深めてくれます。
「笑顔」にまつわる、あなたからの短いお手紙、お待ちしています。

2020年テーマ

笑顔 えがお

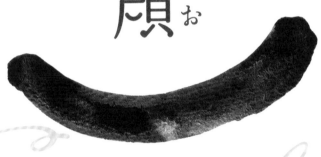

書いたのは、
あなたの笑顔が
あったから。

"A Brief Message from the Heart" LETTER CONTEST 2020

第28回 一筆啓上賞 公募　応募締切 2020年10月12日(月)当日消印有効

この賞は、徳川家康の家臣 本多作左衛門重次が陣中から妻にあてて送った短い手紙「一筆啓上 火の用心 お仙泣かすな 馬肥やせ」にちなむものです。「お仙」とは、後の丸岡城主本多成重(幼名 仙千代)のことで、古い様式の天守をもつ丸岡城にこの手紙を刻んだ石碑があります。
●本多作左衛門重次の長男・本多成重(1585～1652)が越前丸岡の藩主であることがご縁となって、住友グループ広報委員会から特別後援をいただいています。

大賞‥‥‥‥‥‥‥‥‥ 5篇(越前織賞状 10万円)
日本郵便株式会社 社長賞‥ 5篇(賞状・3万円相当の記念品)
秀作‥‥‥‥‥‥‥‥‥ 10篇(越前織賞状 5万円)
日本郵便株式会社 北陸支社長賞‥10篇(賞状・1万円相当の記念品)
※審査員賞 日本郵便株式会社の記念品と越前織賞状・個別表記になります。
住友賞‥‥‥‥‥‥‥‥ 20篇(越前織賞状 5万円)
坂井青年会議所賞‥‥‥‥ 5篇(越前織賞状 記念品)
佳作‥‥‥‥‥‥‥‥‥ 100篇(越前織賞状)

選考委員
小室 等(シンガーソングライター)
佐々木幹郎(詩人)
夏井いつき(俳人・エッセイスト)
宮下奈都(作家)
平野竜一郎(住友グループ広報委員会事務局長)

特別後援／ 住友グループ広報委員会
主催／福井県坂井市、公益財団法人 丸岡文化財団
共催／株式会社 中央経済社ホールディングス
　　　一般社団法人 坂井青年会議所
協賛／日本郵便株式会社
後援／福井県、福井県教育委員会、愛媛県西予市

お問い合わせ・送付先
〒910-0298 福井県坂井市丸岡町
一筆啓上賞「笑顔」係
Tel.0776-67-5100 Fax.0776-67-4747
maruoka-fumi.jp
 公益財団法人丸岡文化財団
●詳細は応募要項をご覧ください。

COLOR SCHEME

C0 M0 Y0 K0　　C0 M100 Y100 K0　　C50 M0 Y0 K100

向全國、全世界公開徵求「簡而言之賞　日本最簡短信箋」的宣傳海報。在白底加上「黑色」象徵性的微笑插畫，標題與主題選擇「紅」，用色是連小學生都熟悉的單色，期望達到簡單又令人印象深刻的效果。

中野勝巳（有限公司 中野勝巳設計室）

「第28屆簡而言之賞　日本最簡短信箋」海報

CL／（公財）丸岡文化財團　AD D／中野勝巳　D I／石田美和　PD／黑田和彥

BICOLORE

TRICOLORE

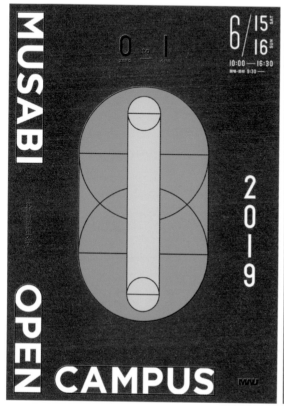
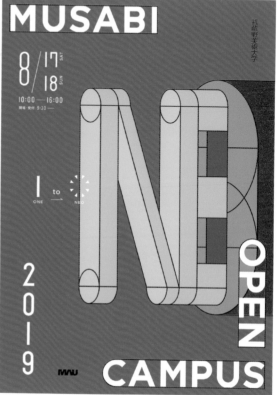

COLOR SCHEME

C0 M100 Y100 K0	C98 M30 Y0 K10	C85 M0 Y100 K0	C43 M0 Y13 K0	C1 M1 Y1 K100

這次敝公司擔任武藏野美術大學校園開放日的藝術指導與設計。由於同時合併6月與8月的宣傳活動，主色最好能成對互相輝映，所以選擇了紅與藍。因為著眼於美術大學象徵的期許、為訊息主要傳達對象之高中生帶來的衝擊，採用生動的色彩。比照RGB的印象，選擇「綠」當作銜接紅與藍的色彩。雖然是強烈的色彩搭配，但是從配色可以感受到光的三原色，整體有一致性。

株式會社minna

「MUSABI OPEN CAMPUS 2019」海報

CL／武藏野美術大學　Print／株式會社 山田寫真製版所　AD　D／株式會社minna

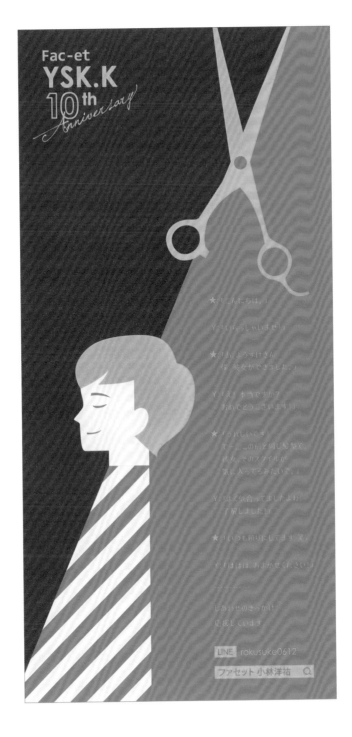

VARIATION

COLOR SCHEME

C85 M20 Y30 K0	C10 M95 Y85 K0	C0 M30 Y85 K0	C0 M5 Y12 K0

重視與每位客人的相逢，透過髮型讓對方每天都過得更幸福———將髮型設計師的心願融入真實故事，以DM表現。為了強調插畫的特色，選擇鮮明的色彩。藉由四色的搭配展現多彩多姿的印象。

株式會社Frame

「髮型設計師的入行10週年紀念」DM

CL／Fac-et　CD／石川龍太（株式會社Frame）　AD　D／高井幸江（株式會社Frame）

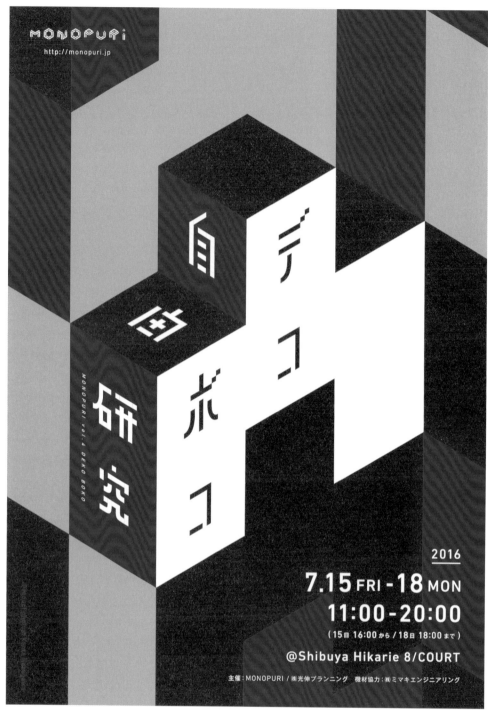

COLOR
SCHEME

C0 M100 Y100 K0 C100 M70 Y0 K0 C0 M0 Y0 K25 C0 M0 Y0 K0

這是以融合物體與輸出為目標的實驗性計畫MONOPURI，在活動場合分發的摺頁。物體與輸出＝往返於2D與3D之間，計畫的代表色根據3D紅藍眼鏡的印象，設定為紅與藍。相對於這兩色，透過白與灰可以感受到「光」與「影」的立體感，希望這樣的視覺圖像能成為契機，讓大家思考計畫名稱所謂的「凹凸的立體感」是什麼？

株式會社minna

「MONOPURI 凹凸自由研究」摺頁

CL／株式會社 光伸Planning　AD　D／株式會社minna

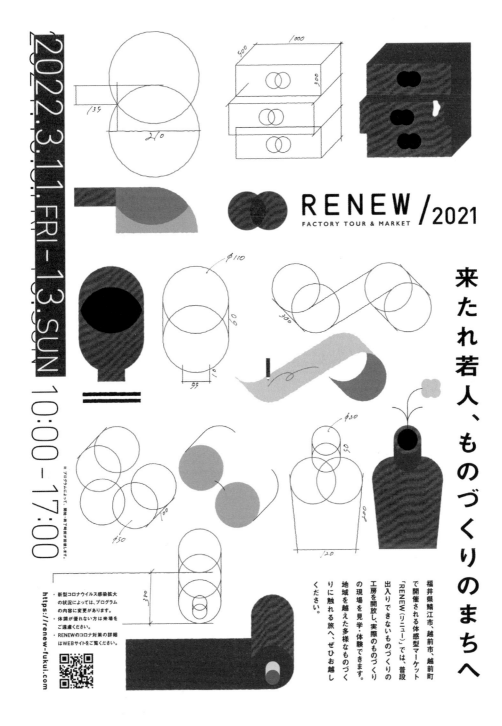

RENEW / 2021
FACTORY TOUR & MARKET

2022.3.11.FRI-13.SUN 10:00-17:00

※プログラムによって、開催・終了時刻が異なります。

・新型コロナウイルス感染拡大の状況によっては、プログラムの内容に変更があります。
・体調が優れない方は来場をご遠慮ください。
・RENEWのコロナ対策の詳細はWEBサイトをご覧ください。

https://renew-fukui.com

来たれ若人、ものづくりのまちへ

福井県鯖江市、越前市、越前町で開催される体感型マーケット「RENEW（リニュー）」では、普段出入りできないものづくりの工房を開放し、実際のものづくりの現場を見学・体験できます。地域を越えた多様なものづくりに触れた旅へ、ぜひお越しください。

TRICOLORE

COLOR SCHEME

C0 M100 Y90 K5 | C0 M100 Y90 K0 | C0 M0 Y0 K30 | C0 M0 Y0 K100 | C0 M0 Y0 K50

在福井縣舉辦工廠參觀活動「RENEW」的傳單。於新冠肺炎疫情期間舉行的「RENEW 2021」，不延續以往充滿紅點的繽紛設計，而是聚焦在傳達製造器物的細節，用七幅表現在地產業的設計圖與「RENEW」的LOGO及標誌互相搭配，完成設計。另外由於活動延期，特地將覆蓋在日期上的更正貼紙稍微挪移，強調並不是停辦而是「延期」，以突顯地方人士的堅定意願。

TSUGI

「RENEW2021」傳單

CL／RENEW實行委員會　CD／新山直廣（TSUGI）　AD　D／村谷知華（TSUGI）

| VARIATION

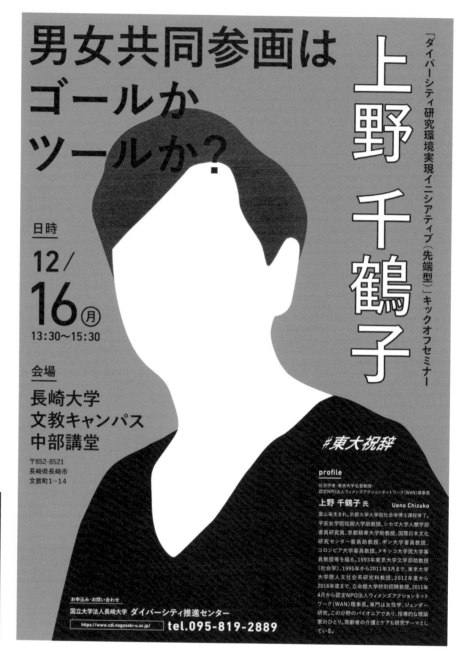

| COLOR SCHEME

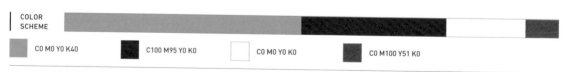

C0 M0 Y0 K40　　C100 M95 Y0 K0　　C0 M0 Y0 K0　　C0 M100 Y51 K0

這是上野千鶴子教授的演講宣傳海報。設計構想是即使從遠處看，也能認得出她。教授的粉紅色頭髮可說是她的註冊商標，為了強調這項特色，背景與其他用色都採用能襯托粉紅色之色彩。另外，講題與主講人的名字都安排得大而醒目。在疫情期間舉辦的第二場演講，海報設計採用相同色調，以教授戴著口罩的造型呈現。

DEJIMAGRAPH Inc.

上野千鶴子講座「男女共同參與，是目標還是手段？」海報

CL／長崎大學多樣性發展中心　AD　D／羽山潤一（DEJIMAGRAPH Inc.）

とやまのみのり

期間 10月9日（金）～11日（日）
時間 10:00～18:00 最終日は17:00まで
会場　　富山市民プラザ（大手町6番14号）
デザインサロン富山（中央通り2丁目3-22 中教院モルティ1F）
主催 富山市（運営：富山デザインフェア実行委員会）
お問い合わせ 富山市産業物産課 TEL 076-443-2071

富山デザインフェア**2020**

TRICOLORE

COLOR
SCHEME

C2 M12 Y11 K0
R250 G233 B226

C24 M100 Y100 K0
R207 G5 B5

C89 M49 Y100 K14
R4 G102 B53

富山設計展的海報主題是「富山的果實」，看似以大片面積呈現的赤紅色果實，其實象徵著富山設計的縮寫T與D。這兩個字母並非直接從正面呈現，而是稍微略帶角度，這也表示人們可以有各種不同的看法。它可以是蘋果或櫻桃，感覺好像在哪看過的某種水果，除了能夠引人注目，也適合在各種媒體呈現。

南政宏（Masahiro Minami Design）

富山設計節 2020 海報（海報設計競賽優秀賞得獎作品）

CL／富山設計節實行委員會事務局　AD　D／南政宏（Masahiro Minami Design）

OTHER SIDE

COLOR SCHEME

C0 TOKA螢光粉紅 50 Y100 K0	
C100 TOKA螢光粉紅 45 Y0 K0	
TOKA螢光粉紅 100	
C85 TOKA螢光粉紅 0 Y85 K0	

主題是位於京都府中西部「霧城」龜岡農地小屋的宣傳冊。主色橙色是在收成等場合經常使用的塑膠搬運籃的色彩。以金屬屋頂最基本的「一寸斜面」形狀裁切手冊天地部分的天（版面上方），為配合這個構想，僅在代表鐵皮屋頂及地面的色彩做出變化。翻開手冊後就會呈現山形屋頂的小屋。

宗幸（UMMM）

「小屋之書　從霧城龜岡眺望的風景」

CL／一般社團法人霧笛　作者／辰巳雄基、山崎英介、安川雄基　富吉美穗（合同會社Atelier cafue）

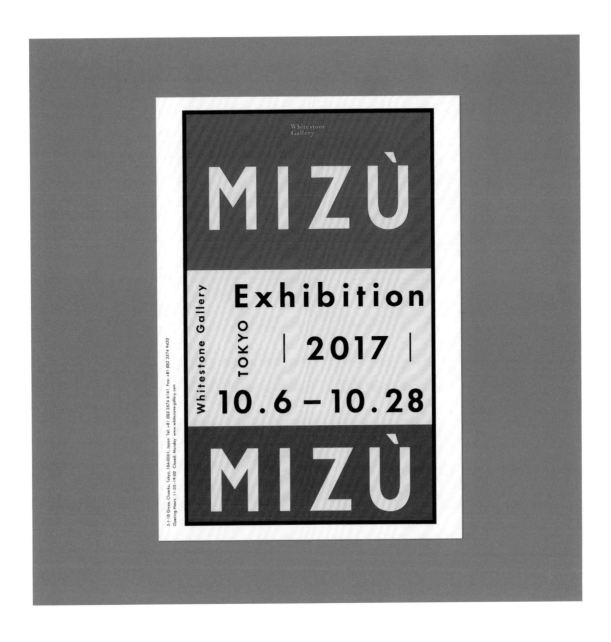

COLOR
SCHEME

C5 M10 Y30 K0
R245 G231 B190

C100 M65 Y30 K10
R0 G81 B127

C5 M100 Y100 K10
R209 G4 B18

C40 M40 Y40 K100
R14 G0 B0

個展的宣傳DM。運用會讓人聯想到畫家作品的顏色，將色彩與訊息等要素排列得很舒服，重現泛舊平裝本書籍封面的印象。

加藤大翼

個展「MIZÙ」DM

CL／Whitestone Gallery　D／加藤大翼

グッドデザイン神戸展 2019

都市の明日をつくるデザイン

2019 11.22 金 - 12.8 日

GOOD DESIGN KOBE 2019

デザイン・クリエイティブセンター神戸 (KIITO)

10:00～18:00　入場無料　休館日：月曜日

主催／神戸市　協力／公益財団法人日本デザイン振興会

KOBE UNESCO City of Design　　JDP　　KIITO:

COLOR SCHEME

C0 M0 Y0 K0	
C0 M0 Y0 K100	
C14 M100 Y100 K0	
C65 M0 Y20 K0	
DIC159C	

2019年度日本GOOD DESIGN特別獎得獎作品在神戸展出，這是展覽宣傳海報。為了這個企畫，特別製作了G字標章，堂而皇之地擺在海報正中央，達到簡單明瞭的溝通效果。

近藤聰（明後日設計製作所）

展覽宣傳 「GOOD DESIGN KOBE 2019」海報

CL／神戸市　AD D／近藤聰（明後日設計製作所）　標章設計／天宅正

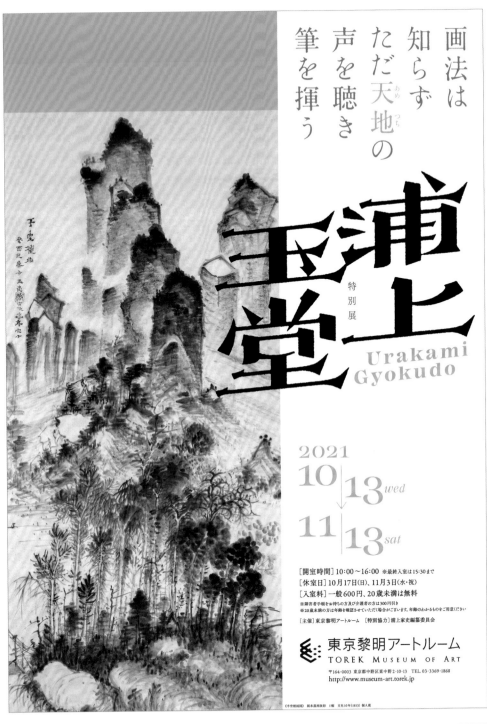

COLOR SCHEME

C0 M0 Y0 K0	C60 M10 Y0 K0	C30 M0 Y70 K20	C60 M40 Y40 K100	C0 M0 Y0 K65

由於副標題裡「天地」這個詞彙令人印象深刻，所以採用「天＝藍」、「地＝綠」的配色。在水墨畫單色調的沉靜印象中，藉由添加這兩色，成為海報的點綴。

野村勝久（野村設計製作室）

東京黎明Artroom 「浦上玉堂～不懂畫法，只是聆聽天地的聲音揮毫～」展覽海報

CL／東京黎明Artroom　AD D／野村勝久（野村設計製作室）

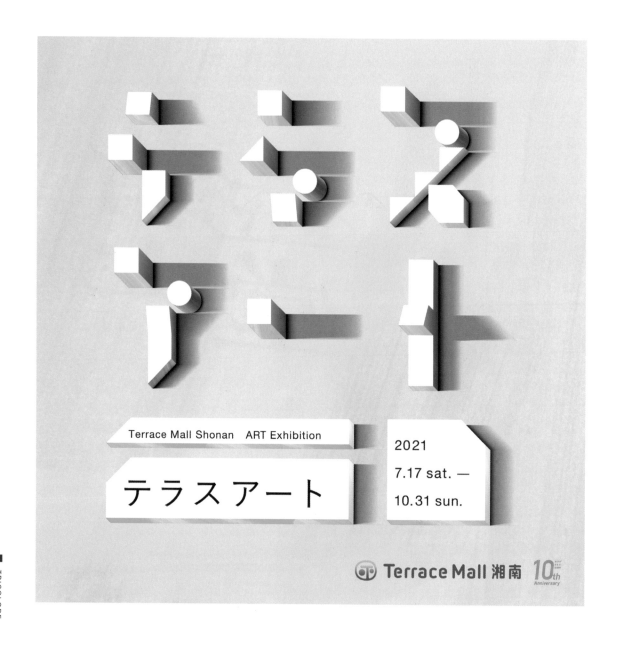

Terrace Mall Shonan ART Exhibition

テラスアート

2021
7.17 sat. —
10.31 sun.

Terrace Mall 湘南 10th Anniversary

COLOR SCHEME							

C0 M0 Y0 K12	C0 M0 Y0 K0	C35 M0 Y0 K63	C100 M0 Y0 K0	C0 M0 Y100 K0

由於海報主題位在湘南的商業空間，因此以湘南的象徵：天空與海洋為意象，藍色為基調設計。並且用黃色點綴，彷彿可以感受到陽光的溫暖。藉由光線映照出的積木陰影表現文字。配色盡量簡單以便襯托影子。為了呈現真實感，在局部添加素描的效果。

汐田瀨里菜

展覽　活動「Terrace Art」海報

CL／Terrace Mall 湘南　AD　D／汐田瀨里菜

	C0 M0 Y0 K0	C60 M0 Y0 K0	C0 M0 Y0 K100	C4 M42 Y15 K0

COLOR SCHEME

在這份活動傳單，為了讓無彩色的主視覺更生動，另外選擇關鍵色。在插圖中，只有燈籠有著色，為了襯托這部分，挑選與整體色調互補，而且不會太過鮮明的水藍色。

土屋誠（BEEK DESIGN）

「HATAORI-MACHI FESTIVAL 2017年」傳單

CL／HATAORI-MACHI FESTIVAL 實行委員會　AD　D／土屋誠　I／小幡彩貴

赤赤赤座
KAMAZAWA

P L A N K T O N

| VARIATION

TRICOLORE

| COLOR SCHEME |

| C92 M63 Y67 K23
R9 G75 B75 | C0 M42 Y21 K0
R 254 G199 B199 | IMAGE
COLOR | C9 M4 Y85 K0
R252 G238 B21 |

布偶藝術家Tokui Aya的作品展宣傳海報，配合布偶身上的色彩決定主色。海報共有三種，如果只看單幅，由於上下的布偶不同，觀看者將會產生違和感。將三幅海報排列在一起，就會明白那是什麼樣的錯置。配合作品展的名稱「PLANKTON」，以浮遊般的印象設計。

中林信晃、安本須美枝（TONE Inc.）

Tokui Aya作品展「PLANKTON」海報

CL／Tokui Aya、HOHOHOZA金澤　AD　D／中林信晃、安本須美枝

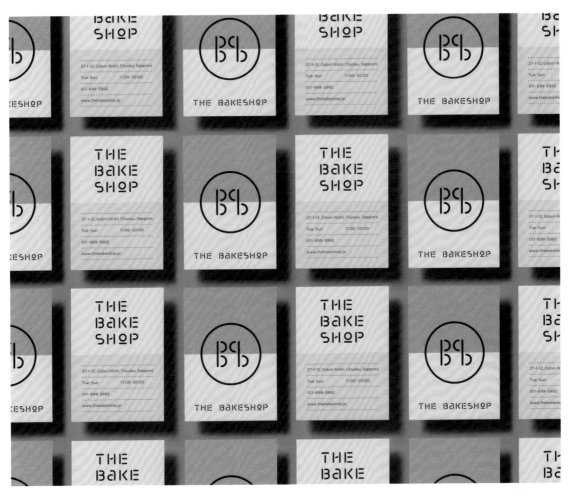

COLOR SCHEME				

DIC2202	DIC2063	C0 M8 Y3 K5	C0 M0 Y0 K0	C0 M19 Y24 K85

在紐約學藝的點心師傅憑著著自創食譜，成立杯子蛋糕店「THE BAKESHOP」。流行且五彩繽紛的美式杯子蛋糕，採用B與S為主題製作商標。將粉彩色與白色、色彩豐富的杯子蛋糕照片一起納入視覺設計，吸引年輕女孩，塑造流行、可愛、多采多姿的食物印象。

COMMUNE

杯子蛋糕專門店「THE BAKESHOP」傳單

CL／Joyz Factory　BR／COMMUNE　CD AD／上田亮（COMMUNE）　D／NAGASAWA ATSUMI（COMMUNE）、Anna Petek（COMMUNE）、上田亮（COMMUNE）　ID／Suuki japan
P／Akita Hideki

FARM DESIGN BRANDING HAND BOOK

農場にデザインを導入するために

農業ブランド
デザイン
ハンドブック

株式会社ファームステッド

COLOR SCHEME			
C50 M80 Y80 K20	C60 M30 Y60 K0	C40 M20 Y0 K0	

在展場提供索取的手冊封面設計，刻意只以字體與三種顏色構成簡單的設計。為了配合整體的色調，讓色彩的明度與彩度稍有差異，達到平衡。

阿部岳（株式會社farmstead）

展覽手冊

CL／株式会社farmstead　D／阿部岳（株式会社farmstead）

VARIATION

COLOR SCHEME

| ■ PANTONE 7622 U | LR輝シルバー | 紙色 |

胭脂色（赤紅）是象徵學校的顏色，從中溢出的形狀（銀色）代表學生。如果想將學生象徵化，獨特的造型很重要。以「ＩＣＳ」字母為元素，削減長方形後獲得的形狀運用在海報設計。

平野達郎（-trope.）

「ICS COLLEGE OF ARTS 畢業製作作品展 2020」海報

CL／專門学校 ICS COLLEGE OF ARTS　AD D／平野達郎（-trope.）

COLOR SCHEME		
C39 M17 Y17 K0 R172 G190 B201	C5 M10 Y90 K0 R240 G222 B54	C3 M50 Y3 K0 R217 G156 B188

這是由養蜂場經營咖啡館的店頭海報。由於蜂蜜是主角,所以整體以黃色為主,配色也不至於太沉重。設計雖簡單,仍希望路過的行人會注意,因此採用粉色系。

中林信晃（TONE Inc.）

「蜜蜂 CAFÉ & KITCHEN」店頭海報

CL／金澤山岸養蜂場　AD／中林信晃、安本須美枝　D／安本須美枝、宇津木園子　C／松井涼　P／池田紀幸　AG／NIPPON AGENCY

COLOR SCHEME				
C26 M4 Y7 K0	C0 M0 Y0 K0	C16 M56 Y40 K0	C0 M0 Y0 K100	

業主要求設計表現出聖誕節的氛圍，在此刻意不採用一般容易聯想的聖誕色彩，藉由抑制整體的色調，強調插畫的設計性。

土屋誠（BEEK DESIGN）

「CHRISTMAS CAKE catalogue 2018」

CL／澤田屋　AD　D／土屋誠　I／akira muracco

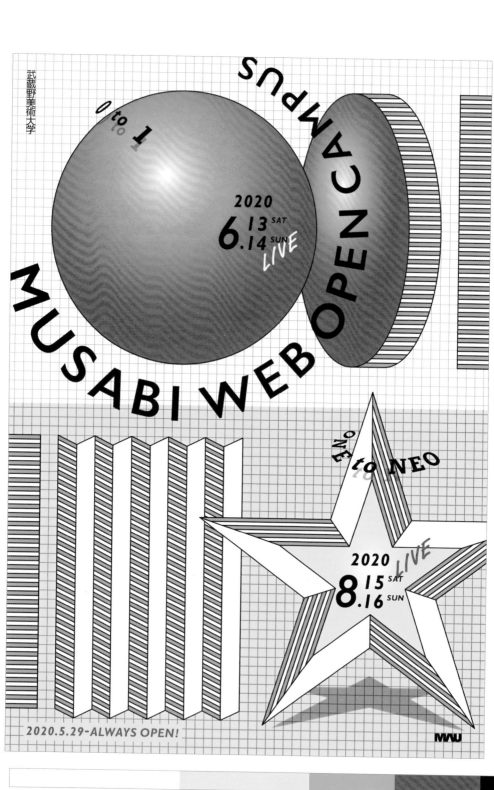

C0 M0 Y0 K0	C0 M0 Y100 K0	C100 M0 Y0 K0	C0 M85 Y94 K0	C20 M20 Y20 K100

COLOR SCHEME

過去從「0」到「1」，再從「1」到「某種新的什麼」的概念是理所當然，但是從2020年起有了重大改變，將這一年定義為「0」，為了毫不猶豫地前進，需要有勇氣踏出「1」步。因為活動主要透過網路宣傳，儘量讓RGB分色與CMYK印刷品看起來差異不大。以黃色與藍色為基調的補色構成背景，再由紅、黑、白這些強烈明快的色彩層層重疊，為了避免看起來雜亂，白色的面積占相當比例，希望給人清爽的印象。

株式會社minna

「MUSABI WEB OPEN CAMPUS 2020」主視覺

CL／武藏野美術大學　AD　D／株式會社minna

COLOR SCHEME				
C57 M0 Y0 K0	C50 M0 Y40 K0	C0 M25 Y20 K0	C10 M3 Y0 K20	C0 M12 Y69 K0

「希望設計包含點字，不論視障者或一般人，都能享受身在美術館的樂趣。」因應這樣的要求，參考全盲者的意見，融入設計。「翻開美術節！」的展覽名稱，彷彿色彩柔和的積木般散落在摺頁各處。為了讓「可愛、溫柔」的氣氛不要過於強烈，藉由加入灰色帶來中性的印象。

坂田佐武郎（Neki inc.）

「翻開美術節！」摺頁

CL／京都國立近代美術館　AD　D／坂田佐武郎（Neki inc.）

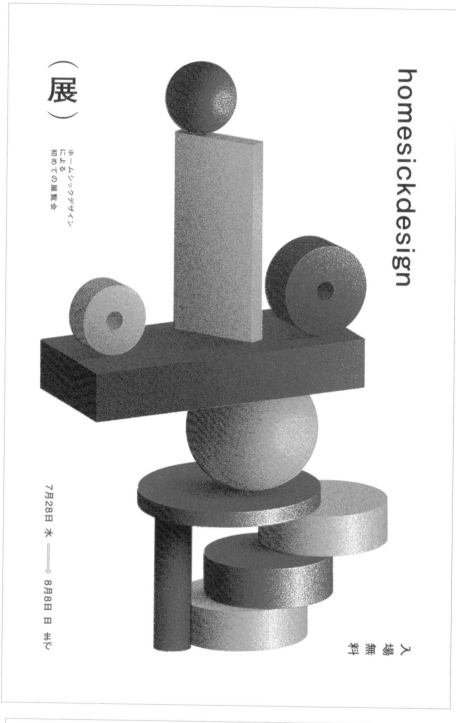

homesickdesign

（展）

ホームシックデザイン
による
初めての展覧会

7月28日 水 ⟶ 8月8日 日 まで

入場兼料

COLOR SCHEME

C0 M0 Y0 K0	C100 M40 Y0 K0	C0 M40 Y100 K0	C0 M100 Y100 K0

這是為自己公司設計展製作的傳單。以積木般的造型表現公司每位同事的特質，擁有不同技術與能力的成員經過加乘，將發揮新的創造性。配合圓形、三角、四邊形等基本圖形構成的圖像，也選擇紅、藍、黃這些簡單易懂的色彩，令人印象深刻。

黑丸健一（homesickdesign）

展覽「homesickdesign 展」傳單

AD　D／黑丸健一

COLOR SCHEME			

	C77 M20 Y25 K0		C50 M50 Y50 K100		C0 M58 Y27 K0

模仿過去在亞洲某偏遠地區看到的粗糙印刷，再現色彩偏移、模糊的效果。比起精確，更追求劣質的氛圍。藉由搭配粉紅與藍這類80年代常見的隨興配色，再以同樣即興穿插的幾何構圖表現鬆散的氣息，這場活動在各方面都以歡迎來客的色彩去表現。

堀川達也（horikawa design office）

「POMADE」活動傳單

CL／Pomade ExCo　D／堀川達也　P／Suzumo Sakurai　場所／下北澤 BLUEMONDAY

Natural beauty and one's feelings are expressed by using scissors to adjust the length of the stems and to modify the shape of the leaves and by using the hands to add curvature. Today, avant-garde ikebana that doesn't even use plants in one genre of the art.

& FRESH IDEA

TRADITIONAL WAY

COLOR SCHEME					
C3 M7 Y15 K0	C0 M80 Y90 K0	C0 M52 Y40 K0	C50 M0 Y80 K0	C80 M0 Y92 K15	

這是為花道家設計的形象海報。由直線與曲線構成的三塊圖形組合成花的主題，大膽地配置在海報上。花與葉運用和緩的漸層，以白細的格線描繪出圖樣，也帶來女性般的纖細印象。文字集中在右下與左邊中央，讓花的主題映入眼簾，帶來深刻印象。背景採用淺米色，以柔和的印象統一視覺。

酒井博子（coton design）

「traditional way and fresh idea」海報

CL／Senshu　AD　D／酒井博子（coton design）

かましうれしの茶
地域団体商標登録

佐賀県茶商工業協同組合

COLOR SCHEME			
IMAGE COLOR	IMAGE COLOR	IMAGE COLOR	IMAGE COLOR

以插圖表現佐賀縣嬉野的茶園風景。浮在夜空中的滿月與雲 ； 象徵水與空氣、溫度的淺奶油色水滴 ； 茶園鮮嫩的綠。這些各自不同的主題，在配置上構成同一面風景。

光畫設計

「嬉野之茶」海報

CL／佐賀縣茶商工業協同組合　D／光畫設計

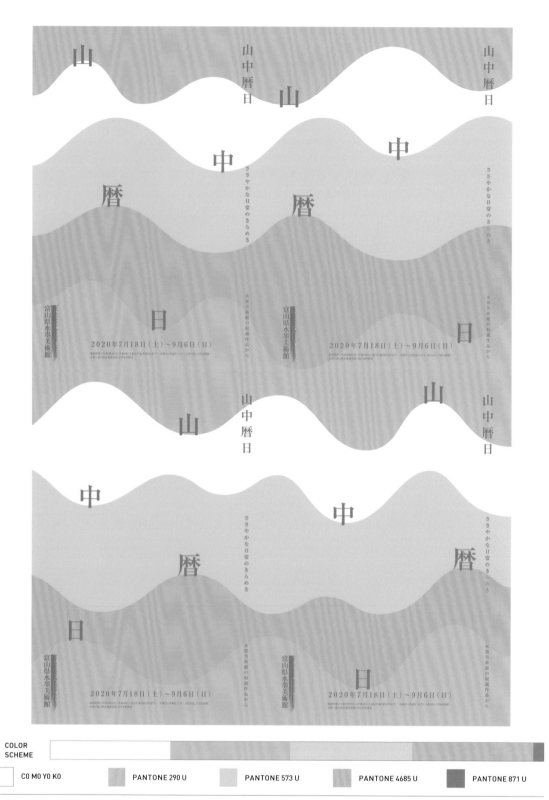

COLOR SCHEME				
C0 M0 Y0 K0	PANTONE 290 U	PANTONE 573 U	PANTONE 4685 U	PANTONE 871 U

將富山縣的天空、雪、山、平野、海，以均等的份量表現，顏色則根據這些元素的印象決定。業主表示希望能傳達出療癒的印象，因此選擇柔和的色調。文字資訊也是設計的一部分，安排的重點是讓視覺成為風景的一部分。

宮田裕美詠（STRIDE）

「山中曆日」傳單

CL／富山縣水墨美術館　AD　D／宮田裕美詠　PPM／東澤吉幸

MULTICOLOR

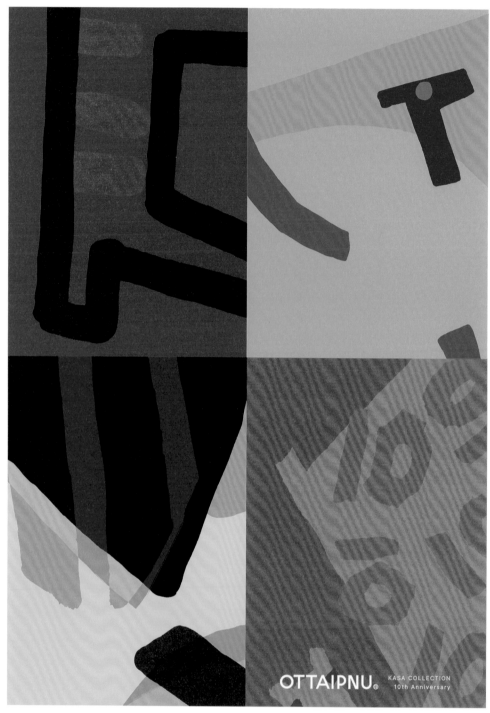

COLOR SCHEME

C20 M40 Y0 K0	C0 M75 Y80 K0	C0 M55 Y90 K0	C20 M100 Y70 K0	C0 M0 Y0 K100

織品設計師SUZUKI MASARU所經營的品牌「OTTAIPNU KASA COLLECTION」10週年紀念海報。4種傘面以原尺寸呈現，經過海報設計的編排與配色，會讓人覺得比原本的圖樣更大膽。海報在實際配送時會折成1/4大，因此簡單俐落地以4等分的形式構成。

坂元夏樹

「OTTAIPNU KASA COLLECTION 10th anniversary」海報

CL／UNPIATTO inc.　D／坂元夏樹　織品設計／SUZUKI MASARU

COLOR SCHEME

C75 M8 Y20 K0 　　 C0 M22 Y68 K0 　　 C60 M5 Y70 K0 　　 C15 M17 Y35 K10 　　 C0 M67 Y85 K0

這是以「Freely」為主題，自行設計的海報，試圖在封閉狹隘的日常生活中，讓觀看者的心情變得明亮愉悅。以流動般的黑色曲線勾勒出人物與字體，並且在線條底下搭配色彩繽紛的不規則圖形。以印象輕柔的維他命色彩為主，構成溫暖又有朝氣的配色。

酒井博子（coton design）

「Freely」海報

CL／coton design　AD　D／酒井博子（coton design）

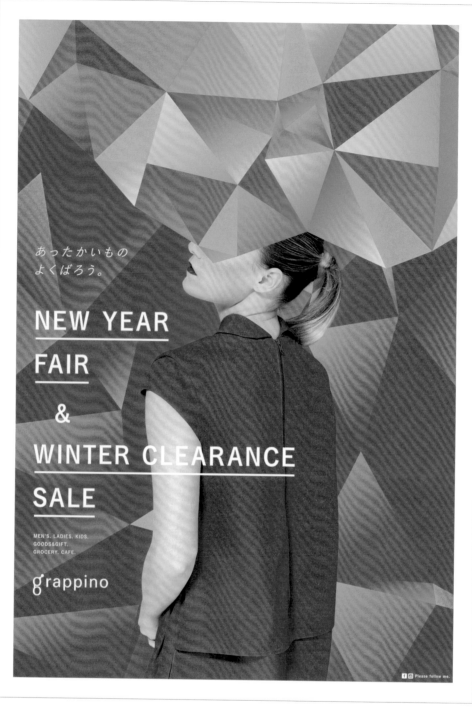

COLOR SCHEME

| C10 M95 Y40 K0 | C0 M100 Y80 K0 | C0 M70 Y45 K0 | C5 M10 Y80 K0 | C70 M0 Y85 K0 |

海報設計以富有新春氣息的暖色調表現。色彩的搭配組合歷經數十次反覆嘗試，點綴色刻意選擇補色，這麼一來更能吸引目光。由於目標客群為追求時尚的女性，主視覺也針對這點去設計。

node Inc.

「NEW YEAR FAIR&WINTER CLEARANCE SALE」海報

CL／grappino　AD　D／品川良樹

MULTICOLOR

COLOR SCHEME				
C0 M80 Y0 K0 R232 G82 B152	C0 M20 Y100 K0 R253 G208 B0	C0 M100 Y100 K0 R230 G0 B18	C0 M20 Y0 K0 R250 G220 B233	C60 M100 Y100 K30 R103 G26 B30

運用粉紅色等屬於情人節愉悅色調的色彩，設計繽紛且帶有流行感的海報。用濃度如巧克力般的棕色當點綴色，為設計賦予張力。再加上紙張質感的因素，呈現包裝紙般的印象。

ATSUSHI ISHIGURO（OUWN）

「百貨商場的情人節」視覺海報

CL／PARCO SPACE SYSTEMS　AD　D　CW／ATSUSHI ISHIGURO（OUWN）

The 7th Exhibition of Aspiring Disabled Artists

Tokushima Symbiosis Art Project 2021

第7回 障がい者 アーティストの卵発掘展

令和3年度とくしま共生アートプロジェクト推進事業

入場無料

2021年9月1日［水］－9月5日［日］
開館時間：9時30分－17時（最終日は16時まで）

徳島県立近代美術館 1Fギャラリー
徳島市八万町向寺山 文化の森総合公園内　TEL 088-668-1111（文化の森代表番号）

「第21回 全国障害者芸術・文化祭わかやま大会」サテライト会場

9月4日（土）から
障がい者芸術・文化活動支援センター
ホームページで公開します

主催：徳島県、徳島県障がい者芸術・文化活動支援センター（社会福祉法人 徳島県社会福祉事業団）

MULTICOLOR

COLOR SCHEME

C2 M5 Y15 K0　　C1 M82 Y62 K0　　C83 M71 Y40 K3　　C9 M13 Y90 K0　　C87 M73 Y7 K0

以紅、藍、黃三原色與圓、三角、四邊形的簡單元素，構成第七屆展覽的主視覺。由於今年在9月舉辦，因此配色以柔和的灰色調表現季節感，並襯托出創作者內在的溫柔與質樸。匯集大大小小各種各樣的形狀與顏色、表現個性與多樣性、彼此之間不規則的連繫，希望其中蘊含的熱情與能量，能夠拉近身心障礙者與社會的距離。

大東浩司（AD FAHREN）

「第7屆 發掘未來的身心障礙藝術家展覽」海報

CL／德島縣身心障礙者藝術 文化活動支援中心　D／大東浩司（AD FAHREN）

MULTICOLOR

COLOR SCHEME

| C0 M25 Y25 K0 | TOKA VIVA DX 600 | C60 M0 Y20 K0 | PANTONE Silver C | C55 M15 Y0 K0 |

以廣告標語構成海報的主視覺。藉由各式各樣的字體與色彩，表現大學及研究所有各種各樣的人聚集，也孕育出「商業」的多樣性。另外，為了一掃「學習」嚴肅艱深的印象，除了採用Kaleido四色墨，並搭配特別色螢光黃與銀色油墨，透過鮮明的色彩重現學校朝氣蓬勃的氣氛。

渡邊真由子（Oshidori）

「Digital Hollywood大學・研究所主視覺」海報

CL／Digital Hollywood大學・研究所　AD　D／渡邊真由子（Oshidori）

MULTICOLOR

COLOR SCHEME			

C0 M70 Y45 K0	C65 M0 Y80 K10	C80 M25 Y55 K0	C0 M95 Y15 K0
R236 G109 B109	R83 G172 B86	R9 G144 B129	R230 G20 B120

蘋果酒品牌「andCIDER」以實際攀登過的日本群山為意象釀造而成，這是首批新作「TSUBAKURO SPANKY」的視覺設計。圖中的燕岳因景色優美及高山植物奇絕，不僅有「北阿爾卑斯山女王」的美譽，並名列北阿爾卑斯最難攀登的三大險峻山脈。除了以蘊含女性意象的粉紅色與象徵自然的綠為主色彩，也用高彩度的洋紅色為點綴色，襯托險峻山勢與女王的意象。

轟理步（株式會社R）

andCIDER「TSUBAKURO SPANKY」

CL／andCIDER　AD　D／Riho Todoroki

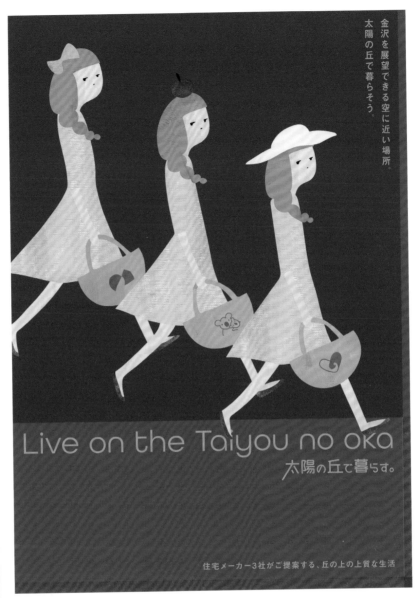

金沢を展望できる空に近い場所。
太陽の丘で暮らそう。

Live on the Taiyou no oka

太陽の丘で暮らす。

住宅メーカー3社がご提案する、丘の上の上質な生活

MULTICOLOR

VARIATION

COLOR SCHEME			
■	C89 M51 Y100 K17 R56 G96 B57	C87 M60 Y7 K0 R59 G97 B163	C0 M90 Y85 K0 R200 G59 B45

由三間住宅公司聯合舉辦的住宅展示活動宣傳。業主在可以眺望金澤的太陽之丘，舉辦住宅體驗活動與遊行，因此採用吸引目光的插圖，以太陽與綠地、天空為意象進行設計。

中林信晃（TONE Inc.）

「太陽之丘」活動視覺設計

CL／太陽之丘實行委員會　AD　D／中林信晃　I／中林信晃、安本須美枝　AG／NIPPON AGENCY

| COLOR VARIATION

| COLOR
| SCHEME

C0 M0 Y0 K20	C0 M100 Y30 K0	C0 M0 Y100 K0	C100 M0 Y100 K0	C100 M95 Y5 K0

在海報的上半部，文字與圖樣的顏色相同，難以辨識究竟在寫什麼。相對於此，下半部的圖樣色彩與文字不同，讓訊息有浮起的感覺、能夠解讀，藉由色彩的效果發揮細微的巧思。在其他版本的設計，也同樣藉由彩度、明度、色相的相乘達成視覺效果。

清水彩香

「Valentine's Day」海報

D／清水彩香

MULTICOLOR

COLOR SCHEME

C0 M0 Y0 K20　　　　C0 M0 Y100 K0　　　　C0 M60 Y58 K0　　　　C75 M0 Y75 K0　　　　C24 M21 Y0 K0

彷彿刺穿各種食材，可以大快朵頤的串燒，這幅實驗性的平面設計作品組合了多樣化的色彩與素材，配色取自存在於日常生活中的事物之形象。

原健三（HYPHEN）

個展 「GRAPHIKUSHI」宣傳海報

AD　D／原 健三（HYPHEN）

COLOR
SCHEME

| C25 M0 Y15 K0 | C0 M0 Y0 K100 | C0 M90 Y100 K6 | C0 M0 Y0 K0 | C0 M0 Y35 K0 |

海報以動畫為主題，由略帶暗沉、有些微妙的顏色混在一起，藉著彷彿透過電視機畫面看到的色彩，顯出設計的獨特性。

赤迫仁（THE END）

「Oishii Oishii／Country Blues Tour」海報

CL／STEREO RECORDS　AD／赤迫仁（THE END）　D／三國玲衣奈（THE END）

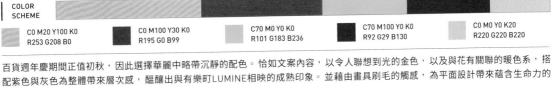

C0 M20 Y100 K0 R253 G208 B0	C0 M100 Y30 K0 R195 G0 B99	C70 M0 Y0 K0 R101 G183 B236	C70 M100 Y0 K0 R92 G29 B130	C0 M0 Y0 K20 R220 G220 B220

百貨週年慶期間正值初秋，因此選擇華麗中略帶沉靜的配色。恰如文案內容，以令人聯想到光的金色，以及與花有關聯的暖色系，搭配紫色與灰色為整體帶來層次感，醞釀出與有樂町LUMINE相映的成熟印象。並藉由畫具刷毛的觸感，為平面設計帶來蘊含生命力的印象。

ATSUSHI ISHIGURO（OUWN）

「百貨商場」週年慶視覺圖像 海報

CL／LUMINE YURAKUCHO　PR／JR Higashi Nihon Kikaku　MOTION／MAMI KAWASHIMA　AD　D　CW／ATSUSHI ISHIGURO（OUWN）

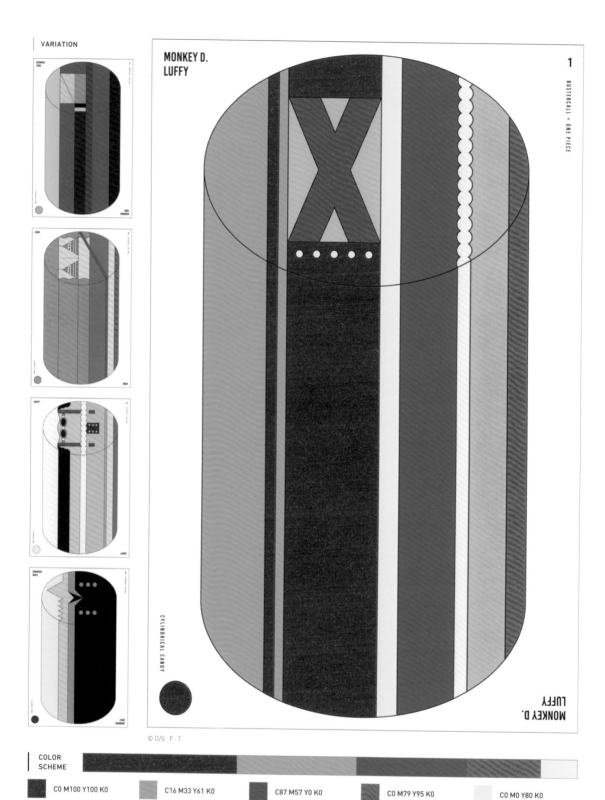

© O/S・F・T

MULTICOLOR

| COLOR
| SCHEME

C0 M100 Y100 K0　　　C16 M33 Y61 K0　　　C87 M57 Y0 K0　　　C0 M79 Y95 K0　　　C0 M0 Y80 K0

「BUSTERCALL＝ONE PIECE展」以《航海王》 為題材，由世界各地的藝術家與創作者以新型態表現及傳達。在海報中根據《航海王》 登場角色身上的色彩與特徵，萃取出極簡的要素，以彷彿飴細工（日本傳統糖果工藝）般的圓柱圖呈現，不論從哪個剖面都能看出獨一無二的風格。

原健三（HYPHEN）

「BUSTERCALL ＝ ONE PIECE 展」海報

AD　D／原健三（HYPHEN）

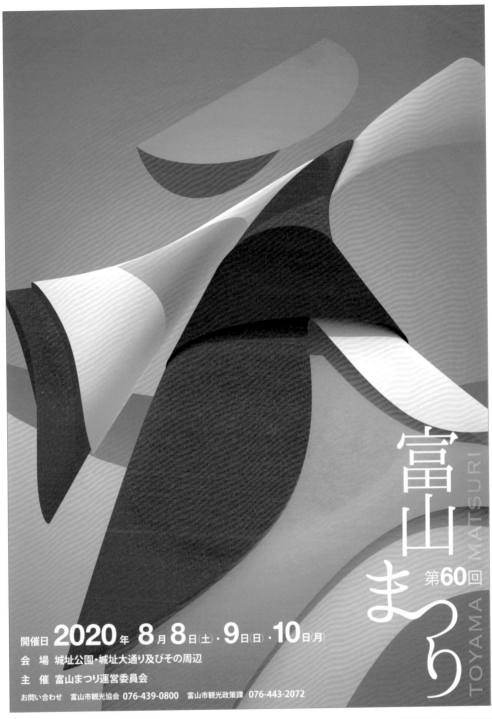

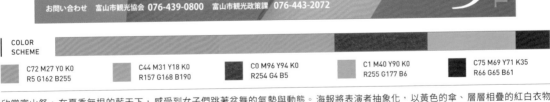

COLOR SCHEME				
C72 M27 Y0 K0 R5 G162 B255	C44 M31 Y18 K0 R157 G168 B190	C0 M96 Y94 K0 R254 G4 B5	C1 M40 Y90 K0 R255 G177 B6	C75 M69 Y71 K35 R66 G65 B61

欣賞富山祭，在夏季無垠的藍天下，感受到女子們跳著盆舞的氣勢與動態。海報將表演者抽象化，以黃色的傘、層層相疊的紅白衣物表現。藉著流動的線條，表現在炎熱中如風般舞蹈的躍動感。其中最重要的是夏日氣息與蓬勃的朝氣，因此大量採用紅、藍、黃三原色，圖像富有立體感，從遠處看也很顯眼。

南政宏（Masahiro Minami Design）

第60屆富山祭海報（受新冠肺炎疫情影響，已停辦及延期兩年）

CL／富山市觀光政策課　AD　D／南政宏（Masahiro Minami Design）

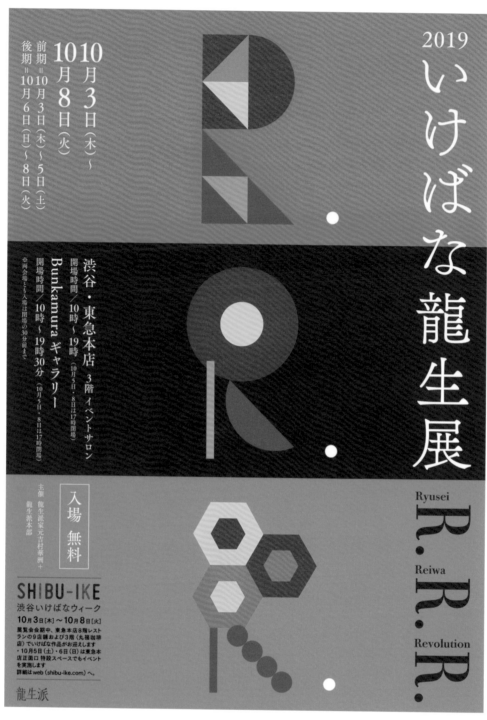

C0 M65 Y62 K0	C90 M85 Y10 K10	C20 M40 Y85 K0	C7 M90 Y80 K0	C85 M45 Y85 K0

COLOR SCHEME

這是為插花展設計的海報。採用 "Ryusei Reiwa Revolution" 的字首三個R製作花的圖標,令人印象深刻。為了強調三個R,背景也分成三色。由於這是在秋季舉辦的展覽,以紺色、橙色、山吹色(帶紅的鮮黃色)、紅色為主,以氣氛沉穩的色調統一調性。藉由將文字安排在兩側,讓中央變得醒目。

酒井博子(coton design)

「插花龍生展 2019 R.R.R. -Ryusei Reiwa Revolution- 」海報

CL／插花龍生派　AD　D／酒井博子(coton design)

2018 2/10 sat — 2/18 sun

Kyoto University of Art and Design Degree Show 2017　会場 京都造形芸術大学

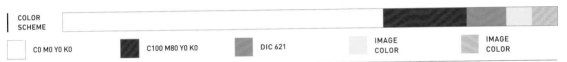

COLOR SCHEME				
C0 M0 Y0 K0	C100 M80 Y0 K0	DIC 621	IMAGE COLOR	IMAGE COLOR

從美術到設計、影像、漫畫，京都造形藝術大學畢業展涵蓋各領域，圖為海報主視覺。以多樣性、未完成性、流動性等特質做為表現的主題，實際上是將各種顏料滴在透明文件夾上，成為製作素材。為了表現年輕與繽紛，採用鮮明的配色，同時也運用只有真實顏料才有辦法達成的調色與漸層，以及意想不到的混色。

坂田佐武郎（Neki inc.）

「2017年度 京都造形藝術大學 畢業製作展・研究所畢業製作展」海報

CL／京都藝術大學　AD D／坂田佐武郎（Neki inc.）　助理設計師／桶川真由子（Neki inc.）

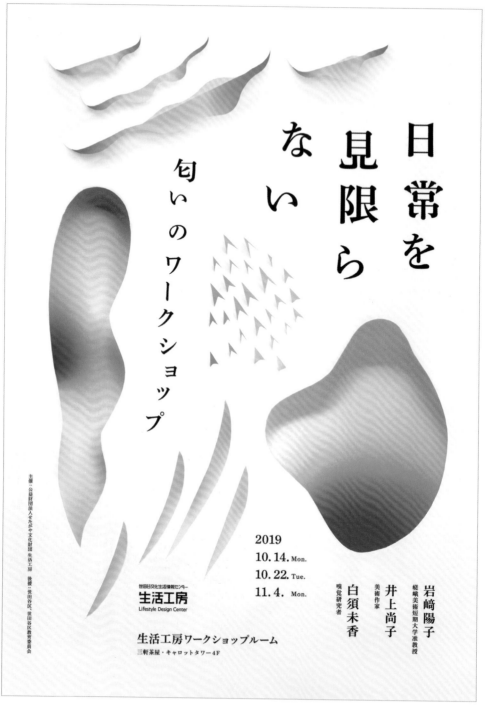

COLOR SCHEME

C80 M33 Y19 K0　　C13 M93 Y13 K0　　C12 M11 Y75 K0　　C83 M33 Y74 K0　　C68 M77 Y15 K0

以視覺表現「氣味」這種看不見也摸不著，但可以感覺到的東西，的確是個有趣的課題。為了具體表現氣味的質感與刺激，在設計時試圖以色彩表現氣味的光譜。不只是表現自己的印象，也試圖喚起觀賞者對氣味的記憶。

福岡南央子（woolen）

「不拋棄日常 嗅覺工作坊」傳單

CL／公益財團法人世田谷文化財團 生活工房　AD　D／福岡南央子（woolen）

COLOR SCHEME

C5 M85 Y0 K0	C50 M20 Y0 K0	C5 M20 Y30 K0	C5 M3 Y70 K0	C60 M40 Y0 K0

為了展現成果發表會的主題「突然變異」，以流露生命力，鮮明且富有動態的漸層為題材。在會場，影像、照明等因素也受主視覺影響，使整體的氛圍一致。做為最主要的印刷品，為了讓傳單色彩鮮明，採用Kaleido印刷，達到像RGB色彩模式般鮮豔、醒目的效果。

渡邊真由子（Oshidori）

「DHGS Collection 9」傳單

CL／Digital Hollywood大學‧研究所　AD D／渡邊真由子（Oshidori）　D／杉田翔平（Oshidori）

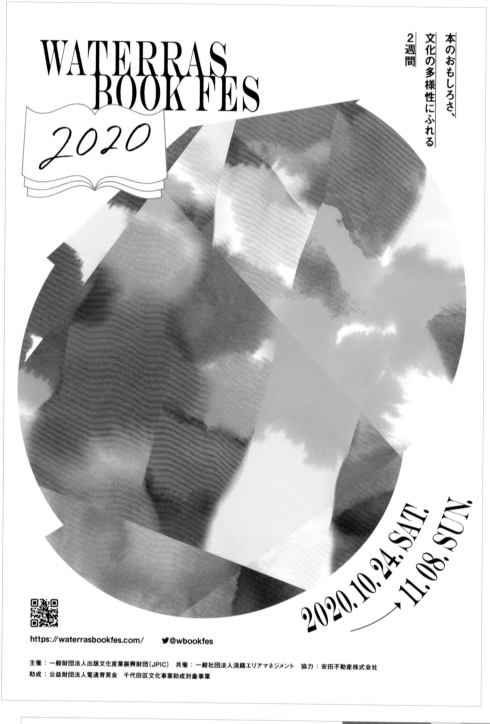

MULTICOLOR

COLOR SCHEME				
C8 M85 Y64 K0	C78 M49 Y16 K0	C0 M0 Y100 K0	C64 M6 Y34 K0	C0 M0 Y0 K100

這場活動的定位是從書本衍生出各種文化，因此以「文化的多樣性」這個關鍵詞詮釋視覺設計。想像多種文化互相交錯，有時互相抵觸後光彩四射，有時融合渲染出新的色澤，藉由各種各樣的色彩表現整體進化的模樣。在細微地調整色調後，主視覺不僅蘊含能量，也讓人感到溫暖。

清水彩香

書展「WATERRAS BOOK FES」海報

CL／一般社團法人 出版文化產業振興財團　D／清水彩香

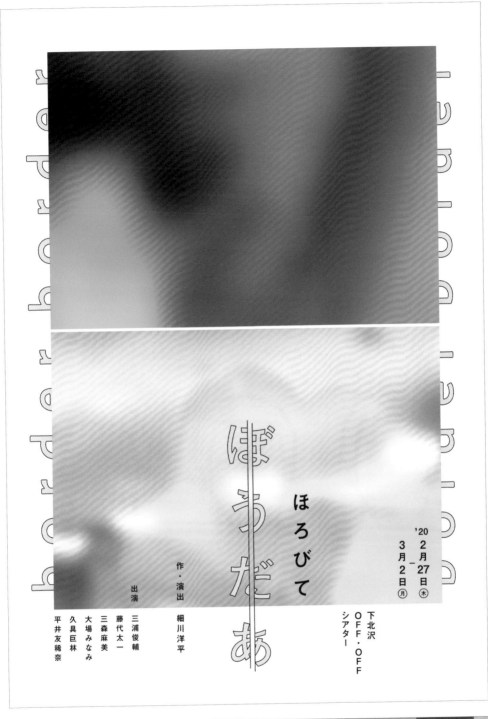

COLOR SCHEME				
C6 M0 Y82 K0	C65 M35 Y5 K0	C75 M3 Y75 K0	C77 M70 Y60 K10	C15 M30 Y0 K0

圖為「horobite」劇團戲劇公演【邊界】的傳單。由於這是齣會讓人感受到日常各種界線的戲，因此將兩張平常隨意拍攝的朦朧照片擺在一起，做出中間有條細微分界的視覺設計。這裡選擇了背景呈黃色彷彿可以感受到光，以及色彩昏暗象徵陰影的兩張照片。藉由照片外圍的留白襯托色彩濃淡，達成簡單的設計。

酒井博子（coton design）

「horobite」劇團公演 【邊界】傳單

CL／「horobite」劇團　AD D／酒井博子（coton design）

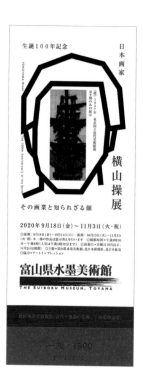
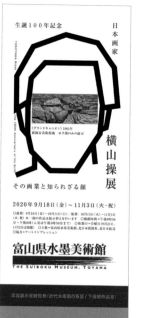
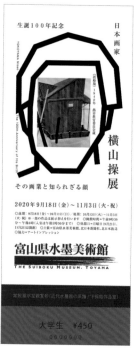
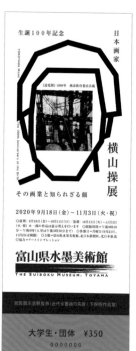
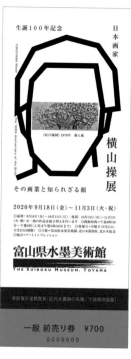

MULTICOLOR

COLOR
SCHEME

C20 M100 Y100 K0 　　C0 M0 Y0 K50 　　C90 M70 Y10 K0 　　C100 M20 Y100 K0 　　C50 M50 Y100 K0

這是水墨畫的企畫展，表現必須渾厚有力，所以主色選擇墨色。為了襯托畫作，重點的插圖也只使用墨色。輔助色則選擇蘊含力量、華麗並且沉穩的色彩。在配置上，讓文字資訊也成為設計的一部分。

宮田裕美詠（STRIDE）

「橫山操展」票券

CL／富山縣水墨美術館　AD　D／宮田裕美詠　PPM／東澤吉幸

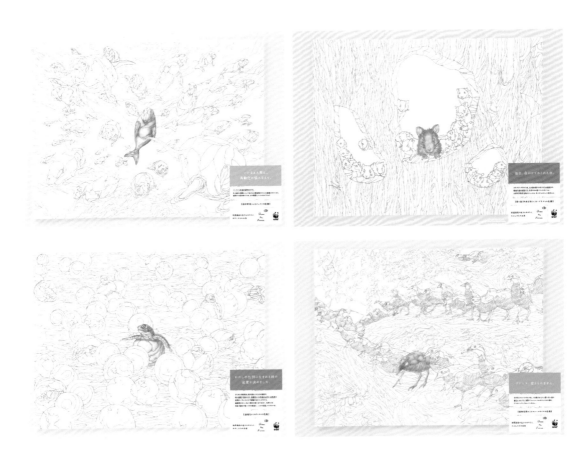

COLOR SCHEME			
C70 M43 Y16 K0	C20 M79 Y60 K0	C33 M19 Y20 K0	C76 M39 Y56 K0

針對西南諸島的各項環境問題，區分背景顏色。由於目前生態系統崩解，動物正瀕臨滅絕的危機，因而製作這批海報，設計採用著色畫的形式，彷彿從兒童的觀點提出質疑。在描繪眾多動物棲息的底圖上，藉由只塗上部分色彩的著色畫，表現孤寂與無常。

長田敏希（株式會社Bespoke）

「WWF」海報

CD AD／長田敏希（株式會社Bespoke）　CD C／安田健一　AD D／關翔吾　AG／Bespoke

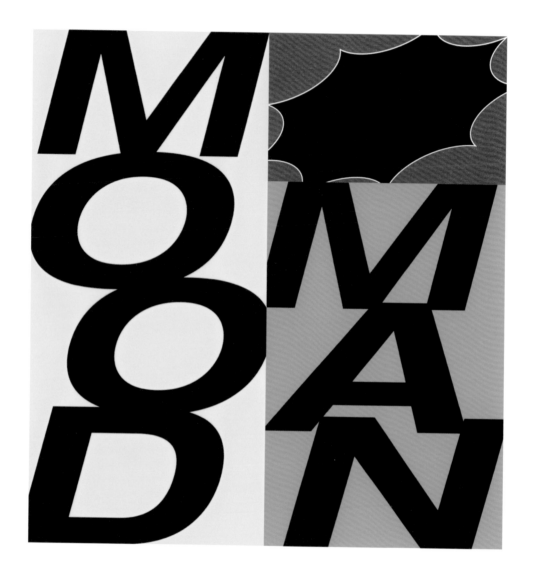

COLOR SCHEME				

	C0 M0 Y0 K100		PANTONE100C		PANTONE299C		DIC156

以較淺的特別色呈現紅藍黃三色，象徵過去的大型電玩。藉由與黑色的對比，突顯字體的輪廓。

赤迫仁（THE END）

「STEREO RECORDS 16 週年演出」傳單

CL／STEREO RECORDS　AD／赤迫仁（THE END）　D／三國玲衣奈（THE END）

VARIATION

COLOR SCHEME

C0 M0 Y0 K70 R77 G77 B77	C20 M20 Y20 K100 R26 G11 B8	C0 M100 Y100 K0 R255 G0 B0	C0 M10 Y100 K0 R255 G230 B0	C100 M70 Y0 K0 R0 G77 B255

這是紀念包浩斯學校創立100週年的海報，康丁斯基過去曾在包浩斯執教，因此這次的配色也參考他的色彩論。康丁斯基認為紅、藍、黃三原色加上黑與白之後，色彩真正成立，海報的設計正反映這樣的想法。為了讓「100」與「百」成為注目的焦點，使用了黑色。另外灰色也承襲了「100」的DNA，成為與原色相呼應的配色。

笠井則幸

「Nichigei & Bauhaus 展」海報

CL／日本大學藝術學部　AD　D／笠井則幸

COLOR SCHEME

C0 M0 Y0 K0	C0 M15 Y30 K0	C0 M0 Y0 K100	C18 M38 Y79 K0	C48 M82 Y84 K0

Bombe ANNIVERSARY是位於熊本縣八代市的洋菓子店，珍惜由豐富大自然孕育的在地食材，「把想讓家人吃的東西，呈現在客人面前」是主廚始終不變的理念。LOGO採用彷彿整條蛋糕側面的輪廓，並以餅乾、長條型蛋糕、馬卡龍等基本款甜點的色彩與形狀，表現相同的概念。

吉本清隆（吉本清隆設計事務所）

「Bombe ANNIVERSARY」海報

CL／Bombe ANNIVERSARY　AD　D／吉本清隆

武蔵野美術大学

MUSASHINO ART UNIVERSITY

COLOR SCHEME

C4 M4 Y0 K0
PANTONE 231 C

C87 M24 Y67 K0

C19 M96 Y85 K0

C90 M30 Y18 K0

C30 M30 Y30 K100

為了突顯在空間中配置的色面，安排了明快強烈的配色。又為個別色彩分別注入暗沉的要素，或是使其變得更輕盈（添加螢光色），在運用基本色的同時，為了不讓畫面顯得無聊，經過細微調整達到整體的平衡，並依然流露新鮮感。從窗戶透出天空的顏色，或是倒映在地面鐵板的色澤，可能也提供了有機的色彩要素。

田部井美奈

「MUSASHINO ART UNIVERSITY 2021」IMAGE VISUAL 海報

CL／武蔵野美術大學　AD D／田部井美奈　P／小川真輝

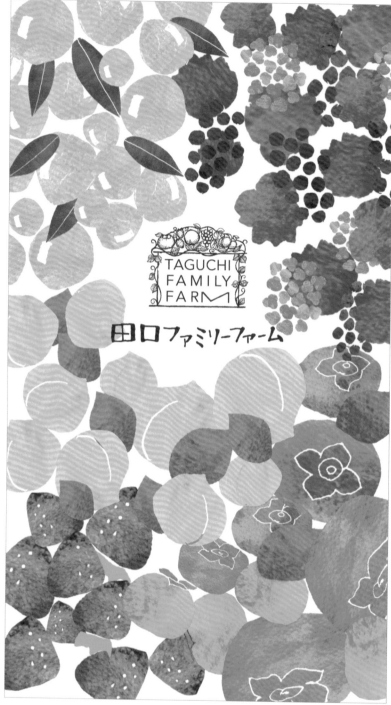

COLOR SCHEME

C7 M30 Y4 K0 R235 G196 B215	C70 M24 Y94 K0 R86 G150 B63	C9 M40 Y61 K0 R231 G170 B105	C5 M28 Y70 K0 R242 G194 B90	C14 M72 Y60 K0 R216 G101 B86

以佈滿果樹園水果插畫的主視覺，做為摺頁的封面。由於圖中有很多暖色系的果實，藉由搭配綠葉取得平衡。因畫面以粉彩色的插畫構成，背景刻意留白，營造自然柔和的氣氛。

小野泉（onokobodesign）

「田口家庭農場」摺頁封面

CL／田口家庭農場　D／小野泉（onokobodesign）

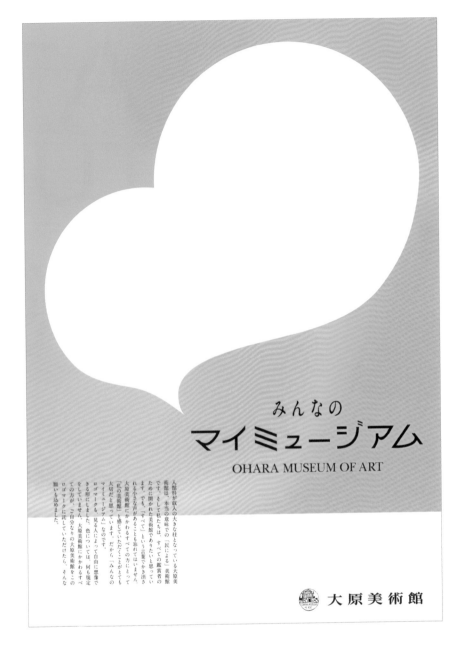

COLOR VARIATION

COLOR SCHEME									

C0 M0 Y0 K0	C43 M0 Y63 K0	C44 M7 Y0 K0	C0 M16 Y59 K0	C0 M41 Y6 K0

大原美術館收藏展示多種來自東洋與西洋的美術作品，包括繪畫、雕刻、工藝等。當然每件作品的特色與用色各異其趣。為了讓觀賞者感受館藏的多樣化與豐富創造性，又因人的感性既無限且自由，所以館方允許設計者以自己選擇的色彩表現美術館的LOGO與標記。

田中雄一郎（QUA DESIGN style）

大原美術館「大家的個人美術館」海報

CL／大原美術館　CD／永井和典、河內猛（VIS-À-VIS 株式會社）　AD　D／田中雄一郎（QUA DESIGN style）

MULTICOLOR

| VARIATION

| COLOR
| SCHEME

| C6 M6 Y17 K0 | C78 M81 Y83 K66 | C75 M78 Y11 K0 | C7 M69 Y55 K0 | C13 M52 Y17 K0 |

介紹東大工學部計畫的海報。工學是「將自己想像的世界實際裝設在社會上」，富有高度創造力的領域。其中又以東大工學部聚集了全日本最狂熱、創造力最豐富的學生，海報設計傳達出這樣的訊息。由於這個計畫可追溯到以個人記憶為原體驗所生的衝動，整體以泛黃的復古色彩表現。

株式會社MIMIGURI

「狂ATE THE FUTURE」海報

CL／東京大學工學部　AD　D／株式會社MIMIGURI

COLOR SCHEME				
C0 M0 Y0 K10	C35 M0 Y10 K0	C0 M0 Y71 K0	C100 M47 Y76 K0	C0 M30 Y3 K0

在低飽和度的淺色調添上綠色或橙色、青色這些加強色，構成復古的配色，在設計這份海報時，試圖表現展覽涵蓋多國，以及彷彿往昔亞洲地區霓虹燈光暈的懷舊幻想。

平野篤史（AFFORDANCE inc.）

企畫展「東亞當代電影簡介」海報

CL／金澤21世紀美術館　AD　D／平野篤史（AFFORDANCE inc.）

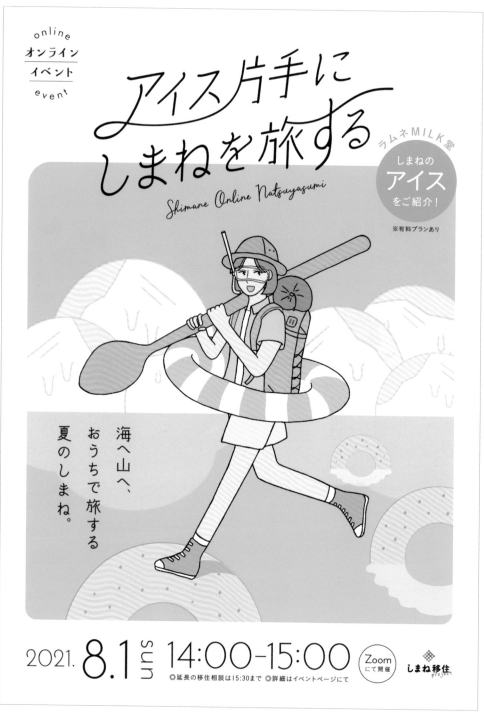

COLOR SCHEME

| C45 M5 Y10 K0 | C40 M0 Y20 K0 | C0 M5 Y20 K0 | C0 M15 Y0 K0 | C75 M0 Y10 K0 |

以20到30幾歲的女性為客層，主視覺由粉色調構成。由於這是跟冰淇淋相關的活動，因此以寒色為主色。但如果完全採用寒色，將會為活動帶來冰冷的印象，因此在局部點綴暖色，設計出既流行又帶點溫暖的活動傳單。

node Inc.

「一手拿著冰淇淋去島根縣旅行 SHIMANE ONLINE EVENT 2021」傳單

CL／故鄉島根定居財團　AD／品川良樹　D／品川良樹、引野菜月　I／引野菜月

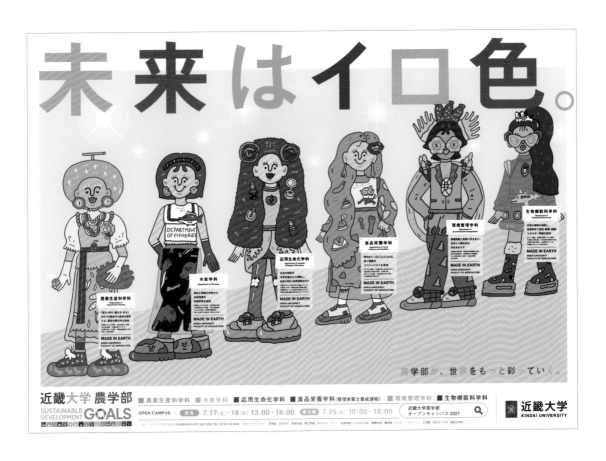

MULTICOLOR

| COLOR SCHEME | | | | | | |

| C30 M0 Y5 K0 | C0 M0 Y0 K0 | C0 M25 Y0 K0 | IMAGE COLOR | IMAGE COLOR |

以各學科的主題色為基調，塑造出6個角色，主題是從每個學科的研究內容選出。為了表現文案「未來有各種色彩」，下方的文字也呈現五彩繽紛的配色，為了襯托各角色，背景選擇淺色，由於以女高中生為對象，藉由可能吸引她們目光的插畫，展現近大農學部的可能性。

OGAKI GAKU（ASHITANOSHIKAKU）

「近畿大學農學部品牌形象訴求」海報

CL／近畿大學農學部　AG／大廣　DF／ASHITANOSHIKAKU　CD／洲戶健之 井口桃花　AD／OGAKI GAKU（ASHITANOSHIKAKU）　D／伊原夏美 urisakachinatsu（ASHITANOSHIKAKU）　CW／松村遼平　I／REDFISH

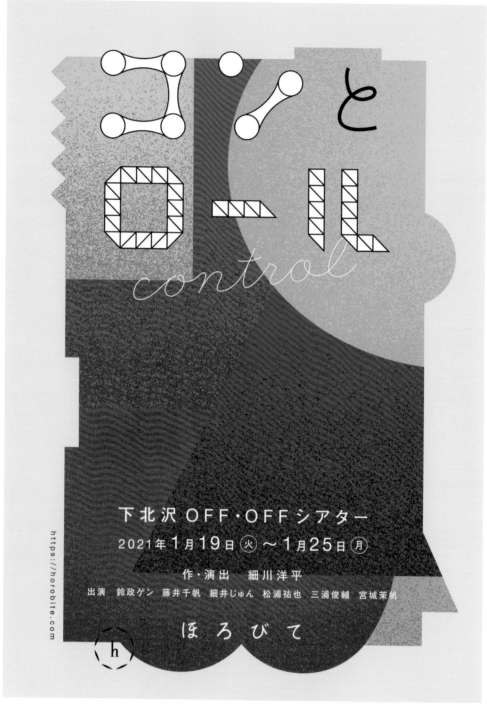

MULTICOLOR

COLOR SCHEME				
C12 M0 Y70 K0	C61 M73 Y0 K0	C50 M0 Y90 K0	C0 M88 Y77 K0	C6 M82 Y0 K0

「horobite」劇團戲劇公演【control】 的傳單。這齣戲以人類具有內與外的兩面性為主題，所以在複雜的欄位（外）有各種顏色的形狀（內），設計成在互相影響的同時，仍然分隔的視覺圖像。藉由鮮明的色彩，構成令人印象深刻的配色。外側以彷彿混和了青色的螢光黃般的黃色包圍整體。

酒井博子（cotton design）

「horobite」劇團戲劇公演【control】傳單

CL／「horobite」劇團　AD　D／酒井博子（coton design）

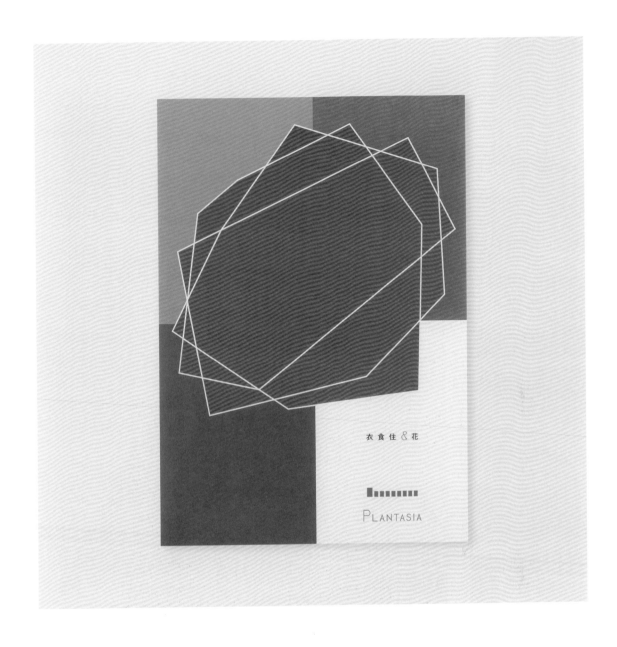

COLOR SCHEME			
C0 M100 Y0 K0 R228 G0 B127	C0 M0 Y0 K50 R159 G160 B160	C55 M54 Y76 K4 R133 G116 B77	C100 M20 Y65 K0 R0 G138 B116

以平面抽象化的色彩表現花店的「風景、人工物」，先製作成包裝紙，再現後變成海報。為了讓觀賞者聯想到花，添加了鮮明的洋紅。品牌色彩設定為三色，蘊含「綠色＝當季的花」、「金色＝贈與的花」、「灰色＝日常的花」的意味。為了維持印刷在包裝用紙上的色彩效果，顏色的平衡有經過調整。

加藤大翼

花店「PLANTASIA」海報

CL／PLANTASIA　D／加藤大翼

| VARIATION

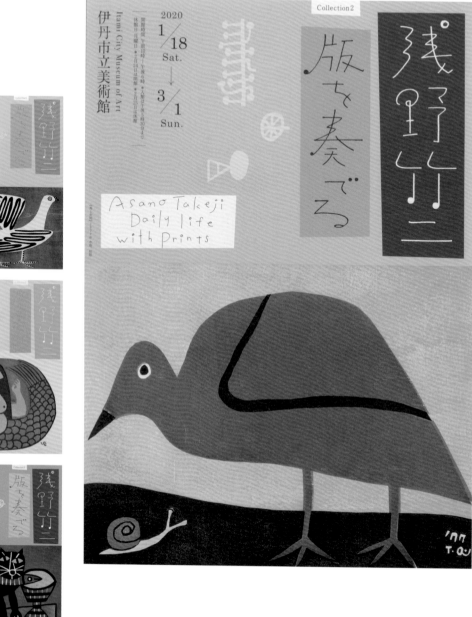

COLOR SCHEME									
C0 M35 Y15 K0		C0 M27 Y43 K18		IMAGE COLOR		C44 M100 Y0 K0		IMAGE COLOR	

這是版畫家淺野竹二作品展宣傳品的設計。主視覺不限定只有一幅圖，共選出四幅作品，希望配色與淺野竹二版畫作品色彩、描繪主題有相乘效果。為了讓摺頁傳達可愛、愉快的氣氛，並且不損及作品本身的魅力，又不至於造成妨礙，對配色曾進行細微調整。

坂田佐武郎（Neki inc.）

「淺野竹二 演奏版畫」摺頁

CL／伊丹市立美術館　AD　D／坂田佐武郎（Neki inc.）　助理設計師／桶川真由子（Neki inc.）

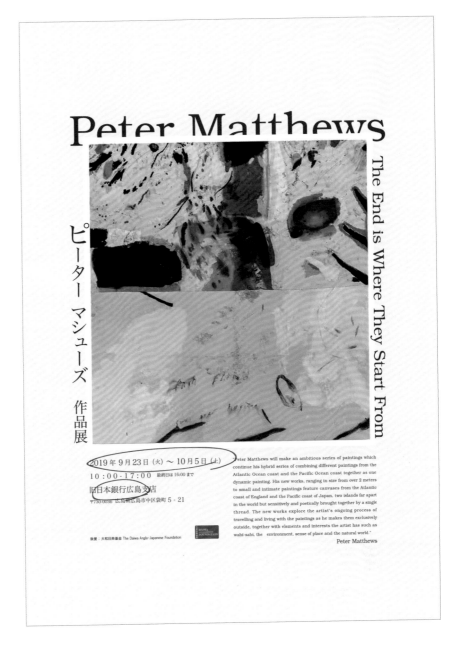

URA

COLOR
SCHEME

C5 M3 Y7 K0　　C100 M100 Y25 K25　　C0 M100 Y0 K0

英國現代藝術家的個展宣傳傳單。由於是位以海為主題創作的藝術家，主色選擇藍色。「這是對方初次來日本舉辦個展，希望大家一定要來欣賞」，以麥克筆圈起日期、場地，透過設計傳達策展單位的熱情。

關浦通友（SEKIURA DESIGN）

彼得・馬修斯作品展

Artwork／Peter Matthews　D／關浦通友（SEKIURA DESIGN）　Pr／Takako Oho／Hiroo Nakamura

MULTICOLOR

COLOR SCHEME

C4 M2 Y40 K0 R250 G244 B175	C30 M3 Y3 K0 R187 G223 B242	C6 M57 Y91 K0 R232 G135 B31	C2 M25 Y1 K0 R246 G210 B226	C38 M3 Y37 K0 R171 G211 B177

以35歲以下族群為對象的活動宣傳傳單。由於活動概念希望召集形形色色的參與者，因此運用多種淺色調色彩，包括重疊部分的混色，試圖達到多彩多姿的效果。在使用多種顏色的同時，選色上也留意要塑造輕盈的印象。文字資訊與主視覺分隔開來，讓配置容易閱讀。

志田尚人（onokobodesign）

「U35 nobeoka 未来會議」宣傳傳單

CL／朦朧創新實驗室　AD／小野信介　D／志田尚人

COLOR SCHEME			
C2 M5 Y14 K0	C18 M96 Y94 K0	C70 M27 Y97 K0	

以帶有自然風格的布料質感、柔和的奶油色彩表現SUNAO這個名字「溫和・自然」的特質。商品的陰影與植物插畫都以色鉛筆描繪，藉由海報整體傳達概念。

長田敏希（株式會社 Bespoke）

「SUNAO」海報

CD AD ／長田敏希（株式會社 Bespoke） ECD ／大政剛（大廣） AD D ／田邊泰大 CW ／安田健一 I ／中澤季繪 PR ／木村陽一・新田梓（ORANGE AND PARTNERS CO.,LTD.） AG ／大廣、Bespoke、ORANGE AND PARTNERS CO.,LTD.

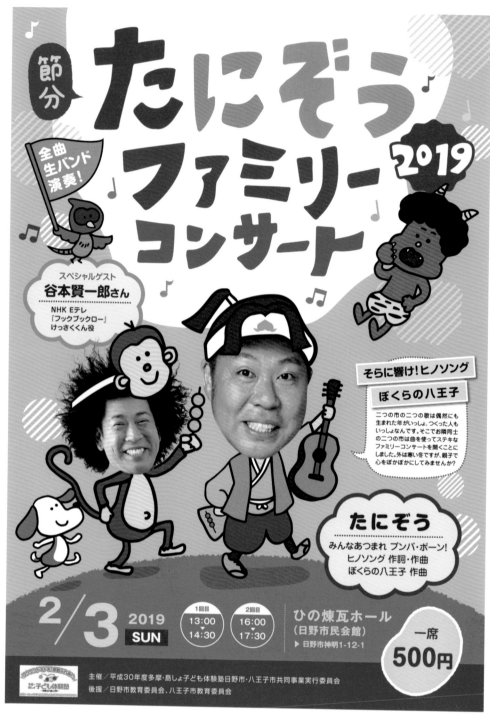

COLOR SCHEME

C50 M0 Y0 K0
R126 G206 B244

C15 M25 Y40 K55
R129 G113 B90

C0 M100 Y100 K0
R230 G0 B18

C0 M0 Y100 K0
R255 G241 B0

C90 M30 Y95 K30
R0 G105 B52

兒童遊戲勞作老師「谷口國博」的音樂會海報。由於舉辦的日期正好是節分，運用前往鬼島的桃太郎插畫表現。以清爽的水藍色為基調，並搭配多種愉快明亮的色彩。

清水真規子（株式會社GOAHEAD WORKS）

「谷口國博家庭音樂會2019」海報

CL／OFFICE TANIZOU　D／清水真規子（株式会社GOAHEAD WORKS）

COLOR SCHEME				
C100 M0 Y20 K0 R0 G160 B202	C0 M0 Y100 K0 R255 G255 B0	C0 M0 Y0 K0 R255 G255 B255	C0 M100 Y100 K0 R255 G0 B0	C0 M0 Y0 K100 R0 G0 B0

這是飛驒高山商店街與地域通貨合作，舉辦特賣會的海報。以藍色為底色，並搭配紅、黃色與紙白色，讓飛驒高山古意盎然的街景頓時顯得明亮起來。以格紋圖案與和風的插畫交織在一起，富有流行感地表現飛驒高山的印象。

河野政二（株式會社GOAHEAD WORKS）

「回饋點數 20% 特賣會」海報與傳單

CL／安川商店街振興組合　D／河野政二（株式會社GOAHEAD WORKS）

MULTICOLOR

COLOR SCHEME				
C40 M35 Y40 K0	C0 M100 Y100 K15	C0 M60 Y100 K0	C0 M65 Y25 K0	C40 M100 Y100 K5

札幌爵士歌手黑岩靜枝誕生70週年現場演出的海報。由小型的圓排列成「70」的字型，為了表現她生命力豐沛的特質，運用能量飽滿的暖色系。為了襯托鮮明的色彩，底色採用灰色。

寺島賢幸（Terashima Design Co.）

「黑岩静枝 誕生70週年紀念現場演出」海報

CL／黑岩静枝　AD　D／寺島賢幸（Terashima Design Co.）

COLOR SCHEME

| IMAGE COLOR | C0 M20 Y0 K0 | C60 M0 Y0 K0 | C0 M0 Y0 K100 |

這是畫家熊谷守一（1880-1977）展覽的傳單，配色以無關乎作品用色為前提，採用粉紅色與水藍色為背景色。以直線表現的「熊谷守一」字體設計，運用辨識度高且顯眼的黑色。

DEJIMAGRAPH Inc.

「熊谷守一 凝視生命」傳單

CL／久留米市美術館　AD D／羽山潤一（DEJIMAGRAPH Inc.）

MULTICOLOR

COLOR SCHEME				
C92 M4 Y91 K0	C0 M89 Y100 K0	C0 M82 Y0 K0	C0 M0 Y73 K0	C0 M34 Y72 K0

由於展覽內容融合繪畫與文字表現，海報採用互為補色的成組配色，以外觀貌像字型的線條為邊界，可以辨識出文字。因此如果只運用色彩時，會選擇彷彿產生光暈效果的顏色。

平野篤史（AFFORDANCE inc.）

企畫展「眺望語言，與字句一起散步」海報

CL／太田市美術館 圖書館　AD　D／平野篤史（AFFORDANCE inc.）

VARIATION

COLOR
SCHEME

C16 M70 Y15 K0
R210 G105 B148

C13 M46 Y90 K0
R223 G154 B37

C15 M5 Y88 K0
R228 G223 B39

C70 M7 Y85 K0
R72 G170 B82

C50 M6 Y44 K0
R138 G194 B160

以發展遇到輕度障礙的孩子們自由描繪的塗鴉為素材，製作成月曆。每幅作品的色彩都讓孩子們隨心所欲發揮，在製作月曆時，會選擇圖片並稍作裁切以呈現季節感。藉由將作品的局部安排在留白之間，讓色彩複雜的作品別具意義。

小野信介（onokobodesign）

「AHAHA MANMARU」藝術月曆

CL／SUN向日葵俱樂部　D／小野信介（onokobodesign）　I／AHAHA MANMARU的孩子們

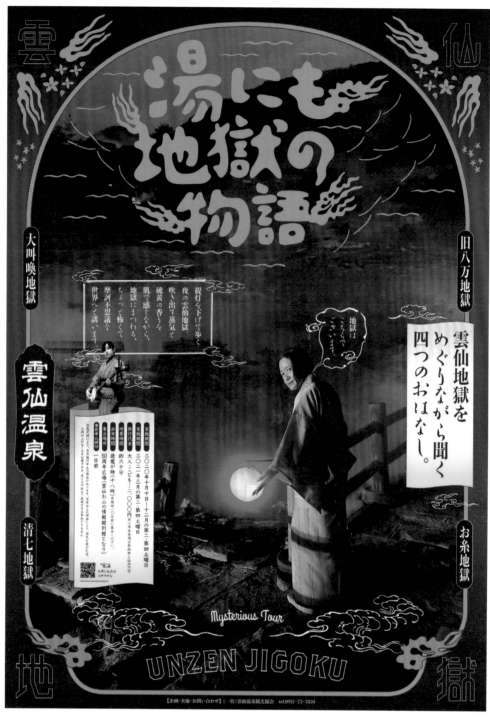

MULTICOLOR

COLOR
SCHEME

C100 M100 Y35 K0	C100 M72 Y0 K0	C19 M39 Y65 K0	C0 M0 Y0 K100	C0 M94 Y75 K48

在雲仙溫泉舉辦的夜遊行程海報。以夜間地獄散發著不可思議獨特氣圍的照片為主。為了襯托照片，營造出充滿奇想的世界，採用胭脂色與紺藍的漸層。整幅海報包括以標題為首的各種文字設計，或是表現雲仙地獄熱氣蒸騰的裝飾插圖等，各項細節的處理都很細膩。

DEJIMAGRAPH Inc.

「溫泉暗藏地獄的傳說」海報

CL／株式會社JTB　AD D／羽山潤一（DEJIMAGRAPH Inc.）　P／八木拓也（株式會社Studio Rise）

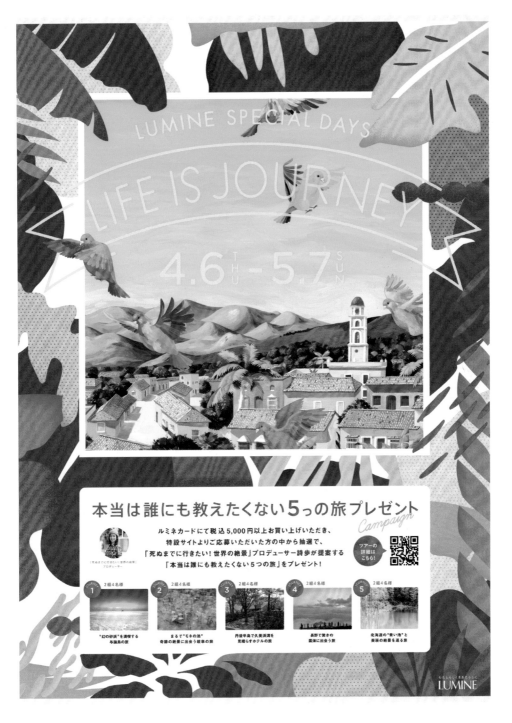

COLOR SCHEME				
C70 M0 Y30 K0 R38 G183 B188	C100 M60 Y20 K0 R0 G93 B151	C0 M20 Y100 K0 R253 G208 B0	C0 M80 Y50 K0 R234 G84 B93	C20 M8 Y8 K0 R210 G221 B229

同時運用多種色彩容易塑造出時髦的印象，而藉由搭配灰色，即使是流行風格的設計依然能讓人覺得有品味。另外，即使只為一種顏色添加圓點或鮮豔質地的圖層，就能為設計帶來縱深。安排在正中央的正方形帶來區隔，也使整體插圖筆觸的設計富有張力。

ATSUSHI ISHIGURO（OUWN）

「百貨商場」季節形象海報

CL／LUMINE CO.,LTD.　PR／JR Higashi Nihon Kikaku　AD　D　CW／ATSUSHI ISHIGURO（OUWN）

COLOR SCHEME

| C0 M0 Y100 K0 R255 G240 B0 | C100 M100 Y0 K0 R35 G37 B132 | C50 M54 Y73 K25 R116 G100 B70 | C0 M90 Y30 K0 R199 G54 B108 |

藝術家暨設計師牛木匡憲的肖像畫展覽宣傳海報。他的創作以漫畫、動畫、特攝等形式的表現為基礎，涵蓋範圍廣泛，從蘊含幽默到反映時尚，作品順應時代且符合媒體偏好，海報設計也以豐富多樣的色彩表現這位藝術家。

中林信晃（TONE Inc.）

「牛木匡憲肖像畫展覽」宣傳海報

CL／牛木匡憲、HOHOHOZA KANAZAWA　AD D／中林信晃

COLOR SCHEME

| IMAGE COLOR | IMAGE COLOR | IMAGE COLOR | IMAGE COLOR | IMAGE COLOR |

由於這場活動以「霓虹懷舊」為主題，因此以令和流行的霓虹色搭配昭和風的主題。文字組合模仿80年代偶像雜誌的風格，昭和與令和是兩個相反的主題，在表現時設法不偏向其中任何一種，取得平衡。

IHARA NATSUMI（ASHITANOSHIKAKU）

HEP FIVE 秋季市集「Romantic Autumn」海報

CL／阪急阪神大樓管理公司　AG／讀賣連合廣告社　DF／ASHITANOSHIKAKU　CD／矢原詩緒梨　AD／YOSHINAKATANI IHARA NATSUMI（ASHITANOSHIKAKU）　D／urisakachinatsu（ASHITANOSHIKAKU）　CW／藤田真作　AE／島林徹　P／島田洋平　I／omakeboshi　3D／森野航平　MD／阪田茉鈴　ST／MAENAKA MARI　HM／山口裕子

COLOR SCHEME				
IMAGE COLOR	IMAGE COLOR	IMAGE COLOR	IMAGE COLOR	IMAGE COLOR

撐著色彩繽紛的雨傘，身穿各色雨衣的AKB48成員，在雨中愉快舞蹈的單曲封面，表現出「失戀，謝謝」在悲傷中依然保持樂觀的心情。空中飛舞的雨滴與地面不規則狀的積水，為畫面增添動態與立體感。為了不讓色彩過於鮮明，整體以稍微偏淡的色調構成，色彩雖多但仍有統一感，取得平衡。

伊藤裕平（TBWA\ HAKUHODO）

AKB48 57ᵗʰ 單曲 〈失戀，謝謝〉CD封套

CL／KING RECORD CO.,LTD.　AD／伊藤裕平（TBWA\ HAKUHODO）　D／增田裕介、矢嶋咲、梶原瑞起（SPICE）　P／石川清以子（HAKUHODO PRODUCTS）　Retoucher／浦田淳（REMBRANDT）　PD／後藤疊（HAKUHODO PRODUCTS）

COLOR SCHEME

C0 M0 Y0 K0 　　C86 M24 Y100 K10 　　C10 M90 Y100 K0 　　C90 M88 Y0 K0 　　C0 M24 Y100 K28

為了在Moominvalley Park舉辦的世界最大規模雨傘節，特別設計的海報。根據「森林」綠與「湖水」藍，排列這兩種顏色的半圓，再加上有無數雨傘排列出的景觀，還有群樹相連，令人聯想到平穩的波浪。用來標示主題的芥末色也出現在許多地方，當作強調色，因為芥末色也適合跟藍、綠兩色搭配，所以用來維持整體的平衡。

坂元夏樹

Moominvalley Park 「姆米谷與雨傘節 2020年」海報

CL／Moomin Monogatari Co., Ltd. 　D／坂元夏樹

COLOR
SCHEME

| DIC-50 | C47 M14 Y0 K27 | DIC-F32 | DIC-C66 | C0 M0 Y0 K0 |

精確地指定顏色，粉刷背景板後再進行拍攝。預期在戶外光線照射下，顏色會稍微變淺。由三面背景板、天空的色彩、陽光、影子、人物等元素層疊，展現出實際拍攝才可以捕捉的細緻色彩。

赤迫仁（THE END）

「NII／RECRUIT 2022」海報

CL／NII　CD／飯島雄介　AD／赤迫仁（THE END）　D／三國玲衣奈（THE END）　CW／久下祐二　PR／西野健司、大倉貴則、土屋敦　P／白幡敦弘　美術／折谷直　HM／菊地美香子　ST／岡野香里　MO／市川紗椰

COLOR SCHEME					
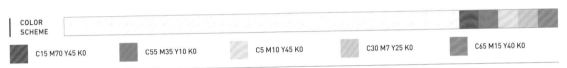					
C15 M70 Y45 K0	C55 M35 Y10 K0	C5 M10 Y45 K0	C30 M7 Y25 K0	C65 M15 Y40 K0	

海報企畫試圖呈現多樣化的季節色與11種ASTIGU絲襪，目標客群是穿絲襪的女性，避免高彩度、鮮明的配色，以偏淡的多彩中間色表現，肯定女性真正的心情及無關實用的喜好。

上田崇史（STAND Inc.）

ASTIGU「Astigue 20SSAW」海報

CL／ASTIGU　CD AD／上田崇史（STAND Inc.）　P／閰仲宇　I／maegamimami　CW／GOTO EMI　PR／百田恒兒

| VARIATION

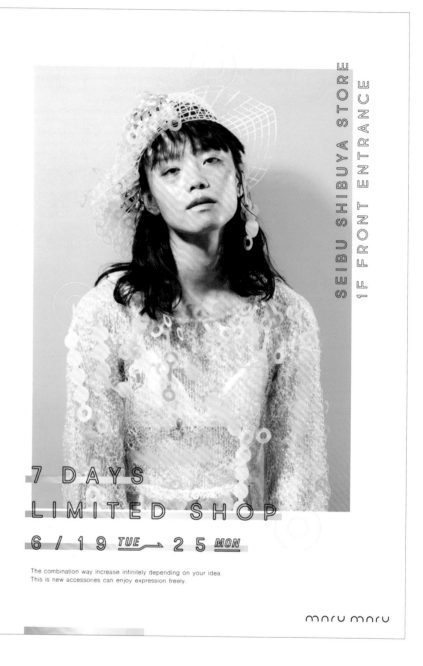

COLOR SCHEME				
C50 M0 Y0 K0	C70 M10 Y10 K0	C0 M40 Y0 K0	C0 M0 Y100 K0	C0 M0 Y50 K0

以象徵80年代City Pop的粉色調，表現流露當下新意的流行設計。藉由以白色為底色，略帶輕盈隨興的配色，展現季節與素材的透明感，在幾處重點精心搭配，達成洗練的印象。

綱川裕一（株式會社SOLO）

「maru maru」展覽宣傳視覺 海報

CL／yasuyo hida　AD　D／綱川裕一（株式會社SOLO）　P／市川森一

COLOR VARIATION

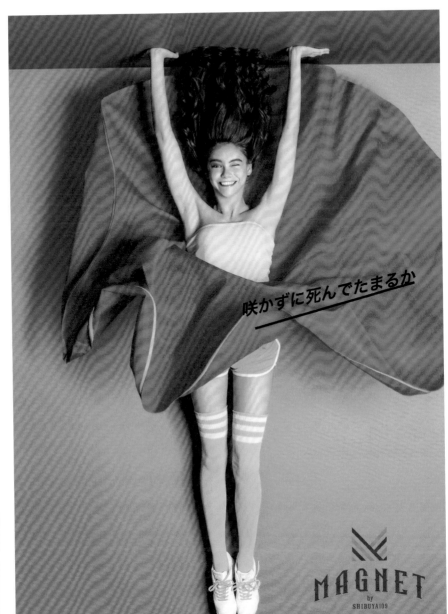

咲かずに死んでたまるか

MAGNET
by
SHIBUYA109
裏切るシゲキ

COLOR SCHEME

C15 M62 Y18 K0	C16 M82 Y60 K0	C62 M82 Y15 K0	C42 M4 Y69 K0

以「你甘心從未綻放就死去嗎」為主題，請模特兒倒立讓裙子掀過來，表現花開的模樣。色彩包括象徵花朵的「紅、藍、粉紅、黃」四色，作出不同質料與款式的花之裙。模特兒身穿的短褲與長襪象徵著綠色的莖，藉由黃色緊身衣表現花朵正中央的花蕊，裙子以外的所有衣著，包含球鞋在內都是共通的。在每張照片中地板與背景、妝容的色彩，都有跟裙子搭配。

LEMONLIFE

「MAGNET by SHIBUYA109」主視覺

CL／SHIBUYA 109　AD／千原徹也（LEMONLIFE）Tondabayashiran　D／永瀬由衣（LEMONLIFE）　P／磯部昭子　ST／相澤樹　Hair／YUUK（W）　Make／小島麻貴（mod's hair）
Idea／LEMONLIFE設計塾第4期學員

INDEX

漢字與片假名翻譯

解剖設計配色

提供色彩靈感×激發創意，350⁺ 日本當代人氣設計師海報傳單作品集

デザイン配色解剖：メインカラーで魅せるレイアウト実例集

作者	櫻井輝子（監修）／設計筆記編輯部（編輯）
翻譯	嚴可婷
責任編輯	張芝瑜
美術設計	郭家振

發行人	何飛鵬
事業群總經理	李淑霞
社長	饒素芬
主編	葉承享
出版	城邦文化事業股份有限公司 麥浩斯出版
E-mail	cs@myhomelife.com.tw
地址	104 台北市中山區民生東路二段 141 號 6 樓
電話	02-2500-7578
發行	英屬蓋曼群島商家庭傳媒股份有限公司城邦分公司
地址	104 台北市中山區民生東路二段 141 號 6 樓
讀者服務專線	0800-020-299（09:30 ～ 12:00; 13:30 ～ 17:00）
讀者服務傳真	02-2517-0999
讀者服務信箱	Email: csc@cite.com.tw
劃撥帳號	1983-3516
劃撥戶名	英屬蓋曼群島商家庭傳媒股份有限公司城邦分公司
香港發行	城邦（香港）出版集團有限公司
地址	香港灣仔駱克道 193 號東超商業中心 1 樓
電話	852-2508-6231
傳真	852-2578-9337
馬新發行	城邦（馬新）出版集團 Cite（M）Sdn. Bhd.
地址	41, Jalan Radin Anum, Bandar Baru Sri Petaling, 57000 Kuala Lumpur, Malaysia.
電話	603-90578822
傳真	603-90576622

總經銷	聯合發行股份有限公司
電話	02-29178022
傳真	02-29156275
製版印刷	凱林印刷傳媒股份有限公司
定價	新台幣 799 元／港幣 266 元
I S B N	9789864088591
E I S B N	9789864088652（EPUB）

2022 年 11 月初版一刷・Printed In Taiwan
版權所有・翻印必究（缺頁或破損請寄回更換）

DESIGN HAISHOKU KAIBO：MAIN COLOR DE MISERU LAYOUT JITSUREISHU
Copyright © Sakurai Teruko, Design Note Editorial Department. 2021
All rights reserved.
Originally published in Japan in 2021 by Seibundo Shinkosha Publishing Co., Ltd.・Traditional Chinese translation rights arranged with Seibundo Shinkosha Publishing Co., Ltd.・through Keio Cultural Enterprise Co., Ltd.
This Complex Chinese edition is published in 2022 by My House Publication, a division of Cite Publishing Ltd.

國家圖書館出版品預行編目（CIP）資料

解剖設計配色：提供色彩靈感×激發創意,350⁺ 日本當代人氣設計師海報傳單作品集 / 櫻井輝子監修；嚴可婷譯 . -- 初版 . -- 臺北市：城邦文化事業股份有限公司麥浩斯出版：英屬蓋曼群島商家庭傳媒股份有限公司城邦分公司發行, 2022.11
　面；　公分
譯自：デザイン配色解剖：メインカラーで魅せるレイアウト実例集
ISBN 978-986-408-859-1(平裝)

1.CST: 色彩學 2.CST: 平面設計

963

111015723